Our Lady of Guadalupe

Our Lady of Guadalupe

The Painting, the Legend and the Reality

JOHN F. MOFFITT

McFarland & Company, Inc., Publishers
Jefferson, North Carolina, and London

Library of Congress Cataloguing-in-Publication Data

Moffitt, John F. (John Francis), 1940–
 Our Lady of Guadalupe / the painting, the legend and the
reality / John F. Moffitt.
 p. cm.
 Includes bibliographical references and index.

 ISBN-13: 978-0-7864-2667-6
 ISBN-10: 0-7864-2667-5 (softcover : 50# alkaline paper) ∞

 1. Guadalupe, Our Lady of — Art. 2. Christian art and
symbolism — Mexico — Modern period, 1500– 3. Guadalupe,
Our Lady of — Cult — Mexico. 4. Mary, Blessed Virgin, Saint —
Art. 5. Christian art and symbolism — Europe — Modern
period, 1500– I. Title.
N7914.A1M64 2006
232.91'7097253 — dc22 2006021089

British Library cataloguing data are available

On the cover: (upper right) *Nuestra Señora de Guadalupe*, Marcos
Cípac de Aquino, 1556, tempera and oil on canvas, 36" × 56", Mex-
ico City, Basílica de Guadalupe; (background) *Nuestra Señora de
Guadalupe Solarized*, J. F. Moffitt, 2005

Manufactured in the United States of America

McFarland & Company, Inc., Publishers
 Box 611, Jefferson, North Carolina 28640
 www.mcfarlandpub.com

IN MEMORIAM

H.M.S. ("Harry") Phake-Potter, 1940–2000
Tireless champion of the truth

Table of Contents

List of Illustrations

Preface

"We are led up, as far as possible, through
visual images to the contemplation of the divine."
— Dionysius the Areopagite

"Images are to be employed in churches, so that
those who are illiterate might at least read by seeing
on the walls what they cannot read in books."
— St. Gregory the Great

This monographic study of the sixteenth-century painting depicting *Our Lady of Guadalupe* was originally published in Spanish by the Fundación Universitaria Española in 2004 as part of their well-regarded series of "Cuadernos de Arte e Iconografía"; the original title was *Nuestra Señora de Guadalupe: La pintura, la leyenda y la realidad. Una investigación arte-histórica e iconológica.* I am delighted to see this work now made available in an English-language version.

As is pointed out in the Introduction, considered objectively, the painting called *Nuestra Señora de Guadalupe* ("Our Lady of Guadalupe") really must be reckoned the single most important artwork in the entire Western Hemisphere. This is, however, the very first time that such a provocative argument has ever been advanced for *Nuestra Señora de Guadalupe.* A corollary observation — objective, quantitative and easily verified — points out that *Nuestra Señora de Guadalupe* appears in *no* published, standard art-historical surveys. In effect, the painting — a work of *art* — known as *Nuestra Señora de Guadalupe* has been completely ignored by nearly all *art* historians. This paradox (that is, if one does grant the immense cultural significance of *Nuestra Señora de Guadalupe*) is best explained by the narrowed institutional vision of these specialists.

Were an explanation to be demanded from the self-designated codifiers

1

of the recognized canon of world-class artistic masterpieces, most likely they would justify their collective silence regarding this artwork in the following manner. As they would first point out, the painting in question, *Nuestra Señora de Guadalupe*, is unsophisticated in its physical execution and wholly conventional in its subject matter. Such shortcomings, they would further argue, are the inevitable outcome of its provincial milieu, colonial Mexico.

Another underlying bias is *aesthetics*. Aesthetics, as due to a new but characteristic interest in the wholly subjective or emotional side of experience, was initially to become a focal concern of connoisseurs in the eighteenth century. It may now be said to be a predominant factor in granting the prestigious epithet "art." The term "aesthetics" was first coined, and then made into a systematic (albeit pseudo-scientific) discipline, by Alexander Gottlieb Baumgarten in his *Aesthetica acromatica* (1750–58). *Nomen est omen*: the name comes from *aisthesis*, Greek for "sensation," and the German equivalent was *Empfindung*, meaning "feeling" or "sensation." Accordingly, Baumgarten defines aesthetics as "the science of sensuous knowledge" (but surely the unparalleled linking of *Wissenschaft* and *Empfindung* represents just another grandiose German oxymoron).

In short, to the "sophisticated" (and especially non–Catholic) modern eye, *Nuestra Señora de Guadalupe* lacks all the essential sensational factors now conventionally associated with "beauty." Put in strictly secular terms— and it usually is—*beauty* means an *independent* optical play of color and chiaroscuro, also flashy pictorial composition, and here "independent" means that subject matter is ranked secondary (if not wholly irrelevant) to optical sensation. This is, additionally, a now-conventional judgment propelling the great bulk of modernist art criticism, which typically ranks sensation over significance.

This attitude also dismisses the great bulk of non-secular, didactic artworks that had been commissioned and executed before the so-called "Early Modern" period (that is, the Renaissance). Aestheticism ignores the spontaneous relations between man-made images (what we now grandly call "art") and ordinary people, the kind who never fancied themselves connoisseurs. Until recently, art history had exclusively placed its emphasis upon "high art," so devaluating all the other elements of visual culture, specifically the low-level or populist sort, which is also ignored since it rarely has an upscale price tag. For me, the great breakthrough in my professional approach came about after I read the now-classic study by David Freedberg, *The Power of Images* (1989), where the "low" aspect is explored exhaustively and universally. In short, in all places and at all times, humans have manifested a seemingly insatiable appetite for images. If some provocative meaning can, in some way, be attached to or imposed upon those images, all the better.

As Freedberg points out so eloquently, art history has lamentably failed

to deal with the extraordinarily abundant evidence for the way in which people in the less-than-elevated social classes have enthusiastically responded to images. Rather than in a detached intellectual manner, they react to a populist image in an emotional way, even as though participating in a "person-to-person" relationship; for them, the man-made image can even become "alive." In short, "art" really *matters* to them; it is vital to their psychic life. In religious contexts especially, art had long served as a primary means of spiritual instruction for the masses. Depending upon what (or whom) the images represent, when presented with religious imagery, people may kiss them, cry before them; they may go on pilgrimages to visit them, where they are calmed, even healed by them. In different applications, it is a fact that people have been sexually aroused by pictures and sculptures. On other occasions, particularly when incited by religious or political fervor, people will destroy what is represented by the sculptures and pictures (a recent example was seen in 2003 in Iraq).

The subject of this study, *Nuestra Señora de Guadalupe*, provides an especially eloquent and a particularly potent example of the universal "power of images," meaning the only kind of "art" that really matters to the average viewer, the ones who greatly outnumber the aesthetes and savants. In this particular instance, a truly extraordinary one, viewer responses are abundantly documented. While there is no lack of written evidence at hand regarding the responses to this cultic image, so documenting the fact of an intense emotional investment experienced by its countless pious viewers, the issue of its historical genesis does call now for some timely and searching re-interpretation. To date, the problem has been who has chosen to examine that historical evidence — and who has not. Since we are dealing with a painting, then one would have expected the problem to have already been definitively solved by an art historian. Not so.

Again, if asked, the typical post-modernist art historian would automatically dismiss *Nuestra Señora de Guadalupe* from his expert consideration due to its "unsophisticated" character; after all, it is (only) a "provincial" work, one additionally with no recognized market value. Such an evaluation reveals, besides the prejudice of the aesthete, a tenaciously engrained professional bias: "Eurocentricism." That is, admittedly, a prejudicial and exclusionary system, one that is, however, routinely (and righteously) condemned by the post-modernist practitioners of "cultural studies" (who are themselves infamously hobbled by their own vices of trendy obscurantism and tribalist axe-grinding). But the American politically correct crowd usually fails to specify the inherent methodological flaw of Eurocentric art-historical interpretation: its fixation on artistic *innovation*.

On the one hand, implicit to the Eurocentric bias is the notion, an obvious one, that all significant artistic innovation initially occurred in Europe.

(Q.E.D.) On the other hand, the very notion of innovation is itself an invention of modernism. Considered as a mass-mental syndrome (which it is), modernism is itself both an offshoot and a direct reflection of technological (scientific or mechanical) innovation. Innovation inherently belongs to another mythic notion: "Progress." As most students of modernism now recognize (and especially as this point was made by E. H. Gombrich in his standard work, *The Story of Art*, first published in 1950, and with many subsequent editions), such notions clearly rubbed off on the pioneering twentieth-century vanguard artists; theirs was a self-dubbed "experimental" art, that is, something which paralleled the prestigious "experiments" practiced by the physical scientists in their sacrosanct laboratories.

The most celebrated, even lionized, modernist artists—Courbet, Monet, Seurat, Picasso, Kandinsky, Duchamp, et al.—were all visual innovators, and they explicitly chose an ambitious professional task: to collectively change our vision and perception. These were, however, scarcely the ambitions of the artist who painted *Nuestra Señora de Guadalupe*. This is, quite to the contrary, a conservative image, one designed to induce or foster mass devotion. That goal is, of course, the exact antithesis to the ambitions of modernist art, which is, quite to the contrary, a polemical celebration of the individual, hence wholly subjective, "genius" of the artist.

Operating from a wholly antithetical mentality, the painting called *Nuestra Señora de Guadalupe* has proven itself historically to be the most effective means to incite a *collective*, essentially emotional, end: mass devotion. To those ends: fostering orthodox religiosity, innovation — which is inherently confusing, for it literally means to be "novel"— is obviously the worst way to proceed. As a corollary, the mortal creator of *Nuestra Señora de Guadalupe* is presently anonymous, not any individual human, and necessarily so, for the legend explaining the original genesis of the painting emphatically attributes it to a divine or otherworldly source.

Presented here is an alternative, unbiased, mundane and art-historical explanation. This approach first analyzes the medieval tradition of the *acheiropoieta* (images "made without human hands"). Next, we will examine contemporary Spanish apparition accounts; then we shall seek out the likely iconographic sources for *Nuestra Señora de Guadalupe* in widely circulated European prints, so better identifying the intended subject matter. As will be clearly shown here for the first time, *Nuestra Señora de Guadalupe* was, in fact, conventionally conceived as a representation of "The Assumption of the Virgin." Next, we shall proceed to identify the painting's patron: Archbishop Alonso Montúfar, who was a Dominican; accordingly, *Nuestra Señora de Guadalupe* represents a particularly Dominican version of "The Assumption of the Virgin." Finally comes a documentary analysis which firmly establishes

the identity of the artist in question: Marcos Cípac de Aquino; *Nuestra Señora de Guadalupe* is, in fact, both signed —"M. A."— and dated: "1556." Also named here are the two seventeenth-century authors responsible for inventing the enduring Juan Diego legend resting upon a "miraculous" event said to have actually happened in 1531, with this eventually leading to his canonization in May 2002 (and their two texts are reprinted in their entirety in Appendix I and II).

Otherwise, and as the reader will come to appreciate, the conventional mode of exposition chosen for the presentation of this work — rather than being another tiresome application of post-modernist academic "theory"— is instead that of a detective story (admittedly another strictly modernist literary genre). In short, we shall follow the clues, the physical evidence. According to the conventional format of the *policier*, that tangible evidence is initially gathered together by the precinct detectives; they then hand it over to the district attorney, and he then composes it all into a coherent narrative. As a final step, that writ is presented to the jury, the readers of this monograph. Following that, you are expected to arrive at a verdict.

This is a narrative written to be accessible to the general public, but since this is also a scholarly work, I have decided to leave the complete transcriptions in Spanish of the two crucial texts by Miguel Sánchez and Luis Laso de la Vega, reprinted in Appendix I and II, and as published in 1648 and 1649, respectively (Laso's text was, however, originally published in Náhuatl). Generous portions of both works appear in my translations within the body of the text.

A final observation. This edition of *Our Lady of Guadalupe* is completely faithful to the original text of the Spanish-language monograph published late in 2004, with two exceptions. The first change is the addition of three short paragraphs in chapter 7, with these specifying the places in his 1648 treatise where Miguel Sánchez had introduced the first known declaration of the basic narrative elements forming the enduring legend of "Juan Diego," an apparently wholly fictitious personage. (This addition will make it easier for the reader to locate the critical passages in Appendix I.) The second change is now to reveal the identity of the doughty investigator responsible for this skeptical text. In the initial edition in Spanish, following the advice of concerned colleagues, the author's name was announced to be "H.M.S. ('Harry') Phake-Potter."

John F. Moffitt
Madrid

Introduction

If one disregards both recognized market values and strictly aesthetic considerations (the usual way of evaluating "art"), then the painting called *Nuestra Señora de Guadalupe* must be reckoned the most significant artwork in the Western Hemisphere.[1] (Fig. 1) The object of this inquiry is a full-length portrait of the Mother of Christ; it measures 1.75 m high (or 69 by 41.3 inches) and is painted in (mostly) tempera upon linen-hemp canvas. According to the best-known documentary evidence (soon to be quoted), this is a "self-portrait" of the Virgin Mary, with this specifically meaning that she had miraculously imprinted her image directly upon the canvas. According to a long-standing medieval tradition, this makes the painting an *acheiropoieta*, literally meaning in Greek any image "not made by the human hand," and, for that matter, not even conceived in or by the human mind.

The year that the acheiropoietic image arrived in Mexico is, according to the traditional documentation, 1531. More recently, specifically in 2002, the legend recounting the miraculous reception of the revered portrait of the Virgin of Guadalupe in 1531 was essential to the canonization of Juan Diego, the first Native-American, Mexican saint (and it is said that his former pagan name was "Cuauhtlatohuac"). This miraculous encounter has been the subject of thousands of inexpensive lithographs published in Mexico, and I have one placed on the wall of my office. (Fig. 2) Viewed from the perspective of my professional career, the symbiosis between a painting and the making of a future saint is absolutely unique in the history of art; viewed in another way, this also represents a *unicum* in the hagiographic records.[2] As it turns out, in order to resolve the unique case of *Nuestra Señora de Guadalupe*, the ardent devotion of the theologian proves perhaps to be less efficacious than the tireless dedication of the forensic detective.

In 1754, Pope Benedict XIV initially recognized the Virgin of Guadalupe as patroness of Mexico, then called *Nueva España*, and in 1910 came Pius X's proclamation of the Guadalupe as patron of all of Latin America. In 1999, Pope

John Paul II generously proclaimed Our Lady of Guadalupe to be the patron saint of *all* the Americas (even Greenland). In 1990, Juan Diego (ca. 1474–1548), the first person to make her acquaintance in Mexico, was beatified by the Vatican, and a dozen years later, on July 31, 2002, he was officially canonized, so becoming *Saint* Juan Diego. Both Hispanic theologians and Mexican patriots alike are delighted with the decisions reached in the Vatican.

Not only a figure of religious devotion, the Guadalupe has become both a symbol of national consciousness in Mexico and an ethnic talisman for Mexican-Americans ("Chicanos"). Today, her kindly image is seen everywhere in Mexico and throughout the American Southwest, from Texas to California. There, you can find her distinctive silhouette chalked into a hillside or reproduced in different colored flowers planted in public parks; there are many buildings that display her icon. (Fig. 3) She is also an obligatory motif in cemeteries. (Fig. 4) Sometimes the Guadalupan image can even be seen outlined in neon, even printed on advertising handouts for mouthwash and patent medicines. But most frequently her image is to be seen imprinted upon t-shirts. (Fig. 5) Especially, Chicano men like to have her image tattooed upon their bodies; so doing, they make themselves into living icons of, equally, religious homage and ethnic pride. (Fig. 6) Clearly, the modest image of Our Lady of Guadalupe has become a summation or focus of a given people's faith and piety; its transcendental value as such is unquestionable.

One other graphic example will serve to emphasize the didactic point. In the United States, which was founded as a land of *Protestant* religion, it is typically the custom to make everyone conform to the standards of the ("moral") majority. This being a land of abject conformists, it is, therefore, obligatory that said minority of the population get themselves evangelized; being such — a minority — they are presumed to be ignorant of the Truth. As a result, you constantly find yourself pestered by the self-appointed Messengers of the Word of God, above all, by those who call themselves Mormons or Seventh-Day Adventists, among a thronging host of so many other devotees of their self-designated "correct" devotional modes. Theirs is the same American mentality that has given us "telemarketers," commercial minions representing persecution in the privacy of one's own home. Reacting against all that, I recently bought myself a plastic sign, and this I placed at the entrance to my home; its inscription sums up the significance of the Guadalupe as a polemical focal point in the Hispanic parts of the USA. (Fig. 7) It reads as follows: "ESTE HOGAR ES CATÓLICO. NO ACEPTAMOS PROPAGANDA PROTESTANTE NI DE OTRAS SECTAS. ¡VIVA CRISTO REY! ¡VIVA LA VIRGEN DE GUADALUPE, MADRE DE DIOS!" ("This home is Catholic. We won't accept either Protestant propaganda or that generated by any other sects. Long live Christ the King! Long live the Virgin of Guadalupe, the Mother of God!")

Again, the historical, also physical, basis for all of this collective ardor is

(just) *a painting*— neither more nor less. The elementary image displays the Virgin Mary dressed in a pink dress and a blue-green cloak covered with stars. While standing upon a crescent moon supported by an angel, with downcast eyes she gently presses her hands together in silent prayer. The portrait of *Nuestra Señora de Guadalupe* consistently employs chiaroscuro, the Renaissance system of employing contrasts of highlighting and shading that is virtually absent in pre–Conquest Mesoamerican art. Across the centuries, the enigmatic power of this simple image has aroused fervent devotion in Mexico, where it provides for the collective consciousness a potent symbol of the modern nation. Moreover, among the many images of the Virgin Immaculate venerated in Mexico, only the Virgin of Guadalupe has acquired a substantial political emphasis, a mostly secular phenomenon ably chronicled by Jeanette Favrot Peterson.[3] In the early nineteenth century, her icon served as the banner of rebellion against Spanish rule; presently, her image broadly symbolizes "*la mexicanidad.*" However, in Spain itself, one today only sees the image of the Guadalupe displayed in a few urban neighborhoods where Mexicans have recently migrated. This is not at all surprising; during the Mexican War of Independence, starting in September 1810, the approved battle cry was: "*¡Mueran los Gachupines! ¡Viva la Virgen de Guadalupe!*" ("Death to the Spaniards; long live the Virgin of Guadalupe!").

The following, and respectfully intended, remarks are limited to what the discipline of art history and its methods can actually contribute to illuminate the actual genesis of the artifact in question. To do so, besides establishing the strictly European precedents for such an extraordinary image, also required is an examination of the recent contributions of philologists and cultural and political historians. If it is so treated (finally), that is, just as an artifact with its own specific art-historical contexts, the painted portrait of *Nuestra Señora de Guadalupe* provides a classic example of the "power of images," especially that seemingly endless series of European *devotional images*, and just as this perennially provocative topic was explored in David Freedberg's essential, now-classic study of the typically intense psychological phenomenon.[4]

Reverend Stafford Poole, C.M., a member of the Congregation of the Mission (Vincentian Community), is perhaps the most qualified expert on the complex subject. He has observed that, and in every facet of the cultic Guadalupe phenomenon, "history and symbolism are inextricably intertwined. Without that history, the symbolism loses any objectivity it may have had [originally] and is at the mercy of propagandists and special interests. The [historical] basis must be examined closely, and that is something that has not yet been done in any comprehensive way." What is specifically called for, states Father Poole, is "a species of detective work that seeks to trace the development of the apparition tradition through an examination of its sources."[5] Poole was

a masterful archival historian, and his recovery of all the pertinent historical documents has proven essential to my investigation, which, rather uniquely in the abundant Guadalupan literature, has a secular, specifically Eurocentric, art-historical focus.

Given the obvious significance of this emotion-generating icon, the inquisitive, post-modernist art historian now feels obliged to ask a few simple questions, ones apparently never posed previously in any of the few, strictly art-historical publications dealing with the Guadalupan phenomenon.[6] This investigation is clearly called for; certainly, no other art-historical *artifact* has ever been so honored or, currently, become so invested with populist emotional resonance. As an obsessed inquirer into various perennial, historical mysteries, I wish to know exactly what the origins of this otherworldly, sixteenth-century Mexican painting actually are. As I asked myself, exactly *how* did a relatively unsophisticated, sixteenth-century Mexican *painting* of the Virgin Mary — one eventually to acquire such unprecedented honors, mass veneration and (even) international media celebrity — actually come into being? In short, I am asking the following questions: *Who made it? When? For whom? What does the Guadalupe really mean?*

In sum, what were the actual conditions best accounting for the physical, apparently wholly mundane, genesis of this particular votive image in sixteenth-century Mexico? In this case, the designating noun, "artifact," provides a wholly new way of understanding (and drastically reevaluating) the Guadalupe phenomenon.

1

The Documentary Basis:
The *Nican mopohua*

As all her devout followers now know, centuries earlier — on December 8, 1531, to be precise — the Virgin of Guadalupe made her initial appearance — as an "apparition"— to an unlettered, newly Christianized *indio*, Juan Diego; this dramatic encounter took place on the hill of Tepeyacac (now Tepeyac), in the Estado de México (shown in figs. 2, 43). As a result, a national icon — the *self-portrait* of *Nuestra Señora de Guadalupe*, with this having been miraculously imprinted upon the "*tilma*" or mantle of Juan Diego— entered the collective folk consciousness. In this case, fortunately we can cite all of the actual historical documentation, the kind called "truthful," and with this substantiating the "fact" of a seemingly unprecedented supernatural visitation, an image-generating apparition as it were (this essential historical documentation is provided, and in its entirety, in Appendix I and II). Indeed: it was *un milagro*— a miracle! For the conscientious art historian, additionally this documentation serves an essential, complementary and professionally specialized function: it establishes the provenance (or pedigree) of the artwork in question, a full-length "self-portrait" that has been recently proven to have been painted in (mostly) tempera upon linen-hemp canvas.[1]

The strictly "acheiropoietic" nature of the painting was initially established in an (undated) account written in Náhuatl (the language of the Aztecs), and this is called *Nican mopohua* ("Here Is Recounted"). This indispensable (for being Native-American) *Urtext* first appeared to the world in 1649 in a badly printed booklet of thirty-six pages, and its transcriber (and the author of record) was the *licenciado* Luis Laso de la Vega, who had been appointed vicar of the sanctuary at Tepeyac in 1647.[2] (Fig. 8) I here reproduce the first page of Laso's publication of such transcendental historical importance, the *Nican mopohua* (and this allows the modern reader, whether Anglo-American or Spanish, to scrutinize the actual Náhuatl text, which will prove un-readable to you).

(Fig. 9) Also of immediate interest is the woodcut placed on the title page of Laso's feuilleton, *Huei tlamaluiçolitca ... Santa María Totlaçonantzin*, for this provides the graphic evidence documenting the fact that the "*milagroso*" portrait of *Nuestra Señora de Guadalupe* originally bore a crown; in fact, that painted crown remained in place until 1887, when it was removed and the Virgin was recast as a simple *campesina* with her head covered by a mantle.[3]

Fortunately, we have at hand a complete translation in Spanish (made by Primo Feliciano Velázquez in 1926) of this otherwise completely inscrutable Náhuatl account (for the complete text of the Spanish version, see Appendix II). Now given in English, here follows the core of Laso de la Vega's transcription of the *Nican mopohua*, that is, his indigenous, Native-American narration, the one which specifically related the crucial apparitional episode in vivid, circumstantial detail.

Nican Mopohua

In order and in concert, here is related in what way there miraculously appeared, and just a while ago, the ever Virgin Mary, the Holy Mother of God, our Queen, on the hill of Tepeyac, that which is now named Guadalupe.

She had first let herself be seen by a poor Indian named Juan Diego; later, her precious image also appeared before the new bishop, Friar Juan de Zumárraga [fig. 43]. Additionally, there are here recounted all the miracles that she has done.

Ten years after Mexico City had been taken [by the Spaniards], the war was over and then there was peace in the towns; then the [Catholic] Faith began to spread, providing knowledge of the true God by whom one only lives. At that time, in the year of one-thousand, five-hundred thirty-one, and a few days into the month of December, it happened that there was a poor Indian, named Juan Diego, who was, as it is said, a native of Cuautitlán. However, concerning spiritual things, he was already completely attached to Tlatelolco [already Christianized]. It was a Saturday, quite early in the morning, and he was coming from the divine service and following its mandates. When he approached near to the hillock called Tepeyac, dawn was breaking and he heard singing coming from above, from the hill: it resembled the songs from various precious birds. From time to time, the voices of the singers fell silent, and it seemed as though the mountain had responded to them. Their melodies, very smooth and delightful, outbid those of the *coyoltototl* and of the *tzinizcan*, and all the other pretty birds that sing.

Juan Diego stopped to see, and he said to himself, "Is it by chance that I am worthy of what I am hearing? Am I perhaps dreaming? Have I just arisen from

Opposite: **Fig. 1. *Nuestra Señora de Guadalupe*. Sixteenth-century Mexican School (the painting is now known to date from 1556, and it was signed "M.A."; here it is specifically identified as the work of an Indian painter, Marcos Cípac de Aquino). Tempera (and oils?) on cotton canvas; 1.75 m. high. Mexico City, Basílica de Guadalupe.**

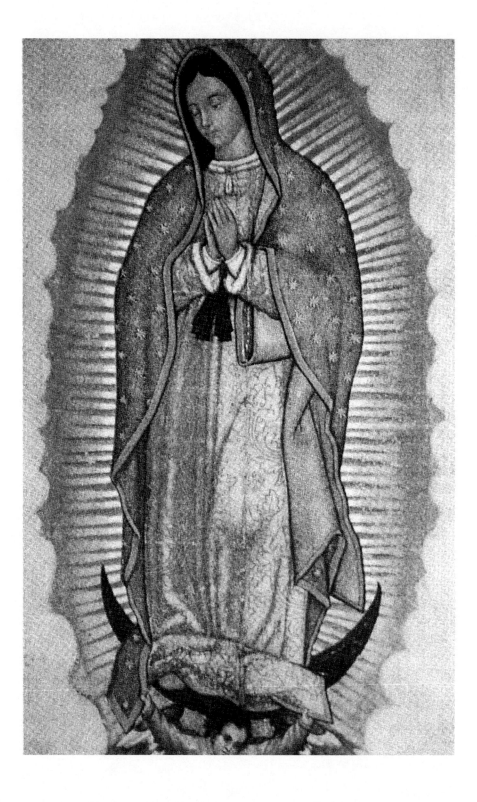

sleep? Where am I? Am I perhaps in the earthly paradise, that place left happy by [the expulsion of Adam and Eve], those of old, our ancestors? Am I perhaps already in heaven?" He was looking toward the east, above the hill, from whence came the precious celestial song, and then it ceased suddenly and all was silence. Then he heard that they were calling to him from above the hill, and then the voices said to him, "Juanito, Juan Dieguito."

Then he was emboldened to go to where they were calling him. He was not a bit startled; to the contrary, quite contented, he was climbing up the hill, to see the place from whence they were calling to him. When he arrived at the summit, he saw a lady who was standing there, and she told him to approach her. Once he arrived in her presence, he was greatly amazed at her superhuman grandeur: her clothing was radiant like the sun, and the cliff upon which she was standing was pulsing with bright rays of light, and it looked like a bracelet of precious stones, and all the land around her, as if by a rainbow, was lit up. The mesquites, cacti and other various bushes that are usually found there now seemed like emeralds; their foliage was like fine turquoises, and their branches and thorns shone like gold.

Juan Diego bowed before her and he heard her words, very soft and courteous, the kind coming from one who attracts great esteem. She said to him, "Juanito, the smallest of my children, where are you going?" And he responded, "My Lady and my Girl, I have to go to your house in Mexico Tlatelolco, so to conform to the divine things that our priests give to us and which they teach to us, for they are the delegates of Our Lord." She then spoke to him and revealed her holy will to him. And then she told him what follows.

"Know then, and have it understood, oh you, the smallest of my children, that I am the ever Virgin Mary, the Holy Mother of the true God, by whom one lives, and of the Creator, who knows where everything is, for he is the Lord of the heavens and of the earth. Know that I desire most strongly that there be erected for me here a temple, in order that, in it, I may demonstrate and give all of my love, my compassion, my aid and defense, for I am to all of you [Indians] your devout mother, to all of you together, for you, the inhabitants of this [Mexican] land, and to all my other admirers, those who invoke me and who confide in me. I will hear there their laments, and there I will remedy all of their miseries, sorrows and pains.

"And, in order to carry out my intended clemency, I now want you to go to the palace of the bishop in Mexico City, and there you must tell him how I have sent you in order to declare to him what I so greatly desire: that here, upon the plain, a temple shall be built for me. You will recount to him punctually all that you have seen and admired, and all that you have heard. Be assured that I shall thank him well and that I will amply compensate him, and be assured that I will also make you happy, and you will deserve the lot that I shall reward to you for the labors and fatigue belonging to the endeavor that I have entrusted to you. Look to it, you have now heard my command, my littlest son; go and put to it all your effort."

He immediately bowed before her, telling her, "My Lady, already I am off to comply with your command; for now, I bid you farewell: I am your humble

servant." Then carrying out her command, he descended, leaving on the road that runs in a straight line to Mexico City.

Having entered the city, without delay he went straight away to the palace of the bishop, who was a prelate, one who only a very short time before had come [to Mexico City]; he was called Friar Juan de Zumárraga, and he was a priest who belonged to the Monastery of San Francisco. As soon as [Juan Diego] arrived, he tried to see the bishop; he begged his attendants to go and announce him; he passed a good while before they came to call him, then saying that the bishop had commanded him to enter. After he came in, he bowed and knelt before him; he immediately relayed the message that the Lady of Heaven had given to him, and he also told the bishop all that he had admired, seen and heard. After hearing all of his exposition and his message, the bishop seemed not to give him any credit, and so he responded to him, "You must come again, my son, and I will then listen to you more slowly; I will then regard the matter from the very beginning, and I will then think about the wish and desire with which you have come." Juan Diego left and he was saddened, because by no means had his command been carried out.

On the same day, he came back; he went straight to the summit of the hill, and there he came upon the Lady of Heaven, who was awaiting him, and just where he had seen her the first time. Upon seeing her, he prostrated himself before her and told her, "Oh Lady, the smallest of my daughters. My Girl, I went to where you had sent me in order to comply with your mandate. Although it was only with difficulty that I entered into the place where there is the seat of the prelate, I did see him; and then I expounded to him your message, and just as you told me to do. He received me benignly and he listened to me attentively. However, as soon as he replied to me, it seemed as though he did not really believe me. He told me, 'You must come again, my son, and I will then listen to you more slowly; I will then regard the matter from the very beginning, and I will then think about the wish and desire with which you have come.'

"I then understood perfectly that, in the way that he had responded to me, that he thinks that it is perhaps just an invention of mine that you want that they should build here a temple for you, and that, perhaps, it is really not your order. For this reason, I now fervently beg you, my Lady and my Girl, that it is [instead] to one of the well-known, most respected and best regarded, important people to whom you should [instead] give the command to carry your message, and so that they may believe *him*. This is because I myself am just a poor little man; I am only a cord; I am a pile of sticks; I am just a tail; I am but a leaf; I am only one of the small people. And you, my Girl, the littlest of my daughters, oh Lady, you sent me to a place where I should not walk and where I may not tarry. Forgive me for causing you such great sorrow and for my bringing down your anger, oh my Lady and my Mistress."

The Most Holy Virgin then spoke to him: "Hear me, oh my smallest son, have it understood that there are many of my servants and messengers to whom I could entrust the task that they carry my message and that they do my will. Nonetheless, it is necessary, and in every point, that *you* yourself must help me in my request, and that, by means of *your* mediation, my desire may

be realized. I beg you wholeheartedly, oh my littlest son, and I rigorously command you, that tomorrow you again go to see the bishop. Give him this news on my behalf and in my name, and cause him to know the entirety of my will: that he *must* begin the work on the temple that I am asking from him. And again tell him that it is I, the ever Virgin Mary, the Holy Mother of God, who is personally sending you."

Juan Diego responded, "My Lady and my Girl, so that I may not cause you any further grief, it is with pleasure that I shall now go forth to comply with your mandate. And by no means I shall ever cease in my endeavor, and neither shall I consider arduous the road ahead. I will be going forth to do your bidding. But perhaps I shall not be heard with pleasure, or, even if I might be heard, perhaps then he will not believe me. Tomorrow, in the afternoon, when the sun has set, I will come back to give you an account of the reception of your message and I will return with the response of the prelate. And now I must bid you farewell, oh my smallest daughter, my Girl and my Lady. Rest in the meantime." Then he went off to rest in his own house.

On the following day, a Sunday, and very early in the morning, Juan Diego left his house and he went directly to Tlatelolco, there [first] to be instructed in divine things and [then] to be the first present in the queue and in order to immediately see the prelate. At nearly ten o'clock, after he had heard mass, the line was being formed and the rest of the crowd was dismissed. At the head of the line heading into the palace of the bishop went Juan Diego. As soon as he arrived, he did everything required to see the bishop, and again it was only with a great deal of difficulty that he got to see him. He knelt at his feet; he was saddened and he wept as he expounded to the bishop the mandate of the Lady of Heaven, crying that he hoped that her message might be believed, and that the will of the Immaculata, that of erecting for her a temple, and exactly where she declared that she wanted it, would be granted. The bishop, in order to be assured [of the facts], asked him many things: where he saw her and how she was, and he related all that perfectly to the bishop.

But even though he had explained with precision her appearance, and all that he had seen and admired, and how, above all, she had revealed herself to him as the ever Virgin, Most Holy Mother of the Savior, Our Lord Jesus Christ, nevertheless, Juan Diego was still not given credence. It was then said to him that, solely on the basis of only his speech and [its odd] request, what was demanded by him would not be done. Additionally, they stated that, for them, absolutely essential would be some sign, this in order that it could be believed that she was indeed the very same Lady of Heaven. So when he heard this, Juan Diego said to the bishop, "Lord, wait for that which must be the sign that you demand from me; later, I will be going to ask for that very sign from the Lady of Heaven, she who has sent me here."

The bishop, seeing that Juan Diego had ratified everything without either doubting or withdrawing anything, then dismissed him. The bishop then immediately ordered some people in his retinue, in whom he had trust, to follow him and watch carefully where [Juan Diego] went, and observing who he saw, and to whom he spoke. And so it was done. Juan Diego went off in a straight line along the roadway. But the ones who were following him lost

track of him where the road passes by the gully near the bridge leading to Tepeyac; although they looked for him everywhere, in no place did they see him. Thus it was that they had to return. Not only were they annoyed [by their failure], but also because it had been his intention to hinder their mission; that then made them angry. They went to report this to the bishop, and this further inclined him not to believe [Juan Diego]: they told him that not only had he deceived them, but that he had either only made up what he had just stated, or that he had only dreamed up what he said and what he asked for. In short, they argued that, if he ever again returned, they must then catch him and harshly punish him, so that he would never again lie and deceive.

Meanwhile, Juan Diego was again with the Most Holy Virgin, telling her about the reply that he brought to her from the bishop. As soon as the Lady heard it, she told him, "All right, my little son, you must again return here tomorrow so that you can carry to the bishop the sign that he has asked you to bring to him. With that, then he will believe you, and about this request no longer will he either doubt you, nor will he further suspect you. And know, my little son, that I will compensate you for your care and for the exhaustion experienced by you for my sake. So, go now, for I shall be awaiting you on the morrow."

On the following day, a Monday, when Juan Diego was supposed to bring a sign [from the Virgin] in order to be believed, he didn't come back [to Tepeyac]. This happened because, when he arrived at his house, he found that an uncle he had, named Juan Bernardino, was suffering from an illness, and it was very serious. First, he went to call upon a physician, and he attended to him, but, by then, it was too late; the old man was already in a very bad state. That night, his uncle begged him to go early the next morning to Tlatelolco to fetch a priest, and in order that he might confess him and give him the last rites, because he was very certain that it was his time to die and that no longer would he ever again rise from his bed nor would he ever be cured.

That Tuesday, very early in the morning, Juan Diego came from his house on his way to Tlatelolco to call upon the priest. When he arrived at the road that leads up to the western slope of the hill of Tepeyac, where it was his custom to pass by, he said to himself, "If I go straight ahead, then I may not see the Lady, and, in any case, she might stop me, so that I might then carry the sign to the prelate, and such as I have prepared myself to do. But, first, our present misfortune must be attended to, and, first, I must speedily call upon the priest; my poor uncle is certainly waiting for him." Then he circled around the hill; he climbed up it and crossed over to the other, eastern flank in order to arrive more quickly in Mexico City — and he did so that the Lady of Heaven would not detain him. He thought [naively] that, by turning around to the other side of the mountain, she who was able to see everywhere would not be able to see him.

Then he saw her descend from the summit of the hillock, and he saw that she was looking at the spot where he had first seen her. She left to meet him at the side of the hill, and she then said to him, "What is happening, my littlest son? Where are you going?" Was he then a little grieved, or was he ashamed, or was he frightened? He bowed before her, and greeted her, telling her, "My

Girl, the smallest of my daughters, Lady, oh how I hope that you are happy. Have you slept well? Are you in good health, my Lady and my Girl? Alas, I am going to cause you pain. Know now, oh my Girl, that presently most ill is your poor servant, my uncle, who has gotten the plague, and that he is about to die from it. Hence, now I must go in haste from your house in order to call upon one of the beloved priests of Our Lord, and in order that he might come to confess my uncle and to prepare him; ever since we are born, we are traveling to await the ordeal of our death. However, even if I must now go to do that, I will then return here once again, and in order to bear your message. My Lady and my Girl, forgive me; for now, please have patience with me. I am not deceiving you, my littlest daughter; tomorrow I will come back, and as quickly as possible."

After hearing the speech of Juan Diego, the most pious Virgin responded: "Hear this and have it understood, my smallest son. That which frightens you and grieves you is nothing; let not your heart be uneasy; fear not that illness [of your uncle], nor any other illness and anguish. Am I not here, I, the one that is your Mother? Are you not put under my shadow? Am I not your health? Are you not placed by fortune upon my lap? Of what more do you have need? Grieve not, and suffer no further disquiet for any other thing. Don't let the illness of your uncle afflict you, for he will not die from that; be assured that he has already been cured." (And at that very moment his uncle was healed, as later was made known.) When Juan Diego heard these words from the Lady of Heaven, he was greatly consoled: he was left content. He begged her, and as soon as possible, that he be dispatched by her to see the bishop, and he entreated her to be able then to carry to him some sign and test, and so to make him to believe.

The Lady of Heaven later ordered him to climb up to the summit of the hill, to the spot where he had first seen her. She told him, "Go up, my littlest son, ascend to the summit of the hill, up there where you first saw me and where I gave you my orders. There you will find that there are many different flowers; cut them, gather them, and weave them together; then immediately come down and bring them to me." At that very moment Juan Diego began climbing up the hill and, when he arrived at the summit, he was greatly amazed. He found sprouting there many and various exquisite roses of Castile; even stranger, this was well before the time in which they should bloom, for this was presently the season of frost and ice. These flowers were very fragrant and, full of the dew of night, they resembled precious pearls. Then he began to cut them; he wove them all together and gathered them in his lap.

The summit of this hill was not a place in which there had ever been *any* flowers, and this was because it only had many cliffs, thistles, thorns, cacti and mesquite bushes. And even if some scrubs might have occasionally appeared, this was now the month of December, in which ice consumes and spoils everything. Juan Diego immediately descended and brought to the Lady of Heaven the different roses that he had gone to harvest. As soon as she saw them, she caught them in her hand and again placed them in his lap, telling him: "My smallest son, this diversity of roses is the test and the sign that you

Fig. 2. "The Virgin of Guadalupe Appearing to Juan Diego on Tepeyac in 1531" (anonymous Mexican chromolithograph, ca. 1985).

shall carry to the bishop. You will tell him in my name that he must see my will in this sign, and that he has to comply with it. You are my ambassador, one very worthy of my confidence. Rigorously, I order you that only in front of the bishop will you then unfold your mantle, then revealing to him what you are carrying in it. You must also carefully recount all of this to him: you will tell him that I had sent you to climb up to the summit of the hill, and that I ordered you to harvest flowers there; and you must tell him everything that you saw and admired, so that you can induce that prelate to give me his aid, with the objective being that there shall be built and erected the temple that I have requested."

As soon as the Lady of Heaven had given her counsel to him, Juan Diego set out upon the roadway that goes straight to Mexico City. Now quite content, and assured that all would turn out well, and taking the greatest precaution with what he carried in his lap, so that none of that would slip from his hands, he took great delight in the fragrance of the various beautiful flowers he was conveying.

Upon arriving at the palace of the bishop, the chamberlain and other servants of the prelate came to meet Juan Diego. He begged them to tell the bishop that he desired to see him. But none of them wanted to do so, and they acted as though they did not hear him; perhaps they did so because it was very early, or perhaps because already they knew him, or perhaps because he was only a nuisance to them, or perhaps because this was for them an inopportune moment. Besides that, earlier their companions had reported that they had lost sight of him when they had gone off on their monitoring mission. So Juan Diego was a long while waiting. The servants saw that it was indeed a long time that he had been there, standing, downcast, and without doing anything, and just in case he might be summoned. However, since it appeared that he had brought something, something that he was carrying in his lap, in order to satisfy their curiosity, they [eventually] approached him to see what it was that he had brought.

Seeing that he could no longer hide from them what he had brought, and that, most likely, they were going to pester him, to push or pommel him, Juan Diego revealed just a little bit of the flowers. As soon as the servants saw that these all were different varieties of the roses of Castile, and further observing that it was then not the time in which they *could* be blooming, they were greatly amazed, especially by the fact that they were so very fresh, still blooming, so fragrant and so precious. Then they wanted to grab and snatch some of these from him; but they had no luck the three times that they dared to take them away from him. They had no luck, because when they tried to grab them, they no longer saw real flowers. Now, the roses [instead] appeared to them as though they were painted, or worked and sewn into the mantle.

Next, the servants went to tell the bishop what they had seen, announcing to him that the little Indian, who had attempted to see him so many times before, had come once again, and for this reason he had been waiting for such a very long time, just wishing to see him. Hearing this, the bishop realized that what Juan Diego brought with him must be *the test*, the one that would certify his story and which complied with what had been requested from the little

Indian. He immediately ordered that Juan Diego be brought to see him. As soon as he entered, he bowed before the bishop, just as he had done before, and once again he recounted everything that he had seen and admired, and he also related to him his message.

He said, "My Lord, I did exactly what you ordered me to do, namely, that I go to speak to my Mistress, the Lady of Heaven, Holy Mary, the precious Mother of God, and that I should then ask her for a sign which will make you believe me, so revealing that you [really] should make for her the temple, and just where she asks you that you erect it. Besides that, I told her that I had given to you my word to bring to you some sign and test, and this is the one that she has entrusted to me, and which is expressive of her will. She condescended to reply to your message, and she has received benignly what you had asked for, that is, some sign and test so that her wish may be fulfilled.

"Today, very early, she again sent me off, telling me to come to see you. I then asked her for the sign so that you would believe me, and just as she had told me that she would give that sign to me. She immediately complied. She sent me to the summit of the hill, where I had seen her before, commanding me now to gather a quantity of roses of Castile. After I had gone to cut them, I then brought them down to her; she gathered them in her hand and again threw them into my lap in order that I might bring them to you. It is [she ordered] to you, in person, that I must then give them. Even though I knew that the top of that hill is not a place where flowers ever bloom — and because there are only many cliffs, thistles, thorns, cacti and mesquite bushes— nonetheless I doubted not. When I arrived at the very top of the hill, I then saw that I was in paradise, for that is the only place where there were gathered together all the various exquisite roses of Castile, brilliant with dew, and these I then set about to harvest. She told me why I must deliver these to you; and so I have done what she ordered me to do, so that in these roses you may see the sign that you have asked for, and so that you will then comply with her command. They also show the truth of my words and of my message. Here they are: receive them."

Juan Diego then unfolded his white mantle, for he had gathered in his lap the flowers, and all the different roses of Castile then spread themselves over the floor [as shown in fig. 43]. Suddenly there was drawn [upon the mantle] an image, and upon it there suddenly appeared the precious likeness of the always Holy Virgin Mary, the Mother of God, and in the way that her portrait [fig. 1] is kept today in her temple at Tepeyac, a place that is now named Guadalupe. As soon as the bishop saw it, he and all the others that were there knelt in reverence: they admired it greatly. Later, they stood up again; now they were saddened and they were distressed, so showing that they had truly perceived it within their hearts and with their thoughts.

Tearfully, the saddened bishop then prayed and begged her pardon for not having [already] begun, and according to her desire and her mandate, the commissioning of the building. When he was again on his feet, the bishop removed the *tilma* from the neck of Juan Diego, where it had been tied; this was the mantle upon which there had been drawn and upon which there had appeared the very likeness of the Lady of Heaven. Then he carried it away and

went to put it inside his private chapel. Juan Diego remained one more day in the house of the bishop, where he still detained him. On the day following, the bishop exclaimed, "Indeed! This shows that it is indeed the will of the Lady of Heaven that we shall erect for her a temple." Immediately, everybody was invited to set about to complete that task.

As soon as Juan Diego had indicated just where the Lady of Heaven had ordered that her temple be erected, he requested permission to leave. Now, he desired to go back to his house to see his uncle, Juan Bernardino; he had been in a very grievous condition when he had left him to go to Tlatelolco to call the priest, the one whom he had asked to go and confess him and to give him the last rites. But the Lady of Heaven had told him that he already had been healed. But they wouldn't let Juan Diego go alone, and so they accompanied to his house. Upon arriving there, they saw that his uncle was quite content and that he was in no pain. But he was greatly surprised that his nephew had arrived with [unknown] companions and that, additionally, he was most honored by them. Juan Bernardino asked them the reason for that honor, and they said they did so because they greatly revered Juan Diego.

In his turn, his nephew responded that, when he left to ask the priest to confess his uncle and to give him the last rites, there had appeared to him in Tepeyac the Lady of Heaven. She then told him not to be grieved, that already his uncle was cured, with which affirmation Juan Diego was greatly consoled. She then dispatched him to Mexico City, to see the bishop so he would arrange to have built for her a house in Tepeyac. His uncle then declared that what had been stated was all correct, that he was indeed healed, and that he himself had seen her, and in the very same way in which she had [also] appeared to his nephew. He had also been informed by her that Juan Diego had been sent to Mexico to see the bishop. The Lady then also told him that, when Juan Diego went to see the bishop, he then revealed to him what he had seen and also the miraculous way by which she had healed his uncle. Accordingly, it is only fitting that they should name her, and just as her blessed image had to be so named, the always Holy, forever Virgin, Mary of Guadalupe.

Later, they brought Juan Bernardino before the bishop so that he, in his turn, might also come to report to him and to testify in front of him. For both of them, the uncle and his nephew, the bishop provided lodgings for some time in his very own house, and until the temple of the Queen of Tepeyac was erected, and just where Juan Diego first saw her. The bishop had [meanwhile] transferred to the Great Church [the Metropolitan Cathedral in Mexico City] the holy image of the beloved Lady of Heaven; he had removed it from his private chapel in the palace, where it had previously been kept, in order that now all the people could come to see and admire her blessed image. The entire city was profoundly moved: they all came to see and to admire her devotional image, and they all came to pray to her before it. And they were greatly amazed that she had appeared to them by means of a divine miracle; certainly, no [mere] person from this world could have [possibly] painted her precious image.

Now comes a detailed description of the painting, the kind one might find in a modern *catalogue raisonné*:

The mantle [or *tilma*] upon which the image of the Lady of Heaven had miraculously appeared was the coat of Juan Diego; it was made from *ayate* [cactus] fiber, and it was a bit stiff but well woven. At that time, all of the clothes and blankets belonging to all the Indians, all of whom are impoverished, were only made from *ayate*; only the most noble, the principal and the bravest, warriors dressed themselves in white mantles made from cotton. As is well known, *ayate* is made of *ichtli*, that is, the branches cut from a *maguey* [a cactus, from which tequila is also made]. This precious swatch of *ayate*—the one in which [the portrait of] the ever Virgin, our Queen, had appeared—is made in two pieces that are sewn together with soft thread. The blessed image is a full-length portrait; beginning in the soles of her feet and finally arriving at the crown of the head, it is six *jemes* high, the height of a woman. Her beautiful face is both very serious and very noble; she is a bit dark-skinned. Her precious breast is humble in appearance; her hands are joined upon her bosom, near where her waist begins. Her girdle is purple. Only her right foot reveals a bit of the tip of her ash-colored footwear.

Such as it may be viewed, her outer raiment is of a pink color, but it seems reddish in the shadows; it is embroidered with different flowers, all in the shape of a button and with golden edges. Hanging from her neck is a golden ring with black rays running around the edges and a cross is seen in the middle of it. Beneath her outer cloak there can additionally be seen yet another, soft and white, dress; this undergarment is gathered at her wrists and it is embroidered in its entirety. Her outer veil is of a heavenly blue; it fits snugly upon her head, and nothing covers her face. This veil then falls down to her feet; it is girded a bit at mid-length, and it has a rather wide, golden stripe, and everywhere upon it there are stars, which are forty-six in number. Her head inclines toward the right; and on top on her veil is placed a golden crown with tapering ornaments, slimmer above and wider below [see fig. 8]. Beneath her feet is the crescent moon, the horns of which curve upwards.

She stands erect and exactly in the middle of the crescent moon and, in the same way, she also appears in the midst of a sunburst; these rays of light follow her and they completely surround her. In all, there are a hundred golden beams; some of the rays are very long, others are tiny and painted with the figures of flames. Twelve rays encircle her face and head and, from each side, there are fifty in all that emerge. Competing with them, at the border [of the aureola] a white cloud touches the edges of her clothing. This precious image, along with all the rest of the ensemble, is supported by an angel, shown from the waist up, and, since he is in a cloud, nothing more of him towards his feet needs be revealed. The angel catches with both hands the ends of the raiment and the veil falling neatly over the feet of the Lady of Heaven. The angel's clothes are red, to which is added a golden collar, and his outspread wings are green, with long and lustrous feathers, all treated differently. Everything is [shown being] borne aloft by the hands of the angel, who, so it appears, is most pleased to be so conducting [into Heaven] the Queen of Heaven.[4]

A much shorter version in Náhuatl of this apocryphal transaction was called *Inin huey tlamahuitzoltzin* ("This is the great miracle"; in Spanish: "Ésta

es la gran maravilla"), and its dating and authorship are, to say the very least, highly mysterious. This account was later translated from Náhuatl into Castilian by Mariano Cuevas; as first published by him in 1932, it was then dubbed the "Relación Primitiva" ("The Original Narrative"). In its entirety, it reads as follows:

> This is the great miracle which our Lord God made by means of the ever Virgin Saint Mary. Here it is told so that you may have the news, and so that you will hear how, and by means of a miracle, she wished that a house would be built for her, so that a home will be established for her in Tepeyac, and that they will name it after the Queen Saint Mary.
>
> It happened like this: [She appeared before] a poor man from the town [Juan Diego], a commoner [*macehual*] of truly great piety; said laborer (a poor thing, a humble instrument) was up there upon the hill of Tepeyac, and he was going there on foot en route to the peak to see if he could pull out some little roots, so struggling to scrape out a living. There he saw the beloved Mother of God; she called to him and said:
>
> "My youngest son, go within the great city of Mexico, and tell the following to the spiritual governor there, [who is] the archbishop [Juan de Zumárraga, who arrived in Mexico in 1528]. What I want with great desire is that here, in Tepeyac, they are to make for me a great home, [and I desire] that they will erect for me a little house so that they may come from there [in the city] in order to know me well, and so that all faithful Christians may come here to pray to me. This will come about when they take me for their advocate."
>
> Then that poor little man [Juan Diego] set off to present himself before the great priest-governor, the archbishop, and there he said to him:
>
> "My Lord, I do not wish to be inopportune, but here is why the Lady of Heaven has sent me. She told me to come to you to tell you that it is her desire that up there, in Tepeyac, there must be made, erected for her, a little house so that there the Christians may pray to her. She also told me in her very own way that it will all come about when they invoke her presence there."
>
> But the archbishop didn't believe him; he just said to him:
>
> "What are you saying, my son? Perhaps you just dreamed that — or, perhaps, you were drunk! If, in truth, what you say is correct, then go tell that Lady who told you that to grant you some sign by which we may believe that what you say is really correct."
>
> When our little man [*nuestro hombrecito*] returned, he was coming very sadly, and then the Queen appeared before him.
>
> And our little man saw her, and he said to her:
>
> "Oh, girl, I have already gone to where you sent me, but that Lord does not believe me, and he only said that maybe I dreamt it, or that perhaps I got drunk, and so he told me that, in order for him to believe, you must give me a sign to take back to him."
>
> And then the Lady Queen, the Beloved Mother of God, said to him:
>
> "Don't be sad, my lad, go and gather, go and cut some flowers [variety unspecified] where they are blooming."

It was only by a miracle that those flowers bloomed there [upon the hill of Tepeyac], for in that season the ground was very dry, and nowhere should there have been any flowers. After our little man had cut them, he placed them in the folds of his *tilma* [or mantle]. Whence he went directly to Mexico City, then to speak to the archbishop:

"My Lord, here I bring you the flowers that the Heavenly Lady gave to me so that you would believe that her word is the truth, and it is her will that I come to tell you that what she had told me is correct."

And when he spread out his *tilma* in order to show the archbishop the flowers, then he saw that upon our little man's *tilma* there was painted, that there it had been transformed in a marvelous way into a sign, a portrait [of] the Girl Queen [*allí se pintó, allí se convirtió en señal-retrato la Niña Reina en forma prodigiosa*], and that all of this was so wrought in order that, finally, the archbishop would come to believe. At the sight of this prodigy, they all kneeled down and fell rapt [as is shown in fig. 43].

And, in truth, it was only by means of a miracle that the exact image of the Girl Queen had appeared painted upon the poor man's *tilma* in the manner of a portrait [*y en verdad que la misma imagen de la Niña Reina aquí sólo por milagro en la tilma del pobre hombre se pintó como retrato*]. It is now displayed there [in Tepeyac] as the shining light of the entire universe. There the faithful gather to get to know her [by means of her miraculous portrait] and they, her devotees, pray to her there, and She, with her pious Maternity (and with her maternal affection), She brings them succor there, and She gives to them whatever they request from her.

And, in truth, if anyone fully recognizes her as his Advocate, and if he wholly delivers himself over to her, the Beloved Mother of God will then, through and by her love, make herself into his intercessor.

In truth she will help him very much, and she will show how very much she loves whomever goes to place himself beneath her shadow, under her shade.[5]

And there you have it: the essential historical documents literally stating, "This is how it [really] happened."

These two complementary accounts also testify to a singular event: the kind producing an object, an artwork, and this is one apparently unprecedented in all the annals of the history of art. This matching pair of narrations specifically documents the appearance of an idealized "portrait," one which had been created "only by a miracle," hence without any human intervention. Suddenly, states Father Poole, after 1649 the people of New Spain were themselves now made "unique, because no other [land] had an image of the Virgin painted [and, as it was then said,] by 'brushes that were not from here below,'" that is, the Earth. The sudden singularity of the Mexican Creoles and their New World land, *Nueva España*, all as manifested in the heaven-sent portrait of *Nuestra Señora de Guadalupe*, was then commonly sanctioned by reference to the Bible, specifically to that passage (Psalm 147: 19–20) stating that God "*Non fecit ita ulli nationi: praecepta sua non manifestavit eis*" ("He [God] has not so privileged

any of the other nations; for these other lands do not recognize his ordinances"). Stated in another way, just as God could declare his word with "statues," *statua*, so could He likewise "privilege" a given nation, *México*, with a heaven-sent painting, *Nuestra Señora de Guadalupe*. Later, the formula simply became "*Non fecit taliter omni nationi.*"[6]

Such is the repeatedly stated provenance for the Virgin of Guadalupe's highly venerated portrait. Certainly, such a momentous, also seemingly well-documented, art-historical event merits serious scholarly attention. However, viewed in retrospect, it also seems rather odd — especially granted the well-known Hispanic penchant for graphically depicting all manner of heavenly apparitions (or "visions"[7]) — that the *first* illustration of the dramatic scene with Mary's pictorial epiphany upon Juan Diego's *tilma* in 1531 was only published in 1648 (see fig. 43). Accordingly, it must appear to us as being just a bit odd (or suspicious) that the first graphic documentation attesting to the miraculous disclosure of the painted *tilma* bearing the Virgin of Guadalupe's definitive portrait only appeared nearly a century and a half *after* its otherwise apparently well-documented initial appearance (or apparition).

The first painting known to have faithfully portrayed the image of *Nuestra Señora de Guadalupe* is the literal copy made in 1605 by Baltasar de Echave Orio, which also shows that crown that has now gone missing.[8] (Fig. 10) Nonetheless, the earliest datable image of the initial series of "miracles" said to have been wrought by the Virgin of Guadalupe at Tepeyac, and way back in 1531, is an engraving designed (ca. 1616) by a resident Flemish artist, Samuel van der Straet (or Stradanus). (Fig. 11) Besides representing her in the standard fashion (as in figs. 8, 10), the intaglio designed by Stradanus contains eight ex-votos arranged as lateral vignettes. The negative evidence (with much more forthcoming here) is that *none* of the eight "miracles" depicted by Stradanus includes either the figure of Juan Diego or, and more significantly, the heaven-sent and miraculously imprinted, portrait-bearing *tilma* belonging to the future Mexican saint.[9]

To repeat our findings, the very first illustration of the miraculously received portrait of *Nuestra Señora de Guadalupe* now known — that literal copy made by Baltasar de Echave Orio (fig. 10, and which looks just like fig. 8) — had only appeared in 1605, meaning just a dozen years earlier than had the miracle-series designed by Stradanus, and then, in 1605, it does not include any of those alleged, most likely apocryphal, "miracles." As this fact, a provocative graphic lacuna, demonstrates, in itself the image of *Nuestra Señora de Guadalupe* and, especially, all the "miracles" now attributed to it were not the object of much (or any) interest, that is, until much later in the seventeenth century, and that means specifically after 1648. It is only after that late date that the "miracles" — and, above all, the "*milagrosa*" reception of the acheiropoietic

painting by Juan Diego on Mount Tepeyac in 1531 (fig. 2)—are equally widely published and dramatically illustrated (figs. 8, 9, 41, 42, 43).

In any event, even though they have been ignored until now in the abundant Guadalupan literature, there are two other contexts—and of a strictly iconological nature—which turn out to be essential to understanding the real historical meaning of *Nuestra Señora de Guadalupe*. Such as it was recounted in the *Nican mopohua*, the miraculous genesis of the Virgin of Guadalupe's portrait is—and in itself—a *topos*, meaning a rhetorical convention. In this case, it is one equally combining two *topoi*: (1) a standard European art-historical context: that of the *acheiropoietai*; and (2) another context with a more localized, or Hispanic, derivation: the enduring tradition of the supernatural *apariciones marianas* ("apparitions of [the Virgin] Mary").

2

The Larger
Art-Historical Context:
The *Acheiropoietai*

Given the supernatural genesis so clearly attributed by the *Nican mopohua* (fig. 9) to the image of *Nuestra Señora de Guadalupe* (fig. 1), her portrait belongs to a standard category of artworks which was called (in Greek) an *acheiropoieton*, meaning some inevitably figurative artifact literally "made without the [human] hand."[1] In the case of these medieval artifacts, the *acheiropoietai* were inevitably said to descend from Heaven, that is, their ultimate artificer was God Himself. Accordingly, the intervention of any human hand (or mind) was never (ever) to be attributed to their typically wholly unexpected appearance before their awed human recipients.

The *acheiropoietai*, of which there is an abundance of documented examples, were essential to the installation of another essential medieval phenomenon, *the pilgrimage*.[2] Likewise, today the shrine of the Guadalupe at Tepeyac is the object of popular pilgrimage; according to the *Nican mopohua,* the Virgin of Guadalupe had expressly "wished that her house be built, that her home be established, the one that they call the Lady Saint Mary in Tepeyac." Such was her wish — so it was complied with. (Fig. 12) The first great Basilica of Guadalupe was dedicated in 1709; it could hold some 5,000 persons. (Fig. 13) Alongside the Old Basilica there is now placed the Nueva Basílica de Guadalupe; construction on it was completed in 1976, and it then cost some seven million dollars (or much more now, adjusting that sum for inflation). (Fig. 14) Together, the two Guadalupan basilicas now form the largest temple dedicated to Marian devotion in the whole world; up to twenty million pilgrims visit it each year. Outside Mexico, Guadalupan pilgrimages are also popular festivals, *fiestas populares*, and in all of Latin America, and particularly in New Mexico (USA), where Guadalupan devotions are especially intense (figs. 15, 16, 17).

In all lands, and across the centuries, the focus or goal of every pilgrimage journey is the shrine, and its psychological purpose is to focus a symbiosis of hope and excitement that is concentrated at the given site. These emotions are expressed, intensified and realized when the fatigued pilgrim finally arrives at the chapel, a shrine containing the sainted reliquary. Typically arduous, pilgrimage journeys are undertaken in the expectation, however insubstantial and subliminal that possibility might be, of physical and spiritual benefit. Besides Tepeyac, present-day examples of places where people do regularly go to seek (and perhaps obtain) healing and psychic enhancement are Lourdes, Fátima and Santiago de Compostela. Within the shrine itself (figs. 14, 18, 42), the major goal, the particular focus, then becomes the cult image, with this typically portraying the divine individual who is said to have actually made an epiphany at that very site.

In the case of a legitimate religious cult image, which may be either a sculpture or a painting, it is regarded as "effective," that is, as an object potentially conferring psychic enhancement and spiritual benefits, perhaps even healing. Said to work "miracles," which are dutifully recorded, the cult images mediate between the devout traveler and the supernatural. In effect, the eager pilgrim actually travels to see the painting or sculpture, that is, the *simulacrum* of the venerated deity, of which, typically, the pilgrim takes away with him a copy, a "souvenir" (and just as I have acquired a number of mnemonic *souvenirs religieuses*). Typically, as at the temple-reliquary-shrine of the Virgin of Guadalupe near Mexico City, the image venerated in the Basilica is ritualistically

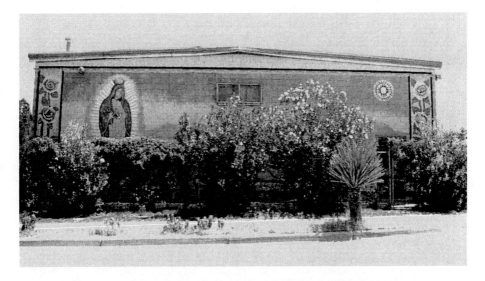

Fig. 3. Guadalupan mural in Sunland Park, New Mexico (USA).

uncovered, "revealed," to the faithful. (Fig. 18) Also it is typical for the generic holy image to be stylistically archaic, and — just like the painted portrait of the Guadalupe — commonly it was specifically implied to be acheiropoietic, that is, it had come down to the adoring people from Heaven; hence it was not fashioned on Earth by human hands. Therefore, the Mexican painting is like the miraculous image of Ceres described by Cicero, the one that was "*non humana manu factum, sed de caelo lapsam*— not made by a human hand, but rather fallen from heaven."[3]

A typical, but unusually detailed, account of the chance arrival of one example of such divine imagery, the kind "fallen from heaven," was given in a seventh-century Syriac chronicle, which begins with an unnamed lady asking,

> "How can I worship Him [Jesus], when He is not visible and I do not know Him?" And after this [query], one day, while she was in her garden, in a fountain of water which was in the garden, she saw a picture of Jesus our Lord; it was painted upon a linen cloth, and it was in the water. And, upon taking it out [of the pool], she was surprised to see that it was not wet [so attesting to its miraculous powers]. And, to show her veneration for it, she concealed it in the head-veil which she was wearing, and she brought it to the man who was instructing her and showed it to him. And [lo and behold] upon the head-veil there was also imprinted an exact copy of the picture which had come out of the water. One picture was taken to Caesarea some time after our Lord's passion, and the other picture was kept in the village of Camulia [and it was later brought to Constantinople in 574], and a temple was built there in honor of it by Hypatia, who had become a Christian. Some time afterwards, when she learned these things another woman, who came from the village of Diyabudin in the jurisdiction of Amaseia, was moved with zeal and, somehow or other, she brought one copy of the picture from Camulia to her own village, and in that country men call it *acheiropoietos*, i.e., "not made by hand." And she, too, built a temple in honor of it.[4]

In 574, this same *acheiropoieton* was brought to the imperial capital, whereupon it soon became celebrated as one of the "supernatural defenders of Constantinople." In his narrative history of *The Persian Campaign* (622), George the Pisidian credits the victory of the Emperor Heraclius to the same miraculous icon:

> You [Heraclius] took the divine and venerable figure of the unpainted image [*morphen tes graphes tes agraphou*], the one not painted by [human] hands. The Logos [God], which forms and creates all, appears in this image [*eikon*] as a form made without painting [*morphosis aneu graphes*]. He once took form without seed, and now He does so without any painting.... You offered this figure, which was painted or willed by God [*theographos typos*], in whom you trusted, as a first divine sacrifice for the battle. You took the awesome image of the figure painted by God [*theographou typou*] in your hand.... The emperors

who wage war as subordinate commanders are, according to the will of God, images of God the Father [*patros eikonismata*].[5]

Another account makes the arrival of yet another acheiropoietic artwork truly miraculous; indeed it was, for this image was *signed* by none other than Christ Himself! The legend recounts that the Emperor Maximian, who persecuted the Christians, had a daughter named Theodora who was a secret convert. Around the year 300, she covertly transformed a bathhouse in Thessalonica into a church (still standing, it is now called "Hosios David") and,

> When this had been done, she ordered that a painter be fetched immediately so as to paint [a depiction of] the pure Mother of God in the eastern apse. So this image began to be painted, and the work was nearly finished when, on the following day, the painter came along intending to complete his picture — and he [then] saw not the same painting, but a different one; indeed, this was one that was altogether dissimilar, namely a picture of our Lord Jesus Christ, in the form of a man, and riding and stepping upon a luminous cloud and on the wings of the wind, just as the divine David sings [Psalms 17:11].... Furthermore, an inscription was found under the feet of this holy figure, and another was placed on the book which he carried in His left hand (since He held up the right hand, as if pointing to heaven); it was conceived exactly as follows. The one under his feet [reads]: "This most holy house is a fountain of life; it receives and feeds the souls of the faithful. I prayed, and my prayer was granted. Having attained my wish, I executed this work in fulfillment of a vow, I whose name is known to God." ... Theodora then directed the painter to leave the miraculous image untouched.[6]

Unfortunately, this event was eventually reported to her mother, the empress, who then questioned her about her clandestine behavior. Theodora denied everything; then, to escape suspicion, she had the acheiropoietic image covered with cowhide, with this plastered over with mortar and covered by bricks, so preserving the divinely inspired painting. As was told in the ninth-century *Vita Santae Theodorae Thessalonicensis*, Theodora later — and posthumously — inspired a painter — and in a dream — to paint her portrait, a *vera eikon*, or "true likeness." Here is the story:

> A certain painter named John, who had never seen St. Theodora in the flesh, and who had never entered the holy monastery wherein she dwelled, had the following dream [and] the painter dreamt that he was sketching [*skia-graphounta*] the image of a nun at the very spot where the holy likeness of St. Theodora is today placed. What her name was he did not know, as he told me under oath; he had, however, the impression of sketching the image of a person about whom the nun had spoken to him the previous day. And likewise, on the following day, he had exactly the same dream and, being assured by God that [indeed] this was a holy vision, he proceeded to the monastery and, after relating to the abbess what he had seen, he then painted the image of St. Theodora — even though he had not been informed by anyone, neither about

the height of her stature, nor of the nature of her complexion, nor about her facial traits. Assisted [however] by God's guidance, and also by the Saint's prayers, he did depict her in such a form that all those who had known her well asserted that she looked just like that when she was young.[7]

Yet another account of specifically dream-inspired portraiture appears in the biography of St. Mary the Younger, who died ca. 902, and

At that time she appeared in a dream to a painter who was a recluse at Rhaedestus. She was [envisioned] wearing a white robe and she had a red veil over her head. In her right hand she held a lighted lamp, upon which was inscribed "The lamp of charity." She was preceded by two handsome youths, and followed by a maiden of pleasing aspect. When she had appeared [in his dream], the painter asked her who she was and whence she had come to him. She answered in a cheerful voice, smiling, "I am Mary from the city of Bizye, concerning whom you have heard many things, although until now you have not seen me. So, as you see me now, paint my image together with my servants Orestes and Bardanes and my maid Agatha, who is following me, and send the image to the city of Bizye." When he awoke and perceived that this was the wish of the Blessed one, he gladly made the icon in conformity to his dream and he sent it from Rhaedestus to Bizye, to the church that had been built there by Mary's husband. When those who had known her in her lifetime saw the icon, they were filled with astonishment, and they acknowledged that this was indeed her appearance and also that of her servants.[8]

Something similar was said of the portrait of St. Niconis, who died in 996; in this case, however, the picture — a proper *acheiropoieta* — was specifically said to have been "automatically" engendered. Keen on having a true likeness of his saintly friend and protector, a nobleman in Constantinople named Malakénos "summoned a skilled painter, to whom he described in detail the Saint's visage and appearance." Alas, when the artist "returned home and set about fulfilling the order by means of his own skill, he found the task most difficult, and all his toil proved useless." After many futile efforts and much frustration, finally,

as he turned his gaze to the board that he was holding, he saw that *the likeness of the thrice–Blessed one had been automatically impressed upon it*. He turned towards the Saint [now placed next to him] in amazement, crying out in great fear, "Lord, have mercy!" but he saw him no more, for the saint had immediately vanished. So the painter applied the remaining colors to the lineaments that had been [miraculously] impressed. Once he completed the icon — such as it can still be seen suspended in the Saint's holy church, and as it is worshipped there — he brought it to the most excellent Malakénos and announced to him all that had happened. When he had heard this, the latter was convinced by the exact likeness of the saint as he was now seeing him [in his portrait].[9]

However, probably the most famous *acheiropoieta* was the one now called "Veronica's Veil." A notable example of the genre is *La Santa Faz* ("Holy Face") conceived by Francisco de Zurbarán around 1631.[10] (Fig. 19) Here the Spanish painter was conforming to an artistic tradition of great antiquity. According to a second-century account given in "The Death of Pilate," itself part of the Apocryphal Gospels, Veronica went to a painter to commission a portrait of Christ, and she did this because, as she explained to a messenger sent by Pilate,

"When my Lord was going about preaching, I was deprived of His presence, and much against my will. For that reason I wanted to have His picture painted for me [*volui mihi depingi imaginem*], so that, when He was not actually present with me, the figure in His picture might at least afford me some consolation [*mihi praestaret solatium imaginis suae figura*]. And, when I went to take the linen to the painter, so that he could design for me the picture [*linteum pictori deferrem pingendum*], my Lord came upon me and He then asked me where I was going. When I explained to Him my purpose, He asked me for the cloth — and then He gave it back to me, and as [miraculously] imprinted with the image of His venerable face [*venerabilis suae faciae reddidit insignitum imagine*]! Indeed, if your master [Pilate] looks with devotion at His appearance [as imprinted upon 'Veronica's Veil'], he will immediately find himself graced with the benefit of a cure." Then the messenger asked her, "Can such a portrait be bought with gold or silver?" And she replied, "No, only with a pious expression of devotion —*Non, sed pio affectu devotionis*. I shall go, therefore, with you, and I will carry with me the image [of Christ] so that Caesar may view it; afterwards, I shall return."[11]

Another variation on this topos of a portrait-engendering encounter is given in the famous legend of Abgar IX (179–214), which took shape in the second half of the sixth century. According to St. John Damascene (writing around 743), "A story is told that Abgar, King of Edessa, sent a painter to make a likeness of the Lord, and this painter was unable to do so because of the splendor that shone from His face, whereupon the Lord [simply] placed a cloth upon His divine and life-giving countenance, and He impressed upon it His image, which he then sent to Abgar to satisfy the desire of the latter [to have His portrait]."[12] Also called the "Image of Edessa," it is better known as the "Holy Cloth."

In this case, the original source for the story is the Apocryphal Gospels, specifically the "Acts of Thaddeus." In this version, Abgar was suffering an incurable disease. He wanted Jesus to come and cure him, but the Lord was busy and so He had to send his disciple Thaddeus in his stead, and he took with him a surrogate portrait of the Savior to provide the cure for Abgar. The apocryphal account specifically states that the image was not made by human hands, and that it was another miraculous impression of Christ's face upon a cloth, and, therefore, it had supernatural healing powers. Approaching Abgar, Thaddeus

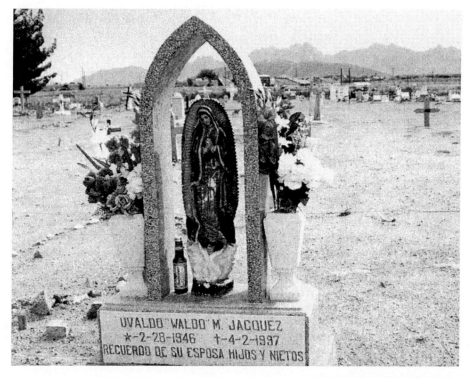

Fig. 4. Guadalupan grave-marker erected near Las Cruces, New Mexico (USA).

held the image above his forehead, and "Abgar saw him coming from a distance, and thought he saw a light shining from his face, one which no eye could stand. This [blaze of light] was produced by the portrait which Thaddeus held before him. Abgar was dumbfounded by the unbearable brightness; and forgetting his ailments and the long paralysis of his legs, he at once got up and compelled himself to run."[13]

Later known as the *Mandylion*, Abgar's *acheiropoieta* was brought to Constantinople in 994, where it was venerated until its disappearance during the sack of the Byzantine capital in 1204. Given its prestige, the miraculous *Mandylion* was often copied, and one version (ca. 500) by an anonymous Constantinopolitan artist may now be inspected in Genoa at the church of San Bartolomeo degli Armeni. (Fig. 20) Before its removal, it was included in an inventory of the Palace drawn up by a Latin scribe, where it was listed among the "sacred objects and relics," with these including:

the holy hand cloth [*manutergium*], upon which the face of Christ is painted [*vultus ... impictus*], and which Christ sent to King Abgar of Edessa ... the holy cloth also has the face of the Savior done without painting [*sine ... pictura*].

The holy tile [*tegula*] follows, on which the face of Christ also appeared [in an imprint] from the holy cloth. They bear witness to a great miracle, since they bear the face of the Lord without having been painted. And then comes the letter written by Christ's own hand and sent to the said Abgar.[14]

In 1216, Robert of Clari, another Crusader, gave a more circumstantial account of how these two acheiropoietic relics came into being. It seems that there was "a holy man in Constantinople" who was busy tiling the front of his house and, at that very moment,

Our Lord appeared to him and said to him, since the good man had a [toga-like] cloth wrapped around him: "Give me that cloth," said Our Lord. And the good man gave it to Him, and Our Lord enveloped His face with it so that His features were imprinted upon it. And then He handed it back to him, and He told him to carry it with him and to touch the sick with it, and whoever had faith in it would be healed of his sickness.... After God had given him back his [miraculously imprinted] cloth, the good man took it and hid it under a tile until vespers. After vespers, when he returned, he took the cloth, and as he lifted up the tile, he saw the [same] image imprinted upon the tile, just as it had been imprinted upon cloth, and he carried the tile and the cloth away with him, and afterwards he cured many sick people with them.[15]

Fortunately, before its untimely disappearance in 1204, many copies (or paraphrases) had been made of Abgar's *Mandylion*, and all of these show the original image to have been a half-length portrait, with this usually reduced to an imprint of the face and hair suspended over an empty field symbolizing the cloth.[16]

Much later, and probably originating in the twelfth century, a divergent account became popular. According to this somewhat complementary version, which wholly lacks any scriptural authority, a woman from Jerusalem named "Veronica" had offered her head-cloth to the Lord in order to wipe the blood and sweat from His face on the way to Calvary, and He returned it to her with His features miraculously impressed upon it. According to Petrus Mallius (*Historia basilicae Vaticanae antiquae*, 25), the *sudarium*—that is, the cloth with which Christ had wiped his bloodied face, so leaving his features serendipitously imprinted upon it — had been placed on display in Saint Peter's in Rome. There, the cloth was specifically called the "Veronica," so making a wordplay upon *vera eikon*, the "true image."[17] In any event, the conflated Veronica-*sudarium* image was to become the particular version of the *acheiropoieta* which was most frequently painted by later artists. This was only natural, given the great prestige accorded to the icon, and such as this was attested to by Gervase of Tilbury in his *Otia imperialia* (ca. 1210):

We know from the old tradition [the legend of Pilate, as quoted above] that Veronica possessed a likeness of the Lord's face painted on a panel [*in tabula*

pictam habuisse Dominici vultus effigiem]. Emperor Tiberius sent his friend Volusian to Jerusalem to find out about the miracles of Christ, by whom he wanted his illness cured, whereupon Volusian seized the image from Veronica [and] Tiberius is said to have been cured at his first sight of the Veronica painting.... It is, therefore, the *Veronica*, the authentic painting, which shows the true likeness of the head and shoulders of the Lord in the flesh [*pictura Domini vera secundum carnem representans efficiem a pectore superius*], and which is now kept in St. Peter's.[18]

Another British pilgrim to the Roman shrine containing the wonder-working image was Gerald of Wales, and as he tells us in his *Speculum ecclesiae* (ca. 1215),

Another image in Rome is called the *Veronica*, after a matron of that name. Once, when the Lord was coming out of the Temple, this woman lifted her robe [*peplum*] and pressed it to His face. On it He left His image as an imprint. This image is likewise held in honor, and no one can see it, except through the veils hanging in front of it [*nisi per velorum quae ante dependent, interpositionem*].... And some say that "Veronica" is a play on words [*vocabula alludentes*], meaning either "the true icon" [*veram iconiam*] or "the true image" [*imaginem veram*].[19]

Alas, the original *Veronica* (measuring 40 × 37 cm) has not been seen since 1527, when it was put up for sale by Lutheran soldiers during the Sack of Rome. Later, however, there was actually published a book wholly devoted to the intriguing subject of all those "genuine portraits of the Holy Face which are not made by human hands"; I refer to Juan Acuña de Adarve's *Discorsos de las effigies y verdaderos retratos non manufactos del Santo rostro y cuerpo de Jesu Christo* (1637). Here the Spanish author recounts a self-flagellating nun's experience while ecstatically contemplating one of those acheiropoietic "Veronica" images:

One day, during Holy Week, after having flagellated herself with iron balls, as was her custom, and having prostrated herself before the [painted] Veronica, she exclaimed: "Oh! Gentle Jesus, I beg you Lord, in the name of your Holy Passion, to allow me — through the taking of my vows— to be your bride, so that, once liberated from the things of this world, I may thus devote myself more entirely to You, the Savior of my soul."

After these words were uttered, the Veronica was [magically] transformed, and it [actually] became the beautiful face of Our Lord Jesus Christ, and it was as lifelike as sinful mortal flesh and bones can be. And such were her words at the sight of our Savior [put physically in her presence], and such were her tears, her lamentations and the torment born of so much love, that the Lord himself comforted her, promising to take her as his bride.... Having so spoken, the Veronica then returned to its former shape [as a painting].[20]

Another case in point is the celebrated *Santo Sindone*, or Shroud of Turin, which was apparently originally venerated in Byzantium as the burial cloth of

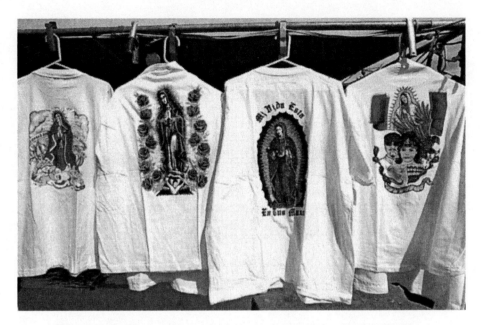

Fig. 5. Guadalupan t-shirts on sale in Las Cruces, New Mexico (USA).

Christ, upon which the image of His entire body had been miraculously imprinted. Oddly, no one really seems to have perceived the supine body of the bearded Lord, that is, until this image was revealed by photographs taken as late as 1898! The four-meter-long Shroud of Turin still has its devout believers, and books are still being published which argue for its authenticity as a "genuine" acheiropoietic image, the kind "made without manual intervention." Nonetheless, it has long since been shown to be an artwork, meaning a man-made artifact, and one specifically dateable to the mid-fourteenth century.[21] In fact, it is a *copy* of yet another, much older painting, now lost, which had represented the *suderium* of Christ, and which was long since venerated in Byzantium. Moreover, the *Santo Sindone* preserved in Turin was there expressly identified, and in a fourteenth-century document, as being recognized, then, to be just a copy—*imago*—of the original Byzantine prototype.[22]

The overall context for the *acheiropoietai* is the medieval veneration of divine imagery, with this being specifically treated as a channel allowing the viewer to progress from the visible, or earthly, thence to the invisible, or divine. This "anagogical" or upward-leading path to true knowledge also accounts for the strictly practical effects attributed to cult images, and such as this function was definitively stated for medieval readers in the late fifth century by Dionysius the Areopagite:

The essences and orders which are above us ... are incorporeal, and their hier-
archy is of the intellect and it transcends our world. Our human hierarchy, on
the contrary, we see filled with the multiplicity of visible symbols, through
which we are led up hierarchically and according to our capacity to the unified
Deification, to God, and to divine virtue.... We are led upwards, as far as pos-
sible, through visible images towards contemplation of the divine.[23]

Almost seven hundred years later, the anagogical concept was more closely
analyzed by Saint Bonaventure in his famous treatise on the *Journey of the Soul
Towards God* (ca. 1270):

All created things of the sensible world lead the mind of the contemplator and
the wise man to eternal God.... They are the shades, the resonances, the pic-
tures [*picturae*] of that efficient, exemplifying, and ordering art. They are the
tracks, *simulacra*, and the spectacles; they [the *picturae*] are divinely given
signs which are set before us for the purpose of seeing God. They are exam-
ples, or rather exemplifications [*exemplaria vel potius exemplata*] set before our
still unrefined and sense-ordered minds, so that by the sensible things which
they [the worshipful viewers] see, they might be transferred towards the unin-
telligible [or divine things] which they cannot see, as if by signs to the
signified [*tamquam per signa ad signata*].[24]

As the reader will note, most of these *acheiropoietai* depict Christ. In Spain,
however, it was the Virgin who was far more likely to make a supernatural vis-
itation — an "apparition" — to mere mortals. And Spain was, of course, the
homeland of those doughty *conquistadores* who were later to take possession
of Mexico, then dubbing that exotic land *Nueva España*.

3

The Local Historical Context: Spanish Marian Apparitions

Although unquestionably unique in America in 1531, such apparitions as that one attributed to *Nuestra Señora de Guadalupe* (fig. 1) at that specific date had, however, already become something like a cultural convention in Spain, the land from which the conquerors of Mexico ("*Nueva España*") had mostly come. Fortunately for our purposes, William Christian has industriously assembled the corresponding documentation relating to the apparitional phenomenon as initiated much earlier in the Old World, specifically in fifteenth-century Spain. Our first example of a historical document relating a Guadalupe-like apparition describes a heavenly cherub that made its miraculous descent to earth in Lérida province in northeastern Spain in 1458. This account is of specific professional interest to the art historian since the mid-fifteenth-century apparition had a decided artistic context, even an imagist instigation (pointed out by my italics). According to the detailed account (as originally given in Catalan),

> And first he [Celidoni Cirosa] was asked what vision [*visió*] he said he saw in the last few days. The witness said that on last Thursday, after the hour of vespers, when the southern fields were in shadow, he went after the mules, which were near the Doria pool. Near the pool, in a small meadow above it, which he said he would point out, the witness suddenly perceived a thing before him [*esdevingué davant una cosa*], like a beautiful child [*semblant a un bell infant*], about three paces away from him. It [the *bell infant*] was kneeling with its hands joined toward heaven, and it held a beautiful cross with Our Lord who was crucified; [this crucifix was] *similar, he thought, to one exhibited [nearby] in Riner on the altar of Saint Sebastian*. It [the *bell infant*] wore a very fancy red cape, which touched the ground all around it while it was kneeling.
>
> As soon as the witness saw it [the *bell infant*], it came toward him, and he stepped back two or three paces along the right bank of the pool. Then it spoke to him, "O son, come here and tell the people..." But he could not listen to it

39

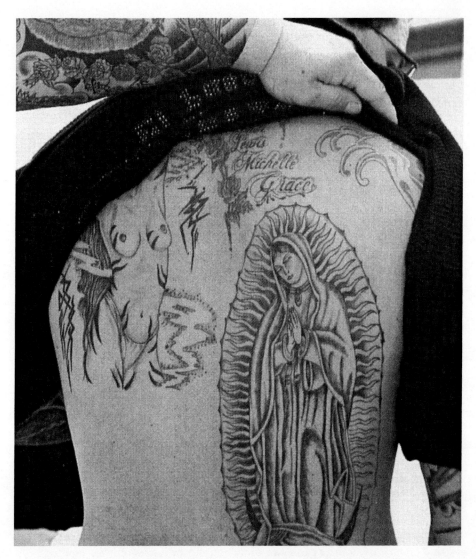

Fig. 6. Chicano tattooed with the image of *Nuestra Señora de Guadalupe*. Photograph by Pat Beckett.

any more for fear, and fled while it was still talking. When the witness was a little way off, he then heard it say [something garbled about] "weeks," and he heard nothing else. And, all frightened and shaken, he went back to his sowing. He told his mother what happened, and she went there right away but [oddly enough] she could not find anything.

Asked if it [the *bell infant*] seemed very big to him, he said it seemed to be about the size of a child two to three years old. He was asked if he could tell if

it was a man or a woman. He said he doesn't know, [or] if it wore anything on its head; since he was so afraid of it, he did not notice. The witness was asked how old he was. He said *he was about eight years old*. Asked if he knew more, he said no. Everything was read to him and he confirmed it.[1]

In this document I have put emphasis on the fact of the extreme youth of the "witness," and especially on the alignment of what he said he had seen with what we do know he actually did see: a small *sculpture* in a nearby church depicting the Infant Jesus holding a crucifix. In short, we are dealing with an artistic prototype for the *visió*.

Another report, from 1430, also includes the commonplace bright-light motif typically belonging to such close encounters with heavenly beings; for example, the motif of sudden "illumination" proved essential to the conversion of Saul of Tarsus into Saint Paul: "And as he [Saul-Paul] journeyed, he came near Damascus: and suddenly there shined round about him a light from heaven: And he fell to the earth, and heard a voice [Christ's] saying unto him..." (Acts 9: 1–9). In this prototypical account that "light from heaven" served as a physical sign of spiritual "enlightenment." As stated in a document kept in the Spanish archives, on June 10, 1430, the following Marian apparition was observed in the Andalusian town of Jaén by one Juana Fernández:

Juana Fernández, wife of Aparicio Martínez (a shepherd and citizen in the parish of San Ildefonso), is a witness received by the judge regarding the matter described above. She said under oath that she was in her house, which is in the parish of San Ildefonso in front of the cemetery, last Saturday night, June 10 of the present year, after the first sleep but before the rooster called. She had gotten up to go into the yard of her house, because she had diarrhea [*pasyón en las tripas*] and had gotten up [for the same urgent reason] three times already.

In these circumstances, she saw a sudden great brilliance [*un resplendor grande*] near the back of the chapel of the church of San Ildefonso. At first, she thought it was a lightning bolt, but then she decided it could not be that, because the light was so strong, resplendent, and continuous. As she pondered this, between the doors of her compound she saw a lady [*una dueña*] coming up the street toward the chapel with many other people from the direction of the pottery works. It appeared that the lady carried in her arms and at her breast an object, but she could not see what it was; and it seemed to her that the brilliance shone forth from her face and the object. They came as in a procession over the rubbish heap [*muladar*] near the chapel, and behind [the lady] came other people dressed in white. It seemed that some of them carried staves upright in their hands but, because the sill of the doors in her compound is low, she could not see whether they were crosses or scepters, or what they were. This brilliance did not seem like that of the sun, the moon, or candles; rather it was a brilliance she had never seen before.

When this witness saw it, she fell down; paralyzed with fright, she began to tremble all over. And, because she was blinded, she turned toward the wall

with her back to the light and stayed there a while. Then she got up and began to feel her way along the wall to her room. The [unparalleled] brilliance continued. Before, when she was looking, it appeared that the lady had stopped behind the chapel, hence she lost sight of her, because she could not see that from her house. But the brilliance remained. And, out of fear, this witness went to flee with her husband, and a child was with him, and she carried it and, trembling, she lay down beside her husband.

Asked if the [supernatural] people went in a procession or in a group, she said that, because she was afraid, she did not notice, except that many people came dressed in white. Closest to the lady came two persons [of the heavenly sort], although she could not tell whether they were men or women, one on one side, one on the other. And the [supernatural] lady appeared to be taller than the others. Soon afterwards she heard matins ringing. It appeared to her that the [supernatural] lady and the other [heavenly] people came very slowly in procession.[2]

The numerous eyewitness reports compiled by William Christian describing Iberian apparitions occurring well over five hundred years ago even include some memoranda composed in an inquisitorial or legalistic format, so documenting the seriousness then routinely accorded by provincial bureaucrats to such apocryphal accounts. Among these reports, those referring specifically to the frequent apparitions of the Virgin Mary are of greatest interest to us since they document the fact of a pre-existent narrative pattern, an archetype, that

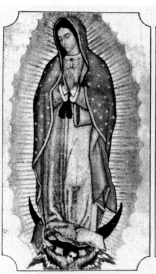

ESTE HOGAR ES CATOLICO

NO ACEPTAMOS PROPAGANDA

PROTESTANTE NI DE OTRAS SECTAS.

¡VIVA CRISTO REY!

¡VIVA LA VIRGEN DE GUADALUPE, MADRE DE DIOS!

Fig. 7. Guadalupan sign with inscription: "Este Hogar es Católico" ("This home is Catholic").

characterizes (or pre-shaped) the momentous Guadalupe event of 1531, and since then accorded such transcendental significance.

Here is one typical example of a Marian apparition, which transpired in Toledo province, and such as it was laboriously transcribed in 1449. Here the inquisitorial query is signaled by "DJ" (District Judge) and the humbled response is indicated by "R." In this case, the respondent is one Inés (no last name given):

> On her way back to Cubas with her pigs, she walked with the shepherd boys, and on the path she asked them if they had seen anything, and they said no, and on the path she asked them, "Didn't you see at noon today that woman who came to me when you were eating?" And they said, "No, why do you ask?" And she said, "A very beautiful woman came to me and asked me if I fasted on the days of Saint Mary. And I told her I did." And they [the shepherd boys] said, "We didn't see anything; maybe it was just a traveling prostitute [*una mondaría*]." And she told them, "I do not know who it was," and they did not pay much attention and went off with their animals.

Then the DJ asked what were "the clothes the Virgin Mary wore on that Tuesday?" and we find that they were "the same that day as the day before." Fashion conscious, the DJ wonders "if the Virgin Mary wore an overskirt [or train, *falda*]?" and R explains that "the skirt [*saya*] was rounded." DJ then asks if "she was afraid when she saw the lady?" and R explains that "at first when she saw her she was afraid, but, as soon as she spoke, she had no fear. And when she came up to her, she was afraid again." This was an intimate encounter; R was only "a little way off" from the Virgin Mary, and both persons, one a divinity and the other a humble peasant, were "standing." The time of the momentous encounter "was about noon," and we also learn that R had "fasted that day." Next, the DJ inquires about another apparition, the one that "happened on the Sunday following." This time, "the Virgin Mary called to me and said, 'Get up, daughter.'" Oddly, the DJ asks, "Did she come with stockings or bare-legged?" and we learn that "She came bare-legged [*descalza*]." Asked what additional comments the *Regina Coeli* expressed, R says that "she got up and said to the Virgin Mary, 'Give me, Lady, a sign, because they do not believe me,' and the Lady replied, 'I can certainly believe that [*yo bien lo creo esso*]!'" And when the Blessed Virgin Mary uttered this affirmation her voice "was very fine and beautiful" (and the inquiry carries on in a similar manner, for various pages).[3] (Fig. 21) Fortunately for the purposes of our iconographic endeavor, we have at hand the illustration of a similar apparition, one which transpired in Reus (Tarragona) on September 25, 1592, when Isabel Besora, aged 16, saw the Virgin while she was herding sheep.[4]

María Sánchez, another witness to the supernatural apparition of June 1430 in Jaén, reported a contextual detail of great significance to my interpre-

tation of the much later Guadalupe phenomenon in Mexico. This is, once again, the fact of *prior portraiture* — the kind which is unquestionably man-made, thus meaning specifically of terrestrial origin — as playing an essential role in shaping the reportage of an otherworldly apparition (so demonstrating the "power of images" in a new context). Not surprisingly, at this time — the fifteenth century — many pictures were being produced throughout Europe showing an apparition of the Virgin to certain privileged earthlings.[5] According to the literally "picturesque" (or image-derived) testimony given by Señora Sánchez in 1430 (and I emphasize here the "artistic" sources of her vision),

> Between eleven and twelve, when she got up to get water for her son who was sick, she saw a great light inside her houses, which seemed to be shining like gold in sunlight. The witness thought it was lightning; afraid, she got down on her knees on the ground. Looking out into the street, through a wide crack between the doors of her compound, she saw that a lady was passing in the street. She [the supernatural apparition] was dressed in white clothes [decorated] with bright white flowers that stood out in the cloth. It seemed to her that the mantle the lady was wearing was lined with silks the color of sunflowers. She was carrying a baby boy on her right arm, as clasped by her left arm, and the child was wrapped in a cloth of white silk. She was more than a meter taller than the other persons, and the baby appeared to be about four months old and well fed.
>
> On her right side was a man [another *apparition*] *who appeared to be like the image [or depiction] of Saint Ildefonsus found in the altar of the [local] church* of San Ildefonso. He was wearing a stole around his neck and carried a book in his hand. He wore the stole as [local] priests do to say mass; he also carried a maniple in his hand, with the book with a white cover open in both hands, as if he was holding it in front of [the lady] so she could see it. Walking on the other side of the lady and a little behind her was a woman like a saint [*beata*], and she did not know who she was.
>
> All the brilliance issued forth from the lady's face; and on seeing the lady and the brilliance she suddenly took fright. Afterward, she realized that it was the Virgin Saint Mary [*luego ovo en ella reconocimiento que era la Virgen Santa María*]. She saw a crown on the lady's head, *just as she is portrayed in the altar of the [local] church* [*segund está figurada en el altar de la dicha eglesia*]. *She recognized her* [as the Blessed Virgin Mary] because of what she has said, and *because she was very similar to the image of Our Lady upon the altar.* Saint Ildefonsus [the apparition] also had a crown on his head and a tonsure wide and open like a monk's—*just as he [too] is portrayed in the [local] church.* After the lady came [other supernatural] people, all dressed in white; she saw no crosses or candles, just the [supernatural] brilliance. After [the heavenly lady] had gone by, it was as bright in her houses and the street as when [the heavenly lady] was going by.[6]

Hence, clearly the Virgin represented in *Nuestra Señōra de Guadalupe* belongs to a whole series of popular archetypes, and these conventionalized

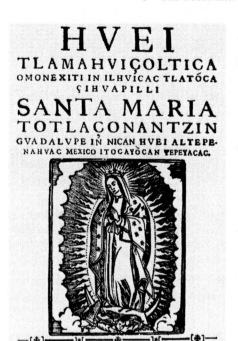

HVEI
TLAMAHVIÇOLTICA
OMONEXITI IN ILHVICAC TLATÓCA
ÇIHVAPILLI
SANTA MARIA
TOTLAÇONANTZIN
GVADALVPE IN NICAN HVEI ALTEPE-
NAHVAC MEXICO ITOCAYÒCAN TEPEYACAC.

Impreſſo con licencia en MEXICO: en la Imprenta de Iuan Ruyz.
Año de 1 6 4 9.

✠
NICAN
MOPOHVA,
MOTECPANA INQVENIN
YANCVICAN HVEITLAMAHVIÇOLTICA
MONEXITI INÇENQVIZCA ICHPOCHTLI
SANCTA MARIA DIOS YNANTZIN TOÇI-
HVAPILLATOCATZIN, IN ONCAN
TEPEYACAC MOTENEHVA
GVADALVPE.

Acattopa quimottititzino çe
maçehdaltzintli itoca Iuan Diego; Auh çatepan ino-
nexiti initlaçò Ixiptlatzin ynixpan yancuican Obiſpo
D. Fray Iuan de Sumarraga. Ihuan inixquich tlama-
huiçolli ye quimochihuilia.——

 E iuh màtlac xihuitl in opehualoc in
atl in tepetl Mèxico, ynyeomoman
in mitl, in chimallî, in ye noltuian
ontlamatcamani in ahuàcan, intepe-
huàcan; in macaçan yeopeuh, yexo-
tla, ye cueponi intlaneltoquiliztli,
iniximachocatzin inipalnemohuani
nelli Teotl DIOS. In huel iquac inipan Xihuitl mill
y quinientos, y treinta y vno, quiniuh iquez quilhuioc
In metztli Diziembre mochiuh oncatca çe maçehual-
A tzintli,

Left: Fig. 8. Frontispiece to Luis Laso de la Vega, *Huei tlamaluiçolitca ... Santa María Totlaçonantzin* (Mexico City: Juan Ruiz, 1649). *Right:* Fig. 9. First page of the *Nican mopohua*, included in Luis Laso de la Vega, *Huei tlamaluiçolitca ... Santa María Totlaçonantzin* (Mexico City: Juan Ruiz, 1649).

apparitions often included an artistic context serving as a mnemonic trigger-ing mechanism. Stafford Poole remarks that common "in both Spain and New Spain was the apparition genre." Moreover, all of these apocryphal narratives conform to a "formula," namely, "the Virgin or the saint appeared to an indi-vidual and commanded the building of a sanctuary or chapel at the site of the apparition. The recipient, or seer, of the apparition was almost always a poor person, representing the marginalized and helpless in society."[7] And as recounted in the *Nican mopohua*, this was the same command given by the Vir-gin of Guadalupe to Juan Diego, and then to be relayed to Archbishop Zumár-raga: "she wished that her house be built, that her home be established, the one that they call the Lady Saint Mary in Tepeyac." Obviously, the airborne Amer-ican imagery of the Blessed Virgin Mary (BVM), as reported to have been seen hovering over Tepeyac in 1531, had been more or less rigidly formulated at least a century earlier in Spain. In sum, the populist cultural conventions that were going to exactly define the perceptual, even iconographic, revelations of *Nuestra*

Señora de Guadalupe strictly belong to the Old World — the Iberian Peninsula — and not to *Nueva España*.[8]

Spain was the country that produced the same Archbishop Juan de Zumárraga (ca. 1468–1548) who, as may be supposed on the basis of what was stated in the *Nican mopohua*, was the person who had first sponsored the native Mexican Guadalupe icon. However, he (rather oddly) *never* mentioned anywhere in his abundant writings the miraculous apparition which he was later said to have personally witnessed in 1531 (an awesome event which was only graphically attested to much later; see fig. 43). Moreover, Zumárraga's last will and testament, otherwise providing generous legacies to religious institutions in both New and Old Spain, makes no provisions whatsoever for the chapel that, as repeatedly stated in the *Nican mopohua,* he was said to have personally been commanded by the Virgin to build for her at Tepeyac.[9] In fact, the only sixteenth-century text that makes *any* reference to any momentous event at Tepeyac was written in 1589 by Juan Suárez de Peralta. Nonetheless, all he said — just briefly and quite vaguely — was that the cult-figure of the Virgin of Guadalupe had "appeared among some rocks (*aparecióse entre unos riscos*)," and no date is given, and no mention —*nada*— was made there about either Juan Diego or Archbishop Zumárraga.[10]

No matter; as a newly coined, proto-nationalist icon, not surprisingly *Nuestra Señora de Guadalupe* usefully served evangelical colonial policies sponsored by Zumárraga's immediate successors in a recently dubbed *Nueva España.* Clearly, their generally image-friendly missionary policy worked; as Jody Brant Smith (among others) claims, "In just seven years, from 1532 to 1538, eight million Indians were converted to Christianity."[11] To the contrary, however, the historical records reveal that the Indians demonstrated scarce interest in the Guadalupe cult, that is, until much later, meaning well into the eighteenth century. From the outset, the cult of the Guadalupe catered to, was created by *criollos*, Europeans born in Mexico.[12] Since then (but specifically since 1556, as we shall soon see), the universally venerated image of the Guadalupe has only become an even more potent *political* emblem.

4

The European *Topoi* Embedded in *Nuestra Señora de Guadalupe* and Some Physical Facts

We have just seen how *Nuestra Señora de Guadalupe* (fig. 1) embodies two realities, the one symbolic and the other physical, and this is because we are dealing with a work of art, something material. In regard to that first "reality," the symbolic one, the knowledgeable art historian might perhaps find that the Mexican legend embodied in the benevolent figure of *Nuestra Señora de Guadalupe* appears to him just a bit fanciful, rather unlikely. No matter; religion has its own reality, and the religious function assigned to *Nuestra Señora de Guadalupe* is undeniable. And the great spiritual benefits which have been, and still are, conferred by the image to her seemingly numberless devotees (figs. 3–7, 12–18) are equally undeniable.

Nonetheless, once viewed from or within her proper art-historical perspective, the post-modernist reader can now return to regard the actual artifact — such as it is specifically attributed to the supernatural encounter at Tepeyac (figs. 2, 43) in the fabulous *Nican mopohua* (figs. 8, 9) — as just an opportune reprise of the much earlier medieval *Mandylion-Veronica* convention of heaven-sent portraiture, the kind sent down from heaven, hence "made without manual intervention" (*acheiropoieta*).[1] Just as Cicero would have described her, *Nuestra Señora de Guadalupe* is, in fact, believed by her modern devotees to be "*non humana manu factum, sed de caelo lapsum.*"

To the contrary, it will be the primary task of this plodding and essentially unimaginative investigation to demonstrate that, in fact, the venerated icon of *Nuestra Señora de Guadalupe* — and once it is treated as a work of art, that is, something material and strictly of earthly origins — is simply a *patische*

47

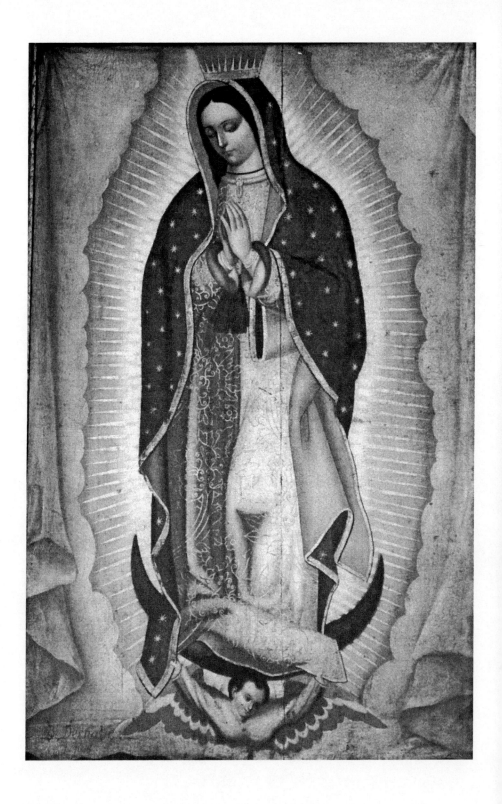

of wholly conventional, *European* iconographic motifs, all of which may be logically assigned to the manual and/or mental intervention of mere mortals. In the first place, the unquestionable literary source for both the manner of the Guadalupe's representation and her instructions to Juan Diego is the Bible. That stated, it must then be pointed out that, obviously, the contents of this unquestionably influential *European* literary work remained wholly unknown in Mexico before 1519, at which date Hernán Cortés disembarked his doughty troops at Vera Cruz. Just a dozen years later after the invasive arrival of the Spaniards, or so we hear, the Virgin of Guadalupe then opportunely made her miraculous epiphany to Juan Diego.

The essential (Old World) Scriptural *topoi* recounted in the Náhuatl (New World) text of the *Nican mopohua* include the following literary archetypes. First, there is the sending of an emissary to persuade (or "smite") a doubter to carry out divine instructions (Exodus 3:17–20). Second, we have the kind of divine command that specifically demands the building of a place of worship, in this case, a "tabernacle" (Exodus 25:8ff). Third, we even find the precedent for a miraculous "blossoming" (Numbers 17:8; Isaiah 35:1–2). Fourth, we can also signal the archetype for an apparition of a holy, light-radiating personage alighting upon a mountain (Matthew 17:1–2). Finally, we may mention a fifth alignment, another supernatural apparition who convinces a recalcitrant doubter by means of miraculous "signs" (John 20:24–31), and so forth.[2]

More specifically, the iconography of the Guadalupe is itself directly derived from the unquestionably well-known, dramatic and colorful text describing "The Revelation of Saint John the Divine" (*Apocalypsis* 12:1): "*Et signum magnum apparuit in caelo: Mulier amicta sole et luna sub pedibus eius et in capite eius corona stellarum duodecim.*" Therefore, the original appearance of the Guadalupe (particularly as shown in figs. 8, 10, 42) was absolutely faithful to the basic iconographic details belonging to the visionary apparition first espied in the Aegean Sea hovering over the Island of Patmos: "There appeared a great sign in heaven: a woman clothed with the sun, and [with] the moon under her feet, and upon her head a crown with twelve stars." And this is the very same iconographic interpretation that was imposed upon *Nuestra Señora de Guadalupe* by Miguel Sánchez in 1648 (figs. 41–43: see Appendix I).

There is additionally the matter of a perfectly clear coincidence with preexisting Spanish legends. At some unknown date, but clearly before 1556, the lady who appeared at Tepeyac was called "Guadalupe." This is odd in itself: the Náhuatl language does not include the letters (or sounds for) "*g*" and "*d*." How then does one account for this linguistic anomaly? The answer in this case is

Opposite: **Fig. 10. Baltasar de Echave Orio,** *Nuestra Señora de Guadalupe,* **1605. Mexico City, private collection.**

rather obvious. The venerable legend of the Mexican *Guadalupe* is suspiciously like that one told about a much earlier apparition in Extremadura in west-central Spain (from which province, or *patria chica*, most of the *conquistadores* derived). According to a medieval Spanish legend, one which dates back to the thirteenth century, the Virgin had appeared to a shepherd; then she led him to discover her portrait, in this case a wooden statue (carved in oak, 59 cm high). (Fig. 22) The cult image (fig. 23) is now exhibited in the Real Monasterio de los Jerónimos in Guadalupe (Cáceres). Whence the coincidence: the site of the Spanish apparition was, in fact, on a river named *Guadalupe*; the name itself derives from an odd melding of Arabic and Latin, *wadi-al-lupus*, which may be translated as "Wolf Creek."

A century after the alleged apparition, King Alfonso XI, who had invoked the Virgin of Guadalupe just before he defeated an Arab army at the battle of the Salado River (October 24, 1340), had ordered to be built for her as a token of his gratitude a new and grandiose monastery; this was placed in the care of the Jeronymite Order (fig. 22). The monastery soon became a pilgrimage center, the object of popular veneration; generously endowed by later Spanish monarchs, it exercised considerable influence during the sixteenth and seventeenth centuries. It was additionally an important artistic center for textiles, silver-working and miniature painting. Finally, Guadalupe, sited in the heart of the homeland of so many Spanish *conquistadores*, rightly became the symbol of a mythic *Hispanidad*, an idealized community of language and culture for all the Spanish-speaking inhabitants of the two Hispanic worlds, the old and the new. Hence, it was only natural that Christopher Columbus would give the name "Guadalupe" to one of the Antilles, and that the first American Indians to convert would be baptized in this Extremaduran monastery, a shrine where Christians liberated from the Islamic yoke would come to leave their chains as ex-votos.

Presently dedicated to the *Virgen de Guadalupe* (the *española*), the Royal Monastery continues in operation and is presently the goal of troops of pious pilgrims who gather there in order to venerate the little Romanesque effigy portraying the crowned Queen of Heaven and her diminutive Child.[3] (Fig. 23) Although the original wooden sculpture is now completely hidden, being swathed in a great cone of cloth and studded with jewels, this is a greatly renowned artwork wholly attributed to a "miraculous" intervention. Due to her pan–European fame, her portrait was included in the exhaustive *Atlas Marianus sive de imaginibus deiparae per orbem Christianum miraculosis* (1659)

Opposite: Fig. 11. Samuel Stradanus, "Indulgencias de Limosnas Aplicadas para la Construción de una Iglesia dedicada a *Nuestra Señora de Guadalupe*," copper engraving, ca. 1616.

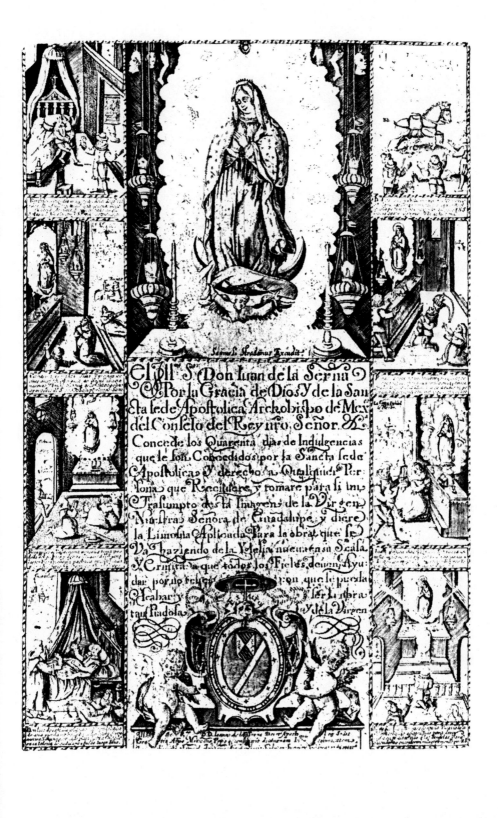

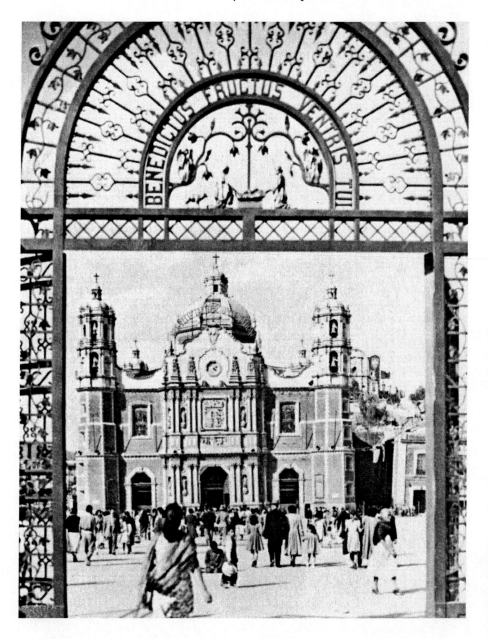

Fig. 12. Entrance to the Plaza of the Old Basilica of Guadalupe in Mexico City, dedicated in 1709.

composed by Wilhelm von Gumppenberg.[4] (Fig. 24) Since 1477, this Real Monasterio de Guadalupe has been expressly dedicated to devotion of the Immaculate Conception of the Virgin ("la Inmaculada Concepción de la Virgen"). In that year, Queen Isabella ("Isabel la Católica") promulgated an *albalá* (special royal charter) decreeing an annual donation of 4,000 *maravedíes* to this same monastery, but only under a strict condition, namely: "...that said Prior, the monks and the convent are to celebrate, and on the day of the Conception of Our Lady, which falls in the month of December in every year, a solemn festival in honor of and in reverence to her, and by saying vespers and pronouncing masses on her feast day, all most solemnly."[5]

And there is more to come: Cáceres province was the *patria chica* of Hernán Cortés, of the Pizarro brothers, and many other of the conquistadors of the *Nuevo Mundo*; moreover, Cortés himself credited the Guadalupe of Extremadura with having saved his life after he had been stung by a scorpion in Mexico in 1528.[6] The essential iconographic alignment existing between the Spanish image from Extremadura and the Mexican image later to be venerated in Tepeyac had been remarked upon by Friar Jerónimo Francisco de San José, who published a history of the Spanish Monastery of Guadalupe in 1743. Here he observed how,

> In front of the most ancient image of Our Lady of Guadalupe [*Nuestra Señora de Guadalupe:* fig. 23], there is another wooden one placed in the choir, and it is located in an arch that rises above the chair of the prior; [it was made] when the prior of this monastery was the Most Reverend Father Friar Pedro de Vidania, in the year 1499, or thirty-two years before the appearance of that other one in Mexico [*Nuestra Señora de Guadalupe:* fig. 1]. And it [the Spanish model] is so similar to the latter [the Mexican offshoot] that it seems that the Virgin took it as the pattern for making a perfect copy in the Mexican one. In celebration of this resemblance, and it is the most ancient in our choir, a poet of these times sang the following sweet epigram:
>
> > *Illa Novae Hesperiae Urbs, illius quae est Caput Orbis,*
> > *Guadalupanae Alman continet effigiem.*
> > *Archetypon quoeris, vivumve Exemplar in illa?*
> > *Haec tibi demonstrat sculpta Tabella suum.*
>
> [That city of the new western land, the capital of the world, contains the fair image of Guadalupe. Do you seek the archetype and living model in that city? This one (in Extremadura) shows you her archetype in the carved block.]
>
> For this reason when some of those who come here from New Spain enter our choir, immediately [upon seeing the sculpture], without hesitation, they say "Virgin of Guadalupe of Mexico." They call her that in joy and wonder, and because her devotees recognize her as such.[7]

There is yet another thought-provoking coincidence. Long before the unwelcome arrival of the *conquistadores*, Tepeyac had already served as an

ancient pilgrimage site. It was dedicated to a pantheon of pre–Columbian chthonic deities who were collectively called *Tonantzin*, "our revered mother." At Tepeyac, as elsewhere throughout Mexico, Catholic shrines were erected directly over the ancient pagan sites. However, the pagan connection endured. In 1576, Bernadino de Sahagún, a Franciscan friar, observed with some dismay that the pilgrimages to Tepeyac were only perpetrating pre–Columbian beliefs (or what he called "*supersticiones*") since the native worshipers still consistently referred to *Nuestra Señora de Guadalupe* as "Tonantzin." As the aggrieved Sahagún complained,

> Here in Mexico there is a hillock that is called [by the Indians] "Tepeácac," and the Spaniards call it "Tepeaquilla," and now [in 1576] it is named "Nuestra Señora de Guadalupe." In this place the Indians formerly had a temple which had been dedicated to the mother of the [various] gods who were [collectively] named *Tonantzin*, which means to say "Our Mother." ... And they all used to say "Let's go to the fiesta of Tonantzin!" And even now that there has been built here the [Catholic] church of Our Lady of Guadalupe, they still persist in calling her *Tonantzin*![8]

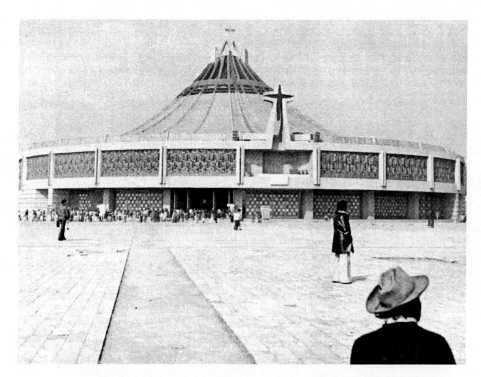

Fig. 13. New Basilica of Guadalupe in Mexico City, dedicated in 1976.

It is interesting to note here that Sahagún —*and just like all the other sixteenth-century chroniclers*— makes no mention whatsoever of either Juan Diego or the *tilma* bearing a miraculous, heaven-sent portrait of the Virgin Mary. Whereas there are numerous references to a Christian chapel at Tepe-yac — but only *after* 1556 — no reference was ever made to the art-producing apparition described in the *Nican mopohua*.[9] In fact, before 1648, there is absolutely no mention in the authentic documents— none whatsoever: *nada*— of the "miraculous" portrait we today know as *Nuestra Señora de Guadalupe*.

In fact, close physical examination of the actual artifact, as carried out in 1982, has revealed that the Guadalupe icon is unquestionably a (human) hand-made object.[10] Of course, this makes perfect sense — that is, unless you are a religious literalist.[11] As resulting from the same analysis realized in 1982, there is, in fact, physical evidence of painting, even of reworking of the original image (for instance, some fingers were shortened a bit[12]), providing evidence of an artist deftly creating a new work, but one derived (as I shall later show) from some *pre*-existent pictorial models. For instance, infrared photographs of the shadows in the folds of the Virgin's robe reveal what appear to be thin sketch lines.[13] The now over-painted preliminary drawing was performed with a brush, and in a soluble medium, most likely tempera. In any event, in his essay on the *Maravilla americana* (1756), the talented painter Miguel Cabrera related finding traces of four commonplace European painting media: *aguazo* (a water-based primer), *fresco* (secco), *óleo* (oils), but mostly *temple* (egg tempera); and these findings were later confirmed by a modern restorer of the icon, José Antonio Flores Gómez, who had worked upon it in 1947 and 1973.[14] (Fig. 25) No matter; Cabrera, a partisan of the fabulous legend of the heaven-sent *Nuestra Señora de Guadalupe*, earlier, in 1751, had painted his own *Verdadero Retrato del Venerable Juan Diego*.

In the event, water-based (human-applied) pigments would remain forever undetectable to infrared photography, so such "scientific" analysis ultimately proves nothing in itself. Particularly on the Virgin's face, one finds impasto applied in the highlighted areas— exactly where an artist would be expected to heavily apply a light-toned pigment, most likely *cal* (whitewash).[15] Particularly telling is the much discussed detail of the outlined irises in the eyes, a standard feature in fifteenth-century European art — but not in physical (or ocular) reality.[16] Otherwise, infrared photographs reveal little evidence of preparatory sketching or under-drawing. This apparent lacuna instead speaks for an *alla prima* procedure, and that in itself may be taken to show that the artist had worked in stages from a separate, fully worked-out *boceto*. Such was standard artistic procedure in the sixteenth century and, most likely, the artist's cartoon had been drawn over a squared-up grid, so allowing for accurate transcription from the small working drawing to the larger canvas (versus a *tilma*).

In this case, the mundane conclusion to be reached (by Joe Nickell and John Fischer) is that not only is "the image a mere painting," one which probably "dates from as early as 1556," but that "*the image was [itself] largely copied from a more expert work or [a combination of] works.*"[17] In addition to so concluding in 1984, Joe Nickell then produced a drawing analyzing both the material and iconographic components of the Guadalupe icon. (Fig. 26) As we see indicated here, apparently the original layer of the painting placed a crown upon the Virgin's head,[18] and early copies of the Guadalupe icon do show her wearing this commonplace *corona* (figs. 8, 10, 11, 41, 42). One of these reproductions, perhaps datable to the 1570s, is actually, says Jody Brant Smith, "identical with the original," except for the copy's "more skillfully done" aureola and crown.[19] This is not surprising; the crown is a motif found in most late

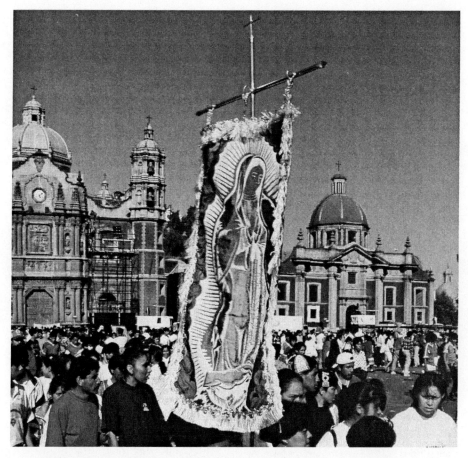

Fig. 14. Masses of pilgrims gathering in the Basilica of Guadalupe in Mexico City.

Fig. 15. Guadalupan procession, Albuquerque, New Mexico (USA). Photograph by Pat Beckett.

fifteenth-century European prints of the subject (figs. 24, 28–32, 34–36), and the Blessed Virgin Mary was, after all, commonly dubbed the *Regina Coeli* ("Queen of Heaven"). Also emphasized in Nickell's drawing is the all-encompassing aureola, a stock artistic device found in numerous European graphic prototypes (e.g., figs. 28–30, 33–37). Another standard embellishment is the astral pattern on the Virgin's mantle, and it was specifically stated in the *Nican mopohua* that "there are stars, which are forty-six in number," with these evidently corresponding to the number of years, 46, required for building the Temple in Jerusalem.[20]

Following a quick (three-hour) physical inspection made in 1981 of the *tilma*, which also subjected it to infrared photography, Philip S. Callahan (who otherwise piously subscribes to the "miracle" theory) granted that "the moon and tassel were added by human hands [just as were] the gold and black line decorations, the angel, folds of the robe, sunburst [or aureola], stars and background." As for the rest, much of "the painting is cracked, and all these areas

are found to be in a very bad state of conservation."[21] To sum up, those motifs now recognized by Callahan to be those "added by human hands" *include nearly the totality of the picture.*

Seen with another agenda (that is, a skeptical one), such clearly human interventions serve to characterize the *entire* artwork, and just as what one would have expected — and at that time and in this Hispanic context — as a contemporary, essentially *European* artifact: "the painting was composed within the artistic style called International Gothic."[22] Callahan mentions (but chose not to illustrate) a specific Spanish painting executed in this mannered, pan–European style: Bonanat Zahortiga's *Virgen de la Misericordia* (ca. 1430–40).[23] (Fig. 27) As viewed by the skeptical art historian, Callahan's remarks regarding a nearly identical painting made in Spain nearly a century before the timely *inventio* (in both senses) of the Guadalupe icon are strikingly disingenuous:

> It is most interesting to observe how the much older and very decorative *Virgin of Misericordia* (painted by Bonanat Zaortiza [sic] and now found in the Museum of Catalan Art in Barcelona) wears at her neck a brooch with a black cross which is identical to that one worn by the Guadalupe. This [Spanish] painting, other than in its primitive rendering of a European face, has exactly the same form as does the Virgin of Guadalupe [*tiene exactamente la misma forma que la Virgen de Guadalupe*]. Although the fifteenth-century [Spanish] *Virgin of Mercy* [fig. 27] is much more elaborate, the mantle edged in gold, the embroidered tunic, the ermine tipped sleeves, the clasped hands and the face bent in meditation imitate to a surprising degree [*imitan sorprendentemente*] the Virgin of Guadalupe.[24]

I agree: one image clearly does "imitate to a surprising degree" the other — but the chronology alone tells us which one must be the (man-made) *copy.*

5

The Corpus of European Graphic Prototypes

Since this is an image (fig. 1) which had been executed in a newly colonized, still primitive New World naturally bereft of European artistic models, especially accomplished easel paintings or sculptures, in this case those "works" needed to create the essentially conventionalized image of *Nuestra Señora de Guadalupe* logically would have been *prints*, either woodcuts or engravings. The essential role played by European prints in Spanish America in the generation of all manner of religious imagery has long since been recognized by art historians.[1] For instance, according to Claire Farago,

> Since the early contact period of the sixteenth century, missionaries in Mexico, who directed the decoration of their monasteries by indigenous artists, had relied on [imported] prints. Due to the ephemeral nature of the medium, [unfortunately] relatively few of the thousands of paper images circulated during and after the Spanish viceregal period survive, but their existence can often be reconstructed indirectly, through painted and sculpted images that are based on the same compositions and pictorial formulas in widely scattered geographical locations.... From the earliest period, prints in the colonial world were complex, hybrid productions. Typically, the composition might have been designed by an Italian painter, translated into a print by a Flemish engraver, published by a Dutch press (the Plantin Press in Antwerp [later] held a monopoly in New Spain), and shipped by a Spanish merchant.[2]

Since this point — the decisive role played by European prints in the formulation of *all* Mexican religious imagery — is crucial to what follows, another statement, by Marcus B. Burke, regarding the issue, also succinctly explaining its unique cultural context, may be cited:

> In Mexico, the sixteenth century witnessed a particularly strong influence of the Flemish graphic arts on the emerging Indo-Christian hybrid artistic style. Even into the mid-seventeenth century, when the school of Seville tended to

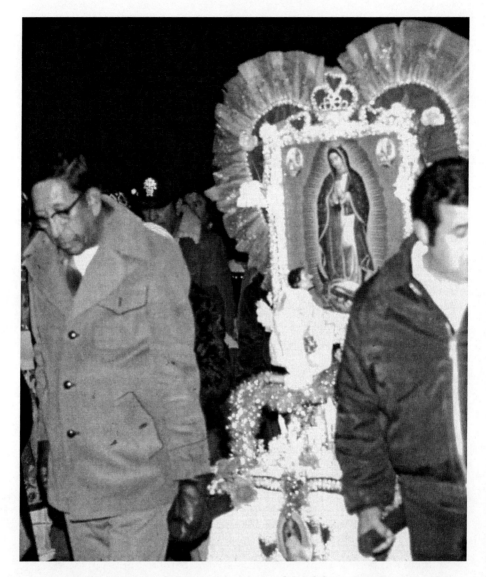

Fig. 16. Pilgrims paying homage to the Virgin of Guadalupe, Tortugas, New Mexico (USA). Photograph by Pat Beckett.

dominate both painting and sculpture, Flemish influence continued to be very strong. mediated both by massive numbers of prints and, presumably, by some imported paintings.... In other words, Mexican art from the 1500s onward, not to mention Mexican art from the era of independence, demonstrates all the characteristics of an independent national school within the European tradition.... From the earliest moments of the missionary process,

illustrated books, devotional prints, three-dimensional images, banners, and easel paintings were imported as tools for evangelization.

By the late 1500s, what may be characterized as a flood of printed material was pouring into the Spanish dominions, not only from Spain itself but also from the printing houses and art publishers of Antwerp.... From the outset, viceregal Mexico was to be identified with Roman Catholic culture to a degree unimaginable in, for example, a French colony or, indeed, in France itself. Since the very use of devotional images was something that distinguished Catholic Christianity, good Spanish, and therefore Mexican Catholics, had holy images at home from early days forward. Furthermore, these images often revealed specifically Spanish devotional concerns, such as the doctrine (subsequently dogma) of the Immaculate Conception.... But all devotional images of the *Virgen* pale, in the larger Mexican scheme of things, before the image of *Our Lady of Guadalupe* [whose portrait] had appeared at the hill of Tepeyac in Mexico City. So powerful was her cult, and so numerous were the *guadalupanas*, or copies of the original cult image, that the distribution of devotional [Marian] image types normally associated with Spain are [subsequently] completely replaced in Mexico [by the Guadalupe].[3]

More importantly, one can cite a sixteenth-century text that makes explicit the decisive changes brought about by employing such imported graphic materials. As was explained by Friar Toribio de Benavente ("Motolinía") in his *Historia de los indios de la Nueva España* (1541),

In the mechanical arts the Indians have made great progress, both in those which they had cultivated previously and in those that they have recently learned from the Spaniards. Excellent artists have emerged among the Indians since the arrival of patterns and prints [*muestras y imágenes*] which had been imported by the Spaniards from Flanders and Italy. Some splendid examples [of this kind of graphic art] have come to this land, and naturally so, since everything comes to where there is gold and silver. Especially, this material helps the painters in Mexico City, for anything valuable that comes to this land ends up in the capital. Formerly, the Indians knew only how to paint a flower or a bird or abstract designs [*un labor*]. If they painted a man or a horse, it was very badly designed [*era muy mal entallado*]. Now [however] they make excellent imagery.[4]

Among the abundant surviving European graphic material, now we may search for and examine carefully the specific sort of European prints which were most likely to have been used by the Native-American artist (whom I shall later identify) for his timely creation of the painted portrait of the Virgin of Guadalupe, that is, once he had received a commission from his European patron (most likely, Archbishop Zumárraga's immediate successor, Archbishop Alonso Montúfar). Such an investigation into the iconographic sources for *Nuestra Señora de Guadalupe* has previously only been attempted in a rather sporadic manner.[5] In effect, one must look at the *entire* surviving corpus of

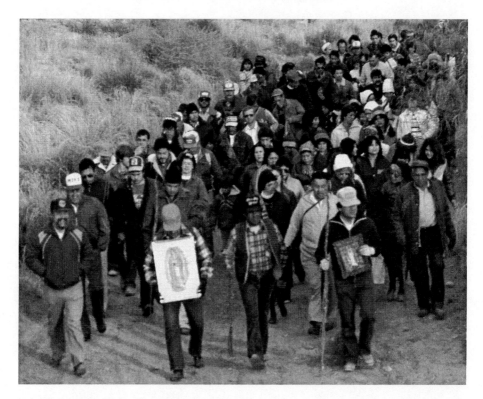

Fig. 17. Pilgrims gathering in the plaza of the Sanctuario de Chimayó, New Mexico (USA). Photograph by Pat Beckett.

portable prints which had been executed in Europe before 1531; this constitutes the essential graphic database.[6] Having made this labor-intensive examination (which involved close inspection of around 250 volumes of *catalogues raisonnés* of old European prints), one concludes that, most likely, the "miraculous" image of *Nuestra Señora de Guadalupe* represents a creative synthesis of two or more European prints. Moreover, one can now even make a good case for establishing the *exact identity* of the print-wielding Mexican artisan and, moreover, the *exact date* when it was painted.

First, we must accurately identify the specific traditional iconographic types incorporated by the native painter. One's initial observation is that, in effect, we have a synthetic (or combinatory) image. Primarily, since she is shown *without* the Child, *Nuestra Señora de Guadalupe* represents the "Virgin of the Assumption" (a crucial point previously left unclear, but as will be clarified by reference to figs. 34–36, 40).

From the Latin, *adsumere*, the Assumption denoted the "taking up" to Heaven of the soul and body of the Virgin Mary three days after her death,

Fig. 18. Ritual uncovering of *Nuestra Señora de Guadalupe* in the New Basilica of Guadalupe in Mexico City.

and such as she was shown being borne upwards by angels, which was a feature commonly introduced into European art in the thirteenth century.[7] Since then, additionally she was usually shown with her hands joined in prayer, and she may also then be additionally shown framed within a *mandorla*, or radiant full-body halo.[8] However, this standard iconographic typology has been combined in the Guadalupe (somewhat uniquely, but see again figs. 34–36, 40) with the crowned model of the "Virgin on the Crescent Moon," and that regal-lunar configuration had been specifically derived from the Vision of Saint John the Divine (Revelation 12:1, as quoted previously).

Ideally, the print source which it can be argued that the Mexican artist employed around 1556 (according to the archival records—and *not* in 1531) for the composition of *Nuestra Señora de Guadalupe* would exactly correspond to that one published by Luis Laso de la Vega (fig. 8). Unfortunately, since this print was first published in 1649, obviously it is far too late to have served as the pictorial source for the Guadalupe icon. The basic requirement for our putative European graphic source is that it must have been published before 1530 (although we could just as well have extended the search as late as 1555).

Besides that chronological factor, the specifically iconographic criteria

require that the Virgin is to be shown *without the Child*. Besides that, she must be shown *standing* upon a *crescent moon*. Moreover, she should be depicted as completely enclosed within a *rayed mandorla*, and the alleged print prototype should also include a *crescent-bearing angel*. Another factor is that she should be shown as *praying*, and *looking left*. However, since we have already presented the evidence showing that the original Guadalupe image had depicted the Virgin with a crown (figs. 8, 10, 11, 42), so routinely characterizing her as the "Queen of Heaven" (or *Regina Coeli*), then a print showing her with either a *crown* or with *mantled head* is equally acceptable. As it turns out, dozens of European prints circulating prior to 1530 fulfill most of these iconographic requirements. But we also need to recall Claire Farago's observation that today, unfortunately, "relatively few of the thousands of paper images circulated during and after the Spanish viceregal period survive."

Granted this rate of attrition in the original graphic corpus, among the considerable number of surviving European prints available for inspection today, we find a perfect match for the icon of *Nuestra Señora de Guadalupe* in a Flemish colored block-print (or woodcut) which has been dated around 1460 by William Schreiber. (Fig. 28) In the first place, this print neatly accounts for, besides the Virgin's carriage and the leftward tilt of her head, even the star-tipped crown that we know was present in the original version of the icon of *Nuestra Señora de Guadalupe* (figs. 8, 10, 11, 42). Likewise, the Netherlandish woodcut probably provided the graphic model for the mandorla; early depictions of the Guadalupan portrait (figs. 8, 10, 11, 42, before restorations) show that her aureola had sharp-edged, sickle-like flames, just like those shown in the Netherlandish print. Finally, since it bears a striking resemblance to the angelic atlante supporting the Guadalupe's aureola, it is particularly the Flemish printmaker's crescent-bearing angel which handily supports the case for identifying this particular print as a graphic prototype. Schreiber's catalogue entry (as transcribed below in a note) describes its iconographic particularities and also indicates the importance of this print (measuring 34.8 × 25.8 cm), due to its wide diffusion.[9] In this example, the only problem to a near perfect alignment with the icon of *Nuestra Señora de Guadalupe* is presented by the presence of the Child on the Virgin's right arm.[10]

To demonstrate the popularity and wide distribution of this print, one may cite another print linked to the Flemish *Urbild* by Schreiber. (Fig. 29) In this case the woodcut (with its central image measuring 24.5 × 17.4 cm) is clearly dated "1492," and the artist of record is none other than the Nuremberg master Michael Wolgemut (1434–1519), later famed as the teacher of Albrecht Dürer.[11] As yet another example of this geographically diverse series, we may also reproduce another wood-block print which was directly based upon the same Flemish *Urbild* (fig. 28), but as designed in Bavaria (and measuring 37.2

× 25.5 cm), and which is dated between 1480 and 1500 by Schreiber.[12] (Fig. 30) In this example, whereas most of the basic iconographic elements were retained (and such as they were earlier assembled in fig. 28), the anonymous German engraver gave much greater plasticity to the central figure as well as dramatizing the overall effect. As this embellishment demonstrates, artists (whether European or Mexican) felt no constraint in departing from the strict iconographic letter of their chosen graphic models.

Another addition (in fig. 30) was the provision of a Latin inscription, and this would have of course proved immediately legible to a Spanish priest in Mexico:

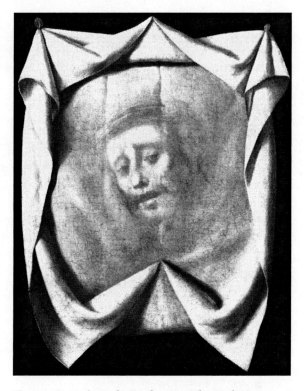

Fig. 19. Francisco de Zurbarán, *The Holy Face (Verónica)*, ca. 1651. Stockholm, Nationalmuseum.

Ave sanctissima Maria, mater dei, regina coeli, porta paradisi, domina mundi. Tu es singularis virgo pura. Tu concepta sine peccato; concepisti Jesum sine macula. Tu peperisti creatorem et salvatorem mundi, in quo non dubito. Ora pro me, Jesum dilectum filium tuum, et libera me ab omnibus malis. Amen.

Hence, this prayer-like inscription would also have been read as specifically celebrating (although precociously, for being published around 1490) the Immaculate Conception (or *la Inmaculada Concepción*).

In Spain itself, several altarpieces were commissioned before 1530 which depicted a Guadalupe-like Virgin, that is, a modest maiden with her hands clasped together in silent prayer (see figs. 27, 32), but also as shown standing upon a crescent moon and as placed within a light-radiating "gloria."[13] (See, for example, figs. 31, 35, 40.) An apposite example of this Spanish series is the little panel depicting the *Assumption of the Virgin* (ca. 1500) painted by Michel Sittow (or Sithium) and which served as the personal altarpiece of no less than

Queen Isabel the Catholic.[14] (Fig. 31) Another example, one even more to the point in demonstrating the obviously European iconographic ancestry of *Nuestra Señora de Guadalupe*, is the *Immaculate Conception* (ca. 1520) painted by the Valencian master Vicente Masip (ca. 1475–h. 1546).[15] (Fig. 32) In short, we are dealing with an iconographic formula already well known (and commonly employed) in Spain.

Finally, we may now briefly consider those surviving European prints which depicted, as did the Guadalupan artist, the now-familiar moon-striding Virgin — but *without* the Child. (Fig. 33) One example, by the anonymous German "Master E. S." (active ca. 1450–70), shows the Virgin, without a crown and standing upon the crescent moon; she also holds a book, so placing her hands close to the praying position of the hands of *Nuestra Señora de Guadalupe*.[16] Another print by the same artist was described by Max Lehrs (but, alas, not illustrated), and it showed a *praying* maiden whose posture and accessories exactly match *Nuestra Señora de Guadalupe*:

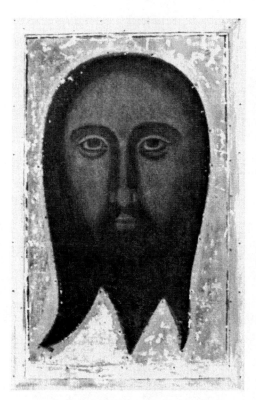

> A half-length figure of the *praying* Holy Virgin. With a mantle covering her head, Mary stands, praying with clasped hands while inclining slightly to the left; beneath her is a tripartite crescent. She lowers her glance to an open breviary lying on a basket. Her dress, neck and sleeves are decked with pearls, and a light-emitting halo surrounds her head and divides the design on the left and right sides.[17]

However, and as previously remarked, among all the prints still available for scrutiny, most useful for our purposes — tracing the kind of European iconography which best corresponds to the original disposition of *Nuestra Señora de Guadalupe* (figs. 1, 8, 10, 11, 42) — will be those compositions showing "The Assumption of the Virgin Mary." As is well known, this transcendental event, showing the crowned and

Fig. 20. Anonymous Constantinopolitan painter, *The Face of Christ (Mandylion)*, ca. 500. Genoa, S. Bartolomeo degli Armeni.

standing figure of the Queen of Heaven as framed in a mandorla, was usually depicted *without* the Child.

Among other examples of the theme, there is an anonymous, hand-colored Florentine engraving from ca. 1460–70, measuring 27.5 by 19.2 cm. (Fig. 34) An inscription clearly states that it depicts the *Assumptio Marie Virginis in coelem*, that is, "The Assumption of the Virgin Mary into Heaven."[18] If the extraneous material is eliminated, and one only concentrates on the radiant central motif (occupying about a third of the entire image), we find all the essential components appearing decades later in the national icon now called *Nuestra Señora de Guadalupe*. Such as she was depicted by an unknown Florentine engraver at least sixty years before the date of the supposedly "miraculous" appearance of the painting of *Our Lady of Guadalupe* (figs. 2, 8, 10, 11, 43), we find the very same iconographic components in the Italian print, namely an upright, crowned figure, with her hands clasped in silent prayer while she stands within a resplendent aureola upon a crescent moon supported by an angel.

It seems that the same Italian print was known in Spain. (Fig. 35) In fact, the overall compositional pattern of the Florentine engraving published around 1465 (as shown in fig. 34) generally corresponds to the later design of an anonymous, late fifteenth-century altarpiece depicting the "Assumption of the Virgin" that was exhibited in the village of Robledo de Chavela in Madrid province (but see also figs. 27, 31, 39, 40).[19]

Although the Italian *niello* (fig. 34) is presently our closest individual match to the venerated Mexican cult image *Nuestra Señora de Guadalupe*, it was apparently not widely distributed (it is now only known in a single impression). Nonetheless, there is a perhaps more logical choice in an anonymous Flemish woodcut (ca. 1490, and measuring 11.9 × 8.7 cm) which also shows, according to its Latin inscription, the "The Assumption of the Virgin Mary into Heaven."[20] (Fig. 36) This evidently widely distributed print differs slightly from the Italian print in showing four angels and in the Madonna's open hands. In any event, numerous other European prints distributed before 1530 exhibit the same commonplace iconographic components.[21]

Along these lines, it is worth mentioning another engraved image that *exactly* corresponds to the iconographic traits of the Mexican national icon called *Nuestra Señora de Guadalupe*. (Fig. 37) I am referring to a copper engraving which was made by the renowned Dutch artist Martin de Vos, and which depicts the Immaculate Conception; it only differs from our *Nuestra Señora de Guadalupe* in substituting a dragon for the usual figure of the angel-atlante; in this case, the Virgin treads upon the serpent in order to signify the vanquishing of sin or Satan, and her purposive action traditionally corresponds to a biblical passage: "I will put enmity between ... your brood and her. They shall strike at your head" (Genesis 3:15).[22] Moreover, since Martin de Vos was the

author of various large paintings made for Spanish patrons resident in Seville, the designated port for all commercial interchanges between Spain and New Spain, there is an undeniable connection between this Netherlandish artist and Hispanic art. Unfortunately for our purposes, the life of Martin de Vos spanned the years 1532–1603 (nonetheless, we need not discard the attractive possibility that he, in turn, might have copied the painting we now call *Nuestra Señora de Guadalupe*).

The preceding examination of the easily available print sources for the Mexican national icon may be complemented now by an observation made by Jacqueline Dunnington: "While there are no images in Náhua [or pre–Colombian, Indian] religious art for these universally recognized visual attributes [belonging to *Nuestra Señora de Guadalupe*], *there is a plethora of European prototypes.*"[23]

6

Who Painted
Nuestra Señora de Guadalupe?

We have just seen *how* the painted image of *Nuestra Señora de Guadalupe* was actually done by a human artist (and not by a divine act). Given that the artist was most likely native-born in Mexico, he would then be an Indian painter and, as such, naturally he could only have known European art at second hand, that is, as prints. In this case, he did little more than copy commonplace motifs which he had acquired from graphic models recently imported into New Spain (and, most likely, figs. 28–30, 33, 34, 36). Given this conclusion, our next task is to determine exactly *who* that artist was.

As it turns out, the first published mention of him appears in 1632, and in the *Historia Verdadera de la Conquista de la Nueva España*, written much earlier by Bernal Díaz del Castillo (ca. 1492–1580/1). Here, there is also mention made of the wonder-generating reliquary-shrine of the Virgin of Guadalupe at Tepeyac (or Tepeaquilla), where her image was already celebrated for having "worked many holy miracles." Around 1568, this eyewitness to and active participant in the Spanish *conquista* of Mexico, a grizzled veteran who had the omnivorous eye of a modern foreign correspondent, announced that

> I must now speak of the skilled workmen whom [the Aztec ruler] Montezuma employed in all the crafts they practiced [and including some] very fine painters and carvers. We can form some judgment of what they presently do so sublimely from what we have seen of their work today, and taking into consideration the [very different] kind of work which they did formerly [*lo que entonces labraban*, that is, before the arrival of the Spaniards]. There are three Indians now living in the city of Mexico—named *Marcos de Aquino*, Juan de la Cruz, and El Crespillo—who are such magnificently accomplished woodcarvers and painters [*entalladores y pintores*, hence working in the current European tradition] that, had they lived in the age of the Apelles of ancient times, or [presently] in the time of Michelangelo or [Pedro] Berruguete in our own day, they would be counted in the same rank.... [Near Mexico City is] a

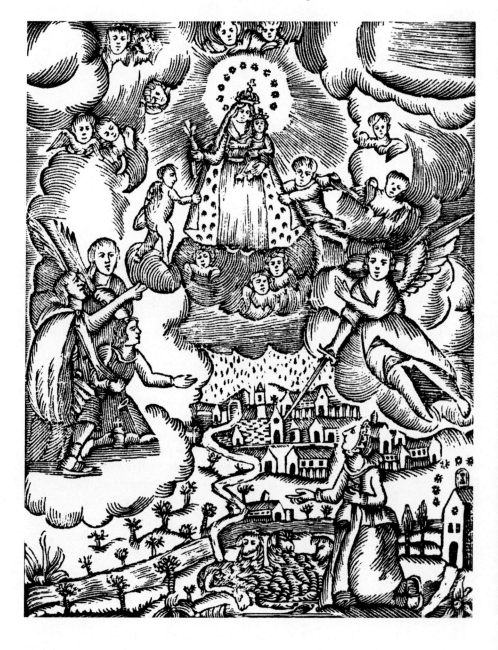

Fig. 21. Anonymous Spanish printmaker, "The Apparition of the Virgin Mary to Isabel Besora in Reus in 1592."

town called Tepeaquilla, which they now [ca. 1568] call "Nuestra Señora de Guadalupe"; here she works and has worked many holy miracles.... Look to the holy church of Nuestra Señora de Guadalupe, there in Tepeaquilla, where Gonzalo de Sandoval's camp used to be when we conquered Mexico City, and look there at the holy miracles that she has performed and that she performs daily. So let us give many thanks to God for [the improvements we Spaniards have brought to Mexico], and to his blessed mother, Nuestra Señora [de Guadalupe], who favored us and helped us to win these lands where there is [now] so much Christianity.[1]

The most explosive sixteenth-century account of the decisive role played by the Indian painter Marcos de Aquino in the creation of the "miraculous" icon of *Nuestra Señora de Guadalupe* was not, however, to be published until 1888.[2] In that year, there was finally made public the contemporary text of the "Información por el sermón de 1556."[3] A quasi-legal document written in diverse hands on fourteen sheets, it presents three denunciations (un-ascribed), as backed up by the sworn depositions of nine named witnesses; the object of their collective rancor was a sermon preached by a Franciscan priest, Francisco de Bustamante (1485–1561). Bustamante gave this sermon on the feast of the Virgin Mary, celebrated on September 8, 1556, in the chapel of San José in the Monastery of San Francisco in Mexico City—to which, as shall be explained, there was also attached an art school.

This accusative document against the Franciscan priest was addressed to Archbishop of Mexico, Alonso de Montúfar (1498–1573). Ordained in the rival order of Dominicans, Montúfar had succeeded Zumárraga as the Archbishop of Mexico in 1551. More to the point, Montúfar was the key figure in the development of the Guadalupan devotions; and even more to the point, he had just dedicated a chapel to her at Tepeyac in 1556. In a sermon earlier delivered by the Dominican Montúfar, on September 6, 1556, in the metropolitan cathedral, he both encouraged and legitimized veneration of the Mexican *Virgen de Guadalupe*. Specifically he did so by comparing her to the imagery-based European cults of the Virgin Mary long since practiced in Extremadura, most notably at the shrine of the first "Virgin of Guadalupe" (figs. 22–24), and also in Seville, Montserrat and Loreto. Montúfar's sermon then, just two days later, instigated Bustamante's stinging rebuttal.

As the "Información por el sermón de 1556" specifically informs us, directly responding to the recent claims of Montúfar the Dominican, Bustamante the Franciscan had sharply, also rashly, criticized the new devotion to the Mexican image of *Nuestra Señora de Guadalupe*. But his reasons for doing so are easily understood. As an orthodox Franciscan, Padre Bustamante was committed to teaching the Indians not to adore images (including the Guadalupe); condemning idolatry, instead he enjoined his flock directly to worship

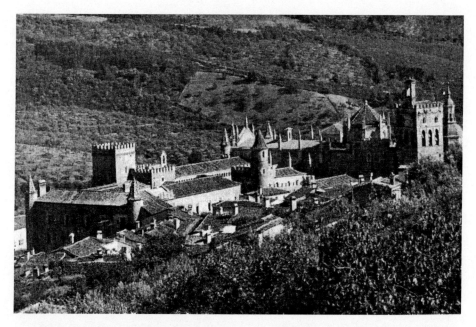

Fig. 22. Real Monasterio de los Jerónimos de Guadalupe, Guadalupe (Cáceres province, Spain), founded in 1340.

God in heaven. So doing, he was only following the authoritative lead of Montúfar's predecessor, Archbishop Zumárraga, who was himself also a Franciscan. In his *Regla cristiana breve* (1547), Zumárraga the Franciscan had railed against all such "miracles," especially the kind later to be attributed to the painting of *Nuestra Señora de Guadalupe*:

> You ought not, brethren, give way to the thoughts and blasphemies of the world, those tempting souls with the desire to see by marvels and miracles what they should [instead] believe by faith.... This shows a lack of faith and it arises from great pride.... The redeemer of the world no longer wants miracles to be worked because they are not necessary; our holy faith is [already] well established by so many thousands of miracles as we have [recounted] in the Old and New Testaments.[4]

More to the point, the iconoclastic Bustamante was particularly offended that popular devotion in Mexico had now, in 1556 — and as it was evidently not the case in Zumárraga's time, just a half-dozen years earlier — suddenly become centered on *a painting done by an Indian*. As the witnesses all collectively certified, Bustamante had indeed proclaimed that orthodox belief had been recently undermined by the natives' "erroneous" faith in a mere painting — one then clearly recognized to have been executed only a short time ago by an

indigenous artist — that "worked miracles." According to the summation given in the "Información por el sermón de 1556,"

> Bustamante preached about Our Lady and her birth stating that it seemed to him that the devotion to her in this city [Mexico City] has been since transferred to a shrine and house [*ermita y casa*, the one in Tepeyac] dedicated to Our Lady, and whom they have titled "Guadalupe." This represents a great error on the part of the natives, and especially so because it causes them to believe that miracles were actually being wrought by that painting done by an Indian [*porque les daba a entender que hacía milagros aquella imagen que pintó un indio*]. This runs counter to what they [the Franciscans] had preached and had given them to understand since they came to this [pagan] land: that it was instead to God [that veneration was due], and that they should not adore those images....
>
> He [Bustamante] said that one of the most ruinous effects for a healthy Christianity among the natives has been the support rendered for their [idolatrous] devotions at this Hermitage of Our Lady of Guadalupe. [This is to be criticized] because, since their conversion, it had been [repeatedly] preached to them that they are not to believe in images; instead they are only to believe in God and Our Lady. Since only images have served to provoke [their] devotion [rather than God Himself], it would now only cause even greater confusion, and it would only undo all the good that had been planted in them, if we were now to tell them that an image — one painted by an Indian [*una imagen pintada por un indio*] — had worked these miracles.[5]

In his testimony, Juan de Masseguer explicitly stated that the miracle-working image (*la pintura*) was "that one painted just yesterday by an [unnamed] Indian —*aquella imagen pintada ayer de un indio*." In this case, we have a fairly firm dating for the provocative painting, which would have been painted at a certain moment occurring (days? weeks?) before the eighth day of September in the year 1556, the date when the controversial sermon was heard by the various testators. More specific information regarding its authorship was given by yet another testator, Alonso Sánchez de Cisneros, who stated that the Guadalupe-bearing *tilma* was, in fact, "a painting that the Indian painter [named] Marcos had done —*era una pintura que había hecho Marcos, indio pintor.*" Sánchez de Cisneros additionally criticized this idolatrous "*nueva devoción de nuestra Sra. de Guadalupe,*" also noting that — before Marco's painting of the Guadalupe had been so recently installed within the chapel at Tepeyac (and evidently at Montúfar's command) — the shrine had been instead dedicated to the Indians' "*ritos y ceremonías de adorar en sus ídolos,*" that is, the cult of "Tonantzin," and just as Sahagún had also complained about the persistence of such pagan practices.[6]

As we learn from the complementary statement of another witness, Francisco de Salazar, the Indians' belief was that "*hacía milagros aquella imagen que pintó un indio,*" and Salazar further identified "the miracle-working image

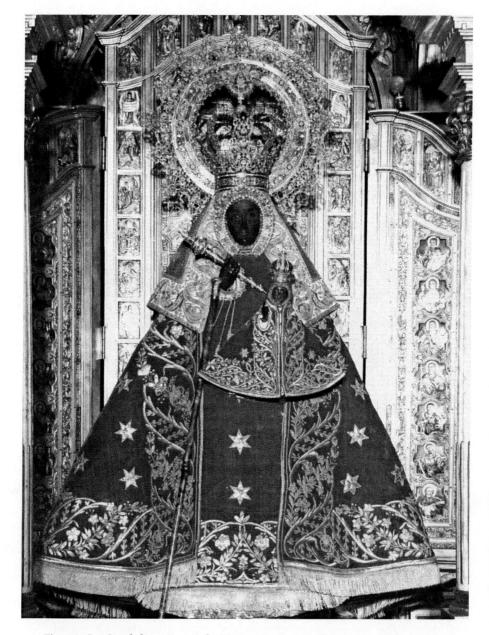

Fig. 23. *La Guadalupe Española* (Romanesque wooden statue with garments applied later). Real Monasterio de los Jerónimos, Guadalupe (Cáceres).

Opposite: Fig. 24. *La Guadalupe Española,* illustration included in W. Gumppenberg, *Atlas Marianus* (1659).

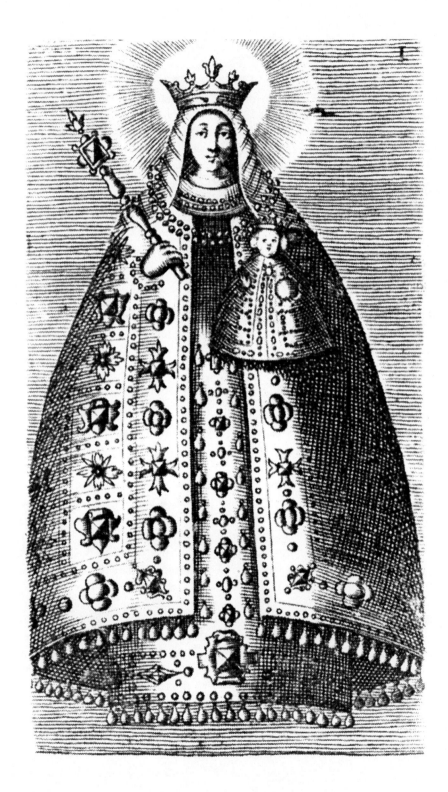

painted by an Indian" as a painting on canvas which was placed upon the altar in order to attract the fervid devotion of the natives: "*la imagen de Ntra. Sra. que allí estaba en el altar [y se] hacía reverencia al lienzo [una] pintura.*"[7]

Other sixteenth-century documents all firmly fix the period 1555–56 — and certainly *not* 1531 — as the specific historical moment when the image — "*la pintura*" — of *Nuestra Señora de Guadalupe* first actually appeared in the chapel at Tepeyac.[8] For instance, the first priest ever recorded as being resident at Tepeyac was appointed in 1555, and, in a notebook compiled by an Indian called Juan Bautista, and dated 1574, it is stated (in Náhuatl), "In the year 1555, at that time Saint Mary of Guadalupe appeared [that is, as depicted in a painting] there on Tepeyacac."[9] According to Father Poole's tempered conclusion,

> The *ermita* at Tepeyac was founded about 1555 and was then dedicated to the Nativity of Mary. An image of the Immaculate Conception [or, more likely in 1556, of "The Assumption of the Virgin," that is, just as is shown in figs. 31, 34, 35, 36, 40], probably painted by an Indian, was placed there from the beginning. That image is the original, un-retouched part of the one presently displayed in the [modern] basílica [figs. 13, 18]. It followed the standard iconography of the time, that is, it shows the [Assumption of the] Virgin without the child, with hands folded, looking to her right, her head slightly bowed, and usually with a moon beneath her feet [that is, just as is shown in figs. 27, 31–37, 40].[10]

In sum, two important points expressly arise from the "Información por el sermón de 1556" — and both facts completely negate the pious legend later recounted in the *Nican mopohua*. First, as it was publicly exhibited in 1556 at Tepeyac, the image of the *Nuestra Señora de Guadalupe* is only identified by its viewers as a man-made object, namely the work of an "Indian painter," and that artist is even specifically named: "Marcos." Second, and in a complementary fashion, it also becomes significant that absolutely no mention is made by any of the testators to any earlier "apparition" of the Virgin Mary at Tepeyac, especially including the one that supposedly transpired twenty-five years ago, that is, in 1531 (figs. 2, 43). Third, and as a direct result, there is — and naturally so — no reference whatsoever — *nada* — ever made to "Juan Diego" (fig. 25).

The other damning evidence is revealed by what is *not* stated. For instance, had Montúfar ever known about, or even heard of that transcendental event supposedly happening in 1531 — the "apparition" of the Virgin Mary at Tepeyac to Juan Diego, with this encounter directly producing the "miracle-working" painting — then, of course, Montúfar would have accused Bustamante of both

Opposite: Fig. 25. Miguel Cabrera, *Verdadero Retrato del Venerable Juan Diego*, 1751. Mexico City, Museo de la Basílica de Guadalupe.

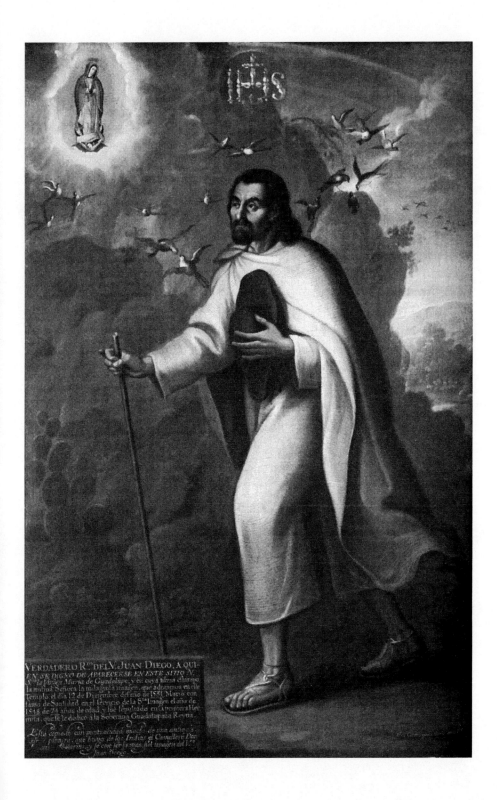

blasphemy and heresy, and rightly so. Moreover, and this other omission is even more damning, Montúfar did not ever mention the apparition in his own sermon, the one where he actively advocated adoration of the Virgin of Guadalupe — and for which purposes such an "apparition" would had made, in fact, a perfect case. Obviously, that lacuna represents a significant omission. Equally obviously, Montúfar, the great champion of *Nuestra Señora de Guadalupe*, had never, ever heard about anything at all "miraculous" earlier transpiring at Tepeyac. Accordingly, the origin of *that* enduring legend must obviously be dated *after* the year 1556. As Father Poole additionally reminds us, "In fact, at no time prior to 1634 was the image ever described as being miraculous in origin."[11]

More information on "Marcos," "the Indian painter," surfaced in 1891, when the archival research of Francisco del Paso y Troncoso, who had transcribed the Náhuatl text of native annals composed by one Juan Bautista, was finally published.[12] These surviving archival records do show that a converted Aztec painter, one named "Marcos Cípac," had indeed been active around Mexico City.[13] He is stated to have been born in 1513. Marcos received a proper European art training; in fact, his painting instructor was Pedro de Gante — Peeter van der Moere van Gent — a Flemish artist, one obviously familiar with European prints (for example, figs. 28–30, 33–37). In fact, Friar Pedro was twice portrayed in the *Rhetorica Christiana* (Perugia, 1579) compiled by Diego de Valadés; in this, which was the first book published in Europe by a Mexican author, the Franciscan is shown using prints to instruct native converts.[14] (Fig. 38) Laboring as a Franciscan lay brother in Mexico since 1523, Pedro de Gante had founded the "Escuela de Artes y Oficios" belonging to the Monastery of San Francisco in Mexico City, and this is where Marcos served his apprenticeship in the European manner, with that including instruction in the use of European prints.[15]

In 1564, Marcos Cípac (then fifty-one years old) was entrusted with the design of six narrative panels placed within the gilded "great altarpiece" (*gran retablo*) installed in the Chapel of San José de los Naturales placed alongside the metropolitan monastery, in which project he was assisted by three other native artists.[16] What a coincidence: this was the very same chapel in which, and just eight years earlier, in September 1556, Francisco de Bustamante had specifically cited Marcos Cípac (then forty-three years old) as being the talented (although merely human) creator of *Nuestra Señora de Guadalupe*. Fray Miguel Navarro, who directed many artistic projects in Franciscan convents, also praised Marcos lavishly as an artist: "It is marvelous what you do; in truth, you are far superior to the Spaniards!"[17] The artistic career of Marcos Cípac de Aquino, and such as it was celebrated by Bernal Díaz del Castillo among others, is documented through to the year 1570.

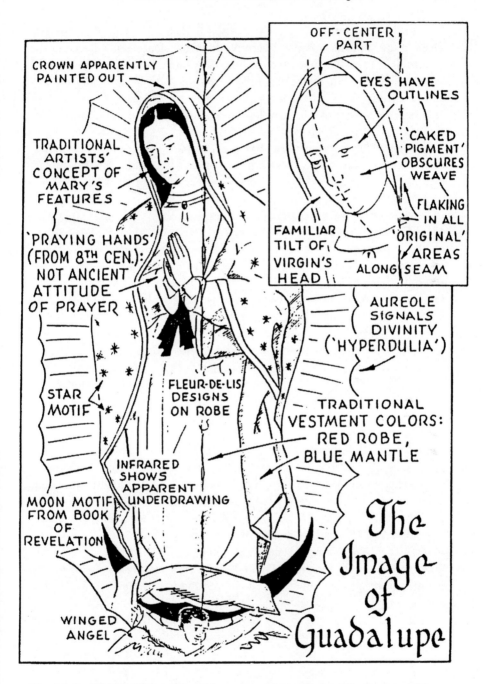

Fig. 26. Joe Nickell, "Material and Iconographic Analysis of the Image of *Nuestra Señora de Guadalupe*" (1984). By permission of the artist.

In short, there is no compelling reason to discount the sworn testimony given in the "Información por el sermón de 1556." Hence, and with no doubt whatsoever, it was the same Marcos Cípac de Aquino, "the Indian," who actually *did* paint the cult-image now called *Nuestra Señora de Guadalupe*. Moreover, according to the accounts just quoted here, most likely he did so in either 1555 or 1556.[18] Whereas that is the logical conclusion to be drawn from the historical texts, there is even more to come.

In short, now one has *scientific proof* to back up the initial assertion. According to a close physical examination of the canvas carried out in February 1999 (but which was only published at the very end of May 2002), the original canvas had, in fact, been both *signed* and *dated*. We owe these essential facts to Leoncio Garza-Valdés (a researcher working with the San Antonio branch of the University of Texas), who had been granted permission in 1999 to examine the painting of *Nuestra Señora de Guadalupe*. Using cameras equipped with special filters, which only admitted electromagnetic radiations between 250 and 400 millimicrons, Garza-Valdés found *three* different layers of paintings. He found that the bottom layer — the one bearing the "original" Guadalupe — bears a clearly inscribed date: "1556"; even more important was his complementary discovery that below that date there were two initials inscribed in capital letters: "M. A." Garza-Valdés concludes, and just as I would, "As you see, it dates from 1556, and it was signed by Marcos Aquino, that is, the painter of whom it had long before been said [in the 'Información por el sermón de 1556'] that he *had* painted the Guadalupe."[19] *Quod erat demonstrandum...*

Another piece of art-historical evidence to be entered into the record is wholly pictorial, but it too has an identifiable textual source. Born in 1489, and then educated in the archdiocese of Granada in Spain, Archbishop Alonso de Montúfar — the real founder of the shrine built at Tepeyac to honor the Virgin of Guadalupe — entered the Dominican order in 1514.[20] Accordingly, most likely Montúfar was familiar with a painting by Pedro Berruguete (ca. 1450–1503) depicting the *Apparition of the Virgin to a Dominican Community* (ca. 1495). (Figs. 39 and 39A) And we recall how Berruguete was the Spanish artist to whom Bernal Díaz del Castillo later directly compared Marcos Cípac de Aquino. Now exhibited in the Museo del Prado, Berruguete's *retablo* (measuring 130 by 86 cm) was originally commissioned for the Dominican Monastery of Santo Tomás in Ávila.[21]

Rising high above the awed eyewitnesses, the central motif in this tempera painting shows the apparition itself, and it now serves us to explain the strictly Spanish — also strictly Dominican — derivation of the original format of the Virgin of Guadalupe's portrait (figs. 8, 10, 11, 42). The painting designed around 1495 by Pedro Berruguete, and just like *Nuestra Señora de Guadalupe* executed sixty years later, had already exhibited the canonical figure of a

crowned matron standing upon a crescent moon and inserted within a fulmi-
nating mandorla. This radiant motif appears to have found its inspiration in
an earlier Flemish print depicting "The Assumption of the Virgin" (see fig. 36).
The miraculous event recorded by Berruguete in his painting was itself derived
from a standard Dominican legend (hence it would have been known to Mon-
túfar); it reads as follows:

> The Devil, enemy of the good, who is never frightened of challenging the Lord
> of the Universe, sensing that he was under attack from the Dominicans in
> Bologna and Paris more than anywhere else, chose to strike these cities the
> moment the [Dominican] Order was founded.... As a last resort, the Domini-
> can Fathers sought help from the all-powerful Virgin, and they organized in
> her honor a solemn procession after Vespers, when the *Salve Regina* would be
> sung. Thanks to this prayer to Mary, the [diabolical] apparitions were imme-
> diately put to flight.... Indeed, a great number of people saw and reported
> that, while the [Dominican] Brothers were preparing to leave the altar of the
> Virgin, she descended from the celestial heights accompanied by a host of
> angels. As the Brothers began the invocation, "O, gentle Mary," she leaned
> over, blessed them and [then] ascended to Heaven once more with her
> [angelic] retinue.[22]

As was demonstrated by Bernal Díaz del Castillo's comments (as quoted
above), he was clearly familiar with the shrine dedicated to the Virgin of
Guadalupe in Tepeyac, a place where "holy miracles" were regularly performed
by the Virgin. Although he does not attribute such *milagros santos* directly to
the *painting* made by Marcos de Aquino (as nobody else ever did, that is, before
1648), surely the Spanish conquistador saw Marcos' portrait of the Virgin in
Tepeyac, and such as the painted canvas (*el lienzo*) was placed upon the altar
there — and as was so attested in 1556 by Francisco de Salazar. Moreover, most
likely Díaz del Castillo would have then recognized Marco's composition to
have specifically represented the Assumption of the Virgin (figs. 31–36). Cer-
tainly Bernal Díaz del Castillo knew the work of this Indian painter; in fact,
he drew a direct linkage between Marcos Cípac de Aquino and the famed Pedro
Berruguete, with whom the Mexican painter was to "be counted in the same
rank."

The second bit of circumstantial evidence establishing an art-historical
relationship is Díaz del Castillo's proud boast of his place of origin, and as it
was proclaimed in the very first chapter of his *Verdadera Historia*: "*Soy natu-
ral de la muy noble e insigne Villa de Medina del Campo*," where he lived until
his departure to the New World at around the age of twenty-two. As it turns
out, Medina del Campo (and *medina* means "marketplace" in Arabic) was one
of the main trading posts in Castile and, among other items, at its annual trade
fairs Netherlandish prints were regularly vended. The town is still dominated

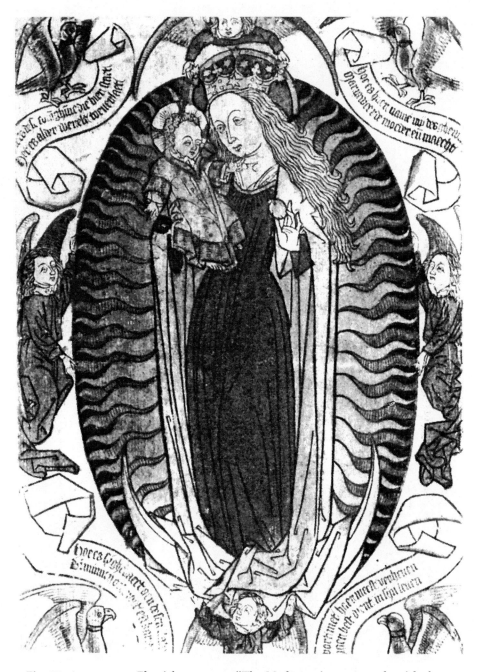

Fig. 28. Anonymous Flemish engraver, "The Madonna in an Aureola with the Half-Moon and Supported by an Angel," ca. 1460 (Schreiber no. 1108).

Opposite: Fig. 27. Bonanat Zahortiga, *Virgen de la Misericordia* (ca. 1430–40). Barcelona, Museo de Arte de Cataluña.

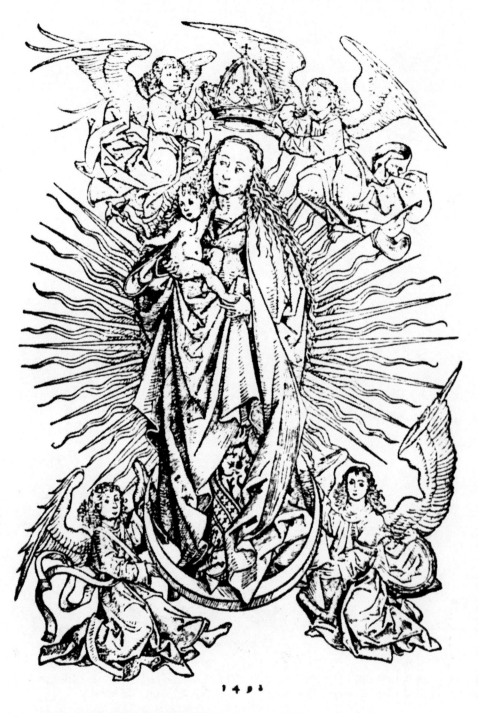

Fig. 29. Michael Wolgemut, "Madonna and Child in a Gloria and Crowned by Angels," 1492 (Schreiber no. 1109-m.).

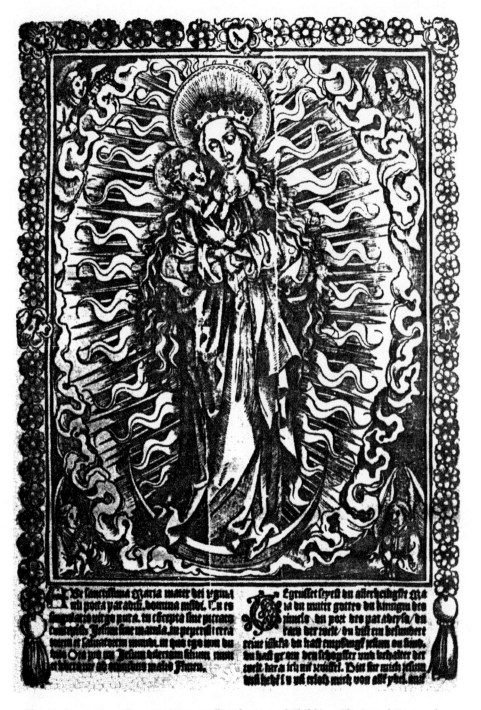

Fig. 30. Anonymous German engraver, "Madonna and Child in a Gloria and Crowned by Angels (and framed by a Garland of Roses)," ca. 1460 (Schreiber no. 1107).

by the castle of La Mota; built in 1440 for King Juan II, here Cesare Borgia was imprisoned, and Isabella the Catholic died there in 1504.

There is another fact even more to the art-historical point. In the church of San Martín in Medina del Campo one can still view an altarpiece by Pedro Berruguete — and, most likely, other works were commissioned from him by the regal overlords of Medina del Campo. A case in point is a presently dispersed *retablo*, a polyptych by Berruguete; it was originally in nine parts and is dated around 1485. This altarpiece cannot, however, be traced before 1925, when it was sold in New York by the Madrid collectors Luis and Raimondo Ruiz. Its original components were portraits of four Old Testament kings and prophets in the *predella* — *Solomon*, *David*, *Isaiah*, and *Jeremiah* — and the side panels showed scenes of, respectively, the *Birth of the Virgin*, the *Visitation*, the *Annunciation*, and the *Death of the Virgin*.[23]

Now exhibited at Wellesley College, the central panel (measuring 141 × 90 cm) belonging to Berruguete's rather small-scaled altarpiece (hence one most likely destined for a side chapel rather than a main altar) depicted the *Assumption of the Virgin*. (Fig. 40) Melissa R. Katz has signaled the greater art-historical significance of Berruguete's painting:

> Given its unusual treatment and pivotal date, Berruguete's panel may well be an important prototype of [future] Immaculate Conception imagery, then still in a developmental phase. Many aspects of Immaculate Conception iconography — including the oval sunburst, shining rays, crown, and moon — are prefigured in Berruguete's rendering of the *Assumption* [and likewise in Marcos' Guadalupe icon]. The golden *mandorla* and silver crescent at her feet link this Mary to the unnamed woman of Revelation, and these would become in the sixteenth century common attributes of Mary in the Immaculate Conception, but not the regular features of Assumptions, in which Mary rested more frequently on clouds rather than upon a moon.[24]

Said in another way, Berruguete's Spanish painting of the *Assumption* provides an exact match for the Mexican national icon *Nuestra Señora de Guadalupe*. In both examples we see a modest maiden enclosed within a golden mandorla; with her head both mantled and crowned, she looks down to her left with her hands folded in quiet prayer while she stands upon a crescent moon upheld by an angel-atlante. If indeed the mysterious provenance of Berruguete's *retablo* for a side altar was from a church in Medina del Campo, then, when Bernal Díaz del Castillo later saw the portrait of *Nuestra Señora de Guadalupe* at Tepeyac, the one painted by Marcos de Aquino — and then recognizing it similarly to represent "*La asunción de la Virgen*" — then that direct comparison drawn by Díaz between Marcos and Pedro Berruguete would have been nearly inevitable. Moreover, the argument that the icon of *Nuestra Señora de Guadalupe* would have then been read as an Assumption — and not as an

Immaculate Conception — is confirmed by the texts inscribed on some contemporary European prints (presumably also circulating in Mexico) with identical iconography: "*Ave Maria in assumptione tua in coelum*" (see figs. 34, 36).

7

Who Coined the Legend of Juan Diego and the "Miraculous" *Tilma* Portrait?

The preceding discussions have established several historical facts radically opposed to the "miraculous" legend purveyed in the *Nican mopohua*. Now reevaluated as a man-made artifact, we must presently accept that the historical reality of *Nuestra Señora de Guadalupe* embraces four essential factors. This painting is (1) a wholly conventional Spanish-Dominican image, one representing an Assumption of the Virgin; and we now know that (2) it had been commissioned by Archbishop Alonso de Montúfar, himself both a Dominican and the first recorded patron of the shrine at Tepeyac; and that (3) execution of this work was entrusted to the Flemish-trained, native painter Marcos Cípac de Aquino; and that (4) the execution of this work was actually done in 1556.

Those four essential points demonstrated, the only issue remaining (which is one not strictly art-historical in character) is simply this: Who actually invented the pious legend of the otherworldly apparition of the Virgin Mary at Tepeyac and of the miraculous delivery there of her pre-painted self-portrait to Juan Diego? Fortunately, and thanks to the industrious research of the dedicated Father Stafford Poole, and as confirmed by the findings of British scholar David Brading, that question appears already to have been completely resolved.

In short, the legend-generating, strictly human agent was one Miguel Sánchez (ca. 1606–1674).[1] In this case, the key text explaining the sudden apotheosis of the icon of *Nuestra Señora de Guadalupe*— so radically elevating a mere human artifact to the otherworldly category of a "miracle"— is an octavo book, with 192 pages of text, published by the same Miguel Sánchez: *Imagen de la Virgen María, Madre de Dios de Guadalupe, milagrosamente aparecida en la ciudad de México* (1648).[2] (Fig. 41) And, in order that the modern reader can savor

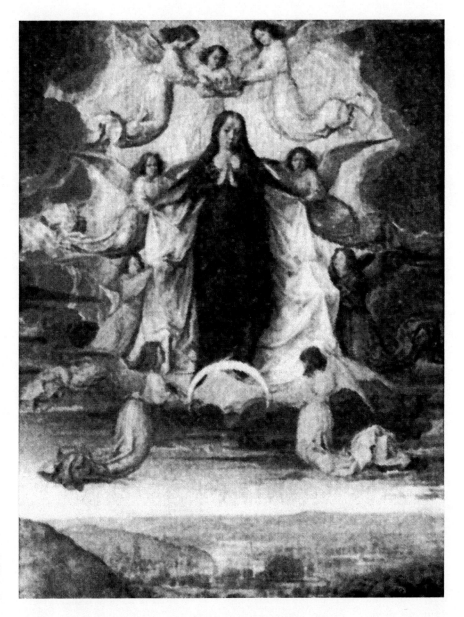

Fig. 31. Michel Sittow (or Sithium), *Assumption of the Virgin,* **ca. 1500. Washington, D.C., National Gallery of Art.**

all of the apocryphal and convoluted details of Sánchez's lengthy exegesis, the entirety of his text is transcribed here in Appendix I. But the gist of it, and with all the attendant narrative details recounting Juan Diego's colloquies with the Virgin at Tepeyac, conforms to the slightly later text of the *Nican mopohua* (1649), and just as that has been transcribed here in chapter 1.

Here, and for the very first time, Sánchez's enthralled compatriots were informed that the painting wrought by Marcos Cípac de Aquino in 1556, and ever since exhibited in the shrine at Tepeyac, was (instead) a heaven-sent image of the Virgin Mary, and just as she had been first espied, and long ago, by John the Divine on Patmos: "There appeared a great sign in heaven: a woman clothed with the sun, and [with] the moon under her feet, and upon her head a crown with twelve stars." (Fig. 42) And Sánchez also included in his book a woodcut showing the placement in the shrine at Tepeyac of the refulgent painting, still wearing a crown in 1648, of *Nuestra Señora de Guadalupe.*

The new twist on Revelation 12 is that Sánchez provides, in 1648, the very *first* published account of the Virgin's apparitions to a poor *indio*, one named Juan Diego. Moreover, it is here that we *first* read about the wholly otherworldly imprinting of her likeness upon the *tilma.* Rather than being identified as a work made by Marcos *el indio* (of whom, naturally, no mention is made), instead now the painting is only ascribed by Sánchez to a "great miracle," *un grande milagro,* the kind due exclusively to "supernatural work," something *sobrenatural,* which means (and much more specifically) to say "acheiropoietic."

What is particularly interesting about the reiterated verbal descriptions written by Sánchez in 1648 about the same painting of *Nuestra Señora de Guadalupe*— a work dated by Sánchez in the year 1531— is the manner in which this polemical author makes it fit contemporary — that is, in 1648 — iconographic conventions. As has been repeatedly pointed out here, the iconographic formula embodied in *Nuestra Señora de Guadalupe*— the Assumption of the Virgin — had already — that is, in 1556 — become canonized, pictorially fixed by implicit fiat (figs. 27–40). Although this text-to-icon (or vice versa) linkage is a standard feature of religious rhetoric, the novelty of what Sánchez had done was to "update" the Guadalupe.

In this case, we can identify an indispensable literary model for Sánchez's descriptions, namely the authoritative treatise by Johann Molanus, *De historia SS. imaginum et picturarum* (1558), wherein the norms for art employed by the Catholic Counter-Reformation were codified and established as an orthodox pictorial canon. This was a work certainly known to Spanish artists, and they treated the statements by the Flemish cleric as setting the iconographic standards for their profession.[3] When Molanus was speaking about the Assumption, he was in effect describing an essentially Spanish kind of pictorial image, an archetype even including the iconographic lineaments specifically belonging to the very same painting of *Nuestra Señora de Guadalupe.* Moreover, Molanus (or Molano) unmistakably affirms that artistic representations of the Assumption must strictly conform to the vision of St. John given in the Book of Revelation. Accordingly, Molanus states that

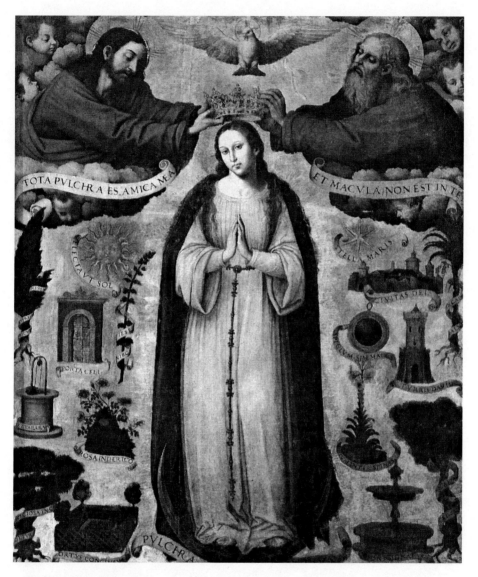

Fig. 32. Vicente Masip, *Immaculate Conception*, ca. 1520. Madrid, Banco Hispano-Américano.

At posquam Maria assunta est in caelum, Regina caelorum facta, ei quoque Reginalem statuam erigendam esse putabit Ecclesia, in medum de quo scribitur in Apocalypsi, ubi divus Joannes vidit Reginam hanc amictam sole, et lunam sub pedibus eius, in capite gestantem Choronam stellarum duodecim. Est enim coronata Maria novem Chororum Angelicorum privilegio simul et trium ordinum praerogativa dotata, scilicet Virginum, Martyrum, et Confessorum. Haec quoque

est ilia Regina, de qua David ait: "Astitit Regina a dextris tuis, circumamicta varietate," scilicet donorum caelestium. Locum hunc Apocalyptis de B. Maria explicant Augustinus et Bernardus integro Sermone. Et quamvis alii de Ecclesia interpretentur recte tamen citatis locis, et in Ecclesiarum picturis per eminentiam, Deiparae applicatur, quae etiam ipsa figuram in se sanctae Ecclesiae demontravit.

Nec incongrue Angeli pinguntur circa effigiem superbenedictae Virginis, ubi ad caelum assumitur, quasi admirabunde dicentes: "Quae est ista quae ascendit per desertum, sicut virgula fumi, ex aromatibus myrrhae, et thuris, et universi pulveris pigmentarii?"[4]

In English, this passage reads as follows:

And, after her Assumption, Mary became the Queen of the Heavens. The church then believed it opportune to erect for her a regal statue, and according to the way it was described in Revelation, where it is written how John saw this queen, *Amictam solem,* dressed in the sun, and with the moon beneath her feet, and with a crown with twelve stars placed above her head. And, crowned, Mary is privileged to have nine choirs of angels; similarly, she has the prerogative of the three orders of Virgins, Martyrs and Penitents. She is also that queen of whom David states: "The queen rises to your right, dressed variously [*circumamicta varietate*]," which means to say arrayed in the gifts of heaven. Concerning this apocalyptic citation dealing with the Virgin Mary, complete explanations are given by St. Augustine and St. Bernard in their sermons. In churches preeminence is given to paintings [of the Apocalyptic Virgin], and to these is applied the term *Deiparae* [born of God]. And such as is there demonstrated by the figurations of herself, these are in themselves true images of the Holy Church.

The painted angels which surround the image of the Most Holy Virgin are not incongruent, for, as she is ascending to heaven, they say marvelous things about her image: "Who is that one who rises above the deserts like a puff of smoke from the aromatic herbs, the myrrh, myrtle, thyme and the powders of the universal pigments?"

Another example of iconographic stability wrought by an authoritative textual description, in effect, an *ekphrasis* (rhetorical "description"), was presented in a text completed in 1638 by the Sevillan painter Francisco Pacheco (1564–1654), later famous for being the master of Diego Velázquez. Just as Sánchez was later to do, Pacheco describes a painting quite similar to *Nuestra Señora de Guadalupe,* but he now classifies it as an Immaculate Conception — and not as the Assumption. As one reads in his *El arte de la pintura* (as published in 1649, and which repeatedly cites the authority of Molanus), regarding the "PINTURA DE LA PURÍSIMA CONCEPCIÓN DE NUESTRA SEÑORA,"

Opposite: Fig. 33. Master E. S., "The Virgin with a Book above the Half-Moon," ca. 1460–70 (Hind no. A-I-15).

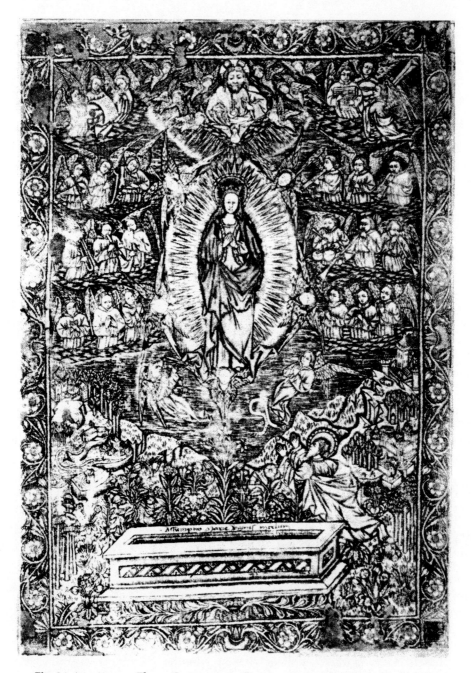

Fig. 34. Anonymous Florentine engraver, "Assumption of the Virgin," ca. 1460–70 (Hind no. A-I-15).

Opposite: Fig. 35. Anonymous Spanish painter, *Assumption of the Virgin,* ca. 1490. Robledo de Chavela (Madrid province), Parochial Church.

We shall conform to the type of composition where the Child is *not* shown, for this is the most commonplace. She will not hold the Child in her arms; instead, she clasps her hands together, is surrounded by the sun, is crowned with stars, and the moon is [shown] at her feet....

This [sort of] painting, as scholars know, is based upon the mysterious woman that Saint John saw in heaven, and with all those signs. Hence, the kind of painting I adhere to is the one which most closely conforms to this sacred revelation given to the Evangelist, and [it is now approved] by the Catholic Church [as based] upon the authority of the saints and sacred interpreters, according to whom she is to be shown *without* the Child in her arms, and that is because she [a "virgin"] hasn't yet given birth [to Him]. Only after she gives birth, do we [painters] give her the Son....

This Lady [figured] in this most spotless mystery should be painted as a beautiful young girl, twelve or thirteen years old, in the flower of her youth. She should have pretty but serious eyes, with a most perfect nose and mouth and rosy cheeks, and she will have the most beautiful, long, golden locks. In short, it all must be made as best as can be done by the brush wielded by a [mere] human being [*cuanto fuere posible al humano pincel*]....

She should be painted wearing a white tunic and a blue mantle [and pictured in Heaven] surrounded by the sun, an oval sun of white and ochre, which smoothly blends into the sky. She is crowned with stars, twelve stars spread evenly in a bright circle surrounded by rays, which form the peak of her sacred forehead. The stars, painted in the purest white, are placed upon light patches from which all the rays emerge.... An imperial crown adorns her head where it is not covered with stars. Under her feet is the moon, which, even though it is a solid globe, I have taken the liberty to show it as transparent and shining brightly over the landscape. At the top, brightest and most visible, is put the crescent moon with the points turned downward.

If I am not fooling myself, I believe that I was the first [painter] to have given the most majesty to these adornments, to which [example] the other [painters] are now adhering.[5]

And, as subsequently illustrated in seventeenth-century Andalusia, the result is that an art historian can show innumerable paintings of the *Inmaculada Asunción* that do faithfully conform to this very text.[6] Another result is that the Mexican icon of *Nuestra Señora de Guadalupe* is now shown to provide a near-exact match for Pacheco's text — which is not at all surprising, taking into account the fact that his treatise is exactly contemporary to Sánchez's. In 1648, clearly the iconographic formula identifying the Guadalupe as the "Immaculata" was, as it were, "in the air," but this is strictly a post–Tridentine phenomenon.[7]

The timely Guadalupe-Immaculata symbiosis was definitively established in 1660 with the publication of the *Relación de la milagrosa aparición de la Santa Virgen de Guadalupe de México, sacada de la historia que compuso el Br. Miguel Sánchez*. Although then presented anonymously, we now know that this was a

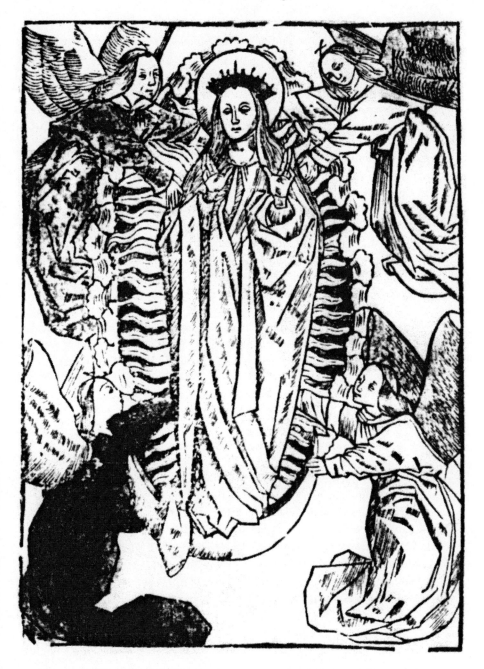

Fig. 36. Anonymous Flemish engraver, "Assumption of the Virgin," ca. 1490 (Schreiber no. 1017-a).

work composed by Padre Mateo de la Cruz; being abbreviated, hence it provided a much more intelligible retelling of Sánchez's apocryphal narrative, as earlier published in 1648.[8] Enjoying great popularity, it turns out that this feuilleton was the first published account to give the *exact* dates for the apparition at Tepeyac, namely between December 8 and 12, 1531.[9] As suddenly imposed in 1660, such a calendar assignment makes perfect symbolic sense; much earlier, in 1476, Pope Sixtus IV had proclaimed December 8 as the official feast day of the Conception of the Immaculate Virgin.[10] To the contrary, the feast of the Assumption is celebrated on August 15. Accordingly, this becomes the most likely date in 1556 for the installation inside the shrine at Tepeyac of *Nuestra Señora de Guadalupe*, as painted by Marcos Aquino; as Juan de Masseguer described it in 1556, it was "aquella imagen pintada ayer de un indio."

In 1648, Sánchez's picturesque explanation of the mystic encounters around Tepeyac around 1531 is further verified by its graphic illustration, which the devout author chose to include in his pioneering monograph dealing with the *Imagen de la Virgen María, Madre de Dios de Guadalupe, milagrosamente aparecida en la ciudad de México.* This woodcut explicitly shows "The Apparition of Our Lady of Guadalupe in Mexico City," and specifically as she was imprinted upon the *tilma* worn by Juan Diego. (Fig. 43) The art-historical significance of this illustration is considerable: this is the first time that the crucial scene had ever been illustrated. The future saint is shown standing among the roses just fallen from his lap as he confronts an astonished Archbishop Zumárraga. Truly, this event must be considered a *grande milagro*. From that moment onwards, the most fervent believers in the "great miracle" would themselves be labeled *aparicionistas*.

Although this apocryphal scene had never been illustrated before 1648,[11] finally Sánchez's print initially provided to the world at large the now-canonic version of the miraculous apparition (see, for example, fig. 2). Once again, we see literally graphic evidence attesting to the "power of images." Nonetheless, and *nota bene*, this present-day iconographic convention — one ultimately based upon Sánchez's *mirabile dictu* explanation (and his vivid illustration of it)— had only first emerged 117 years *after* the alleged event (and about which *all* the sixteenth-century chronicles remained silent).

But what were Sánchez's sources? As he candidly confesses (and, given its immense historical consequences, this revelation must be quoted in the original),

Determinado, gustoso y diligente, *busqué papeles y escritos tocantes a la santa imagen y su milagro*, [pero] *no los hallé*, aunque recorrí los archivos donde podían guardarse, [y] supé que por accidentes del tiempo y ocasiones *se habían perdido los que hubo* [es decir, si los hubieran]. Apelé [sin otro remedio] a la providencia de la curiosidad de los antiguos, en que hallé unos [pocos],

Fig. 37. Martin de Vos, "Immaculate Conception," copper engraving, ca. 1575.

bastantes a la verdad, ... ya informándome de las más antiguas personas y fidedignas de la ciudad.... Y [a pesar de todo mis esfuerzos] *confieso que aunque todo me hubiera faltado* [toda evidencia verificable], *no había de desistir de mi propósito,* cuando tenía de mi parte del derecho común, grave y venerado de la tradición [oral].[12]

Put into English, in this striking confession the disingenuous author states that

> Determined, delighted and diligent, *I searched for papers and writings regarding the holy image and its miracle*, [but] *I did not find any*, and even though I shuffled through all the archives where they could have been kept, [and] I learned that, due to the accidents of time and events, *all of them had gone missing* [that is, if there had ever been any records]. So I called upon [for want of any other recourse] the foresight belonging to the curiosity of the eldest residents, of whom I found some [a few] quite truthful, ... and they set about informing me about the [identity of] the eldest and most trustworthy persons of the city.... But [in spite of all this endeavor] *I must confess that even though I was lacking everything* [in the way of verifiable evidence], *I was not going to desist in my endeavor*, for I had working for me the serious and venerable, common rule of [oral] tradition.

This statement calls for a reality check. If the only recourse of the obsessed Miguel Sánchez was the testimony of "the eldest and most trustworthy persons of the city," we are only dealing with a dubious source at best. Above all, it must be reckoned "dubious" because then — back in 1648 — any and all eye-witnesses to an event supposedly occurring in 1531 were, of course, long since dead.

Only a year after the initial publication of Sánchez's well-received but wholly unverifiable vision — and only after local clerics had strenuously labored to find any documentation for the miraculous transaction of the year 1531— then there suddenly appeared (perhaps in a similarly miraculous fashion) the much-needed documentary confirmation. This is a Náhuatl text which then served opportunely to substantiate Sánchez's uniquely privileged, hence apocryphal, apocalyptic revelation.

This second textual apparition, and absolutely essential for the foundation of the enduring Guadalupe legend, is the *Nican mopohua* inserted in the *Huei tlamaluiçolitca* published by Luis Laso de la Vega in 1649. His was a feuilleton (just 34 pages in all) that was also illustrated with Sánchez's graphic, and now canonic, depiction in 1648 of the newly minted apparition legend. Even though the essential narrative parts of this text have already been quoted (in chapter 1), for the edification of the contemporary reader, a complete transcription in modern Spanish of Laso's 34-page-long text is provided in Appendix II. Unfortunately, an intense philological analysis published in 1986 of Laso's flowery Náhuatl poetics—carried out by the late Edmundo O'Gorman[13]— strongly suggests that, considered on stylistic grounds, this text, which is itself so essential to the enduring legend of the Guadalupe, belongs better in the seventeenth century (and not in the sixteenth century). For me, this is an equally philological and chronological revelation which is not all that surprising, and especially given the known date of its initial publication by Laso de la Vega: 1649.

Fig. 38. "Pedro de Gante using prints to instruct native converts," illustration in Diego de Valadés, *Rhetorica Christiana* (1579).

In fact, in the introduction to his aboriginal essay, *Huei tlamahuizoltica*, Laso himself clearly stated, and on four different occasions, he was the actual author of the purportedly indigenous story of the Guadalupan apparition. In any case, as Father Poole observes, "There is no reason to reject Laso de la Vega's claim to substantial or supervisory authorship [of the *Nican mopohua*], even if most of the [translation] work was done by native assistants."[14] Therefore, the only question which remains for us to resolve is this one: Where exactly did Laso himself draw his materials? As David Brading discreetly remarks, between the massive *Urtext* published by Sánchez in 1648 and the booklet published by Laso just a year later there is little difference: "the substance of the two narratives of the apparitions and colloquies is virtually identical, whereas the style and structure [in one, composed in Castilian, as compared to a slightly later version, but as recast in Náhuatl] are patently dissimilar."[15]

Since I give the complete texts of both documents in my documentary appendices, I may quickly point out the stylistic, also polemical, distinctions that the reader may now see to exist between one author and the other. Miguel Sánchez, the original inventor of the full-blown Guadalupe legend, operates completely within the tradition of medieval exegesis (the kind famously dedicated to resolving such enduring interpretive questions as "How many angels can dance on the head of a pin?"). Accordingly, his text is learned, erudite; therefore, it is liberally embellished with Latin citations. As such, it is implicitly addressed to an educated audience, that means Europeans, "white" folk. Sánchez has, moreover, a political sub-text: the "miraculous" painting of *Nuestra Señora de Guadalupe* validates, even justifies, the Spanish conquest of *Nueva España*.

Luis Laso de la Vega, on the other hand, has a wholly different agenda — and a style to match it. His intention, and so expressed, is to increase the importance of his vicarage, his personal franchise, the one he held in Tepeyac. Since form follows function, Laso deliberately chooses a popular, even "childish" style, so demonstrated by the reiterated identification of the principal characters as "*el más pequeño de mis hijos*" (the littlest of my children) and "*Niña mía, la más pequeña de mis hijas*" (my Girl, the smallest of my daughters). His audience is, of course, not identified with Europeans; to the contrary, his *Urtext* is addressed to the natives (whom Laso implicitly treats as "children"). To the contrary of Sánchez's learned exegesis, Laso's much abbreviated and more highly dramatized narration is cast in the traditional mold of a "fairy tale," the kind told to delight awestruck children gathered around a campfire.

The strictly narrative elements extracted by Laso from Sánchez's rambling

Opposite: **Fig. 39. Pedro Berruguete,** ***The Apparition of the Virgin before a Dominican Community,*** **ca. 1495. Madrid, Museo del Prado.**

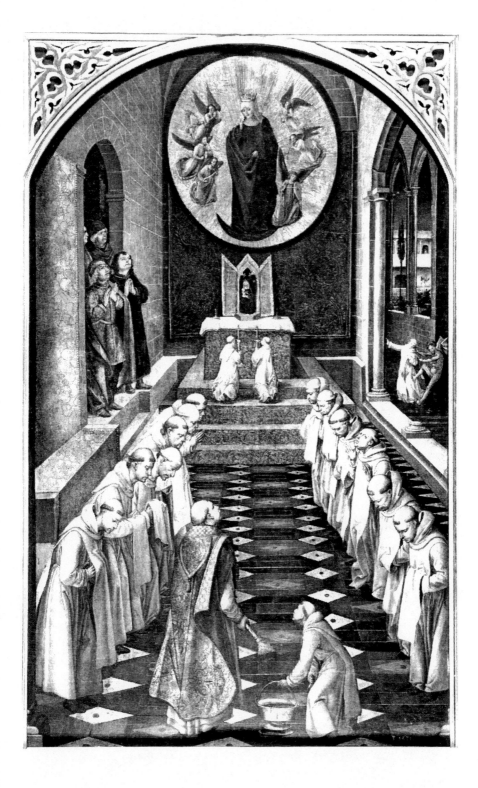

text may be quickly summarized. The first mention of Juan Diego only appears some forty-five pages into Sánchez's octavo volume, and under the heading "Primera Aparición." This passage — only two paragraphs in length!— relates how the recently converted Indian first heard seductive bird-song, and then how he saw the Virgin Mary — and just as Laso described the same scene slightly later. Addressing Juan Diego as "my son," the Virgin quickly tells him that he is to go and tell the bishop in Mexico City that it is her command to him to erect a chapel for her devotion at Tepeyac. That briefly stated, Sánchez then relapses into a convoluted scriptural exegesis.

The narrative temporarily resumes in the "Segunda Aparición," where — in a single paragraph — Juan Diego tells the Virgin about the bishop's incredulity. Following some more exegetical meandering, in the "Tercera Aparición," Juan Diego asks for a "sign" to show to the bishop. In the "Cuarta Aparición," the dying uncle is introduced, the one whom Mary immediately cures. Another paragraph follows, where the Virgin tells her Indian accomplice to gather the roses, those "miraculously blooming" upon the frozen mountain top, and which Juan Diego then gathers in his mantle and takes with him to Mexico City. Four paragraphs are then devoted to an elaborate series of floral exegeses. Finally, in the "Última Aparición," Juan Diego reveals the miraculous portrait of *Our Lady of Guadalupe* to the stunned bishop and his "ecstatic" entourage.

The rest of Sánchez's text, some 120 pages in octavo, is largely given over to a lengthy series of exegeses— with one notable exception, this being a five-paragraph-long physical description of the painting. In both its iconographic details, and also in the very sequence of the individual elements, this *catalogue raisonné* entry is just like the one published in Náhuatl slightly later by Luis Laso (and as translated into English in chapter 1). In sum, *everything* given in Laso's highly compressed, and strictly narrative, account had its historical source in Sánchez's Spanish text. With both texts in hand, and such as these are given here in Appendix I and II, the interested reader may now easily confirm the accuracy of these observations.

This revelation of close textual correspondences between one author and another, each however with his own personal agenda, leaves us, Brading says, with two possibilities, either that "both were built on a prior [and authentic] written account," meaning one written in the sixteenth century, and thus "authentic," or that "one account [written in the seventeenth century] must be based on the other."[16] In any event, it has been frequently pointed out here that there are no known "authentic" accounts datable to the sixteenth century; furthermore, as far as is presently known, no detailed accounts of the apparitions at Tepeyac antedate the year 1648. Moreover, given that I provide in the documentary appendices both the initial text of 1648 written by Sánchez in Castilian

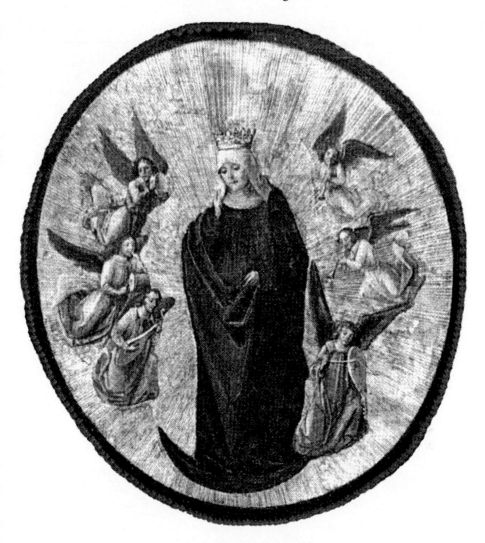

Fig. 39-A. Detail of fig. 39.

and an accurate Spanish translation of the complete text in Náhuatl published by Laso in 1649, any readers fluent in Spanish can arrive at their own conclusions in the twenty-first century about the question of the priority of the two sequentially published texts, both appearing back in the seventeenth century, one by Sánchez in 1648 and the other by Laso in 1649.

But that's not all. Since it is important to establish prior knowledge, we need only point out that Laso had written a prologue in July 1648 eulogizing Sánchez's account (the one which its own author admitted to being essentially

groundless). Nonetheless, in his slightly later Náhuatl text, a "translation" retaining the substance of Sánchez's brief narratives of the apparitions and colloquies, Laso then chooses to make no mention whatsoever of his imaginative predecessor's narrative which Brading recognized to be "virtually identical." Moreover, Laso's 1648 foreword to Sánchez's incunabulum even suggests that yet another account is likely forthcoming, one to be composed by the quick-witted priest stationed at Tepeyac, Laso himself.

And here is how he expressed himself in a document signed in Tepeyac on July 2, 1648. First, Laso thanks the archbishop who had him "named vicar of this sanctuary of Guadalupe, so handing over to me the custody of the sovereign relic of the miraculous image of the Virgin Mary [*la imagen milagrosa de la Virgen María*]"; accordingly, now Laso can enjoy "the glory of having her [the Guadalupe] as mine with my title as her ministering priest." And he then states:

> I and all my predecessors have been like sleeping Adams possessing this second Eve in the paradise of her Mexican Guadalupe; here, surrounded by the miraculous flowers which painted her portrait and savoring their fragrance, we shall forever contemplate her in rapt admiration. Now, however, it falls to me [Laso] to be the Adam who has awakened in order that he might see in print the account [forthcoming, and to be written in Náhuatl] of the Mexican Guadalupe: well formed, composed, and shared in the prodigious fact of the miracle made upon the occasion of her apparitions [to Juan Diego in Tepeyac], in the mysteries which are signified by her picture.... Although she was already mine by my title as her vicar, I now proclaim myself to be her glorious possessor, and so I see myself obligated to give even greater affection in her love, and to provide even greater attention to and veneration for her cult.[17]

And indeed Laso did carry out those promised "*mayores afectos, cuidados y veneraciones en su amor y su culto*": the reader has the tangible proof of both his devotion and his ambitions in the complete text of his booklet published in 1649 (and which is here reprinted in legible Spanish in Appendix II).

8

A New Perspective on
Nuestra Señora de Guadalupe

For me, at least, the inevitable conclusion is that "one [Laso's legend] must be based on the other," that is, the one first coined by Sánchez. David Brading is of a similar mind: "As regards the apparition narrative, Laso de la Vega based himself on Miguel Sánchez," from whose Spanish text he took all the essential narrative motifs, later embellishing them with Náhuatl poetic rhetoric.[1] This conclusion is not new. Miguel Sánchez was previously identified — in 1974 — by a French scholar, Jacques Lafaye, as having been the initial inventor of the Guadalupan apparitions, so showing that 1648 — and *not* 1531— is the essential year marking the foundation of the persistent legend of Juan Diego's confrontation with the Virgin Mary, an encounter in itself producing a highly venerated work of art said to be wholly of "miraculous" origins.[2]

Moreover, besides now knowing the date of their invention, in 1648, everyone must presently recognize that the mystical colloquies of Juan Diego and the Guadalupe have by now become *a national saga*. So stated, students of British letters will be reminded of a well-known literary parallel, James Macpherson's miraculous recovery of the apocryphal Gaelic sagas of "Ossian," which were initially published to great acclaim in 1760 (as *Fragments of Ancient Poetry Collected in the Highlands*); alas, the Ossianic sagas were eventually shown to be a patriotic Scottish hoax and a neo–Celtic confabulation.[3]

The variety of evidence assembled here establishes in a logical (mundane versus pious) fashion a now obvious art-historical fact: the presently much revered image of *Nuestra Señora de Guadalupe* was actually conceived wholly within a human mind, and then wholly executed by skilled human hands. Now precisely dated to the year 1556 (perhaps also to the month of August, to coincide with the Feast of the Assumption), it is, in fact, an artwork done by none other than Marcos Cípac de Aquino. In short, the origin of the painting called *Nuestra Señora de Guadalupe* is, rather than "supernatural," instead wholly

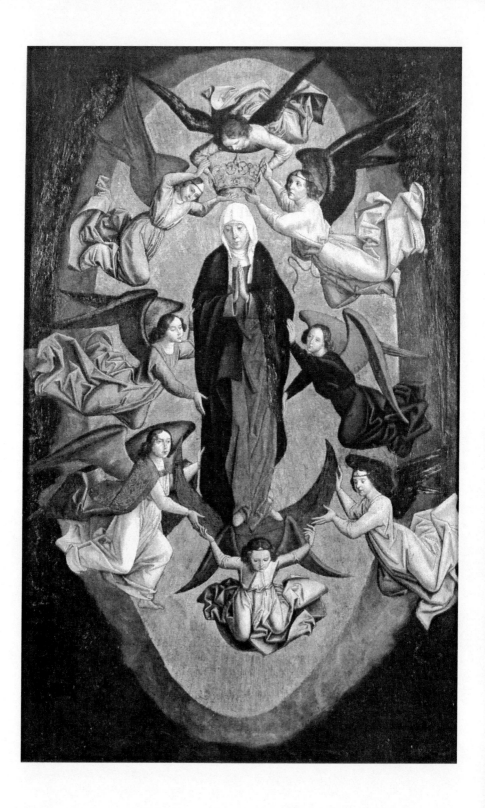

mundane, of this earth. According to the other evidence so laboriously assembled earlier by various scholars, my diligent predecessors, the story of the miraculous encounter between an *indio* and the Queen of Heaven, with her then, in 1531, imprinting her acheiropoietic image upon his *tilma*, had actually been embroidered (as it were, out of whole cloth) much later, precisely in 1648, by the quill pen wielded by a Creole author, Sánchez, who was immediately followed in print by another audacious author, Laso. These earthbound conclusions run absolutely counter, of course, to the otherworldly legend inaugurated by Miguel Sánchez and further codified by Luis Laso de la Vega.

Nonetheless, and despite so much labor expended in the dusty Mexican archives by tireless scholars like Stafford Poole Edmundo O'Gorman, Jacques Lafaye and David Brading, among others,[4] it was inevitable that the wholly apocryphal Juan Diego would still get canonized. And he was made a saint by a pope, John Paul II, who had created more saints than had all of his predecessors in the Vatican combined! And it did not matter that, twenty years after the explosive appearance of Lafaye's skeptical monograph, Stafford Poole, both a distinguished historian and a Vincentian priest, published in 1995 his own exemplary (also revisionist) monograph on the phenomenon embodied in or created from the painting of *Our Lady of Guadalupe*.

The startling fact established by Poole's indefatigable review of all the historical documents referring to the Virgin of Guadalupe was that, alas, there was no mention made of either Juan Diego or of the apparitional episode producing the wondrous painting imprinted upon the *tilma*. In sum, there is no documentation whatsoever referring to the momentous event, none at all, that is, until 1648, when Miguel Sánchez published his illustrated broadside broadcasting to the world the astonishing news of the otherworldly apparition of the *Imagen de la Virgen María, Madre de Dios de Guadalupe, milagrosamente aparecida en la ciudad de México.*[5] Therefore, according to various non-partisan and independent scholars, the fundamental *tilma* story had been, as it were, concocted in Mexico out of whole cloth, first by Sánchez in 1648 and then by Laso in 1649, but it was the latter who lent it the unimpeachable authority of an aboriginal *Urtext* (just like that apocryphal text later attributed to "Ossian").

Nonetheless, just like the sun rising in the east at dawn, the elevation of Juan Diego to sainthood was inevitable, a *fait accompli.*[6] Once a centuries-old bureaucratic process made him a saint, he then became comparable to the likes of Augustine (354–430) and Thomas Aquinas (1225–74, who is, here somewhat ironically, called "Aquino" in Spanish).[7] And it does not matter that the origi-

Opposite: **Fig. 40. Pedro Berruguete, *Assumption of the Virgin*, ca. 1485. Davis Museum and Cultural Center, Wellesley College, Wellesley, MA.**

nal source for any "biography" of Saint Juan Diego is Laso de la Vega's Náhu-atl pastiche composed in 1649. This we know given that the dubious data provided by Laso (but as borrowed from Miguel Sánchez) was followed up — and much further embroidered — in the "Capitular Inquiry of 1665 to 1666" organized by the Mexican ecclesiastical authorities.[8]

Another case in point is the celebrated *Santo Sindone,* or Shroud of Turin, which — although long since shown to be an artwork, meaning a man-made artifact, and one specifically dateable to the mid-fourteenth century — still has its devout believers, and books are still being published which argue for its authenticity as a "genuine" acheiropoietic image, the kind "made without manual intervention."[9] Otherwise, and as experience has shown, when art historians meddle with national icons, their findings are inevitably, routinely ignored (also generally excoriated).[10]

When the object of scholarly scrutiny becomes *Nuestra Señora de Guadalupe,* the very same thing happens, even to dissenting clerics, especially if they are Mexican. Here is the proof. In the spring of 1996, Guillermo Schulenberg, then the abbot in charge of the Basilica de Nuestra Señora de Guadalupe in Mexico City, rashly declared to the mass media that the entire Guadalupan story, including the very existence of Juan Diego, was just a symbolic tale, mere myth. Shortly thereafter, and following his universal denouncement as "crazy" (*loco*), Schulenberg resigned his post.[11] Popular culture does not support dissenters, nay-sayers.

Now we may come back, full circle, to consider the original function of *Nuestra Señora de Guadalupe.* In short, yes, it was conceived as a work of art, and it was so ordered. No mystery there: besides knowing now the name of the painter and the exact date of execution for the painting, we also can identify a likely patron, hence also a given purpose. Now treating it as a work of art, I can myself (and do) adore *Nuestra Señora de Guadalupe*; accordingly, I have her spiritually soothing imagery plentifully displayed in my house, both as prints and as sculpture.[12] And so regarded in a strictly practical way, how else can one today acquire such nicely made examples of polychromed sculpture, and at such reasonable prices?

Viewed in a much broader perspective, we must note how the meaning of the term "artwork" has radically changed since 1556 — and so have the acknowledged functions (and the evaluation) of "art" itself. Now "art" is a status symbol, that is, if you possess it. If, to the contrary, you choose to make it yourself, then it becomes a means of individual or personal self-expression. Long ago,

Opposite: Fig. 41. Frontispiece to Miguel Sánchez, *Imagen de la Virgen María, Madre de Dios de Guadalupe, milagrosamente aparecida en la ciudad de México* (Mexico City: Imprenta de la Viuda de Bernardo Calderón, 1648).

IMAGEN

DE

LA VIRGEN MARIA

MADRE DE DIOS DE GVADALVPE,

MILAGROSAMENTE APARECIDA EN LA CIVDAD DE MEXICO.

CELEBRADA

En su Historia, con la Profecia del capitulo doze del Apocalipsis. A devocion del Bachiller Miguel Sanchez Presbitero.

DEDICADA

AL SEÑOR DOCTOR DON PEDRO DE BARRIENTOS Lomelin, del Consejo de su Magestad, Tesorero de la Santa Yglesia Metropolitana de Mexico, Gouernador, Prouisor, y Vicario de todos los Conuentos de Religiosas de esta Ciudad, Consultor del Santo Officio de la Inquisicion, Comissario Apostolico de la Santa Cruzada en todos los Reynos, y Prouincias de esta Nueua España, &c.

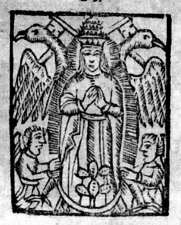

Año de 1648.

CON LICENCIA, Y PRIVILEGIO,
En Mexico En la Imprenta de la Viuda de Bernardo Calderon.
Vendese en su tienda en la calle de San Agustin.

back in 1556, art was something wholly different from its present-day debasement. Then, and long before, art was mostly a means to create, and then to gather together, a body of people with similar psychological needs, so creating a "spiritual community." And what broadly distinguishes humans from animals is the uniquely human propensity to worship otherworldly beings, and these supernatural figures, "gods" and "goddesses," are typically given — and specifically by means of "art" — human form.[13] Like creates, even "cures," like: *similia similibus curantur.*

The principal function of art back then — indeed for most of human history before 1556 — was to serve as an aid to memory and as an instrument of edification (and it was to be so employed in Mexico as is shown in fig. 38). A few citations from the historical records serve to make that point. For instance, according to the current, or post–Tridentine, formula for the blessing of images, so consecrating them, the justification is that: "*Quoties illas oculis corporis intuemur, toties eorum actus et sanctitatem ad imitandum memoriae oculis meditemus*" (So that whoever among us may see them [the holy images] with our bodily eyes, we may meditate upon them with the eyes of our memory).[14] Sanction for this function goes back much earlier; in the thirteenth century, St. Thomas Aquinas (*Commentarium super libros sententiarum*) clearly stated that there is

> a threefold reason for the institution of images in the Church: first, for the instruction of the unlettered, who might learn from them as if from books; second, so that the mystery of the Incarnation and the examples of the saints might remain more firmly in our memory by being daily represented to our eyes; and third, to excite the emotions which are more effectively aroused by things seen than they are by things heard.[15]

We may take the same idea much further back in time. According to the detailed explanation given around 726 by John of Damascus (*Oratio I*),

> When we set up an image of Christ [or of the Virgin] in any place, we appeal to the senses, and indeed we sanctify the sense of sight, which is the highest among the perceptive senses, and just as by sacred speech we sanctify the sense of hearing. An image is, after all, a reminder: it is to the illiterate what a book is to the literate; and what the word is to hearing, the image is to sight. All this is the [approved] approach through the senses; but it is with the mind that we lay hold upon the image. We remember that God ordered that a vessel be made from wood that would not rot, gilded inside and out, and that the tables of the law should be placed in it, and the staff and the golden vessel containing the manna [Exodus 16; later to become the eucharistic sign of Jesus himself: John 6] — all this for a reminder of what had taken place. What was this [manna in the golden vessel] but a visual image, hence more compelling than any sermon? And this sacred thing was not placed in some obscure corner of the tabernacle; it was displayed in full view of the people, so that, whenever

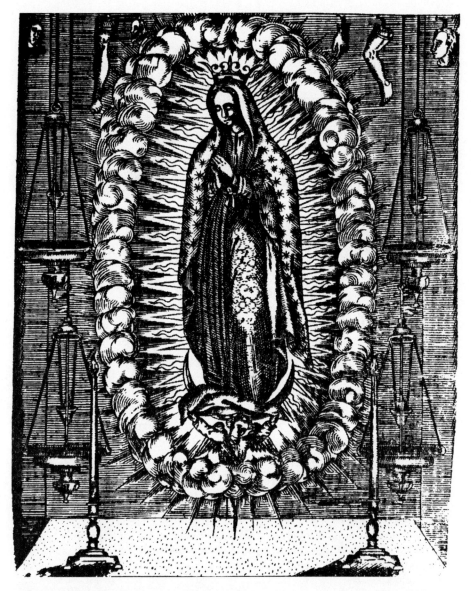

Fig. 42. "*Nuestra Señora de Guadalupe* in her Sanctuary in Tepeyac." Woodcut included in Miguel Sánchez, *Imagen de la Virgen María, Madre de Dios de Guadalupe, milagrosamente aparecida en la ciudad de México* (Mexico City: Imprenta de la Viuda de Bernardo Calderón, 1648).

they looked at it, they would give honor and worship to God, who had through its contents [Christ] made known his design to them. Of course they were not worshipping the things themselves; they were [instead] being led through them to recall the wonderful works of God, and to adore him whose works they had witnessed.[16]

The formative statement for the Christian position was perhaps first enunciated by St. Basil (ca. 330–39), who famously asserted that "the honor paid to an image passes to its prototype," in this case, Christ or the Virgin: "*He tes eikonos time epi to prototypon diabainei.*"[17] However, but perhaps not surprisingly, the same idea had earlier arisen out of a wholly secular practice, the cult-worship of the Roman emperors. As was stated by Athanasius of Alexandria (328–73),

> In the image [of the emperor] there is the idea [*eidos*] and the form [*morphe*] of the emperor.... The emperor's likeness is unchanged in the image, so that whoever sees the image sees the emperor in it, and again who sees the emperor recognizes him to be the one in the image.... The image might well say: "I and the emperor are one. I am in him, and he is in me." ... Who, therefore, adores the image, adores in it also the emperor. For the image is the form of the latter and his idea.[18]

As we saw, in order for an image like *Nuestra Señora de Guadalupe* to acquire sanctity it must first be officially "consecrated," a function for which the modern Catholic Church has an appropriate formula in Latin. The Greek term used for consecration during the early Christian period was *theurgia telestiké. Telein*—from which *telestiké* derives— meant "consecration," but its primary sense is "to complete." Hence, consecration was an act intended to animate images of the gods and to endow them with power. In his commentary on Plato's *Timaeus*, Proclus (451–500) observed that "the real consecrators (*telestai*)" are the ones who, "by means of vivifying signs and names, consecrate images and so make them into living and moving things."[19] A bit earlier, in the third century, Minucius Felix had spoken about the recognized necessity for the naming of the artistic image in order to make it divine. In this case (*Octavius*, 24), Minucius is referring to the statue of a god (or, equally, a goddess):

> So when does the god come into being? The image is cast [by the artist], hammered or sculpted: it is not yet a god. It is later soldered, put together, and erected: it is still not a god. It is adorned, consecrated, prayed to— and now, finally, it *is* a god, that is, once man has willed it so and dedicated it.[20]

In sum, that is the real meaning of the image of *Nuestra Señora de Guadalupe*, and such as it was consecrated in 1556, and most likely on August 15, the Feast of the Assumption. And thereafter, and certainly in the present day, the Virgin of Guadalupe is indeed, "adorned, consecrated, prayed to" (figs. 3–7, 14–18). And all this happened because "man has willed it so and dedicated it," but in the case of the Virgin of Guadalupe the full consummation of that willful act was delayed until 1648. And, of course, her present-day meaning is a wholly positive one, above all since the benign image of *Nuestra Señora de*

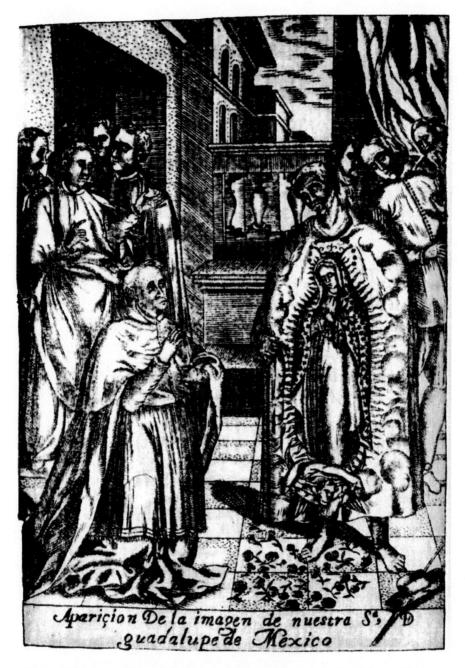

Aparición De la imagen de nuestra Sª
guadalupe de México

Fig. 43. "The Apparition of the Image of *Nuestra Señora de Guadalupe* of México [upon Juan Diego's 'tilma']," and such as this "miracle" was first illustrated in Miguel Sánchez, *Imagen de la Virgen María, Madre de Dios de Guadalupe, milagrosamente aparecida en la ciudad de México* (Mexico City: Imprenta de la Viuda de Bernardo Calderón, 1648).

Guadalupe has nothing to do with either status-seeking or with "look at me!" expressionism, those being the principal functions of "art" in the capitalist and post-modernist world. Hans Belting has clarified the decisive historical moment in the functional metamorphosis of artistic images:

> Martin Luther urged his [Protestant] contemporaries to free themselves from the alleged power of images. [Protestantism is a] purified, desensualized religion that now puts its trust in the word.... Images, which had lost their function in the church, took on a new role in representing art.... Although in the Catholic world no verdict was ever pronounced against the veneration of images, yet even there the holy image could not escape its metamorphosis into the work of art.... Art ceased to be a religious phenomenon in itself [and] a picture is no longer to be understood in terms of its theme, but [only] as a contribution to the development of art.... The professionalization of painting and its new market changed the situation ... for it raised painting to the status of a science among the "liberal arts." ... Now the image was, in the first place, made subject to the general laws of nature, including optics, and so it was assigned wholly to the realm of sense perception.[21]

As narrowly evaluated by the functional requirements operating then, in 1556, and causing the commissioning of *Nuestra Señora de Guadalupe*— namely the provocation of mass devotion — this painting now may be defined as perhaps the most "successful" artisan operation ever recorded in the history of art. The other, implicit and complementary, intention of *Nuestra Señora de Guadalupe* was to be equally edifying and inspiring. In this case, statistics alone — with these today accurately recording the number of devotees of *Nuestra Señora de Guadalupe*: millions of them!— prove the point that, quantitatively speaking, this is the most "successful" artwork operating today. Unquestionably, *Nuestra Señora de Guadalupe* has completely fulfilled, even surpassed, the functional requirements initially implied in her commission.

To the contrary, there is no quantitative proof at all attesting to a similar level of spiritual efficacy to have been granted to such reigning modernist icons as, for instance, Pablo Picasso's *Les Demoiselles d'Avignon* (1907) or Marcel Duchamp's *Le Grande Verre* (*La Mariée mise à nu par les Célibataires même*, 1915–1923); the informed reader can, of course, supply any number of other modernist masterpieces to add to the list. And, of course, they cannot be granted universal spiritual efficacy: their very "avant-garde" function literally makes them "elitist," that is, works only made for the delectation of the very few, a minority of the *cognoscenti*. Quite to the contrary, *Nuestra Señora de Guadalupe* is a populist image, one now inspiring countless numbers of people who find in her gentle and benevolent figure the very embodiment of their aspirations, and she appeals to her devotees in wholly positive ways.

Stated concisely, today, at this very moment, *Nuestra Señora de Guadalupe* works exactly in the manner approved centuries before by Matthew of Janov

in his treatise on *The Rules of the Old and New Testaments* (ca. 1390): "If the image has a profound effect, it is not because of the hand of the painter but because of the pious disposition of the beholder."[22] In sum, and according to David Freedberg, the author of the definitive study on "The Power of Images," in either case: elitist avant-garde image or populist devotional icon, "belief becomes belief because of the sheer force of convention."[23]

As a final recommendation, one "theologically more appropriate," and with this hopefully serving to resolve the problem to everyone's mutual satisfaction (and also to mollify any hurt feelings), I present David Brading's concluding (and conciliatory) remark regarding the beloved, equally ethnic and national, icon of *Nuestra Señora de Guadalupe*, and with which conclusion I am in complete accord:

> It is surely more theologically appropriate to presume that the Holy Spirit worked through a human agent, which is to say, through an Indian artist, probably [but now unquestionably identified as] the painter known as Marcos de Aquino. Such an [un-celestial] origin in no way derogates from the character of the Guadalupe as a pre-eminent manifestation of the Holy Spirit's inspiration.[24]

Amen. Ite; missa est...

Appendix I

Imagen de la Virgen María, Madre de Dios de Guadalupe, milagrosamente Aparecida en la Ciudad de México. Celebrada en su Historia, con la Profecía del capítulo doce del Apocalipsis. A devoción del Bachiller Miguel Sánchez Presbítero. Dedicado al Señor Doctor Don Pedro de Barrientos Lomelín

(Cd. México: Imprenta de la Viuda de
Bernardo Calderón, 1648) by Miguel Sánchez

Al señor doctor don Pedro de Barrentos Lomelín, del consejo de su majestad, tesorero de la santa iglesia metropolitana de México, gobernador, provisor y vicario general de su arzobispado, vicario de todos los conventos de religiosas de esta ciudad, consultor del Santo Oficio de la Inquisición, comisario apostólico de la Santa Cruzada en todos los reinos y provincias de esta Nueva España, etc.

Nunca dudé a quien había de dedicar esta *Historia*, acordándome que Cristo comparó el cielo al tesoro escondido en el campo donde habiéndole hallado un hombre, lo escondió hasta ser dueño, como lo fue, comprando el campo a precio de todo lo que valió su hacienda, vendida para mejorarla en tal tesoro. Hombre prudente, porque en cosas grandes no basta que la ventura las ofrezca si la capacidad no las logra. *Simile est regnum coelorum Thesauro abscondito in agro, quem qui invenit homo abscondit, & praegaudio illius vadit, & vendit omnia quae habet, & emit agrum illum.* El Cielo significa la Iglesia que gozamos, doctrina es de San Gregorio, *Regnum coelorum presens Ecclesia nominatur.* El tesoro

119

admirable de la Iglesia es María Virgen Madre de Dios, así la llama su querido
San Epifanio: *Thesaurus stupendus Ecclesie.* Su tesorero cuidadoso el apóstol San
Pedro, nuestro padre, Cristo le honro con esta dignidad: *Tu es Petrus, & super
hanc petram edificaba Ecclesiam meam, & tibi dabo claves Regni coelorum.* El
campo es la señal del sitio para que los entendidos busquen este tesoro; tam-
bién es de San Gregorio la sentencia: *Ager in quo Thesaurus absconditur; disci-
plina studij coelestis.* Claro está que teniendo el tesoro el título de cielo, ha de
estar para todos en campo, donde ni los límites de la envidia estorben pen-
samientos, ni las cercas de la emulación atajen pretensiones, y el que después
se gozare dueño de tal tesoro, quede calificado, no sólo por venturoso en ha-
llarlo, sino por benemérito en poseerlo: así entiendo las palabras siguientes de
mi santo maestro agustino: *Quod servatum est hoc accepurisum. Servatum est
meritum, factum est Thesaurus tuus meritum tuum.* Advertí con esto, que
aunque María Virgen es el tesoro vivo de todas las iglesias: *Cuius vita inclita
cunetas illustrat Ecclesias.* Singularmente ilustra, honra y ennoblece a la met-
ropolitana de México, enriqueciéndola con el nombre titular de *Santa María
de los Ángeles,* adornándola con sus preciosas imágenes, raras y únicas, de plata
a todo lucimiento y de oro a todos aprecios y para declararse por su tesoro
propiamente en el campo, se vino de él en su milagrosa imagen de *Guadalupe,*
ofreciéndose por su mano, voluntad y elección en profesión y patronazgo, pidi-
endo en el campo la ermita en que hoy asiste, donde todos la buscan, hallan y
gozan como tesoro del cielo, dando por réditos de su campo a la Iglesia per-
petuamente flores de su milagro. Sacar yo en público este tesoro, sin beneplác-
ito de su tesorero, no fuera justo, Vmd. goza aquesta dignidad al mérito de todas
prendas, en que hallé para pedirle su nombre tan superior derecho, que recono-
ciéndome obligado a generosos favores recibidos de su benevolencia, aún no
me atrevo a decir hago en esto alguna demostración de agradecido, sino que
solicito para que corra con seguro aplauso el tesoro de la Iglesia, en imagen tan
portentosa la certificación de su tesorero, bien sé no me relevo del atrevimiento
en pretención tan grande y me disculpo con la doctrina de Cristo, al mismo
intento: *Omnis scriba doctas in Regno coelorum, similis est homini Patri Famil-
ias, qui profert de Thesauro suo nova, & vetera.* Los que escriben asuntos de la
Iglesia aunque sean doctos, se valen de su tesoro, en lo nuevo y en lo antiguo.
Yo, conociéndome tan pobre de ingenio, letras y capacidad, mereceré disculpa
en haber acudido al tesoro de la Iglesia, para sacar de lo antiguo en la imagen
del Apocalipsis, revelada a Juan el santo evangelista, y lo nuevo en la imagen
de nuestra *Guadalupe,* aparecida a Juan el indio más dichoso: escribiendo en
aquélla un original de profecía, y en aquesta una copia de milagro; pues las dos
con apariciones del cielo se retiraron al campo, porque representaban el tesoro
en María: *Mulier fugit in solitudine.* La duda es ya, que Vmd. me fíe en su nom-
bre tesoro tan divino, y más con las experiencias notorias que aquí verifican la

sentencia evangélica: *Ubi enim est Thesaurus tuus, ibi est, & cor tuum.* El corazón asiste y vive en el tesoro que estima. La estimación, amor, obras y devoción a esta santa imagen y su santuario, en públicas demostraciones, con facilidad han descubierto en Vmd. el corazón y se hallan en aqueste tesoro. Mucho ha de poder la piedad de mi empeño ofreciendo por mi fiadora la prenda que se me entrega a María Virgen, que también en aclamación del doctísimo idiota, se gloria con la dignidad de tesorera: *Thesauraria Domini.* Irá como tesoro y tesorera de sí misma, y llevará a Vmd. consigo por el título, que por su mano, intercesión, y gratitud, espero ha de tener otros mayores, seguros de que hallen persona para honrarse, partes para lucirse, y experiencias para merecerse; sean lo que deseo.

<div style="text-align:right">

Menor capellán de Vmd. Q. S. M. B.
Bachiller Miguel Sánchez

</div>

Fundamento de la Historia

Siempre que contemplaba la santa imagen de la Virgen María Madre de Dios de *Guadalupe,* mi señora, no solamente en las continuas asistencias de su santuario, sino en las afectuosas aclamaciones de mi corazón se me representaba la imagen, que el evangelista San Juan, en él capítulo doce de su Apocalipsis, vio pintada, en el cielo, y deseaba con mi pluma, a un mismo tiempo parear aquestas dos imágenes, para que la piedad cristiana contemplase en la imagen del cielo el original por profecía, y en la imagen de la tierra el trasunto por milagro. Mas cuando la devoción me apresuraba, me atajaban las circunstancias en lo mismo que veía: *Signum magnum apparuit in coelo, mulier amicta Sole.* Veía un milagro de luces y recelaba a resplandores tan finos, a reverberaciones tan vivas ya tan lucidos reflejos deslumhrarme: *Michael, & Angeli eius praeliabantur cum Dracone.* Consideraba a los ángeles apoderados de la imagen entendiéndola y reconocía en mí la capacidad inferior a tal discurso. *Datae sunt Mulieri alae duae Aquilae magnae ut volaret in desertum.* Advertía, que cuando estaba ya en la tierra, se vestía de alas y plumas de águila para volar: era decirme, que todas las plumas y los ingenios del águila de México, se habían de conformar y componer en alas para que volase esta mujer prodigio y sagrada criolla: sentía mi pluma tan tosca, pesada y torpe, que la juzgaba (como la juzgo) ser pluma de aquel pájaro, que solamente sabe articular en remedo palabras de los hombres. Lucharon muchos días en mi corazón los deseos de la voluntad con las advertencias de dificultades tan justas, hasta tanto que a buena dicha mía puse atención a la relación de San Juan, y oí que entre los ángeles asistentes y aficionados de la imagen del cielo, se nombraba por primero San Miguel el arcángel, al punto valiéndome del sagrado del nombre y gloriándome de tenerle,

me sentí no solamente animoso en mis deseos, sino reconvenido a justa obligación, asegurándome con ella, de que ninguno me adicionara soberbio en presumirme entendido, ni poco atento en adelantarme historiador.

Determinado, gustoso y diligente busqué pápeles y escritos tocantes a la santa imagen y su milagro, [pero] no los hallé, aunque recorrí los archivos donde podían guardarse, supe que por acidentes del tiempo y ocasiones se habían perdido los que hubo. Apelé a la providencia de la curiosidad de los antiguos, en que hallé unos, bastantes a la verdad, y no contento los examiné en todas sus circunstancias, ya confrontando las crónicas de la conquista, ya informándome de las más antiguas personas y fidedignas de la ciudad, ya buscando los dueños que decían ser originarios de estos papeles, y confieso que aunque todo me hubiera faltado, no había de desistir de mi propósito, cuando tenía de mi parte el derecho común, grave y venerado de la tradición, en aqueste milagro, antigua, uniforme y general. Derecho es de que se ha valido para historiar las verdades y milagros de los mayores santuarios de España, en sus imágenes milagrosas, cuales son la del Pilar de Zaragoza, Monserrat, Guadalupe [en Cáceres], Peña de Francia y Atocha: lea el curioso, o por mejor decir el escrupuloso, la *Historia de nuestra Santa Imagen de los Remedios,* compuesta por el doctísimo padre maestro y catedrático de vísperas de teología en propiedad de esta Real Universidad, fray Luis de Cisneros, de la orden de nuestra Señora de la Merced redención de cautivos, al capítulo cuarto de su libro primero, donde trata este punto muy a satisfacción, y la deben tener y granjear todas las historias escritas con el derecho y crédito de la tradición tan aplaudida y auténtica que en el sentir de un santo, en habiendo tradición, no hay más que buscar. *Tradditio est, nihil amplíus quaeras.*

Escribir esta historia con estilo fuera de lo común, tuvo en mí particulares motivos. El primero, conocer que la Sagrada Escritura no embaraza a los entendimientos, sino que los alumbra, y las palabras de los santos no estorban, sino que encaminan y más cuando se hallan en lenguaje castellano que no ha menester comento. El segundo, valerme de este sagrado, para autorizar mi humilde pensamiento y para perpetuar continuas memorias de aquesta santa imagen, que todo se granjea en poder de los doctos, pues como lenguas del Espíritu Santo, están siempre comunicando semejantes escritos.

Elegir la revelación del Apocalipsis, fue por parecerme hallaba en ella todo mi asunto, que se cifra en original, dibujo, retoque, pintura y dedicación de la santa imagen y también por que siendo del Apocalipsis a que está inclinado mi ingenio, lleva consigo divina bendición a quien lo lee y a quien lo oye: *Beatus qui legit, o audit verba Prophetiae huius (Apocalip.* I).

El que no quedare satisfecho con esto, lea como alcanzare, que para historia tiene lo bastante, y dele el nombre que quisiere, que yo remito estos escritos como San Agustín, mi padre, remitó los suyos a San Gerónimo su

maestro: *Sane idem frater aliqua scripta nostra fert secum, quíbus legendis si dignationem adhibueris etiam sinceram, atque fratemam severitatem adhibeas quaeso, non enim aliter intelligo, quod scríptum est, emendabit me iustus in misericordia.* Unos escritos míos te remito, si te dignares de leerlos, te pido los corrijas con caritativa severidad, que así censura el justo: *Ego autem dificillime bonus iudex lego, quod scripserim. Video etiam interdum vitia mea, sed haec malo audire a melioribus, ne cum me recte fortasse reprehendero rursus mihi blandia, & meticulosam potius mihi videar in me quam iustam tulisse sententiam* (*Epist,* 8, tomo 2). Dificultosamente me persuado a leer mis escritos como su juez, porque aunque conozco sus defectos, quiero que los corrijan otros más entendidos. Y dado que yo mismo me apriete con lo justo de la verdad, no quiero tal vez halagarme con la lisonja del amor propio, quedando con el cuidado si la sentencia pronunciada de mi parecer se consultó con los temores y no con la justicia.

Original Profético de la Santa Imagen Piadosamente Previsto del Evangelista San Juan, en el Capítulo Doce de su Apocalipsis

San Agustín (¡oh qué feliz principio para que dé luz a mi entendimiento, entendimiento a mi pluma, plumas a mis palabras, palabras a mis conceptos, conceptos a mi devoción y devoción a mis discursos!), San Agustín, sintiéndome afectuosamente cuidadoso, devotamente solícito y tiernamente deseoso por saber de dónde se había copiado la milagrosa imagen de la Virgen María Madre de Dios del *Guadalupe Mexicano,* me dio noticias evidentes de su divino original, me señaló el sagrado paraje donde estaba y me descubrió el apostólico dueño que lo poseía. *In Apocalipsi Ioannis Apostoli scriptum est hoc, quod staret Draco in conspectu mulieris, quae paritura erat. Draconem Diabolum esse null vestrum ignorat: Mulierem illam Virginem Mariam significasse, quae caput nostrum integra, integrum peperit.* Tenemos escrito en el Apocalipsis del apóstol San Juan, que un dragón atrevido hizo rostro a una mujer que estaba ya en el parto. Todos saben ser el demonio este dragón soberbio, y la mujer consagrada en el cielo, María Virgen Madre de Dios, que humano le parió sin peligro de virgen, y encierra más misterio en sí misma María: *Quae etiam ipsa figuram in se sanctae Eclessice demonstravit. Ut quomodo filium pariens Virgo permansit, ita & haec omni tempore membra eius pariat, & Virginitatem non amittat* (D. August., lib. 4, *ad Cathecumenos*). María representada dice en sí misma, que también representa a la Iglesia, con quien tiene íntimo parentesco por el linaje de la virginidad que una y otra son vírgenes fecundas; María Virgen pariendo

a Cristo cabeza nuestra, la Iglesia virgen, pariendo miembros fíeles de semejante cabeza, una y otra sin perjuicio ni lesión de su virginidad. ¡Qué alegre se halló mi corazón con semejantes nuevas!, sin detenerme salí buscando al evangelista San Juan, y le hallé en la isla de Patmos: *Ego Ioannes frater vester fui in Insula, quae apellatur Patmos* (Apocalip., 1). Donde lo primero que había visto fue a un varón prodigioso en el traje, estaba en medio de siete candeleros de oro, significando siete iglesias del Asia, tenía en la mano derecha siete estrellas, significación de sus siete obispos; mano y estrellas le puso en la cabeza para levantarlo, y le mandó les escribiese y doctrinase como a súbditos suyos: tenía San Juan pendientes de las plumas con que se había remontado en sus revelaciones imágenes diversas y originales misteriosos para repartir a la Iglesia por lo futuro, estaban por su orden y capítulos: llegando al duodécimo me detuvieron las señas que llevaba y vi aquesta imagen.

Signum magnum apparuít in coelo, &c. (vers. 1)

Apareció estampado en el cíelo un grande milagro, se descubrió esculpido un prodigioso portento, se desplegó en su lienzo retocada una imagen, era mujer vestida a todas luces, del sol toda envestida sin deslumhrarse, calzada de la luna sin divertirse, coronada de doce estrellas sin desvanecerse, estaba ya en aprietos del parto, que demostraban sus clamores.

Et visum est aliud signum in coelo, &c.

Apareció al instante otra señal en el cielo, era un dragón monstruo, disforme en cuantidad, sangriento en los colores, en la figura horrible, sustentaba siete cabezas y en ellas otras tantas coronas, estaba cuidadoso y atento, haciendo rostro y oposición a la mujer aparecida pretendiendo, o que a los temores y sustos de su vista abortase al infante, o que nacido fuera la presa de su atrevido destino; quedó burlado, porque siendo el parto tan derecho, y naciendo hijo, se remitió al trono soberano de Dios, quedando gloriosa la mujer que al punto bajó a la soledad a un lugar que Dios le tenía señalado.

Et *factum est praelium magnum in coelo*, &c.

Oyóse luego en el cielo estruendo de reñida batalla entre dos ejércitos de espíritus; el uno capitaneaba San Miguel el arcángel con sus ángeles santos; el otro el dragón referido con los suyos malditos diose el asalto con armas de entendimientos, el dragón y los suyos se declararon vencidos, y derrumbados al abismo a quemar los risos de su soberbia apóstata, quedando los ángeles predestinados dichosos cantando la victoria dedicada a su dueño que es Dios.

Et postquam vidit Draco, quod proiectus esset in terram, &c.

Hallándose el dragón arrojado en la tierra, haciendo de su castigo incentivos mayores de cólera y coraje se encarniza de nuevo siguiendo y persiguiendo a la inocente mujer.

Et datae sunt mulieri alae duae Aquilas magnae, &c.

La mujer en aquesta ocasión sin desnudarse del ropaje lucido, recibió por singular misterio dos alas de águila grande con que voló al desierto, a un sitio señalado.

Et misit Serpens ex ore suo post mulierem aquam, &c.

El dragón sin reparar el vuelo, ni escarmentar en su designio, hizo de las aguas ejércitos presurosos, brotando de su vientre río tan lleno y caudaloso, que cada gota fuese un diluvio que la anegase o la retrocediese a sus corrientes y reflujos.

Et adiuvit terra mulierem, & aperuit terra os suum, &c.

Quedó el dragón burlado, porque la tierra mostrándose, o piadosa o agradecida a mujer tan ilustre, abrió la boca con que bebió las aguas enemigas.

Et irato est Draco in mulierem, & abijt facere praelium, &c.

Reiterando las furias del dragón porfiado y hallando por imposible el ejecutar sus venganzas en la mujer milagro, se declaró enemigo de todos sus descendientes, publicándoles perpetua guerra y amenazándolos con apasionados perjuicios.

Esta es la imagen que con las señas de Agustino, mi Santo, hallé en la isla de Patmos en poder del apóstol y evangelista San Juan, a quien arrodillándome se la pedí, le declaré el motivo y le propuse la pretensión de celebrar con ella a María Virgen Madre suya en una imagen milagrosa que gozaba la ciudad de México, con título de *Guadalupe,* cuyo milagro, pintura, insignias y retoques hallaba que de allí con toda propiedad se habían copiado. Dije que si en su imagen estaba significada la Iglesia, también por mano de María Virgen se había ganado y conquistado aqueste Nuevo Mundo, y en su cabeza México fundado la Iglesia. Que la imagen de *Guadalupe* se le había aparecido y descubierto a un prelado como él, consagrado y honrado con su nombre, al ílüstrísimo obispo

don Juan de Zumárraga, en cuya cabeza se profetizaron las estrellas, y obispos sufragáneos, que hoy goza la mitra metropolitana de México. Que esta ciudad era muy parecida a la isla de Patmos, pues a mano la habían compuesto los naturales de ella con tierras sobre aguas, quedando siempre cercada de mares o lagunas. Valieron mis informes, entregóme la imagen, volví glorioso y registré obediente a los ojos de mi Agustino, para que me diese palabras y me enseñase estilo con qué ponerla en público a los exámenes de la verdad y a la curiosidad del tanteo; y me dio el propio de que se había valido en ocasión que el atrevido Juliano, presumido pelagiano le mofaba, que la pintura de nuestros padres Adán y Eva, cuando después de haber pecado, se vistieron de hojas, la había sacado y aprendido de algunos pintores que tienen la licencia en el pintar, que los poetas en componer, citando en esto a Horacio. Respondió con su agudeza acostumbrada (lib. 5, *contra Julian), A pictoribus me didicisse derides, quod Adam, & mulier eius pudenda contexerint, & Horasianum illud decantatum audire me praecipis. Pictoribus, atque Poetis quid libet audiendi semper fuit aequa potestas.* Burlas de mí diciendo que la pintura que te enseño la saqué de pintores, y me remites a la sentencia de Horacio hablando de los pintores y poetas: *Ego vero non a Pictore inanium fígurarum, sed a scríptore divinarum didici scripturarum. Hanc plané impudentiam tuam nimis incredibilem, absit ut dicam, nullus te Apostolus aut Propheta, sed nec Pictor docuit, nec Poeta.* Advierte que yo no saqué ni aprendí la pintura propuesta de algún pintor humano entre sus fingidas imágenes, figuras o formas, sino del escritor sagrado de las divinas escrituras. Tú el descarado atrevimiento con que hablas lo fundas en ti mismo, porque no te lo pudo enseñar ni apóstol evangélico, ni profeta canónico, ni pintor atentado, ni poeta entendido. Aquesto digo, aquesto me defiende, aquesto me acredita, ofreciendo por piadoso original de nuestra santa imagen la que en el cíelo se le presentó revelada al Escritor Sagrado, Profeta Apóstol, Evangelista Virgen y Mártir sin morir, San Juan. Dejo pues a los ojos de todos colgada aquesta imagen del hilo de mí historia, para profético original, y doy principio a su copia en el dibujo.

Misterioso Dibujo de la Santa Imagen, en la Valerosa Conquista de su Ciudad de México

Si Dios con sólo su decir obró todas las cosas: *Ipse dixit, & facta sunt.* Con sólo su mandar se aparecieron las criaturas: *ipse mandavit, & creata sunt.* ¿Por qué para formar al hombre se declara con tan consultado decreto? *Faciamus hominem ad Imaginem, & Similitudinem nostram* (Gen., 1). Y cuando lo ejecuta es con las circunstancias que Tertuliano pondera gravemente, convidando a todo entendimiento a que contemple a Dios con el barro en la mano, y lo

hallará todo ocupado en él, esmerando sus atributos y el del amor obrando sobre todos, rasgando líneas y disponiendo forma de aquella, masa tosca. Porque con ella se obraba una cosa tan grande que pedía aún en el mismo Dios, cuidados de prevenido y atenciones de amante, así constituyó las palabras: *Adeo magnares agebatur qua ista materia extruebatur, recogita totum illi Deum occupatum, ac deditum, & ipsa in primis afectione, quae lineamenta ductabat* (Tertul., lib. *de resur. carn.* c., 6). ¿En qué se funda Dios con semejantes extremos, dónde podían si tuvieran licencia fundar todas las criaturas reconvenciones amorosas a favores tan públicos? Ya Dios se declaró al principio advirtiendo que formaba al hombre a imagen y semejanza suya: *Faciamus hominem ad Imaginem, & Similitudinem nostram.* Y habiendo de pintarse una imagen de Dios, y ser la primera que aparecía en la tierra vestida de la misma tierra, quiso aunque no necesitaba de prevenciones, ostentarlas en la misma tierra, esmerando todos sus atributos y por mano del amor formar el dibujo. Éste es el énfasis de las palabras de Tertuliano: *Quae lineamenta ductabat.* Y cuando saca retocada ésta imagen pone en el *fecit* de ella, no solamente los aprecios de la imagen suya: *Creavit Deo hominem ad Imaginem, & Similitudinem suam* (Gen., 1), sino las prevenidas estimaciones del dibujo en la tierra: *Formavit igitiir Dominus Deus hominem de Limo terrae.* Puso S. Juan Crisóstomo la consideración de su pensar (No hay más que encarecer) en el hombre formado, y estando en medio de su imagen y de su dibujo, se reduce a celebrar a Dios, admirando a Dios en semejante obra: *Ego utroque nomine Deum admiror, vel quod corruptioni obnoxium humanum corpus conflarit, vel quod in ipsa corruptione vim, ac sapientiam suam expraeserit.* Dios me admira con el hombre las dos cosas que encierra, en la imagen de Dios y en el dibujo de la tierra, ¡cosa rara!, ¿tal imagen en tal dibujo, tal dibujo para tanta imagen?

Ya es tiempo que llegue mi Santo Agustino. Este prodigio de los entendimientos, formado de sus plumas pinceles, trasuntando con ellas las ideas o imágenes de su divino entendimiento en todos sus escritos, donde los renglones y letras son dibujos que las señalan y la tinta sombras que las relevan: quiso retratar a María Virgen Madre de Dios (D. Aug., Ser. 35., *de sanctis.*). Puso a sus ojos para original a la tierra con todas sus criaturas, y halló era muy tosca: *Si matrem gentium dicam, praecedis.* Levantó los ojos al cielo, y vio ser original muy corto: *Si coelum te vocem altiores.* Convocó a todos los ángeles, y en un coro los representó para original, y conoció ser todos inferiores: *Si Dominam Angelorum vocitem, per omnia te esse probaris.* Subióse a Dios y suspendióse en Dios, hallando solo a Dios por verdadero original de María, y a María sola por digna imagen copiada de Dios: *Si formam Dei appelle, digna existis.* Así nos la dejó retratada Agustino.

Luego (siempre estoy bien con el estilo de los lógicos, por las consecuencias, que son memoria de lo dicho y entendimiento de lo que se ha de decir),

luego si Dios para la primera imagen suya, que había de aparecer en la tierra por veneración y estimación, quiso en la tierra prevenir tan acertado dibujo: aquí hablando a lo piadoso y discurriendo a lo tierno, podremos asentar y decir: que siendo María Virgen la imagen más perfecta y copiada del original de Dios, privilegio que lleva siempre consigo en todas sus imágenes, y siendo la suya en nuestro mexicano *Guadalupe,* tan milagrosa en las circunstancias y tan primera en esta tierra, previno, dispuso y obró su dibujo primoroso en esta su tierra México, conquistada a tan gloriosos fines, ganada para que apareciese imagen tan de Dios. Goce en lo que valiere aquesta tierra como dibujo de semejante imagen, el verso y profecía de David, en su salmo 84: *Et enim Dominus dabit benignitatem, & terra nostra dabit fructum suum.* Verdaderamente dará Dios su benignidad y dará nuestra tierra su fruto. La palabra *benignidad* se traslada diversamente. *Dabit benedictionem,* dará Dios su bendición. *Dabit suavitatem,* dará Dios suavidad. *Dabit beatitudinem,* dará Dios bienaventuranza (P. *Lor. super hiunc psal.*). Así lo aplicó. Que Dios mostrará su benignidad en esta tierra, dándole su evangelio, y con él bendición, suavidad, bienaventuranza. Que todas aquestas cosas sean cuidados del dibujo que está disponiendo, para el fruto que ha de darle la misma tierra, dándole a su misma imagen, en la imagen santa de María, y con ésta la recompensa y retorno de todo lo recibido. Por la benignidad a una Madre de misericordia: *Mater misericordiae.* Por la bendición a la bendita entre las mujeres: *Benedicta tu in mulieribus.* Por la suavidad a la suave como la gloria, *Suavis es sicut Hierusalem:* Por la bienaventuranza a la tesorera de ella en todas las generaciones: *Beatam me dicent omnes generationes.* Y podremos desde luego como en cosa segura suplicar a Crisóstomo Santo, profundidad de los ingenios, repita la admiración que tuvo en el hombre, por el dibujo y la imagen, y alabe a Dios en la imagen de María y en el dibujo tan humilde como lo es esta tierra para sí conquistada: *Ego utroque nomine Deum admiror, &c.*

Signum magnum apparuit in coelo

En el cielo apareció una señal. Muchas se vieron en él antes de conquistarse aquesta tierra en su ciudad de México, evidentes pronósticos de lo que sucedió, porque en años muy anteriores a la ocasión brotaba el cielo ardientes globos y abrazados cometas, que a luces claras del día, de tres en tres desde el oriente volaban al occidente, rociando con centellas los aires, que cada una, si no era rayo que mataba, era relámpago que confundía a los mexicanos moradores, conociendo en esto cercana la destrucción de aquella monarquía, permitiéndolo Dios como en segundo Egipto de bárbara gentilidad. En el primero sucedieron prodigios, y se vieron señales mensajeras de Dios y ejecutoras de su voluntad, en el monarca y sus sirvientes. David lo refiere: *Missit*

signa, & prodigia in medio tui Egipte, in Pharaonem, & omnes sernos eius (*Psal.,* 114). No sería mucho confrontase Dios con aquellas señales, las que se vieron en México antes de su conquista. Aquesto basta, no parezca que traslado las crónicas de este reino y me descuido en dibujar nuestra imagen santísima en su ciudad de México.

Mulier amicta sole

Estaba la mujer vestida del sol. Ya vamos entendidos que aquesta es México. Por lo histórico todos conocen que aquesta tierra se tuvo por inhabitable, por ser región tan vecina al sol, que la tostaba con sus rayos y así la presumían y la llamaban tórrida zona, aquesto natural parece que pronosticaba lo sagrado que había de gozar en rayos de otro sol verdadero y lucido con eficaces colores, pues Cristo sol divino misericordiosamente había de alumbrarla, vivificándola evangélicamente a los calores de su fe. David lo canta en profecía (*Psal.,* 18). *In sole posuit Tabemaculum suum.* Cristo puso en el sol su asiento, no para estar sentado, sino para volar en alas de sus rayos: *Ad currendam viam,* para que los más escondidos y retirados sintiesen su calor y su fuego: *Nec est, qui se abscondat a calore eius,* comunicándose mediante su ley, y con ella convirtiendo y alumbrando a las almas: *Lex Domini immaculata convertens animas sapientiam praestans parvulis;* enseñando a los humildes pobres. Había Cristo de obrar estos efectos en aquesta tierra tan remota abrazada del sol, y como sol buscó para transformarse a otro sol, en empresa tan grande, al rey católico de las Españas, que prosperen los cielos largos siglos.

Fundemos el concepto sin riesgos de lisonja. Entre los ángeles prodigiosos que descubrió San Juan en su Apocalipsis, uno fue el del capítulo décimo, adornado y vestido de diversas insignias, y todas singulares, entre las cuales era el sol en el rostro. *Et facies eius erat ut Sol.* Tenía en la mano un libro abierto: *Et habebat in manu sua libellum apertum.* En el sol estaba significado Cristo, en el libro su ley evangélica predicada. Ha tenido tantos codiciosos este ángel, que muchos lo han adjudicado a diversos príncipes y monarcas del mundo, y un extranjero (el título dice el agradecimiento y la verdad) llamado Ubichieto, lo entiende así. *Quam aperte nobis manifestatur Regem Hispaniarum quendam esse futurum* (Ubichet., lib. 7, *de: rat. temp. sacror.*). Aqueste ángel con evidencia está significando al rey de España; la opinión es de testigo que no padece calumnia, y declaróse confesando que había escogido Dios a este monarca: como a sol planeta universal, y puéstole en la mano el libro de su ley, porque diligente la promulgase en todo el mundo, como la ha hecho. Ahora celebró la singularidad, pues habiéndose comunicado el descubrimiento de aqueste Nuevo Mundo con diversos príncipes y reyes, no quiso Dios se efectuase con otro que con el rey de España y de este sol se vistiese esta tierra; de tal manera que los que la

habitaban, entonces bárbaros indios y toscos mexicanos, fueron pronósticos de sí mismos, sin saber que lo eran: decían que esperaban a los hijos del sol, con este título llamaban a los españoles, que habían de venir a conquistarlos; si entonces tuvieran luz de Dios, pudiéramos persuadirnos habían leído el salmo setenta y uno, al verso *Ante Solem, permanet nomen eius.* En la presencia del sol permanecerá el nombre, donde leyó el hebreo: *Filiabitur nomen eius,* tendrá hijos el sol: como si dijera, estando aquesta tierra México a la luz y calor del sol católico de España, ha de tener gran número de hijos que gloriosamente se llamen hijos del sol Filipo. Ya salió el nombre del corazón a la boca, y todo el corazón en estos versos, que en nombre de mi patria y de los suyos humildes, yo el más humilde le dedico a título de sol, no por míos que fuera atrevimiento, sino por ser compuestos y dedicados de Venancio Fortunato, al rey Chilperico, (líb. II) y quedarán mejorados con tal aplicación.

Quídquid habet mundus per agrasti nomine Princeps,
Curris, & illud iter, quod rota Solis agit,
Cognite iam Ponto, & rubro Pelagoque sub Indo
Transit, & Occeanum fulgida fama tui.
Nomen, ut hoc resonet, non impedit aura nec unda
Sic tibi, & unda simul terra, vel astra fauent.

Católico príncipe de las Españas y señor nuestro, como sol corres, vuelas y rodeas todo el orbe del mundo, todos los mares te conocen, veneran y hacen salva sin que a tu nombre se le opongan tierras, aguas ni vientos, porque a tu caridad y celo de Dios favorece agua, tierra y astros.

Luna sub pedibus eius

La luna estaba a los pies. Ésta es sin duda la planta de México, por lo natural fundada sobre aguas, en que predomina la luna. Por todos los astrólogos habla San Anastasio Sinaíta: *Luna dominatur aquis, & humidis.* Y aquesto significa México manantial de aguas. En lo significativo la luna se intitula reina, así Jeremías: *Ut faciant placentas Reginae coeli* (Jerem., 7). México era la ciudad imperial, corte de Moctezuma, planta de reina por lo misterioso. Luce la luna y vive con la luz de su sol, atenta siempre a su obediencia y experimentada del sol en antiguas confianzas, pues desde su principio el sol le fía a la luna el gobierno del mundo en las ausencias de la noche, y nunca le ha faltado, porque siempre está velando y madrugando a recibir al sol y darle lo que es suyo. Gloriosa propiedad de México en la luna, que siempre obra como ella a la obediencia de su sol Filipo, sin perderlo de vista en la mayor distancia, y puede aquesta luna poner por orla el verso de David (Psalm., 88): *Et erit sicut Luna perfecta in aeternum, & testis in coelo fidelis.* Que siempre ha de ser luna perfecta,

en sus luces y muy del cielo en su fidelidad, porque sin ésta las más brillantes antorchas se apagan y los más finos resplandores se obscurecen.

Et in capite eius corona stellarum duodecim

En la cabeza, corona de doce estrellas. Así lo explico. Esta corona es del sol que la viste, y esta mujer México vive amparada, honrada y favorecida debajo de esta corona; lo que le consagró obediente y ofreció para ella fueron estrellas: en aquestas entiendo a los primeros conquistadores y descendientes suyos. Por conquista y batalla les da nombre de estrellas Débora la famosa que así llamó a sus vencedores soldados: *De coelo dimicatum est, stellae manentes in ordine, & cursu suo adversus Sisaram pugnaverunt (Judic.,* 5). Por generación y descendencia, la numerosa y multiplicada del Santo Abraham, señala Dios en las estrellas: *Suspice coelum, & numera stellas si potes sic erit generatio tua.* Ya con fundamento tan divino podemos referir y valemos de lo humano, en lo que se refiere haber sucedido antes de la conquista de México. (Advierto que lo tocante a historia de este género, tiene por autor a Juan de Herrera, cronista de su majestad.) Pescando en la laguna de México unos indios, hallaron en ella un pájaro prodigioso, tanto que la novedad les obligó a traerlo a su emperador Moctezuma; entre otras cosas misteriosas tenía el pájaro en la cabeza un espejo en quien puso los ojos con toda atención admirado Moctezuma, y vio en él representadas hermosas estrellas en gran número, y pensando eran algunas que el cielo repetía en lo diáfano del espejo, aunque era de día, levantó los ojos a lo alto, y despejando todo el cielo le halló sin estrellas, reiteró la vista y atención al espejo del pájaro, que reproduciendo las estrellas primeras, le puso en más cuidado para que con él volviese a medir y tantear muy despacio el espacio del cielo, como lo hizo, donde no halló estrellas que buscaba, antes en su lugar caballeros armados, dispuestos a batalla, a guerra y a conquista, y aunque representada lo atemorizó gravemente, esperando la verdadera en que se había de ver, que así se lo expusieron sus adivinos gentiles. Con que las estrellas, ya en la cabeza de la mujer, ya en la del pájaro en su cristal y espejo, dan noticias que son jeroglíficos lucidos de los conquistadores primitivos y descendientes hijos suyos, que todo cabe en título de estrellas, granjeando con él singulares aciertos, no sólo de valerosos sino de firmes, porque el privilegio de las estrellas y blasón excelente entre todos los astros, es la permanencia fija y consistencia permanente. A cuya causa aunque las coronas se adornen con mil preciosas piedras, aquestas o se empañan, quiebran, sueltan o saltan hasta caerse; no así las estrellas, con que siéndolo los hijos desta tierra, viven y han de vivir en la corona de su rey fijas, acompañándole, permanentes obedeciéndole. Y de aquestas estrellas digo lo que Baruch dijo de las estrellas del cíelo obedeciendo a Dios: *Stellae dederunt lumen in custodias suis* (Baruch, 3). Las estrellas, a fuer

de la milicia repartidas en centinelas y vigilias alumbraron: *Vocatoe sunt, &
dixerunt ad sumus.* A la primera voz de Dios que las llamó dijeron aquí esta-
mos: *Et luxerunt ei cum iucunditate qui fecit illas.* Y le sirvieron alegres como
a su dueño. *Et non stimabitur alius adversus eum.* Con protesta que jamás habían
de obedecer a otro dueño, que a Dios. Aplico lo discursado a estas cristianas
estrellas, respecto de Dios a quien sirvieron conquistando y respecto de nue-
stro rey Filipo a quien viven obedeciendo, poniéndole corona de estrellas, no
de oro porque también el oro si se funde muda forma, y puede a medida de
otra cabeza labrarse de nuevo, mas las estrellas están en cielo que nunca se
deshace, varía ni descompone.

Clamabat parturiens, et cruciabatur ut pariat

Estaba la mujer con aprietos del parto, dolores en toda fuerza, ansias a
todo extremo. Eusebio Galicano me ha de poner en camino aquesta aplicación
(Euseb. Galic., *hom. in Dom.* 3, post Pasc.). Considera a la Iglesia en dos esta-
dos; en el de tranquilidad pariendo sin dolores, como la profetizó Isaías (cap.
66): *Ante quam parturiret peperit.* En el de sus conversiones, predicación y tra-
bajo con dolores y aprietos en el parto, como la representa San Juan en este
lugar: *Cruciabatur ut pariat.* Ejemplificando el misterio con aquestas palabras.
*Pariebant igitur Apostoli in dolore, quia propter hunc talem partum occideban-
tur, & cruciabantur, multos dolores, multasque angustias patíebantur.* La Iglesia
en su primera fundación, en sus primeras conversiones padecía los dolores del
parto en sus apóstoles, que aquestos sufriendo dolores, angustias y trabajos,
llegaban por este parto a morir, y aunque de todos los partos a la Iglesia se le
pueden dar dichosos y logrados parabienes, Eusebio se los da de aqueste parto
de dolores, llamándolo bienaventurado y feliz en tan ilustres hijos, nacidos de
dolores y multiplicados con ellos: *Beatus iste Partus quo tantas oboles tam nobil-
ium filiorum germinavit.* Parece que este autor habló por México y su conquista,
donde para fundar la Iglesia, que hoy goza tranquilidad de partos en tantos hijos
fieles, fue en sus principios con dolores, aprietos, sangre y vidas, que ofrecieron
gustosos los cristianos conquistadores y ministros, y que adquiriendo el mérito
de padecer. *Cruciabatu, ut pariat.* Gocen la gloria del poseer con iguales para-
bienes del Eusebio citado. *Beatus iste Partus.*

Factum est praelium magnum in Coelo, Michael, & Angeli eius praelibantur cum Dracone, & Draco pugnabat, & Angeli eius

Ya estamos en lo fino de la conquista y tenemos dos ejércitos en arma; el
uno de San Miguel con sus ángeles; el otro del dragón y los suyos. Sepamos

primero quién es el dragón, tan declarado enemigo desta mujer, que aun estando en el cíelo se le opone: *Draco fletit ante Mulierem*. Y en la tierra la persigue: *Et Draco persecutus est Mulierem*. Quién sea el dragón, por su propio nombre lo declara San Juan: *Draco ille magnus, qui vocatur diabolus & Satanas, qui seducit universum orbem, & proiectus est in terram*. Con esto digo, que este dragón es el demonio de la idolatría y gentilidad aqueste nuevo mundo, a quien tenía engañado, ya porque los gentiles se llaman dragones, según entiende San Cipriano el lugar de Isaías 43: *Et glorificabit me bestia agri Dracones, & struthiones*. Ya porque las señas de esto me parecieron evidentes. Tenía este dragón siete cabezas y siete coronas, de suyo cruel y sangriento: *Ecce Draco magnus, Rufus, habens capita septem, & in capitibus eius diademata septem*. Lo historial hará la aplicación. La idolatría en la gentilidad de México, tuvo su principio de siete naciones, que sacó el demonio de ciertas partes retiradas y lejos, que hoy llaman Nuevo México, y vinieron a poblar diversos sitios de toda ésta comarca, el último fue aqueste de México, cuyas señas fueron las aguas, De aquí le nació la etimología de México, manantial de las aguas. Con el tiempo, por suceso particular se apoderó el rey de los mexicanos, sujetando y avasallando así todos los otros reyes, fundando en México imperial monarquía de las siete coronas. Sirva desde aquí de profeta para nuestro discurso, en compañía de David, mi Santo Agustino, hablando en el salmo ciento cuarenta y ocho, de los dragones dice: *Dracones circa aquam versantur, de speluncis procedunt, sunt autem speluncae aquarum latentium, unde flumina procedunt, ut fluant super terram*. Los dragones habitan siempre en cóncavos y cuevas manantiales de aguas, que salen y revientan en arroyos, ríos y raudales sobre la tierra. Mostró aquí el demonio dragón de aquesta idolatría todas sus propiedades, pues saliendo de las cuevas con siete naciones, cabezas y coronas, busca para el lugar donde asentarlas todas en imperio, sitio de aguas, y haciendo de ellas armas, las vomita y aborta en caudaloso río, contra la mujer que perseguía: *Missit Serpens ex ore suo post mulierem aquam tanquam flumen, ut eam faceret trahi a flumine* (Apocal., 12).

Dios que sabe siempre vencer a este dragón con propias armas (dígalo el paraíso donde buscó el demonio un árbol y un bocado; dígalo la Iglesia donde nos deja a Cristo un árbol en su cruz y un bocado en su cuerpo), hizo más fuertes armas de las aguas. Ya tenemos señalado a S. Agustín, que no se cansa en acudimos y enseñarnos. Hablando David del poder de Dios, contra el dragón demonio, sus siete cabezas y coronas, dice: *Contribulasti capita Draconis in aquis* (D. Augustin, sup. *Psal.*, 73). Quebraste, Señor, las cabezas del dragón en las aguas, y expone el santo, como si estuviera a sus ojos esta ciudad de México en su conquista, hablando al mismo Dios: *Capita Draconum, capita Demoniorum, a quibus gentes posidebantur contruisti super aquam, quia eos, quos posidebant super Baptismum liberasti*. Las cabezas de los demonios que poseían

las gentes, quebraste sobre las aguas, porque a los desdichados que el demonio poseía sobre sus aguas, tú con las del bautismo libertaste. No es menester más explicación para el suceso y conquista de esta ciudad y reino poseída en su gentilidad del dragón con siete cabezas y coronas. Quedó al fin vencido, postrado y desposeído éste dragón demonio, con el esfuerzo del ejército de Miguel y sus ángeles: *Proiectus est Draco ille magnus.*

Con toda seguridad y consuelo preguntaremos, y sabremos ahora la calidad del ejército victorioso; y escuadrón de los ángeles, en la letra fueron los verdaderos, en el misterio y profecía, cualquier ejército de cristianos alistados a una bandera, gobernados a la mano de un príncipe o caudillo en favor de la Iglesia, su santa fe y dilatación por el mundo. Hugo lo entiende así: *Angeli milites, qui sub uno Principe praeliantur.* ¿Qué príncipe capitán, qué soldados famosos, qué ejército más lucido que el de nuestra conquista? En un excelentísimo don Fernando Cortés, en sus valerosos compañeros soldados, en su ejército milagrosamente guerrero. Gocen el título de ángeles en ejército, para la conversión de aqueste Nuevo Mundo y fundación de su Iglesia, que como ángeles destrozaron al dragón y a los suyos, pues éstos significan a todos los hombres malos y obedientes al demonio: *Homines voluntati eius obtemperantes.* Expuso nuestro S. Agustino.

Dos acciones considero en los conquistadores muy propias de los ángeles. La primera, que los ángeles se ocupan en alabar y cantar elogios a Dios. Luego que llegaron al puerto, y allí se celebró la primera misa y después en todos los lugares que asentaban el culto divino, los soldados hacían coro de música, ministrando la solemnidad del canto en la misa: acción que la comparo con la que refiere San Lucas, en el capítulo segundo, que habiendo el ángel dado las nuevas a los pastores del nacimiento de Cristo, se convocaron ángeles en ejércitos de milicia para cantar alabanzas a Dios: *Et subito facta est cum Angelo multitudo militae coelestis, laudantium Deum, & dicentium.* Lo que cantaban y decían era: la gloria a Dios en el cielo y paz en la tierra a los hombres: *Gloría in altissimis Deo, & in terra pax hominibiis bonae voluntatis.* Veneremos aquí a estos hombres como ángeles, que en ejército componen coro para Dios, a él cantándole la gloria y dándole las gracias por victoria tan grande, y a la tierra las nuevas de la paz, por que siempre había de ser una tierra de paz, como lo es en los suyos.

La segunda propiedad de los ángeles, la infiero de la doctrina del Ángel de la teología Santo Tomás, siente que los ángeles, en la formación del hombre sirvieron a Dios, recogiendo la tierra y el barro, poniéndoselo en la mano para que lo formase. El propio ministerio han de ejercitar en la resurrección general, recogiendo la tierra y polvos en que los cuerpos estarán convertidos. *Potuit fieri ut aliquod ministerium inforrnatione corporis primi hominis Angeli exhiberent, sicut exhibebunt in ultima resurrectione pulveres colligendo* (D. Th.,

l. p. q. 91. are. 2). Digo ahora, por que no parezca nos olvidamos de lo principal. Que los conquistadores ganaron esta tierra, haciendo oficio de ángeles, para que ganada y reducida a la fe, la pusiesen en las manos de Dios, y en ella como en la otra hiciese un dibujo de su imagen, y se supiese, que la dicha de conquistarse esta tierra, era porque en ella se había de aparecer María Virgen en su santa imagen de *Guadalupe,* con que enteramente pudiesen ellos cantar la victoria.

Mulier fugit in solitudinem, ubi habebat locum paratum a Deo

El favor que halló mujer tan excelente; no solamente fue por mano de los angeles sino por ministerio de las plumas, hallóse en la soledad donde el dragón encarnizado, la persiguió más atrevido: *Draco persecutus est Mulierem.* Aquesto entiendo de México, por dos caminos, que siendo la soledad símbolo de la gentilidad (según Isaías al capítulo sesenta y uno, que expondré a su ocasión), estando México en su gentilidad entonces, la perseguía el dragón como en su propio sitio, o ya que viéndola convertida y conquistada para Cristo, redoblase sus ímpetus y recrudeciese sus rigores viéndose despojado de tanta monarquía, porque siempre el demonio se muestra más vigilante y busca compañía pretendiendo apoderarse de lo que tiene perdido. Así San Lucas nos lo enseña en su capítulo once, hablando del demonio expulso y ahuyentado: *Tunc vadit, & assumit septem alios spiritus secum nequiores se, dicit revertar in domum meam unde exiui.*

Datae sunt mulieri alae duae aquilae magnae, ut volaret in Desertum in locum suum

Dios misericordioso omnipotente previno el remedio a los daños, dispuso se le diesen a esta mujer dos alas de águila grande, para que con ellas volase al desierto y allí tuviese permanente seguridad, como la tuvo. Pongamos por lo temporal y humano esta dádiva en México, cuyo blasón y escudo de armas fue un águila real sobre un tunal, planta espinosa, aunque provechosa y útil, pues destila la grana en gotas, que a tantos tiene sedientos por beberlas. Yo tal vez cotejando águila y tunal, entendí se habían buscado a propósito por ser planta de sangre real, y el águila como reina estar allí emparentando por sangre, que quizás la que le sacan las puntas embebe en los nopales, y destila en ellos ha ennoblecido a muchos. Baste para lo humano, pasemos a lo divino.

Entre todas las aves, tiene por privilegio el renovarse el águila. David lo canta: *Renovabitur ut Aquilae inventus tua (Psalm., 102).* El modo de renovarse es por diversos caminos, sigamos el que confronta. Levanta el vuelo el águila

a todo remontarse y avecindarse al sol, hasta sentirse vivamente abrasada, después al mismo vuelo se arroja a las aguas, donde se baña y refresca; con esto se recoje a su nido, en el se despluma, remesándose alegre y reiterándose renovada para un nuevo vivir. Usó Dios con México, en su águila, de semejante renovación, permitiendo se avecindase al verdadero sol y calores de Cristo; que se arrojase a bañar en aguas del bautismo, y después se recogiese y abrigase al nido de la Iglesia, en quien se desplumase de las vestiduras de gentilidad y se vistiese de plumas y plumajes de triunfante cristiana.

Ya me siento empeñado a pruebas de lo dicho, que fue con la seguridad de haber leído en el doctísimo padre Diego de Baeza de la sagrada Compañía de Jesús, nuestra madre, que cita a otro autor, cerca de las dos alas que se le dieron a la mujer: *Crediderim in his Alis intelligi duo brachia Crucis, quibus Dei. filius exaltatus fuit in mundo, & quae dedit suis alumnis, ut pericula effugerent* (P. Baec., tom. 4 de Xpo figur. lib. 8, 11). Estas dos alas significan los dos brazos de la santa cruz, en que Cristo crucificado rindió a todo el mundo, brazos que da a sus fieles para triunfar y librarse de los peligros. Gozó este privilegio esta ciudad de México, por anticipado pronóstico de su dichosa conquista, pues el día que llegaron los conquistadores al puerto fue viernes santo, día en que se levantó la cruz santísima para nuestro remedio, y con esta atención y devoción intitularon el puerto de la Cruz. (El puerto de la Vera Cruz, que hoy es la entrada de la navegación de España.) Tendiéronse estas alas de la cruz, para animar con ellas a sus soldados cristianos y de tal manera se ímprimieron éstas alas de cruz en aquesta ciudad, que sin hacer agravio a otra ninguna de la cristiandad, no pienso que hay quien se le aventaje en semejante devoción, pues no hay calle, esquina, plaza y barrio, que no tenga la santa cruz en mucho número, y santa veneración, y en estos años con singular esmero (así lo tengo notado y discurrido), misterio singular en el amor a Cristo y a su fe, pues como es pública y notoria la vigilancia incansable, la solicitud apostólica, el celo incontrastable del santísimo Tribunal de la Inquisición, ha descubierto y penitenciado con su acostumbrada misericordia tantos enemigos de nuestra santa fe, a quienes propiamente llama San Pablo: *Inimicos Crucis Christi* (*Ad Phílip.*, 3). Enemigos de la cruz de Cristo, por ser ella el estandarte de su fe, habiéndose en él alistado México conquistada, vestídose de las alas del águila y abrigándose a su defensa, nunca las ha plegado ni recogido, enseñándolas siempre desplegadas en la forma de cruz, que aquesta tienen las alas cuando vuelan las aves: de tal manera, que los niños a porfía y devoción, congregados y unidos, plantan y colocan esta señal divina, y ya parece toda la ciudad corto y limitado sitio para levantar altares y peañas, luciéndolas de luces, antorchas y faroles: motivando a que gloriosamente ufana cante México con David, su salmo octavo, regresando a Dios aqueste beneficio. *Domine Dominus noster quam admirabile est nomen tuum in universa terra.* Mí Dios y redentor Jesucristo,

que justamente vuestro sagrado nombre, vuestra fe verdadera se venera en toda aquesta tierra y en todas sus raíces, testigos son los niños, que para confundir a vuestros enemigos, salen a la demanda mostrando afectuosos cariños y amorosos aplausos a vuestra santa cruz, en que fundáis vuestra perfecta alabanza: *Ex ore infantium, & lactentium perfecisti laudem propter inimicos tuos, ut destruas inimicum, & ultorem.*

No sufrió mi corazón omitir lo siguiente, que a ocasión dije en público y ahora lo repito en escrito. Predicaba San Agustín (dichoso tiempo en que se mereció oír a San Agustín), predicaba en una ciudad donde reconoció algunos enemigos de la fe, herejes, sectarios, y celebrando a la ciudad como la conocía, para crédito suyo dijo: *Et quidem ista Civitas eos non habebat, sed postea quam multi peregrini advenerunt, non nulli & ipsi venerunt.* Es cierto, es evidente, es verdad que aquesta ciudad de suyo, ni de su raíz no tenía estos herejes enemigos de Cristo, mas con accidentes y ocasiones del tiempo vinieron a esta ciudad muchos extraños peregrinos y advenedisos, y entre ellos vinieron algunos de estas sectas, y como mala semilla sembrada del demonio, produjeron, prohijaron y procrearon otros enemigos semejantes a ellos. Confieso entendí hablaba mi santo en profecía desta ciudad, careando los sucesos y viendo descubiertos enemigos de nuestra santa fe, sin raíces originarias desta tierra. Y así por instantes puede aquesta ciudad de México y toda su tierra valerse de las palabras de San Agustín, y pedirle pues tanto lo venera, y pues tiene a su amparo y religión tantos hijos de aquesta tierra, que como a refugio, lucimiento y premio de su virtud y letras, se han acogido a su protección, en nombre suyo publique y predique en todo el mundo por ella sus palabras: *Et quidem fia Civitas eos non habebat.* Puede en fin gloriarse de las alas del águila, vistiéndolas en cruz y esperando con ellas volar al desierto: *Ut volaret in Desertum.* El desierto es el cielo en doctrina de Cristo, cuando propuso la parábola de aquel pastor que teniendo cien ovejas, y perdídosele la una, por buscarla dejó las noventa y nueve en el desierto; y si en la una entendió al hombre, en las noventa y nueve a los ángeles, y aquestos dice los dejó en el desierto. *Dimittit nonaginta novem in Deserto, & vadit ad illam, quae perierat, donec inveniat eam.* Aquí con evidencia está el cielo significado en el desierto, para éste se le dieron alas de águila a la ciudad de México. *Datae sunt mulieri Alae duae Aquilae magnae, ut volaret in Desertum.*

Entonces conquistada México la ciudad prodigiosa (siento a lo piadoso), se vieron cumplidos los deseos de aquel príncipe Salomón, en quien podemos entender a nuestro príncipe soberano Cristo y al católico de las Españas nuestro Filipo *el Grande,* cada uno en lo que le toca. Habiendo Salomón edificado y acabado el templo, símbolo de la Iglesia, deseaba para su ilustre complemento una prenda del valor y del porte que declararon sus reales deseos. *Mulierem fortem quis inveniet?* (Prov., 31). ¿Dónde he de hallar a una fuerte mujer? O como

leyó y trasladó un moderno: *Mulierem Aquilam quis inveniet?* ¿Dónde hallaré a una mujer águila? Respondióse a sí mismo: *Procul, & de ultimis finibus praetium eius.* Ésta ha de hallarse en los últimos fines de la tierra, allí tendrá su valor y su precio. Simaco es el autor. *De ultimo fine, qui Christo est praetium eius.* El fin y precio de esta mujer ha de ser Cristo, y siendo tal esta mujer, ha de poner en ella su dueño toda su confianza, esperanza y deseos que no le saldrán vanos, pues le ha de llenar y enriquecer con sus despojos: *Confidit in ea cor viri sui, & spolijs non indigebit.* Cuando Cristo señor nuestro y su católico hijo el príncipe de nuestras Españas, tenían ya tanto ganado y convertido en fundaciones de la Iglesia, parece según demostraciones, empeños y desvelos, que estaban deseando ver en la monarquía de la Iglesia, a esta mujer águila conquistada y desde entonces la reconocían y miraban tan retirada a lo lejos, tan en los confines del mundo, que al parecer de los hombres eran inaccesibles, y hallándose después con ella en pacífica posesión, ni salen frustrados los deseos ni falsas las esperanzas. *Confidit in ea cor viri sui.* Pues ha dado, da y ha de dar infinitos despojos en prendas espirituales y temporales sin cansarse, estos mientras viviere México, que así lo tiene protestando en su nativa fidelidad y por la misma boca. *Reddet ei bonum, & non malum omnibus diebus vitae suae.* Después conociendo el príncipe Salomón las alabanzas que merecía semejante mujer, se remitió a que sus propias obras la celebraran pregoneras y la solemnizaran cronistas. *Laudent eam in portis sopera eius:* Alaben a México sus obras.

Et misit serpens ex ore suo post Mulierem aquam tanquam flumen, ut eam faceret trahi a flumine

Cuando la pasión es conocida en nada repara, así lo muestra el dragón enemigo pues viéndola con alas para volar, fuera ya de su jurisdicción en el vuelo, colérico porfía, eligiendo por armas, aguas que brota en ríos de veneno para anegarla y destruirla. Dios misericordiosamente atento, movió a la tierra o le mandó abriese boca, como lo hizo, para beberse aquellas aguas, sin temores que con la ponzoña de su dueño en sus entrañas recibida reventase: *Et adiuvit terra Mülierem, & aperuitos suum, & absorvit flumen, quod misit Draco de ore suo.* Claro está que piedad semejante de la tierra se causaría de divinos impulsos, que abriese en ocasiones, es decir obediencias a Dios; testigos los secuaces de Dathan y Abiron. En este punto hablan las experiencias, pues la persecución de México, parece que ha vivido vinculada en las aguas. Grande trabajo, que para significar todo el de Cristo en su pasión, lo puso David en las aguas: *Salvum me fac Deus quoniam intraverunt aquae usque ad animam meam (Psalm., 68).* Y en tanto sufrimiento sacaron voces y clamorearon suspiros: *Laboravi clamans, raucae factae sunt fauces meas.* ¡Oh, cuántas veces México enmedio de las aguas ha levantado voces creciéndolas con lágrimas, quedando después libre

a mi entender de milagro! (A cuya intercesión se deba, después lo sabremos.) Sépase ahora sólo cuan bien se experimenta en México la enemistad del dragón. A éste forzosamente debo ya preguntarle ¿Cuál sea la causa de tan enconados rencores contra una mujer de prendas tan loables? Que cuando yo se las repita estaré disculpado por la obligación qué me corre.

Si la considera por la parte del cielo, en lo que tiene de ser prodigio raro, y vestida de luces advierta, que con ellas no perjudica deslumhrando, sino que trabaja favoreciendo; con el sol engendrando el oro que tributa, con la luna la plata que ofrece, con las estrellas escogiendo siempre las mejores para repartir a los extraños, permitiendo siempre tener quejosos y pobres a sus hijos, por contentar y enriquecer a los ajenos. Si la considera por parte de la tierra, podía reparar en la sufrida paciencia tragándose las aguas de trabajos en los informes malsonantes, en las relaciones mal escritas, en las presunciones sin caridad imaginadas, remitiéndolas a Dios, que como las conoce las castigue. Duro lance que el sol y luna litiguen en eclipses y después se salgan paseando cada uno su cielo a toda soberanía, y queden a las penalidades condenados los humildes vivientes de la tierra, porque él eclipse más breve deja infortunios largos que a su tiempo lastiman.

Por lo particular atienda. Si la mira en la soledad, hallará el suceso del éxodo, cuando caminando los israelitas después del mar Bermejo, se hallaron en una soledad, allí sedientos a todos ahogos, sin recurso de aguas, descubriendo solamente las aguas de la laguna de Mará. *Ambulaverunt per solitudinem, & non inveniebant aquam, & venerunt in Mará* (Exod., 15). Las aguas eran de suyo amargas, el nombre lo decía, mas al punto que le arrojaron un tronco (era de adelfa, madera de suyo amarga, para que luciese más el milagro de Dios en aquella laguna endulzándose: tradición es de hebreos, citada de Rabi Salomón) se endulzaron sabrosas, con que todos bebieron y vivieron. Esta es la laguna de México, endulzándose aun con las amarguras para diversos pasajeros caminantes: mas le sucede lo que a la otra, que se pasaron sin agradecimiento, dejándola con el mismo nombre que antes, *amarga,* pudiéndole pagar a poca costa mudándole el nombre de amarga, en dulce, que sólo era confesar el beneficio recibido: todo se olvida, que también hay lagunas desgraciadas.

Si la considera en el desierto, conocerá también lo provechoso. Sigamos aquestos mismos caminantes y los alcanzaremos en el desierto: *Venit omnis multitudo filiorum Israel in Desertum Sin.* Allí se hallaron sin sustento, pídelo a Dios Moysen, el cielo se lo envía lloviéndole el maná, los caminantes hambrientos comen a gusto cada uno en el suyo. Aqueste beneficio obra esta tierra con todos los que pasan, y le sucede lo propio que entonces al milagro. Al principio le pusieron por nombre al sustento que recibían maná, que significa: *Quid est hoc?,* ¿qué es esto? Disimulada ingratitud, que siendo al paladar de cada uno, por no confesar el beneficio en lo mucho que él era, lo remitían a la duda con

que preguntaban. Y como la ingratitud tarde que temprano se viene a descubrir, ellos se declararon después enfadados de aquel sustento, estimándolo por cosa de ninguna sustancia, deseando manjares del Egipto: *Nauceat anima nostra super cibo isto levissimo (Numer., 21).* Mas no quedaron sin castigo, por mano y ministerio de abrazadas serpientes. Aquí se pinta bien la desdicha de México, en su propia liberalidad; pues dando tanto que sobra y se guarda lo cual no sucedía con el maná, o se pregunta siempre, ¿Qué es aquesto? O lo estiman en nada.

Iratus est draco in mulierem, & abiit facere praelium cum reliquis de femine eius

Todo pase. Lo que más me admira en el dragón y la mujer, es que no pudiendo vengarse a todo su rencor en ella, declaró guerra y enemistad contra todos los hijos y descendientes suyos. Acción inicua. ¿Qué culpa tienen los hijos y descendientes de la mujer? El pleito si llega a sentenciarse fue con los ángeles, aquestos lo expelieron, todos eran espíritus de una patria y un cielo, que jefe aunque injustamente, de los propios, y no quiera ejecutar venganza en los ajenos. No sé cómo darme a entender en aqueste discurso, quédese en cifra y cuando se experimente la envidia que el demonio ha engendrado contra los hijos de esta tierra, se persuadan a lo que yo, aunque no tengo autoridad para ello. Me persuado, que como el demonio dragón tan expulso del cielo, no puede volver al cielo a inquietar a la ciudad del cielo, ni a sus hijos los ángeles, halla en México (válgome de las palabras de San Juan: *Vidi Civitatem Sanctam Hierusalem novam descendentem de Coelo. Apocal., 21*), una nueva ciudad de Jerusalén, ciudad de paz, bajada del cielo y con su favor conquistada, con hijos y ciudadanos ángeles en todas jerarquías, y como en imágenes de ciudad del cielo y de hijos ángeles, pretende ejecutar sus rigores, todos importan poco por que cada uno de los hijos de México, puede ponderar a su propósito y sentido el salmo diez y seis, que tiene por título: *Oratio David,* oración de David, y en secreto aplicar todos sus versos, pronunciando el último en sonoros ecos, tiernas declamaciones y amorosos acentos; es aqueste: *Ego autem in iustitia apparebo in conspectu tuo: Satiabor cum apparverit gloria tua.* Yo, Señor, os quiero por mi juez, quedaré satisfecho cuando apareciere vuestra gloria. Esto último del verso trasladan muchos misteriosamente: *Cum apparverit Similitudo tua, Figura tua, Imago tua.* Quedaré enteramente consolado cuando apareciere tu semejanza, tu figura, tu imagen, que en ella está tu gloria.

Entiéndase lo dicho así. Que todos los trabajos, todas las penas, todos los sinsabores que puede tener México, se olvidan y remedían, recompensan y alivian, con que aparezca en esta tierra y salga de ella como de su misterioso y acertado dibujo, la semejanza de Dios, la imagen de Dios, que es María en su

santa imagen de nuestro mexicano *Guadalupe,* confronta el verlo en sus palabras y verbo principal: *Satiabor cum apparverit gloria tua.* Con el capítulo de San Juan: *Signum magnum apparverit in coelo.* Para que si allí fue desear con los principios del dibujo, aquí sea el poseer con la aparición de la imagen. Decir, que apareciéndose la imagen de María de *Guadalupe,* se deben consolar los hijos ángeles de México, ciudad de paz, es evidente, oigan a San Gregorio Nazianceno, citado de San Juan Damaceno (*Orat. 3. pro Imagin.*). Avisa a los cristianos cómo ei dragón demonio, los ha de perseguir enemigo y acometer furioso, los anima para que no le teman, les asegura la victoria y les señala la defensa, que ha de ser valerse de lo que son, que cada cristiano es una imagen de Dios, esto le han de decir cuando llegue a batalla: soy imagen de Dios. *Si te post Baptismum lucis hostis adoriatur, adorietur enim, habes quo victor existas. Ne formides certamen, signo confisus dicito: Imago Dei sum.* Tanto puede la imagen de Dios contra el dargón demonio. Luego si María Virgen es la más perfecta, viva y escogida imagen de Dios, y en aquesta su imagen *de Guadalupe* ha querido esmerarse, previniendo el dibujo en la tierra que le conquista, los nacidos en ella aunque tienen el general consuelo consigo en ser cada uno imagen de Dios, asegúrense venturosos cuando se vean acompañados de la imagen de María, aparecida para defenderlos del dragón, y por instantes se repita el verso de David: *Satiabor cum apparverit Imago tua.* No hay que temer en apareciendo tu imagen, no dilatemos la aparición a los deseos, que será el discurso siguiente.

Milagroso Descumbrimiento de la Santa Imagen, con los Prodigios de su Aparción

San Juan Damaceno, mostrando siempre la devoción amorosa, la elocuencia aficionada, la diligencia de sus ternuras con María Virgen, en sus misterios, prerrogativas y elogios, pregunta en la oración primera de *Nativitate Marie: Quid autem est, cur Virgo Mater ex sterili orta sit?* ¿Alguno quiere responder a mi duda? ¿Cuál fue la causa? ¿Cuál el misterio? ¿Cuál el motivo, que habiendo de nacer María Madre de Dios haya de nacer de una madre estéril como Ana, en quien ya las esperanzas de la naturaleza se juzgaban perdidas? El Santo se responde. (Hizo bien, porque un corazón amante, tan profundo, sólo puede entender sus afectos.) *Quonians scilicet oportebat, ut adid quod solum sub Sole novum erat, ac miraculorum omnium caput, vid per miracula sterneretur, ac paulatim ab humilioribus, ad sublimiora fuisset progressus.* Había de nacer María, criatura milagro de todas las criaturas, y cabeza de los milagros, convino que con milagro se dispusiese el camino para que apareciese en el mundo este milagro y milagros menores fuesen los precursores para aqueste milagro. Milagro

era en la naturaleza, que Ana siendo ya tan estéril, un cadáver con alma, un esqueleto con espíritu, una osamenta con vida, reiterase fecundidad, se repitiese a generación y se reprodujese florida. Este milagro se anticipó para que naciese el milagro, cabeza de milagros, María. De donde infiero dos cosas; la una, que permitir Dios que su Madre Santísima tenga tantas imágenes originadas de milagros, no solamente es por la gloria que recibe en los retratos y trasuntos de María, sino que se conozca, que si a su primer nacer se anticipó milagro, haya siempre milagro cuando ha de renacer y que cada imagen suya de milagro sea la prevención para otro milagro. La segunda cosa que infiero es, que todos los milagros de María Virgen, en sus imágenes milagrosamente aparecidas, han sido prevenidos y dispuestos para el milagro de la aparición de nuestra santa imagen, y que siendo María en sí misma cabeza de todos los milagros y el mayor milagro que veneran los cielos y la tierra, adjudiqué y vinculé como mayorazgo perpetuo aqueste privilegio y título, en orden de sus imágenes, en esta santa imagen de nuestro mexicano *Guadalupe*. Repito las palabras de San Juan, Damaceno: *Oportebat, ut adid, quod solum sub Sole novum erat, ac miraculorum omnium caput via per miracula sterneretur ac paulatim ab humilioribus ad sublimiora fuisset progressus*. Estas palabras quedan por prenda de mi devoto empeño, mientras refiero la historia de la aparición.

Primera Aparición

México, la ciudad populosa, corte imperial de aqueste Nuevo Mundo, en los tiempos de su bárbara gentilidad y diabólica idolatría, ciudad hoy verdaderamente venturosa, por hallarse tan en la fe de Cristo confirmada y en la corona de España favorecida, gloriándose en el fidelísimo vasallaje a tan católica monarquía, cuyos perpetuos intereses se fundan en dilatar la Iglesia: recibió la luz del Evangelio por mano de María Virgen Madre de Dios, asistente conquistadora. (Quiero desde luego confesar esta deuda, que pagaré en ocasiones del discurso.) Y como los favores de María Virgen son del linaje de Dios, se obliga con obrarlos a proseguirlos. Habiéndose conquistado, y dádose de paz esta ciudad de México a los trece de agosto del ano de mil quinientos veinte y uno. Por los principios de diciembre del año de mil quinientos treinta y uno, sucedió en el paraje que hoy llaman *Guadalupe,* y en su principio y lengua *Tepeyácac,* sitio a los ojos de México una legua distante cuya frente al norte, es un monte o cerro, tosco, pedregoso e inculto, con alguna eminencia bastante para poder atalayar a todos sus contornos, que si por la parte del medio día tiene a la ciudad insigne, y por la del occidente diversas poblaciones, goza por parte del oriente un espacioso y dilatado llano, cuyos confines o términos son lagunas indianas, todo común pasaje a diversas provincias.

Aquí un sábado (día había de ser consagrado a María) pasaba un indio, si recién convertido, venturosamente advertido, pues oyendo músicas dulces, acordes consonancias, entonaciones uniformes, realizados contrapuntos y sonorosos acentos, reparando que no eran de ruiseñores, calandrias o filomenas, ni de sus pájaros conocidos, parleros gorriones, jilgueros apacibles o celebrados zenzontles, se detuvo suspenso y se atajó elevado. Y habiendo hecho pausa el coro concertado o capilla del cielo, que compuesta de los ángeles la habían sacado al campo, haciendo facistol de aquel sagrado monte: de donde oyó una voz, que por su propio nombre lo llamaba: era su nombre Juan y el sobrenombre Diego. Pronosticaron sin duda aquestos nombres, que habían de ser hijos queridos y legítimos de una misma madre, que se había de llamar María. (Aqueste nombre tuvo la madre de los apóstoles hermanos Juan y Diego.) Oyó Juan Diego la voz, y sintió los ecos en el alma, que por los ojos comenzó a riodear las raíces del monte, asechar sus retiros y tantear su altura en la mayor, que tiene por la parte que mira hacia el poniente: descubrió a una señora que le mandó subiese: así lo hizo. Estando en su presencia, admirado sin atemorizarse, suspenso sin confundirse, atento sin asustarse, contempla una hermosura que lo enamora sin peligro, una luz que lo alumbra sin deslumbrarlo, un agrado que lo cautiva sin lisonja. Oye un lenguaje dulce en el pronunciarse, fácil para entenderse, amoroso para no olvidarse que todo aquesto se deposita en María Virgen, la cual le dijo: "Hijo Juan, ¿adonde vas?" (¡Oh, amable título!, granjeado quizás por el nombre de Juan en el derecho del otro Juan, a quien entrega Cristo con esta filiación a María, pues también este Juan ha de cuidar de María, que ha de dignarse de pedirle abrigos de su capa). Él agradecido y obligado con lo tierno de la palabra, le respondió: "Señora, yo voy a la doctrina y obediencia de los padres religiosos que nos enseñan en el pueblo de Tlatelolco."

Prosiguió la plática María Santísima, descubriéndose y declarándose con él. "Sabe, hijo, que yo soy María Virgen Madre de Dios verdadero. Quiero que se me funde aquí una casa y ermita, templo en qué mostrarme piadosa Madre contigo, con los tuyos, con mis devotos, con los que me buscaren para el remedio de sus necesidades. Para que tenga efecto aquesta pretensión de misericordia, has de ir al palacio del obispo de México, y en nombre mío decirle, que tengo particular voluntad de que me labre y edifique un templo en este sitio, refiriéndole lo que atento has escuchado y lo que devoto has percibido, ve seguro de que te pagaré agradecida con beneficios el trabajo y con mercedes la solicitud." Humilde, Juan la venera y adora, obediente se apresta y apresura, que siempre la verdadera obediencia, ni replica curiosa ni se detiene negligente. Camina a la ciudad, busca el palacio episcopal, en que halla al ilustrísimo y reverendísimo señor primer obispo de aquesta santa iglesia metropolitana de México, prelado de gloriosas memorias, pues tantas hay de sus virtudes, vida y

santidad en diversas crónicas, mas para cifrarlas todas y epilogarlas en breve, digo que fue religioso de nuestro padre San Francisco, cuya seráfica familia es madre primitiva de aquesta conversión, evangélica maestra de acuesta cristiandad, caritativa distribuidora de bienes espirituales, infatigable propagadora del culto divino en los más retirados descubrimientos de esta tierra. Llegó al fin el mensajero Juan con la embajada de María Virgen, al consagrado príncipe de la Iglesia, don Juan de Zumárraga.

Mientras platican tan soberano negocio y nos consideramos en las raíces del monte esperando el colmo del suceso, podremos discurrir alabando la dicha de éste Juan, con vislumbres del otro evangelista, cuando en la isla de Patmos arrobado o robado en todo entendimiento, oyó una voz pronunciada de un ángel, que le llamó cuidadoso y lo convidó liberal, a que viese y contemplase a la sagrada Esposa del Cordero: *Veni ostendam ubi Sponsam uxorem agni.* Y para esto le facilitó la subida, arrebatándolo en espírifu hasta encumbrarlo en la cima de un monte: *Et sustulit me in spiritu in Montem magnum, & altum.* Allí le mostró luego una ciudad nueva, con título de Jerusalem, santa y bajada del cielo: *Ostendit mihi Civitatem Sanctam Hierusalem descendentem de Coelo.* Y cogiendo el ángel una medida, le fue enseñando y midiendo toda aquella ciudad, en su todo y sus partes. Su todo era de luz emanada de Dios: *Habentem claritatem Dei.* En sus partes todas prodigio, resaliendo con el reverberar de la luz, piedras preciosas que empedraban sus calles. Y aunque Juan pudiera divertirse elevado, advirtió misterioso que la ciudad allí no tenía templo, que Dios solamente le servía de su templo: *Et Templum non vidit in ea, Dominus enim Deus omnipotens Templum illius est.* Acabada la medida y perfeccionado el tanteo, quiso mostrarse agradecido el santo evangelista Juan, al ángel su bienhechor, arrodillóse para adorarle, el ángel lo detiene y levanta, no sólo cortesano, sino entendido en lo que Juan era y había de ser. *Vide ne feceris, conservus enim tuus sum.* No he de permitir, le dice el ángel a Juan, semejante demostración, por que tú y yo somos de un mismo ministerio y ministros de un dueño, fue decirle: si yo soy ángel, también eres ángel, hasta aquí fue el suceso. Ahora es muy breve el reparo, que fue lo mismo ensenarle a Juan la ciudad, que enseñarle a la Esposa, por que deben de estar tan convenidas, que la ciudad se transforma en Esposa y la Esposa en ciudad.

¡Oh, que voz tan del cielo! pronunciada de alguno de los ángeles que entonces asistieron a María, por sus músicos, fue la que llamó a Juan Diego y lo subió a la cumbre del monte de nuestro *Guadalupe*, a donde le enseñó como al otro a María Virgen Señora nuestra, como esposa y como ciudad: como esposa, pues lo es legítima de Dios; como ciudad, pues estaba en sí representando la suya de México, a quien había de transformar en su amor con las luces de Dios, que aunque María con el nombre está diciendo luces: *Illuminatrix.* Aquestas luces son luces de Dios, pues también lo significa en otra etimología

de su nombre, deducida por San Ambrosio: *Maria Deus ex genere meo.* Dios es de mi linaje, es confesar tener en sí luces de Dios. Que allí no faltarían preciosas piedras, yo no lo dudo, antes creo, que a tantas luces traslumbrado aquel monte, sus cortezas empedernidas, sus lajas y retasos se convirtieron en zafiros, rubíes, esmeraldas, jacintos y diamantes y forzosamente la hicieron reparar en que faltaba templo, pues llegó a oírlo de boca de María, que lo envía para que se edifique: *Et Templum non vidi in ea.* Y se puede juzgar, que cuando Juan reconocido a semejante favor se arrodillase para adorar al ángel que lo había llamado y convidado al monte, le guardaría las propias cortesías y los fueros de ángel, pues ya lo señalaba María para serlo en aquella embajada. *Conservus tuus sum ego.* Mostró ser ángel en la puntualidad de obedecer y en la presteza del volar, pues vuelve ya con el despacho que tuvo en el palacio del príncipe, gloria de aquella Iglesia, atendamos para saber el principio.

Segunda Aparición

El propio día volvió con la respuesta y subiendo al señalado sitio de aquel monte, el mensajero fidedigno, Juan Diego, hallando a María Virgen que lo esperaba piadosa, humillándose a su presencia con todas reverencias le dijo: "Obedecí Señora y Madre mía tu mandato, no sin trabajo entré a visitar al obispo, a cuyos pies me arrodillé: él piadosamente me recibió, amorosamente me bendijo, atentamente me escuchó y tibiamente respondió diciéndome: 'Hijo, otro día cuando haya lugar puedes venir, te oiré más despacio para tu pretensión y sabré de raíz aquesa tu embajada.' Juzgué por el semblante y las palabras, estaba persuadido a que la petición del templo que tu pides edifique en tu nombre en aqueste lugar, nacía de mi propia imaginación y no de tu mandato, a cuya causa te suplico encargues semejante negocio a otra persona a quien se dé más crédito." "No faltarán muchas—le respondió la Santísima Virgen— mas conviene que tú lo solicites, y tenga por tu mano logros en mi deseo; te pido, encargo y ruego, que mañana vuelvas con el mismo cuidado al obispo, y de mi parte otra vez le requieras y le adviertas mi voluntad para que se fabrique la casa que le pido, repitiéndole con eficacia que yo, María Virgen Madre de Dios, soy la que allá te envío." "Señora—le dijo Juan—con todo gusto, cuidado y puntualidad obedeceré la orden que me has dado, porque no entiendas que rehuso el trabado, el camino o cansancio, no sé si han de querer oírme, y cuando me oigan, si han de determinarse a creerme; yo te veré mañana cuando se ponga el sol, entonces volveré con la segunda resolución del obispo, yo me voy, quédate en buenas horas."

Esperad Juan, no os bajéis tan aprisa del monte y sagrada presencia de María, y pues estáis diligenciando el bien para todos, no será mucho os

ayudemos con algunas palabras con que podáis desahogar vuestro amor y principiar vuestro agradecimiento, que siendo las palabras de Cristo, con dulces atenciones escuchará María. Experimentando Cristo los favores que Dios su Padre Eterno le comunicaba exclamó fervoroso: *Confiteor tibi Pater Domine Coeli, & terrae, quod abscondisti haec a sapientibus, & prudentibus, & revelasti ea parvulis. Etiam Pater: quoruam sic placuit ante te.* Eterno padre mío yo te confieso, alabó y doy las gracias porque misterios grandes, profundos y escondidos comunicaste a los humildes y pobres, disponiendo que se ocultasen a los sabios, entendidos y doctos, aquesta fue sin duda tu voluntad y agrado. También conozco que todo cuanto tienes me has entregado: *Omnia mihi tradita sunt a Patre meo.* Palabras son aquestas, y sentencias tan misteriosas, que repare la singularidad del evangelista San Lucas, cuyo es el texto (*Lucae.* 10). Antes de referirlas, declara el afecto de que envistió Cristo para pronunciarlas, y fue de alegría, júbilo y consuelo de todo el Espíritu Santo, en aquella ocasión. *In ipsa hora exultavit in Spiritus Sancto, & dixit Confíteor tibi Pater.* Éstas son, dichosísimo Juan, las palabras que os ofrecemos, vestíos y llenaos que bien podéis de alegrías, ternuras y consuelos del Espíritu Santo, glosad o trobad las palabras propuestas. *Confiteor tibi Mater Domina Coeli, & terrae.* María Virgen y madre soberana mía, señora del cíelo y tierra, yo confieso, celebro y agradezco. *Quod abscondisti haec a sapientibus, & prudentibus, & revelasti ea parvulis.* Que pudiendo encomendar esté negocio de tan celestiales misterios a sujetos excelentes y superiores, lo hayas encomendado a un humilde, pobre e ignorante. *Etiam Mater quoniam sic placuit ante te.* Verdaderamente Madre mía encierra ocultos fines agradarte de aquesto, en que también reconozco y venero: que has puesto en mi mano y me has entregado todo cuanto deseas: *Omnia mihi tradita sunt a Matre mea.* Bajad ahora sagrado mensajero y proseguid el camino. Así lo hizo, y el domingo siguiente día, madrugó a la doctrina misa en la iglesia de Santiago Tlatelolco, después a la hora de las diez del día, se fue al palacio del señor obispo, donde con todas instancias, porfías y diligencia pudo llegar otra vez a sus pies, regándolos desde luego con tiernas lágrimas, para que fuesen los testigos de su verdad e intercesoras de sus afectos.

Retirémonos un rato para que él los explique y nosotros los ponderemos. Alabo esta obediencia de Juan en la segunda embajada, habiendo conocido el poco crédito que le daban y aunque en sujeto humilde, en cosas verdaderas es sentimiento grave, no solamente el no creerlas, sino también el llegar a dudarlas, y más no estando él tan entendido y capaz en semejantes materias, donde ha de gobernar la prudencia con todo recato los fueros de la devoción y los derechos de la piedad. Mostróse muy prudente el ilustrísimo señor don Juan de Zumárraga, para no facilitarse a creerse le hubiese aparecido la Virgen María, pidiéndole templo en aquel sitio. Consideró quizás lo que nuestros santísimos padres primitivos, los apóstoles. Resucitó Cristo glorioso, y refiriéndolo su

evangelista San Marcos, escribe así: *Surgens Jesus mane prima Sabathi apparuit primo Mariae Magdalenae, de qua eiecerat septem Demonia (Marci.,* 16). Al punto que Cristo resucita, la primera persona (después de María Virgen Sagrada Madre suya) a quien se aparece es María Magdalena, de quien había ahuyentado siete demonios, a quien había convertido de pecadora pública en penitente arrepentida. Ésta, alegre y diligente, a la misma madrugada llevó las nuevas a los apóstoles, los cuales no la creyeron: *Illa vadens nunciavit his, qui cum eo fuerant, & illi audientes quia viveret, & vissus esset abea non crediderunt.* ¡Cosa rara que no le diesen crédito a la resurrección de Cristo! La disculpa es en los apóstoles la que advirtió un moderno curioso. No dudaron dar crédito a la Magdalena, en lo que tocaba a la resurrección de Cristo, sino que hubiese sido ella la primera a quien se le había aparecido. Y esto no por razón de emularle el favor, sino atendiendo a lo que el mismo evangelista acordaba: *De qua eiecerat septem Demonio.* Que María Magdalena era recién convertida, dudaban aquesta aparición a ella y que la hubiese gozado la primera. El crédito era al misterio de la resurrección de Cristo, la duda era en la circunstancia de la Magdalena. Pongo en aquesta prudencia al prelado ilustrísimo de México, oyendo a Juan la relación y favor que refería de haber visto a María Virgen, y aunque entendía y sabía que las misericordias de esta piadosa Madre, y el amor a los hombres está siempre desvelándose por habitar con ellos, en ellos y para ellos: *Et delicias meae esse cum filiis hominum (Sapiente 8).* Repararía en la persona, en un indio tan recién convertido y aliviado de la carga y peso de los demonios de la idolatría, conocería era el primer favor, la primera aparición, la primera imagen originaria en esta tierra, y dudaría fuese el primero que la alcanzara, era bastante reconvención a una duda prudente como la tuvo. Sino es que digamos que entonces no estaban tan fáciles los créditos a reveladas visiones, pues ya con facilidad se introducen transformadas hipocresías, vanagloriosas apariencias, paliadas mortificaciones y disimuladas comodidades, engañando, afirmando y persuadiendo, que entienden lo que no entienden, que ven lo que no ven, que saben lo que no saben, porque quién puede saber los ocultos juicios y secretas determinaciones de Dios con las almas. Baste para ponderación en la prudencia del prelado de México, de quien llega ya despachado segunda vez el mensajero Juan.

Tercera Aparición

A la hora señalada, al ponerse del sol llegó al monte de *Guadalupe,* nuevo Tabor con asistencias de María Virgen, que aguardaba; nuevo Tabor para el Juan que subió a dar segunda resolución del despacho estando allí en la presencia de María Virgen, guardándole los debidos respetos, que ya crecían por instantes, porque las veneraciones son hijas del conocimiento. "Repetí—le

dijo—, señora mía, mi viaje, tu embajada y visita al obispo en su palacio, le propuse segunda vez tu mandato, ratifiqué que tu me enviabas. Le aseguré que le pedías la casa y templo en este lugar, y cómo habiéndote dado la respuesta de su primer despacho, gustabas que volviese: todo aquesto con instancias, lágrimas y suspiros, temiéndome que los ministros airados, o me azotasen por importuno o me despidiese viéndome porfiado. El obispo, algo severo y al parecer algo desabrido, poco halagüeño en el estilo, me respondió diciendo: que si solamente mis palabras, informes y persona habían de moverle, a negocio tan grave: examinóme curioso en todo lo que había visto en tu persona y lo que había entendido de tu proceder; yo como pude te pinté con noticias humildes, te declaré con razones de corta capacidad y pienso que valieron, pues entre dudoso y persuadido se resolvió a que para creerme y saber que tú eras María Madre de Dios verdadero, que me enviabas y le mandabas te aposentase en un templo en sitio tan desierto, que te pidiese alguna señal, prenda o seña que certificase tu voluntad y lo convenciera en mi demanda. Yo con toda seguridad remití a su elección pidiese la señal que quería (ya sin duda obraban en el entendimiento de Juan las luces de María, por que tal determinarse en la promesa, arguye fundamentos de la confianza), él la dejó a mi cuidado, con éste vengo a darte la respuesta y a que tú determines lo que gustas en semejante empeño, por cuenta tuya corre a darme señal y por la mía llevarla para servirte." Con amable semblante y agradecidas caricias la reina purísima del cielo María, le respondió: "Mañana, hijo Juan, me verás, yo te daré la señal tan bastante, que te desempeñes en tu promesa, te reciban con aplauso, y te despachen con admiración, y advierte, que semejante cuidado, cansancio y camino, no se han de perder en tu comodidad, ni olvidarse en mi gratitud; aquí te espero, no me olvides."

Partióse Juan a su pueblo, sin saber, ni haber reparado el cuidado que el ilustrísimo señor don Juan de Zumárraga había ya engendrado con semejantes embajadas, con las eficacias del mensajero y con la seguridad que prometió las señas que pedía, a cuya causa envió de su casa unos criados que siguiesen a Juan al paraje que ella había señalado, espiasen y atendiesen a la persona con quien tenía conversación y plática, para que la experiencia de muchos ojos fuese el abono de una lengua. A toda diligencia y recato siguieron el camino, llevando siempre a la vista a nuestro Juan, llegaron al puente de *Guadalupe,* pasaje de su río, ya cercanos al monte, y allí sin pensar se les perdió a los ojos y desapareció a la vista, y aunque procuraron descubrirle en todo aquel distrito de quien llevaban referidas noticias, ningunas les valieron, con que volvieron, no solamente enfadados sino enemigos de Juan, desacreditándolo con el obispo y resfriándole la voluntad, refiriéndole lo sucedido, juzgando por engaño, ficción o sueño lo que el indio pedía, proponiendo quizás si reiterara la vuelta y porfiara en su embajada áspera reprensión.

Aunque no tiene peligro, que Juan con la última embajada haya de recibir severa doctrina en el palacio del señor obispo, no me sufrió el corazón dejar de reparar, que no hay circunstancia en aqueste milagro e imagen santísima de María, que no tenga vislumbres de profetizada, y que si los ministros enviados la advirtieran habían de asegurarse prudentes, desengañarse advertidos y aficionarse considerados. Tres veces llamó Dios al santo patriarca Moysen a la cumbre del monte Sinaí: la primera vez le manda notifique a su pueblo, que ninguno so pena de la vida suba aquel monte, señalándoles al monte términos de distancia: *Constitues que terminos Populo per circuitum, & dices, adeos cavete ne ascendatis in Montem, nec tangatis fines illius.* La segunda vez llamado a este monte, y habiendo subido con Moysen algunos compañeros, lo entresaca Dios, lo eleva y lo retira a lo más encumbrado, cubriéndole en el retrete de una nube: *Ingressus Moyses per medium Nebulae ascendit in Montem.* La tercera vez que lo llama, con todo mandato le previene, que ninguno suba con él, ni asista en todo el monte: *Nullus ascendat tecum, nec videatur per totum montem stabisque mecum super verticem montis.* Mandato singular, tantos resguardos de Dios en aquesta ocasión y sitio de este monte, ¿no pareciera mejor convocase testigos, que viesen a Moysen comunicar con él, hablar y asistir? No quiere Dios, sino que suba solo, que ninguno le acompañe, que todos se retiren porque entonces había de tratar con Moysen la fábrica del tabernáculo, que había de servir de templo portátil para el arca, trataba Dios de conceder a Moysen un favor excelente, de que bajase con rayos tan lúcidos que despidiesen gloria de su rostro, y así dispone que semejante fábrica la sepa sólo Moysen, y el privilegio de las luces le goce sólo en su persona, que después los públicos efectos desempeñarán a Dios, que lo ha llamado y a Moysen que ha subido.

Tenía Dios (así lo aplico) escogido a este dichoso indio, para mensajero y diligenciero del templo y casa de *Guadalupe,* donde se había de guardar el arca verdadera, que es María, teníale reservado el favor de resplandores, rayos y luces, de que después se había de ver vestido e investido, permite que él solo suba al monte señalado, donde hable y comunique con María Virgen madre suya y aunque diligencias humanas se apresuren, desvelen y lo sigan, no consigan la pretensión de verle, desvaneciéndose con la presencia a los ojos de los cuidadosos espías que lo acompañan, que después lo milagroso del suceso descifrará tan prodigioso enigma de María y de Juan.

Cuarta Aparición

Pasó el siguiente día en que Juan había de volver para llevar las señas y no pudo, porque habiendo llegado a su pueblo halló enfermo a un tío suyo, ocupóse en buscarle quien le aplicase medicinas, que no aprovecharon, porque

agravada la enfermedad, y declarada ser *cocolistii,* entre indios en su natural y complexión enfermedad mortal, aguda y contagiosa. El día tercero respecto del que había estado con María Virgen, salió de su pueblo muy de mañana para el de Santiago Tlatelolco, a llamar religioso que administrase los sacramentos al enfermo, y llegando al paraje y vista del monte de *Guadalupe,* habiendo sido siempre su ordinario camino por la falda que descubre al poniente, torció por la que está descubierta al oriente, pretendiendo apresurar el viaje por ser negocio que pedía brevedad y no detenerse en platicar con María Virgen, pareciéndole que con aquel rodeo se ocultaría a sus ojos. Los de María Santísima, que a todas partes miran, bajándose del monte a donde lo esperaba, le salió al camino y encuentro. Juan, o contristado o avergonzado o temeroso, arrodillado la saluda, dándole buenos días. Y retornándoselos la piadosa Madre amorosamente le escucha la disculpa, que fue todo lo referido, añadiendo el descubrir su corazón, informando era siempre su intención volver otro día a obedecerla, acompañarla y servirla. María Virgen satisfecha en la verdad sencilla del informe, le reconviene piadosamente en sus favores: que por qué había de recelar peligro, temer enfermedades, ni afligirse en trabajos, teniéndola a ella por su Madre, por su salud y amparo, con que no había menester otra cosa, que descuidara de todo, que no lo embarazara la enfermedad de su tío, el cual no había de peligrar de muerte, y le aseguraba estaba ya desde aquel punto enteramente bueno. Fue cierto según después se supo y concordaron los tiempos. Juan Diego, consolado, gustoso y satisfecho, se puso en sus manos para que lo enviara como le pareciera. Bien se puede alabar la fe de aqueste tan moderno cristiano, pues al decir la Virgen María, tenía salud su tío, ni lo duda, ni lo replica y sabemos que en alguna ocasión celebró Cristo en semejante suceso la fe de un confiado prudente. Ya era necesario, y la ocasión forzosa, que la Virgen Santísima María desempeñase la promesa de Juan y la palabra suya, dando bastantes señas, que llevase al príncipe ilustrísimo don Juan de Zumárraga.

Juan, deseoso de servir a su dueño y bienhechora Virgen, le preguntó y pidió la señal que había de llevar. María Virgen, sin dilación alguna, señalándole el cerro y monte a donde le había llamado y comunicado aquel negocio en sus principios le dijo: "Sube a ese monte al lugar mismo donde me has visto, hablado y entendido, y de allí corta, recoge y guarda todas las rosas y flores que descubrieres y hallares, baja con ellas a mi presencia." Juan, sin replicar el tiempo era diciembre helado invierno, destrucción de las plantas, sin argüir con la naturaleza del monte o cerro, que todo es pedernales y pedazos de peñas, sin alegar la experiencia de que las veces que había subido a su llamado, no había visto rosas ni flores, con toda prisa y confianza subió y trepó al señalado puesto, donde al instante se le ofrecieron a los ojos diversas flores, brotadas a milagro, nacidas a prodigio, descapulladas a portento, convidándose las rosas con su

hermosura, tributando las azucenas leche, los claveles sangre, las violetas celo, los jazmines ámbar, el romero esperanzas, el lirio amor y la retama cautiverio: emulándose ansiosas y al parecer hablándole a las manos, no solamente para que las cortase, sino que las prefiriese, y con ocultos impulsos adivinando la gloria para qué se cortaban. Cortólas todas, y recogiendo aquella primavera del cielo y atesorando aquel vergel del paraíso en su tosca, pobre y humilde manta, limpia sí con la blancura en su color nativo, volviendo las dos puntas y extremos de lo bajo al pecho con las dos manos y brazos, enlazándolos del propio nudo pendiente de su cuello (que es el común estilo y traje de los indios), bajó de aquel sagrado monte a la presencia de María Virgen, a cuyos ojos y obediencia puso rosas y flores cortadas por su mandato. La santísima Madre, cogiéndolas en sus manos para que segunda vez renaciesen milagros, recobrasen fragancias, se verificasen en olores y refrescas en rocíos, se las restituye y entrega díciéndole: que aquellas rosas y flores son la señal que ha de llevar al obispo, a quien de su parte diga, que con ellas conocerá la voluntad de quien pide y la fidelidad del que las lleva; advirtiéndole a Juan, que solamente en la presencia del obispo había de soltar la manta y descubrir lo que llevaba; que refiriese cómo le había mandado subir a aquel monte a cortar las flores, y todas las circunstancias que había experimentado, para que todas ellas obliguen al prelado a poner en efecto la fábrica del templo que le pide. Despidióse Juan, ya por instantes más aficionado, seguro y confiado, caminó a México, al palacio de su señoría ilustrísima, llevando siempre con todo cuidado y veneración la manta, sin atreverse a descubrirla, ni descuidarse a soltarla: así llegó.

¿Es posible que no hubo algún ángel, que se adelantase a pedir albricias al consagrado príncipe de la Iglesia, dándole nuevas del florido regalo o reliquias es flores que le llevaba Juan, y acordándole un suceso del patriarca Moysen, verificado en su persona y dicha? No quiso Dios, por dejar la admiración hasta su punto, no le pierda la historia de los números trece. Manda Dios a Moysen, despache exploradores a la tierra de promisión: él obedece y los señala, advirtiéndole y encargándoles el cuidado en considerar la tierra en todas sus calidades, y pidiéndole le trajesen fruto y señas de aquella tierra: *Afferte nobis de fructibus Terrae (Números,* 15). Los exploradores diligentes comienzan su viaje, caminan, llegan, asisten, rodean, miden, consideran, describen, vuelven, traen por señas de la tierra un racimo de uvas maduras y llenas, ofreciéndolas y presentándolas a Moysen su caudillo: *Absciderunt Palmitem cum Uva sua, quem portaverunt in vecte duo viri.* Informando los exploradores que aquella tierra manaba leche y miel, poniendo por testigos los frutos que traían: *Venimus in Terram, ad quam missisti nos quae revera fluit Lacte, & Melle ut ex his fructibus cognoscit potest.* Y uno de los exploradores, tan pagado, satisfecho y enamorado de la tierra, fervorosamente persuade a todos los del pueblo a que se animen y apresuren a entrar en posesión, por ser posible: *Ascendamus, & possideamus*

terram: quoniam poterimus obtinere eam. Fue muy discreto el empeño y el consejo acertado.

Si bien debemos preguntar: ya Dios le había prometido aquella tierra, y dádoles noticias de toda su bondad, ¿para qué los previene a que por sus ojos la experimenten primero? Y ya que Dios lo manda, ¿para qué pide Moysen señales de la tierra en los frutos que tiene, cuando podía a toda seguridad entender era la tierra de toda comodidad, así por la promesa de Dios, como por su disposición en explorarla? Cuidado diera la respuesta, si por raro camino no hubiera llegado a esta tierra de promisión, y traídonos mejores noticias y señas de su fruto. San Agustín nuestro padre: *Terra repromisionis Sanctae Mariae videtur Imaginem praetulisse. Exhibita est enim Uva de terra repromissionis. Uva illa Christum Deum figuravit* (D. Aug., 100 *de tempore*). Está tierra de promisión, significó a María Virgen; el racimo de uvas, a Cristo su hijo. Fruto y señas de tal tierra gustó Dios (ahora respondemos bien) aun en cosa tan cierta, verdadera y segura para esforzar aquellos caminantes israelitas, darles ocasión para que tuviesen una representación suya y de María su madre: la suya en el racimo, la de su madre en la tierra, y mover el corazón de Moysen, no como codicioso desconfiado, sino como profeta deseoso de semejante seña.

En la que pidió el prelado de México, en la que María Virgen le envía, en la que lleva su precursor Juan Diego, descubro una igualdad toda divina granjeada del ingenio dulce de San Bernardo. Puso el oído y el olfato al segundo capítulo de los *Cantares,* donde oye a Cristo y siente sus olores: *Ego flos campi.* Yo soy la flor del campo. Y por si alguno preguntara la causa de intitularse esta flor olorosa, flor del campo y no flor del huerto, escribió la diferencia de uno y otro: *Hortus quidem, ut Floreat, hominum manu, & arte excolitur, campus vero ex semet ipso naturaliter producit Flores, & absque omni humanae, diligentiae adiutorio.* Ésta es la diferencia del huerto y del campo en cuanto a las flores, que el huerto las produce cultivado por mano de los hombres, el campo naturalmente con influencias del cielo, sin ayuda de hombres: llamarse Cristo flor del campo, es para decir, que el campo virgen de su madre le brotó y parió sin intervenciones humanas, ni diligencias de hombre. Esto predican las palabras siguientes del santo: *Adverte quis nam ille sit campus, nec sulcatus, vomere, nec de fossus sarculo, nec manu hominis seminatus, venustatus tamen nihil ominus nobili illo flore, super quem constat requievisse Spiritum Domini.*

Discurramos al punto. Permite Dios o inspira como a Moysen al ilustrísimo obispo, a que pida señal a Juan y lo despache como a explorador del monte y sitio de *Guadalupe,* mejorado pedazo de la tierra de promisión, dignase María Virgen de darle allí por señas, flores de aquel campo, no de jardín o huerto, para enviar con las flores las mismas señas, que los exploradores llevaron de Cristo y suyas de Cristo en las flores, suyas en la tierra donde nacieron estas flores, que en cada flor estaba Cristo, y cada flor brotada en aquel monte,

estaba diciendo, María y todas juntas, la bondad de la tierra: leche como en madre, miel como en piadosa, que todo lo hay en María y para que viendo señas tan prodigiosas se aficionasen todos, y deseasen ya la habitación de María en la tierra de *Guadalupe,* a donde confrontados acudiesen a gozar sus favores: *Ascendamus, & posideamus terram.* Porque como siempre los hombres se llevan de las apariencias, suele Dios por medios de lo humano ofrecer lo divino.

Última Aparición

Entró Juan Diego con las flores en el palacio del señor ilustrísimo don Juan de Zumárraga. Encontró con su mayordomo y algunos criados, a quienes suplicó avisasen a su prelado que pretendía verle. Ninguno cuidó de hacerlo, ya por ser de mañana, ya porque lo conocían, y estaban sin duda más desabridos de sus importunas peticiones con el informe de los compañeros que lo habían espiado. Esperó mucho tiempo, y viendo su paciencia, asistencias y esperas, y que demostraba traer alguna cosa encubierta y recogida en la manta, llegaron curiosos a inquirirla, haciendo cata de lo que podía ser, y como entonces a Juan ninguna resistencia podía valerle, temiéndose quizás de que podrían, o zaherirle con palabras o maltratarle con obras, no pudo negar el que viesen las rosas. Ellos, no sin admiración cuando las vieron, porque el tiempo de suyo la pedía, y atendiendo a lo fresco, florido y hermoso, codiciosamente cada uno quiso quitar alguna de las flores, y habiendo porfiado tres veces, no pudieron, juzgando y pareciéndoles que en la candida manta estaban pintadas, grabadas o tejidas, con que sino la voluntad de despachar a nuestro Juan, la novedad admirable de lo visto, los apresuró a que avisasen a su dueño, cómo estaba esperando aquel indio, que otras veces había venido a verle, refiriéndole lo que habían experimentado en unas rosas, que él había afirmado traerle, y ellos entendían eran solamente aparentes, esculpidas y dibujadas en el lienzo y manta, que es la capa de la nación de los indios. El señor obispo, que había ya engendrado cuidados en tan puntual embajador por la singularidad de lo que pedía, y avivado con lo que entonces le referían los suyos, mandó que a toda prisa lo llamasen.

Entró a su presencia con la humildad acostumbrada para semejante pretensión y debido respeto á tan suprema dignidad, con sosiego, devoción y recato, habiéndole reproducido todo lo pasado en sus venidas, embajadas y vueltas, le dijo: "Señor y padre, en fe de lo que me mandaste, en conformidad de lo que me fiaste, le dije a mi señora María Madre de Dios, que le pedías una señal para que me creyeses y le sirvieses edificándole su casa y su templo, donde te pide: que yo te había prometido el traerla, pues la habías dejado a mi voluntad. Con todo amor recibió tu recado y admitió tu partido, conveniencia y

concierto, a cuya causa hoy mandándome que volviese a tu casa y presencia le pedí la señal prometida. La señora sin dificultad me la ofreció en estas rosas que te traigo, las cuales me entregó por su mano y puso en esta manta, habiéndome enseñado y enviado a que subiera al monte, al mismo lugar a donde siempre me había esperado, asistido y comunicado este negocio, y que de allí cortase por mi mano aquestas rosas, como lo hice, sin detenerme la evidente experiencia con que sabía que aquel cerro nunca produce flores, sino abrojos, zarzas, espinas, o mezquites silvestres. Todo se dispensó a mi subida y se trocó en mis manos, porque de monte eriazo, se transformó en vergel de variedad de flores. Díjome que te las ofreciese en su nombre, así lo hago, y que en ellas tendrás bastantes señas de sus continuados deseos y de mis repetidas verdades." Descubrió la limpia manta para presentar el regalo del cielo al venturoso obispo: éste, ansioso a recibirle, vio en aquella manta una santa floresta, una primavera milagrosa, un vergel abreviado de rosas, azucenas, claveles, lirios, retamas, jazmines y violetas, y que todas cayendo de la manta dejaron pintada en ella a María Virgen Madre de Dios, en su santa imagen que hoy se conserva, guarda y venera en su santuario de *Guadalupe* de México.

Descubierta la imagen, arrodillándose todos, se quedaron en éxtasis admirados, en admiraciones suspensos, en suspensiones elevados, en elevaciones enternecidos, en ternuras arrobados, en arrobos contemplativos, en contemplaciones endulzados, en dulzuras alegres, en alegrías mudos, que sería menester se trasfundiese en ellos el apóstol San Pablo para sacarles los corazones a las lenguas, dándoles sus palabras: *Nos autem revelata facie gloriam Domini speculantes, in candem Imaginem transformamur a claritate in claritatem, tamquam a Domini spiritu* (*Ad Corin.*, 3). Todos nosotros, indignamente merecedores de haber visto la revelación de María, a luces claras en aquesta su imagen, nos hallamos tan movidos del espíritu de Dios, tan alumbrados de su claridad, tan encendidos de sus fervores, que a vivas ansias, eficaces deseos, cordiales impulsos, queremos transformarnos en aquesta su imagen, y que por los ojos que tiernamente la contemplan, salgan las almas que cristianamente la adoran, y apoderándose de ella se vuelvan con el trasunto a su retiro, donde la tengan por virginal carácter de toda devoción, por sello de todo señorío, por visosanto de castos pensamientos, por centinela vigilante, que piadosamente las guarde. Así lo creo y con toda verdad es fácil de inferirse, pues cualquiera que llegue a leer estos renglones ha de levantar forzosamente los ojos de las letras, y ponerlos en la estampa presente [véase la Fig. 43]: admirándose de un milagro tan singular, de una aparición tan sin segunda y de una imagen tan sin primera [véase la Fig. 1].

María. (Estrenemos con el nombre de María el milagroso descubrimiento de la imagen de María.) María prodigiosa criatura, gloria del cielo, amparo de la tierra. Madre de Dios, sola vos podéis explicar los celestiales júbilos, los

espirituales regocijos, los amorosos agradecimientos, los entendidos discursos, los bien razonados periodos, los elocuentes afectos y las soberanas retóricas de todos aquellos venturosos que asistieron a veros descubrir en vuestras flores, manifestaros en luz de todas luces, ofreceros tan hermosa en imagen, corriendo la cortina de una manta a tales resplandores, porque como son favores tan de vuestra piedad, es menester agradecerla para celebrarla y entenderla para decirla. Diré lo que pudiere, recibiréis lo que alcanzare, perdonaréis lo corto que sintiere.

Siento que en la ocasión Juan [Diego] el consagrado príncipe, del Juan Evangelista en Patmos, ya retocado retrato, pues ha visto copiada la imagen de María, que el otro vio en el original del cielo, con aclamaciones de su conocimiento, se valdría de las declaraciones tiernas del Santo Simeón, cuande se halló en las cumplidas promesas que había de ver Cristo, con Cristo a los ojos, aposesionándose de Él entre sus brazos, aprisionándole en abrazos, le ofreció allí su vida, que ya no quería vida por lo humano, teniéndola con él por lo divino, dándole gracias por su descubrimiento, pues con él repartía luces a todo el mundo: *Nunc dimitis servum tuum Domine, secundum Verbum tuum in pace, quia viderunt oculi mei salutare tuum, quod parasti ante faciem omnium populorum: Lumen ad revelationem Gentium, & gloriam plebis tuae Israel* (*Luc.*, 2). Diría ya María Virgen Señora mía y compañera de mi alma, cumplida la promesa de Juan en la señal que me ha traído: ya que mis ojos han merecido verte, salud universal de los hombres, que como tal te has descubierto a todos, a las luces de todos los astros, para que participe de su gloria toda esta cristiandad, no sólo en sus antiguos cristianos, sino en aquesta recién nacida en Cristo gentilidad del Mundo Nuevo, conquistado a tu amparo, ya muera yo, apodérate de mí vida, que vida que ha vivido para ver a la vida tan dulce como tú: *Vita Dulcedo,* conviértete en mi vida. Perdona la omisión en servirte, las réplicas en obedecerte, las diligencias en dilatarte, y si mi agradecimiento satisface por todo, mi corazón te envío por mi embajador asistente, por mi intérprete fidedigno y por mi abogado en las disculpas, que si valieran las humanas, valiera por todas decir que el que recibe en su persona nuevas de cosas grandes a los primeros créditos, o es falta del entendimiento en los discursos o sobra de presunción en los merecimientos.

Juzgo que Juan Diego, atendiéndose vestido ya del cielo, investido de sus luces y revestido de su gloria por singular estilo al parecer transfigurado, pues forzosamente tantos rayos lucidos, tantos resplandores cercanos, tantas reverberaciones unidas, habían de hermosearlo, pronunciaría algunas sentencias del capítulo 61 de Isaías: *Spiritus Domini super me.* El espíritu de Dios me ha gobernado: *Ad anuntiandum mansuetis missit me,* me ha enviado por embajador a sus fieles: *Ut predicarem annum placabilem Domino,* darles nuevas de un año misericordioso: *Ut consolarer omnes lugentes,* para consolar a todos los tristes:

Ut darem, eis pallium laudis pro spiritu moeroris, a darles una capa o manta de alegrías, júbilos y alabanzas, para que se desnuden de la capa de luto, tristezas y pesares: *Et sicut terra profert semen suum, & hortus germen suun germinat, sic Dominus Deus germinaba iustitiam, & laudem coram universis Gentibus.* Y como en profecía puedo advertir, que si la tierra brota sus plantas, y los huertos sus flores. Dios ha de brotar abundancias y florecer misericordias en las almas de toda aquesta gente, que fue primero gentilidad inculta, porque sembrando y plantando rosas tan milagrosas, que en mi manta he traído, ha de ser hortelano que cultive milagros, obre prodigios y reparta portentos.

Considero que todos los que asistieron a tan venturosa ocasión, fervorizados de la presencia de María que en la mayor tibieza sabe encender espíritu, y movidos del que mostraban los dos Juanes, se valdrían de San Pablo: *Nunc enim propior est nostra salus, quam cum credidimus. Nox praecessit: dies autem appropinquavit. Abiiciamus ergo opera tenebrarum, & induamur arma lucis, sicut in die honeste ambulemus (Ad Rom.,* 15). Antes todo era dudas, recelos y desconfianzas en el crédito de un indio humilde, mas ahora tenemos a los ojos la salud que nos prometía. Ya pasó la noche de las oscuridades imaginadas, y ha llegado el día de claridades verdaderas: debemos a la ley de agradecidos, desnudándonos de las tinieblas, vestirnos de las luces, que también serán armas. Vestirnos de vos misma purísima María es la felicidad, porque ofreciendo vuestro amor con la imagen en esa manta resplandeciente y lucida, nos convidáis a que con ella nos vistamos armándonos de luces.

Quiso ser el obediente discípulo de S. Pablo, y agradecido de María el ejemplar obispo, porque levantándose con toda reverencia, respeto y devoción desató la manta de los hombros de Juan, y apoderándose de la santa imagen, por la más rica vestidura de su pontifical, la llevó a su retiro y oratorio, adornándola como pedía Señora de tal grandeza, constituyéndose depositario de aquella reliquia aparecida nuevamente. Dispuso que el día siguiente volviese Juan Diego en compañía de personas ilustres al sitio de *Guadalupe,* para que señalase en él la parte en que pedía María Virgen su ermita: obedecieron todos y caminaron gustosos a tan devota diligencia.

Demos lugar un rato a que el religioso prelado se consuele, platique y se regale con la inmaculada Señora, en la imagen que tiene en su retrete, y que los nuevos exploradores de la tierra de promisión vuelvan de su viaje, no ha de faltar en qué poder ocupar este tiempo, y será bien logrado ponderar: ¿Qué confrontación, qué amor, qué veneración, qué cariño se engendraría entre los dos Juanes: el consagrado en obispo y el bendito en dichoso? Y aunque es dificultoso sacar ajenos corazones en amorosos afectos, por ser aquestos tan hijos del amor, que por más que pretenda declararse tiene por mayor gloria el esconderse, porque dar siempre la jurisdicción de las finezas, a título de que hay más amor, y sí tal vez concede vislumbres al conocimiento, es o para mostrar la

fuerza de la inclinación o para prevenir contra la ingratitud. (Aunque camino con cuidado tal vez tropiezo en algunas paradojas de periodos y metafísicas de estos tiempos, espero en Dios no he de caer.) Lo que puedo alcanzar, es lo que en la Historia del primer libro de los Reyes, cap. 18, y en el 2o., en el cap. i, he leído.

El príncipe Jonatas cobró amor a David, pastor recién venido del campo de Belén, fue tal que confesó desde luego haberse unido las dos almas, amándolo ya como a su propia vida: *Anima Jonathae conglutinata est animae David, & dilexit eum Jonathas quasi anima suam.* David también con afectos, y con palabras descubrió el amor que a Jonatas tenía, en ocasión que túvolas nuevas de su muerte. *Doleo superte fratermi Jonatha, sicut mater unicum amat filium suum ita ego te diligebam:* Jonatas hermano mío, yo te amaba como la madre a hijo único. Este amor en los dos tuvo todas las circunstancias que lo acreditan, tuvo ser grande, pues de parte de Jonatas fue trasladando su alma en la de David con apretada unión sin dividirse: de parte de David amándolo como una madre al hijo único. Porque aunque la naturaleza en la madre engendra siempre amor para sus hijos, sin excusarse por ser muchos, lo recoge y realza cuando es uno solo. Tuvo ser verdadero, pues se fundó en la inclinación de Jonatas a David para engendrarse y en las experiencias para conocerse. Que siendo entonces tan en extremo desiguales en los estados, el uno príncipe soberano y el otro pastor avasallado, forzosamente pedía todas las verdades de la inclinación descubiertas en la fidelidad con que lo defiende. En David se halló igual correspondencia, fiándose de sus consejos, quejándose a él de los agravios de su padre, y al fin llorándolo difunto; porque en ausencias semejantes, se canonizan las veras de toda voluntad, y más cuando David podía suspender lastimosos lamentos, pues entraba a suceder en la corona, y los heredados intereses dispensan los sollozos más tiernos, apagan los suspiros más vivos y enjugan lágrimas las más inagotables. ¿No buscaremos el principio de amor tan memorable? Dejemos en su lugar la inclinación en Jonatas, a quien hemos dado la primacía superior, y en David la gratitud reconocida a título de su sangre, que siendo de la real, no había de ser ingrata. Algo a la vista habernos de buscar, yo llegué a descubrirlo a mi propósito.

Amistáronse íntimamente Jonatas y David, y da luego la causa y prendas de este amor al Espíritu Santo en la Escritura: *Name expoliavit se Jonathas tunica sua, qua erat indutus, & dedit eam David usque ad gladium, & arcum suum, & usque ad Baltheum.* La primera demostración, y en que se fundaron todas fue, que Jonatas al punto que se sintió inclinado y amigo de David, se desnudó de su túnica, manta o capa, y con ella vistió a David el pastor, dándole con ella arco, espada y talabarte, armándole con sus armas. Cosa rara que se desnudase para vestir a David, y que en esto descubriese en lo público el amor que ya sentía engendrado, y las finezas que se habían de engendrar entre los dos: obligado quedó David a estimar aquella vestidura.

Doy los títulos y nombres de esta manera. Sea Juan Diego el Jonatas generoso. Sea el obispo el David humilde, por pastor del rebaño de México. Juan gócela etimología del nombre Jonatas, que significa *Donans*, el que da. Goce el obispo la del nombre de David, que dice *Dilectus*, el querido y saldrá muy a luz ajustada la historia, que llegando Juan Diego a la presencia del pastor consagrado, le dedicó su amor y voluntad, en muestra y prenda de su verdad se desnudó la manta, natural vestidura, y se la dio para que allí se revistiese con ella: *Expoliavit se tunica sua, qua erat indutus, & dedit eam David*. Ofreciéndole con la manta todas sus armas y defensa, por estar en ella la imagen de María en quien se guardan las armas de toda la cristiandad para sus fíeles. Así lo avisa el Esposo: *Mille clypei pendentex ea, omnis armatura fortium (Canticor., 4)*. Y siendo Juan [Diego] el Jonatas querido, que da, será el David aficionado que recibe, el pastor de la Iglesia [Zumárraga], quedando entre los dos vinculado amor tan verdadero, como fundado en Dios y en María Madre suya, con que pueda gozar en más perpetuidad la gloria de las palabras primeras: *Anima Jonathce conglutindta est animae David*. Teniendo su principio en la manta y vestidura milagrosa.

Volvieron los diligentes exploradores gustosos con las experiencias, no solamente del sitio, sino de las circunstancias del suceso. Hicieron relación a su ilustrísimo príncipe, que habían llegado al lugar que Juan les señaló, y en él mostrado cristianas veneraciones, como si cada uno atuviera a los oídos las palabras de Dios dichas al patriarca Moysen, advirtiéndole y mandándole se descalzase para pisar el sitio donde se había aparecido en la zarza, también imagen de María: *Solve calceamentum de pedibus tuis: locus enim in quo stas, terra santa est (Exod., 3)*. Que todos arrodillados habían unos puesto las bocas en tierra tan bendita, para que por ellas saliesen los corazones a imprimirse, otros los ojos para que en lágrimas se comunicasen las almas y penetrasen sus deseos profundidades de aquel sagrado sitio. Que le habían tanteado en todo su contorno y asentado señales por linderos. Que pasaron todos con Juan Diego a su pueblo y casa, en que había dejado peligrosamente enfermo a su tío, a quien hallaron con entera salud. Que se alegraron los dos parientes y confirieron los sucesos dichosos. Que el tío llamado Juan Bernardino se confesó agradecido, y dijo que María Virgen Madre de Dios le había dado milagrosamente la salud que gozaba y recibídola de su mano, asistiéndole piadosa a su cabecera al mismo tiempo que su sobrino Juan Diego había salido a llamar religioso ministro de los sacramentos, advirtiendo le había mandado la Señora santísima, que cuando viese al obispo le refiriese todo lo que había visto y experimentado en el milagro de su salud, y le pidiese en su nombre la intitulase con título de María Virgen de *Guadalupe*, en la imagen que le ofrecía, dando él para crédito entero, fuera de la salud que mostraba, puntuales, vivas y verdaderas señas de la santa imagen y su pintura. Remitiéronse al informe que había de hacer el venerable

Juan Bernardino, a quien también trajeron a la presencia de su señoría ilustrísima, que con amor de Dios y benevolencia de pastor, hospedó algunos días en su palacio a los dos indios, singulares bienhechores de aqueste Nuevo Mundo, pues fueron dueños de la reliquia que gozamos en nuestra santa imagen.

Crecían con las circunstancias los cuidados y deseos del obispo ilustrísimo; el cual determinó para que con toda brevedad se fabricase por entonces una ermita y se animasen los fíeles a costearla con sus limosnas, dejando para lo venidero el derecho a salvo a las liberalidades cristianas, poner en público la milagrosa imagen, como lo hizo, sacándola de su oratorio y palacio, seguro de que ya tenía muy anticipada la paga, premio y glorias de haberla hospedado aquel tiempo en su casa: acordándose de la de Obededon (2. Reg., 6). A quien Dios a manos llenas bendijo, por haber tenido en su casa depositada el Arca del Testamento, pagándole el hospedaje con bendiciones, a él, a su casa, a los suyos: *Habitavit Arca Domini in Domo Obededon, & benedixit Dominus Obededon, & omnem Domum eius.* Claro está, que con el depósito de María, arca verdadera de Dios, se habían de granjear colmadas bendiciones. Digamos todos: ¡oh, bendito obispo! ¡oh, bendito palacio!, ¡oh, benditos ministros!

Entiendo que antes de trasladarla, arrodillado, tierno, devoto, confiado, amante, agradecido, pastor como David repetiría su Salmo 131, en que cabe hablar por sí y por su pueblo, diciéndole a Dios, y a María su Madre: *Memento Domine David, & omni mansuetudinis eius.* Mi Dios omnipotente, mi sacratísima María, acordaos de este David segundo, pastor ungido y manso en el rebaño: *Si dedero somnum oculis meis, & palpebris meis dormitationem, & requiem temporibus meis: donec inveniam locum Domino, Tabernaculum Deo Jacob.* No tengo de dormir con sosiego, descansar con alivio, ni vivir con reposo hasta ver fabricado el tabernáculo vuestro y de María: *Ecce Audivimus eam in Ephratha: invenimus eam in campis sylvae.* Yo entendí había de ser en algún fresco y deleitoso parque de flores y jardines: ya tengo las noticias del señalado sitio y campo de *Guadalupe: Surge Domine in requiem tuam, Tu & Arca santificatonis tuae.* Apresurad, favoreced, amparad esta obra en compañía de vuestra Madre Virgen: *Sacerdotes tui induantur iustitiam, & Sancti tui exultent.* Para que allí vuestros sacerdotes os sacrifiquen cultos y vuestros justos dediquen alabanza. Causa es vuestra, oh María, mandato es vuestro, oh Señora, favor es vuestro, oh Madre. Yo quedo con todas mis ovejas en esperanzas seguras, que hemos de entrar en vuestra ermita y santuario, a besar la tierra que besó vuestras plantas: *Introibimus in Tabernaculum eius: adorabimus in loco ubi steterunt pedes eius.*

En la iglesia catedral se puso la santa imagen. La ciudad lo supo, toda se conmovió en el grado que estaba deseando la vista pública del milagro tan nuevo, y la devoción apresuró a todos en cristianos concursos. Pintémoslos con

pocas palabras y con mucho espíritu, haciendo comparación con la diligencia sencilla de los pastores de Belén. Dioles nuevas el ángel del nacimiento de Cristo con título de alegría para ellos y para todo el pueblo: *Evangelizo vobis gaudium magnum, quod erit omni Populo.* Sabiendo ellos el lugar y pesebre, al punto sin dudar la embajada se convidaron unos a otros a la partida y viaje a experimentar venturosos lo que habían oído en las nuevas por nueva maravilla: *Transeamus usque Bethlem, & videamus hoc Verbum, quod factum est, quod Dominus ostendit nobis.* Dejaron en la campiña recogidos chinchorros y dormidos corderos, sin recelar que el ruido los despertase a los validos, o los levantase de las majadas. Olvidaron rústicos tamboriles, pastoriles albogues, toscas flautas y caseras sampoñas, caminaron a toda prisa, sin ser bastante el helado diciembre, a embargarles los pasos aprisionándolos con grillos de su cuajada nieve y hielos condensados de congelada escarcha. Llegaron, atendieron, hallaron primeramente a María y en sus brazos al niño: *Venerunt festinantes, & invenerunt Mariam.* Lograron la ventura a los ojos. Volvieron a sus ranchos y chozas admirados, alabando a Dios por lo que habían oído en las nuevas del ángel y lo que habían visto en evidencias de su dicha: *Et reversi sunt Pastores, glorificantes & laudantes Deum in omnibus quae audierant, & viderunt sicut dictum est ad illos (Luc., 2).* Nuevas de ángel fueron para la ciudad de México y sus vecinos, saber estaba ya a la vista de todos la santísima imagen, aparecida y nacida para universal alegría. Eficaces deseos los anima, justas veneraciones los conforman, maravillosas noticias los apresuran. Llegan a la iglesia y lo primero que descubren es María Virgen en su imagen: *Venerunt festinantes, & invenerunt Mariam.* Logrando cada uno el tiempo que le cabía de asistencia en suspensiones de contemplarla, en admiraciones de verla y en las ternuras de adorarla. Volviéndose todos predicadores del milagro, dando infinitas gracias a Dios por aquel beneficio, confesando lo grande que habían oído en las relaciones de la aparición y lo prodigioso que habían visto en la pintura de la santa imagen: *Reversi sunt glorificantes & laudantes Deum in omnibus quae audierant sicut dictum est ad illos.* ¡Oh qué bien empleada gratitud! ¡Oh qué bien fundada admiración! ¡Oh qué bien merecidas alabanzas!

Aunque todos se vuelvan, yo tengo de quedarme arrodillado en la presencia de aquesta milagrosa imagen de María, para satisfacer la obligación en que me han puesto los discursos, el original en profecía, el dibujo en la tierra de México, la pintura en el milagro sucedido: reconviniéndome con la doctrina del Eclesiástico 38: *Omnis faber qui noctem tamquam diem transigit, & asiduitas eius variat picturam: cor suum dabit in similitudinem picturae, & Vigilia suam persiciet opus.* El pintor cuidadoso solicitando primores desvela los pinceles haciendo días las noches, cuyos desvelos son imaginar y discurrir en el entendimiento ideas de la pintura que obra, variándola por sus tiempos a vista del original con quien concuerda, a los rasgos del dibujo que la señala

fidedigno y a los colores asentados que la resucitan artificiosos, trabajando hasta perfeccionarla con retoques en lo que alcanza el arte, depositando todo; su corazón en la pintura. Yo me constituí pintor devoto de aquesta santa; imagen escribiéndola; he puesto el desvelo posible copiándola; amor de la patria dibujándola; admiración cristiana pintándola; pondré también la diligencia retocándola. Confieso que serán los retoques sombras de mi ignorante ingenio, mas tal vez las más oscuras suelen comunicar a la vista, más relevada la pintura, más expreso el dibujo, más vivos los colores, más finos los retoques, que como la pintura es otra naturaleza, sustituida de Dios, no desdeña pinceles para comunicarse. Prosigo en el consejo del Espíritu Santo: *Cor suum dabit in similitudinem picturae.* Dejo mi corazón en la pintura e imagen de María Virgen Madre de Dios de *Guadalupe* mi señora. A quien digo lo que David a Dios: *Tibi dixit cor meum, exquisivit te facies mea, faciem tuam Domine requiram. Ne avertas faciem tuam a me (Psalm., 26).* Mi corazón te habla, mis ojos desean verte, mis ansias solicitan tu presencia, no me niegues el rostro. Y mi dulce Agustino por mí le dice comentando: *In secreto tibi dixit cor meum: quae sivi non a te, aliquod extra te premium, sed vultum tuum huic inquisitioni perseveranter instabo.* Mi corazón te comunica en secresto, dice que no quiere otro premio sino verte, y que ha de vivir perseverando en las diligencias de buscarte y en las esperanzas de verte.

Pincel Cuidadoso de la Santa Imagen, que con Amorosos Elogios Retoca su Pintura

A San Agustín mi sagrado maestro debo (es imposible decir lo que le debo), a San Agustín archivo de divinidades atribuyo el ánimo, determinación y camino para celebrar la milagrosa aparición de María Virgen Sacratísima Madre de Dios, en esta su santa imagen de nuestro mexicano *Guadalupe,* y retocarla con amorosos elogios, al pincel y rasgos de la cortedad de mi ingenio. Porque en el tratado veinte y cuatro sobre S. Juan, predicando el milagro que obró Cristo en el desierto con cinco panes y dos peces, dijo: *Hoc ergo miraculum sicut audiuvimus quam magnum est, quaeramus etiam, quam profundum sit. Non tantum eius superficie delectemur, sed etiam altitudinem perscrutemur. Habet enim aliquid intus, hoc quod miramur foris.* En aqueste milagro no sólo reparemos lo que habernos oído que es prodigioso y grande; procuremos también escudriñar su alteza soberana y profundidad excelente, no contentándonos con deleitarnos en la vista de lo milagroso, sin entrar en el entendimiento de lo profundo: porque lo aparente que vemos encierra en sí lo misterioso que no vemos, y en milagro tan divino se repartan sus glorias, con la vista para que contemple y con el entendimiento para que discurra. Y como se le podía replicar

a este milagro de los hombres Agustino díciéndole: que nos pedía cosa de todo porte difícil y de toda dificultad eminente; porque en semejantes prodigios, querer escudriñar lo oculto, ahondar en lo profundo y penetrar lo retirado, fuera atrevimiento de la capacidad humana entre los hombres o presunción dé participar la angélica entre los ángeles: se anticipó a señalar el remedio, facilitar el estilo y docilitar a los entendimientos. *Interrogemus ipsa miracula, quid nobis loquantur de Christo. Habent enim si intelligantut, linguam suam. Nam quia ipse Christus Verbum Dei est, etiam factum Verbi, Verbum nobis est. Legamus, & intelligamus.* Hablemos (dice) con los mismos milagros, preguntémosles qué nos enseñan de Cristo, y ellos nos responderán. Que si queremos entenderlos, tienen los milagros sus lenguas, razones y palabras, porque como son obrados por Cristo, que es la divina palabra, quedan ellos con aquesta palabra, que vale por todas las palabras, y así atentos leamos. Quien con esto no se animara, aunque fuera en aqueste prodigioso milagro de nuestra santa imagen, para no quedarse solamente en lo aparente prodigioso que deleita, sino pasar a lo misterioso profundo que nos avisa. Por que siendo María Virgen tesorera propietaria de Cristo, divina palabra en todos los milagros de su imagen, ha de hablar con aquesta palabra. A cuya causa el milagro en aquesta su imagen hablará sus misterios, y convenidos en el original del cielo, en el dibujo de la tierra, en la pintura de la aparición [Fig. 1], formarán un concepto al pincel que retoca. Comencemos pues a obedecer a San Agustín, a quien todos los ingenios cristianos deben consagrar obediencia. *Legamus, & intelligamus.* Leamos atentos y entendamos piadosos, desplegando primero todo el milagro en la santa imagen y sabiendo puntualmente su pintura.

El lienzo y manta, en que de las flores apareció pintada aquesta santa imagen, es de un tejido tan natural de aquesta tierra, que en ella solamente se goza la materia que la compone. Es una planta llamada maguey, tan útil, provechosa, rara y única, que parece abrevió Dios en ella todo el mundo para comodidad del hombre, concediéndole todas cuantas cosas había menester para la vida humana, y no han faltado curiosos que se hayan ocupado en escribir, contar y deducir todas sus propiedades. Aquesta planta se beneficia por mano de los indios naturales para poder tejerse, como lo hacen, más o menos delgados los tejidos conforme el beneficio, cobrando tal vez apariencia de algodón basto, otro género de tejido también de aquesta tierra. El nombre de esta manta en toda propiedad de su lenguaje es, *ayatl,* de que se visten los indios, si bien enseña la experiencia, es vestuario de los indios pobres, lo cual se ha observado siempre. Está la manta compuesta de dos lienzos cocidos con hilo de algodón y he reparado con toda atención y cercanía, que llegando la costura y unión de los dos lienzos a encontrar con el rostro de la imagen, tuerce a la parte siniestra, dejando libre y entero aquel espacio hasta lo alto, que ocupa todo el lienzo de la manta, cuya longitud es hoy de más de dos varas, su latitud de más de una.

La imagen de la Virgen desde la planta y pie, hasta el nacimiento del cabello, que es muy negro y partido al medio, tiene en la estatura seis palmos y un geme. Es el rostro lleno y honesto. Las cejas muy delgadas. El color trigueño nevado. El movimiento humilde y amoroso. Las manos unidas y levantadas arrimadas al pecho, originándose aquesta acción desde la cintura, en que tiene un cíngulo morado, saliéndose y soltándose debajo de las manos en las dos puntas de la ligadura. Descubre en los pies solamente la punta del derecho con el calzado pardo.

La túnica es talar, en los claros de rosado muy claro y en los oscuros de carmín muy apretado, labrada de labores vistosas y flores apiñadas, y entre sus blancos unos jazmines. Todo esto de oro, que resale sobre lo colorado. Tiene por broche al cuello un óvalo de oro, y dentro de él un círculo negro, en cuyo medio está expresa una cruz. Las mangas de la túnica son redondas y sueltas, descubriendo por aforro un género de belfa algo parda. Muestra también una túnica interior blanca y con pequeñas puntas, siguiendo los brazos hasta la muñeca y principio de las manos, a donde se descubre.

El manto es de color azul celeste, que comienza cubriéndole la cabeza sin ocultar el rostro, desplegándose hasta los pies y plegándose en algunas partes, doblándose y recogiéndose mucho entre los brazos. Está todo perfilado de oro, con una cinta algo ancha, que sirve de guarnición o faja. Está sembrado de estrellas, no solamente en la parte superior de la cabeza, sino en lo demás que descubre. Son las estrellas todas de oro y en el número cuarenta y seis. Tiene la cabeza devotamente inclinada a la mano derecha. La corona real que asienta sobre el manto, con puntas o almenas de oro sobre el azul. Está a los pies una media luna, cuyo medio círculo muestra las puntas a lo alto y en su medio recibe todo el cuerpo de la imagen. Está la imagen toda como en nicho o tabernáculo, en medio de un sol, que forma por lo lejos resplandores de color amarillo y naranjado, por lo cerca, como naciendo de las espaldas de la imagen lucidísimos rayos tirados y rasgados de oro a mucha dilatación, unos mayores que otros en los razgos que son ondeados: en el número son todos ciento, y de éstos doce rodean la cabeza y rostro, siempre volando a lo alto, con tal compartimiento, que cabe a cada lado de la imagen número de cincuenta. Lo restante del lienzo y manta, así en longitud como en latitud, está pintado como en celajes de nubes algo claras.

Toda aquesta pintura está fundada sobre un ángel sirviendo de planta a fábrica tan divina. El ángel se descubre de la cintura para arriba, y el resto oculto entre las nubes hasta lo bajo y último de la manta. La belleza esmerada, su túnica colorada, con un botón de oro que la abrocha. Las alas de diversos colores, tendidas y desplegadas, como lo están los brazos en el ángel, éste con la mano derecha está cogiendo y recogiendo la extremidad del manto, que sobre el cuerno de la luna se suelta y baja, mostrando en aqueste breve pedazo tres

estrellas, que entran en el número de las referidas. Con la mano siniestra está tocando y teniendo la extremidad de la túnica, que allí se suelta y alarga. La acción que muestra el ángel es tan ansiosa, viva y gustosa, que parece está diciendo carga aquella imagen santísima con toda veneración y cuidado. Y en todo esto lo que justamente admira, es que el género y calidad de esta pintura es tan solamente al temple.

Tiene la Virgen María en aquesta su milagrosa imagen, tal belleza, gracia y hermosura.... ¡Aquí solté la pluma! ¡Suspendí el movimiento al escrito! ¡Detuve razones a los conceptos! ¡Y até la lengua a las palabras! No para buscar cómo pintar en descripción semejante hermosura, porque siempre la he venerado imposible en esta pretensión, como lo ha sido y es a todos los pintores que han llegado a copiarla, sino por sosegarme en el atrevimiento, que juzgo es grande, sólo el haber puesto amagos de deseos en que supiesen todos algo de tal belleza. Me disculpo, consuelo y animo con el suceso que refiere S. Clemente Alejandrino, entre Apeles aquel pintor famoso, y un discípulo suyo. A éste pidieron que retratase a Helena, aquel prodigio público de hermosura; él dispuso la tabla, afinó los colores, escogió los pinceles, formó el retrato al rostro a todo cuanto pudo, y no pudo alcanzarlo, aunque insistió en retinar retoques. Vistióla a todo adorno en cuerpo entero, tejiendo ingeniosas telas para las vestiduras, en primaveras y brocados, con preciosos realces, grabados de labores y guarnecidos dé riqueza. Acabada la imagen y retrato de Helena a todo su entender, la puso al examen de Apeles su maestro. Éste, habiéndola atentamente contemplado, cuidadosamente reconocido y verdaderamente sentenciado, le dijo: *Cum non posses pingere pulchram, pinxisti divitem*. Aquesta imagen está pintada en acertadas leyes, medidas y compaces de la pintura en arte; mas siendo dueño del retrato Helena en su hermosura no pudiste alcanzarla, te mostraste prudente, pues reconociéndola imposible en el pintarla hermosa, la pintaste tan rica: buscaron tus pinceles en las vestiduras labradas disculpa del cuidado, y se declararon vencidos de hermosura tan rara. Así entiendo las palabras de Apeles: *Cum non posses pingere pulchram pinxisti divitem*. De aquesta sentencia de Apeles, yo no apelo, en todo la consiento y me adelanto más, confesando atrevimiento aun en haber pintado vestiduras tan ricas y lucido ropaje: remitiendo desde luego la hermosura de María Virgen en aquesta su milagrosa imagen, al artífice divino que se la comunica perpetua, a él que con espíritu la contempla en su alma, y a él que con devoción la venera a sus ojos. Ya la tenemos patente y descubierta, comencemos a obedecer y seguir el consejó de nuestro Santo: *Legamus, & intelligamus*. Leamos y entendamos, pues son unas mismas las palabras del original, del dibujo y de la pintura.

Signum

Señal, milagro, estandarte, imagen, sello, blanco, todo esto significa la palabra *signum*. Y todo se verifica en la ocasión con toda propiedad. Tiene a la vista imagen que veneramos: sello, por la pintura permanente; blanco, a que todos atienden inclinados; señal, en las flores ofrecidas; milagro, en estas mismas brotadas en el monte; estandarte, en el lienzo y manta a donde está pintada. Tiene aquí María Virgen entero derecho a la primera palabra, tanto que si discurrimos por todas sus milagrosas imágenes, hallaremos que en sus apariciones estaban ya formadas, esculpidas o pintadas, y las señales que precedieron fueron noticias a su descubrimiento, y los milagros, verificación de su voluntad. De manera que los milagros, prodigios, diligencias y señales fueron hijas de las santas imágenes (digámoslo así), no las imágenes de las señales. Aquí al contrario, porque la Virgen, ni prometió su imagen, ni Juan [Diego] supo que la llevaba en flores de su manta, ni el obispo la esperaba para su pretensión, por no haberla pedido: lo público tratado fue sólo edificar el templo, luego aquesta santa imagen habiéndose descubierto sin imaginarse entre las flores que vienen por señal de su mano, propiamente será hija legítima nacida de una señal, y quedará entre todas con el título de señal milagrosa, *signum*. Y en éste gozando todos los otros títulos. Autoricemos la palabra dueño de este discurso por lo que significa.

Quiere Dios libertar a su pueblo por mano de Gedeón, despacha un ángel que lo avise: *Venit autem Angelus Domini*. Platicaron los dos preguntas y repreguntas; Gedeón se resuelve a que le dé señal de ser ángel y mensajero: *Da mihi signum quod tu sis, qui loqueris ad me*. Él se la dio bastante; y no contento, llegada la ocasión y lance de la batalla, pide Gedeón al mismo Dios que le dé una señal: ésta fue poniendo un vellocino, para que remaneciendo rociado y toda la tierra seca, fuese evidente señal de la victoria: *Ponam hoc vellus lanae in area: siros in solo vellere fiierit, & in omni terra siccitas, sciam quod per manum meam sicut locutus es, liberabis Israel*. Sucedió a su deseo, *Factum est ita*. Prosiguió Gedeón en pedir á Dios otra señal, si bien en cortesías, suplicándole a Dios no se enojase: *Dixitque rursus ad Dominum, ne iras catur furor tuus contra me, si adhuc semet tentavero signum quaerens in vellere*. Pidió la señal al contrario: que estando la tierra toda rociada quedase el vellocino enteramente seco: *Oxo ut solum vellus siccum sit, & onmis terra rore madens*. Sucedió a la mañana como él lo había pedido: *Fecit que Dominus nocte illa ut postulare verat*. Con esto se determinó a la batalla (*Judicum*, 6).

Que Gedeón examinase al ángel, si lo era, pidiéndole señal, puede suplirse, que como se hallaba en experiencias de penalidad y apretado el pueblo con trabajos, no era mucho que dudase el remedio: porque dificultosamente se da crédito a las nuevas que alivian y fácilmente atadas las que aprietan. Mas

sabiendo era un ángel el mensajero cierto, fundara la esperanza en tal fidelidad. Lo misterioso es que al mismo Dios le pida una señal, y aun esto tiene su discurso: por que había sentido mayores circunstancias en el peligro, quiso valerse de mayores seguridades al remedio. Lo ponderable está en reiterar la petición de la señal experimentada en aquel vellocino y sobre todo admira que Dios se muestre tan a pedir de su boca, que ni reclama por su crédito, ni le reconviene con las señales. Sin duda son señales que profetizaron nusterios con San Pedro Crisólogo, podremos desubrirlos: *Vellus cum sit de corpore, nescit corporis passiones, sic Virginitas, cum sit in carne, vitia carnis ignorat; coelestis ergo imber Virgineum in vellus placidose infudit illa lapsu* (Sem., 143). Aunque es el vellocino originado del cuerpo, no queda con resabios de cuerpo. A este modo, aunque la virginidad vive en carne, vive sin las pasiones de carne. Evidente experiencia en María Virgen Madre de Dios, que como en vellocino virgen cayó el rocío del Espíritu Santo. Y así en aquel vellocino de Gedeón estaba representándose María en su mayor misterio, que es el de la encarnación del verbo divino en sus entrañas. Con esto respondemos a todo, disculpando a Dios y a Gedeón, a Gedeón en pedir las señales y a Dios en concederlas, porque si en el vellocino estaba una imagen de María, no es mucho que Gedeón se anime a pedir señales a todo su pensar, y Dios se las conceda a todo su querer: sin que el uno repare en la porfía del pedir, ni el otro en la liberalidad del obrar. Sépase que en interviniendo imagen de María, aunque de lejos profetizada, ni repara Dios en que los hombres duden su palabra, ni que su omnipotencia facilite milagros. Al nuestro ahora.

El ilustrísimo señor obispo de México [Zumárraga] examinó a Juan [Diego] el ángel de María, pidióle una señal, él se la prometió, y en nombre de María le presentó la señal en las flores con que se descubrió retratada en su imagen, y en todo eso mostrándose una señal con otra señal. Mayor señal fue que en tiempo de invierno, en sequedad de la tierra, apareciese en aquella manta o vellocino flores frescas y rociadas. Mayor señal fue que dejasen después aquel vivo trasunto en este propio vellocino, seco y sin borrarse: mostrando Dios, que para tal imagen de María, gustaba que el obispo pidiese la señal; y cuando él se contentara con cualquiera, darle tales señales, que la menor sea las flores de milagro brotadas, y la mayor a la misma Virgen retratada, para que siendo aquesta la mayor señal que podía darse, goce su santa imagen de *Guadalupe*, entre todas el renombre de señal: *signum*.

Lo singular, a que siempre atiendo para realzar el propósito, es una reconvención al mismo Dios, que pues tan sufrido se ha mostrado en que le pidan tantas señales para la imagen de María, me suplirá que pregunte. ¿Cómo, habiendo revelado a los patriarcas y profetas tantas imágenes milagrosas de María para misterios suyos, y siendo todas prodigiosas y raras, en ninguna se hallan tan anticipadas prevenciones en el pedir señales, antes vemos a Dios dándolas

sin pedirlas? Prueba es la del arca encomendada a Noé: *Fac tibi Arcam* (*Gen.*, 6). La zarza en el monte aparecida a Móysen: *Apparuit ei Dominus inflamma ignis* (*Éxod.*, 5). La escala en el campo representada a Jacob: *Vidit in somnis Scalam stantem super terram* (*Gen.*, 28). La puerta al oriente mirando, cerrada para siempre, así la vio Ezequiel: *Porta haec clausa erit* (*Ezech.*, 44). Todas éstas son imágenes milagrosas de María, con otras muchas en la escritura y aquí no hallamos petición, réplica ni examen de los interesados en verlas; ¿qué misterio pudo encerrar, que Gedeón y Dios quieran esmerarse en aquesta imagen del vellocino, Gedeón pidiendo señales milagrosas y Dios concediéndolas a su deseo?

Mi sentimiento es que el vellocino es una materia que sirve a los hombres de abrigo, vestidura y capa, porque los copos escarmenados, los vellones dispuestos se hilan y tejen, dando telas a la comodidad del vestuario; de donde infiero, que en aquel vellocino profetice sustituto de una imagen de María, estaba singularmente profetizado y avisando había de haber en tiempos venideros una imagen suya, que fuese propiamente vellocino en el campo, apareciéndose en una vestidura, capa o manta de los indios, y que para ella habían de preceder petición de señal y señales de milagros: y por esto en su nombre se anticipaba Gedeón a pedir tantas señales en aquel vellocino, y Dios no se excusaba en dárselas, por tener prevenidas las que había de dar para la santa imagen de María Virgen de *Guadalupe* su madre. Crédito tiene mi concepto en las palabras de San Proclo, arzobispo de Constantinopla: *Vellus mundissimun coelesti pluvia madens, ex quo Pastor ovem induit* (Hom., *de Nat. Christ.*). Sois María Virgen (le dice este santo) purísimo vellocino, bebiendo y embebiendo el rocío del Espíritu Santo, y de vos como de vellocino dispuso tela Cristo nuestro pastor para vestir a sus ovejas fieles. Predica en María el vellocino por lo general, beneficio para los hombres, y por lo particular de milagro el milagro en la manta, gozando allí su imagen a todo derecho el nombre de señal: *signum.*

Magnum

Grande tiene por título la señal, milagro e imagen aparecida en el cielo. Supo conservarlo, lucirlo y esmerarlo la imagen nuestra aparecida en la tierra, de tal manera que aunque lo grande dice capacidad, latitud y esfera en que pueden caber todas las excelencias debidas, todas las prerrogativas privilegiadas y todas las mejoras entendidas, aquí tuvo lo grande tanto de singular, que se llegó a gozar en el epílogo de grande, ganándolo con el milagro de nuestra imagen. Para esta prueba desde luego prevengo sin excepción de ingenios, aunque con veneración de todos, a que el entendimiento discurra, la voluntad se incline, la memoria se acuerde, la antigüedad reclame, los milagros prediquen, los

prodigios aleguen, las maravillas aboguen, la devoción gradúe todas las imá-
genes milagrosas de María, y en su propio amor sentencien el título de grande.
 No pide menos fundamento el discurso, que de la Sagrada Escritura, de
principio Isaías en su cap. II, *Egredietur virga de radico Jesse:* Nacerá una vara
de la raíz de Jesse. Buscando quien me diera razón de la calidad de esta vara
hallé en ella a un pájaro cardenal, cantando tan dulcemente, que los pasos de
su garganta a fuerza del espíritu que los entonaba, rompieron paso por el pecho
a S. Gerónimo, y enseñando en la exposición del lugar, que aquesta vara es
María Virgen Madre de Dios, dando a la vara la gloría de que pueda servir su
jeroglífico, empresa e imagen suya: *Virgam de radice Jesse, Sanctam Mariam
Virginem intelligamus.* Forzosamente es María Virgen en todas sus imágenes
vara, por ser el título tan bien fundado en profecía evangélica. Yo con ella, y
valiéndome de la lectura de Procopio Gazco, que dedujo de la palabra hebrea,
donde en lugar de *Radice Jesse,* de la raíz de Jesse, está *Ex traunco praecisso* —
De un tronco cortado. Es el sentido, nacerá la vara de un tronco cortado. Sin
duda me persuadí a entender, que en el nombre de vara, no solamente estaban
significándose las imágenes de María, sino que con particularidad misteriosa
están singularizándose las aparecidasde milagro, pues lo es y muy grande en la
naturaleza, que un tronco o trozo dividido y destroncado: que el pimpollo o
la vara desentrañada y desasida de la tierra y sus jugos, llegue a reproducirse
florida, renacer frezca y repetirse verde. Quede pues la vara muy en primer
lugar por semejantes imágenes, y acreditada la elección de mi pensamiento
entre tantas imágenes, atributos y jeroglíficos de María, como enseñan las
Escrituras Sagradas, santos doctores, expositores gravísimos y predicadores
excelentes, que las declaran.
 Sigamos el propósito con la historia del cap. 17 de los Números, donde
refiere el cronista sagrado el singular estilo que tuvo Dios para sosegar los hijos
de Israel en la reñida competencia y porfiada pretensión a la dignidad del sumo
sacerdocio. Llamó Dios a Moysen, mandóle convocar a todos los interesados
pretendientes, y pedir a los príncipes de las tribus a cada uno su vara intitu-
lada con el nombre del dueño: *Loquere ad filios Israel* (No he de perdonar aquí
palabra del texto) *& accipe ab eis Virgas singulas per cognationes suas, acunctis
Principibus tribuum, Virgas duodecim, & unius cuiusque nomen superscribes Vir-
gae suae.* Todas aquestas varas en manojo las pondrás dentro del tabernáculo:
advirtiéndoles a los interesados a la dignidad sacerdotal, que la elección ha de
declarar la vara que entre todas remaneciere florida, señal evidente que el dueño
de tal vara ha de ser el legítimo electo: *Ponesque eas in tabernaculo foederis
coram testimonio, ubi loquar ad te. Quem ex his elegero, germinabit Virga eius.*
Moysen sin dilación, sin olvidar circunstancia al intento, obedeció el decreto
introduciendo las varas y dejándolas aquella noche dentro del tabernáculo.
Sucedió a la mañana hallarse entre todas las varas, la de Aarón mejorada con

hoyas, flor y fruto de sazonadas almendras, habiendo sido todas las varas, varas de almendro, quizá por que no reclamasen alguna nulidad en el milagro, por la calidad natural de las varas, que siempre en intereses de las dignidades, o no faltaron adiciones o sobraron ingenios: *Quas cum posuisset Moyses coram Domino in tabernaculo testimonij Sequenti die regressus invenit germinasse virgam Aaron, & turgentibus gemmis eruperant flores, qui foliis dilatatis in amygdalas deformati sunt.* Presentes los príncipes de las tribus y dueños de las varas, necesariamente cedieron la dignidad al dueño de la vara florida. Después, repartiendo Moysen a todos sus varas, llegando a la de Aarón, le mandó Dios que no se la entregue, sino que la reserve y guarde dentro del tabernáculo perpetuamente como señal milagrosa y pacificadora de litigios, componiéndose en su presencia y excusando que mueran los rebeldes en semejante elección. Así lo hizo: *Dixit Dominus ad Moysen refer Virgam Aaron in tabernaculum testimonii, ut servetur ibi in signum rebellium filiorum Israel, ne moriantur.* Ésta es la historia a la letra.

Ya es tiempo que saquemos la consecuencia legítima, que será ejecutoría del título de grande en aquesta señal, uniendo las dos varas, la profetizada por Isaías y la florida de Aarón al mandato de Dios, y pues di lugar, tiempo y licencia a todos los ingenios en esta materia. Ahora con el humilde mió, llamo a toda la cristiandad con sus reinos, ciudades, pueblos, valles, montes, selvas, peñas, puertos, mares, árboles y ríos, para que traigan cada uno la imagen milagrosa que tuviere de María, y en nombre de la suya en nuestro mexicano *Guadalupe*, cito, invoco, aviso, insto, convido, ruego, suplico, adoro y espero a todas las aparecidas de milagro, para que me oigan, atiendan, arguyan, repliquen, adicionen, contradigan y respondan a un bien hilado silogismo de todo lo discursado.

La vara es propiamente imagen de María en todas sus imágenes y singularmente en las aparecidas de milagro. Entre las varas se lleva la dignidad la vara que florece, luego entre las imágenes de María, ha de gozar la dignidad suprema de milagro, la que se hallare milagrosamente florida. Con esto bien pudiera fiar la consecuencia a cualquiera que supiera sacarla, porque había de decir, que siendo la imagen milagrosa de María, en nuestro mexicano *Guadalupe*, la única, singular, sola y rara, que en toda la cristiandad se ha pintado de flores, aparecido en ellas y conservádose como vara florida, ha de gozar entre todas las imágenes milagrosas de María Virgen, la dignidad suprema de milagro y la primacía de milagrosa: *magnum.*

La victoria de mi concepto quiero celebrar por lo divino y humano, sin soltar de la mano esta vara, que aunque siempre es vara de misericordia, aquí ha de ser de justicia para informar de la que tiene en el glorioso título que deja comprobado. Advirtamos que entre las varas florece la de Aarón. *Invenit, germinasse virgam Aaron.* Con tantas circunstancias en su favor, y privilegios en

su crédito que piden atención por singulares. Aquesta vara desde su raíz y principio fue milagrosa: porque según refiere *el Abulense* en la questión décima sobre el cap. I del Éxodo, nació en Madian en un huerto de Jetro el suegro de Moysen, a quien Dios se la tenía guardada, porque aunque muchos habían intentado cortarla, no habían podido hasta que llegó la mano de Moysen, en que estaba cuando Dios le llamó para enviarlo a Egipto, vinculándole en la vara tantos milagros y prodigios que con ella se obraron, estrenándola desdé luego con uno portentoso en la presencia de Moysen. Puesto fuera en razón, que habiendo de darse la dignidad suprema del sumo sacerdocio a título de milagro, la mereciese por los obrados en utilidad común de los cautivos israelitas contra el rebelde faraón y los suyos, cuando en el gobierno de Dios nunca se olvidan méritos adquiridos, y padecidos trabajos de que las otras varas en sus dueños eran testigos. Excusado parece nuevo milagro, y siendo necesario que lo hubiese, podía repetirse alguno de los pasados, pues todos fueron grandes a toda admiración.

Si consideramos la vara en sí misma parece que con el nuevo milagro, de florecer vistosa adquirió lo que con muchos no había gozado, pues nunca Dios cuidó que la guardasen, ni venerasen como reliquia, antes la veían en público de mano en mano, de la de Moysen a la de Aarón, ya arrojada en la tierra ya dividiendo el mar, ya ensangrentando el río, sin mandar que la reservasen y guardasen en el tabernáculo; y al punto que florece notifica el mandato a Moysen, que no la saque, que la guarde y retire en el sagrado tabernáculo, hasta que entre en el arca donde fue su decente lugar y sagrario perpetuo: *Refer Virgam Aaron in tabernaculum testimonii ut servetur ibi.* Declarando la pretensión en esto, para que fuese una señal y milagro permanente a que tuviesen los ojos del pueblo, no sólo para agradecer beneficios pasados, sino para asegurar desdichas venideras, para que no muriesen en *Insignum rebellium filiorum Israel ne moriantur.* Este motivo parece que tenía mayor fundamento en otro género de milagro por ser el de las hojas y flores tan fácil de secarse, que las plantas más floridas y verdes se marchitan, secan y acaban: y se muestra Dios tan cuidadoso en aqueste milagro para perpetuarlo, que en opinión del *Abulense* (Quest. 11, sup. 17. *Num.*) permaneció mucho tiempo aquesta vara verde, fresca, florida, frondosa y con el fruto: *Virgo Aaron mansit postea semper virens.* Gravísima circunstancia, que habiendo obrado aquesta vara tan diversos milagros, ninguno quedó en la representación ejecutada con permanencia visible, aunque vivieron siempre en las memorias venerados. Para el fin a que se guardaba, para escarmiento o beneficio de que viéndola no murieren los rebeldes ingratos, mas vivamente advirtiera a todos la urna del maná, que también se guardaba en el arca, pues la ingratitud en no haberla reconocido les ocasionó la plaga de abrazadas serpientes que los mataban, y mueve más lo ejecutado padecido, que lo amenazado para padecer. Aquí llegó lo que mi corto talento ha podido

discurrir en la vara, sacando breve resolución de lo dicho, que con haber florecido la vara granjeó su mayor crédito, veneración, autoridad, aplauso, estimación, premio, permanencia y gloria; y podremos en aplicación piadosa, en términos de la devoción, en esencia de amorosos elogios decir.

María Virgen Madre de Dios, es desde su principio vara tan milagrosa, que es toda milagro, singularizándose en todas sus varas e imágenes aparecidas de milagro con infinitos milagros, mas permitió y eligió el milagro de las flores de *Guadalupe* para su imagen, en que goce todo lo que se le debe de veneración, amor, respeto, devoción, confianza, culto y perpetuidad; y se canonice con justo título este milagro, por el milagro grande: *magnum*. No sólo grande como la nueva elocuencia ha dado ya en celebrar lo grande, diciendo a lo retórico, más allá de lo grande. Porque esto es dar permiso al entendimiento a que pase adelante de lo grande, y vendrá forzosamente lo que de suyo fuere grande, a no quedar tan grande, pues tiene después de sí cosa más grande; Voime con mi tosco, rudo y grosero lenguaje, digo, que aqueste milagro es grande, sin más allá de lo grande, porque es el sello de lo grande, *sigillum magnum,* sello grande leyeron otros. Con esto quedó seguro y en sagrado, porque tiene muchos discípulos celosos el nuevo descubrimiento de palabras, y me condenaron, o a que no pasara adelante con mis elogios o no me atreviera a decir que los escribía, sino sabía usar de tan ocultos encarecimientos.

Por lo natural y humano festejemos lo dicho para que nada falte. La vara fue de almendro, y así produjo almendras vestidas de verdes hojas y bordadas de flores a todo florecer: *Turgentíbus gemmis eruperant flores, qui foliis dilatatis in amigdalas deformati sunt.* En lo natural es el almendro un árbol entre todos el más animoso. Todos los árboles viven temiendo rigores del invierno, sus escarchas y hielos: de tal manera que en llegando el gobierno de tiempo semejante, quedando desnudos y despojados de sus hojas, flores y frutos no se atreven a reflorecer, con temores, resguardos y recelos se cobijan, y encierran en sus duras cortezas, sin permitir que ningún renuevo, hoja o pimpollo se asome a ver el campo, resguardándose que la menor escarcha los ejecute en sus esperanzas y los marchite para lo venidero. Solamente el almendro hace rostro al invierno, y en lo más riguroso de sus destilaciones y nieves, se descobija y desabrocha, anticipándose galán entre las plantas, vistiéndose de hojas en esperanzas sin riesgos, y matizándose de flores sin sustos de marchitarse, tan temprano en la gloria, que no solamente se queda con ella, sino que la comunica en pronóstico: siendo las flores suyas un cierto repertorio de la felicidad del año venidero. Por regla de agricultura la señaló Virgilio, advírtiendo que conforme el almendro madrugare en sus flores y retoñeciere en el invierno, abundará la tierra en sus cosechas. Éstos suenan los versos que se siguen (Virg, *Aeneid.,* 10):

Contemplatoritem, cum se nux plurima sylvis.
Induet in florem, & ramos turbabit olentes,
Si superara faëetus, pariter frumento sequentur,
Magnaque cum magno veniet tritura calore.

En verdad que el almendro es merecedor de alabanzas entre todos los árboles, no sólo por el ánimo en las flores, sino por el cuidado en pronosticar, que pocas veces felicidades propias saben pronosticar las ajenas.

Aquí celebro por lo natural lo milagroso. Apareció la santa imagen en el mes de diciembre, en él brotaron las flores de un peñasco, fue sin duda declararse en todo vara de almendro, que sin temer los hielos, ni recelarse de escarchas en helado diciembre, se viste primaveras y se abrevia jardines, acreditando con esto la etimología del diciembre, a correspondencia del hebreo *Nisan*, que significa *Spes*—Esperanza, y no como quiera, sino buena esperanza. *Mensis bonae Spei,* tiene todo aquesto por su autor a Beda el venerable padre, exponiendo la palabra hebrea *Chasseu.* Aqueste es el diciembre, que a todos los desempeña pues gozando esta vara florida y almendro en una imagen, predica felicidades venideras en buenas esperanzas, quizás por boca de David le dice a María sacratísima: *Visitasti terram, & inebriasti eam fecisti locupletare eam.* Apareciendo en la tierra y visitándola con tu presencia, la fertilizas a colmo y la enriqueces en abundada. *Benedices Coronae anni benignitatis tuae,* & *campi tui replebuntur ubertate.* A manos llenas bendecirás los años, y sin daños aquestos campos que son tuyos brotarán en mejoras y crecerán en aumentos. Bien merece vara tan milagrosa tener su tabernáculo en que reservada se venere. Bien debe el devotísimo prelado solicitar su fábrica y apresurarse a su edificio, y mientras dejar la vara en mano de quien sepa estimarla prudente y declararla entendido. Así lo hizo. (Éste es mí parecer.) Que el ilustrísimo obispo de México, la dejó en mano del santísimo obispo de Hypona, para que predique y declare el milagro a todos los que llegaren. Yo me adelanto, quiero ser el primero que me arrodille a todos milagros, al de María Virgen, adorando su imagen, y al de Agustino Santo, oyendo su elocuencia (Ser. 1, *de San &.*): *Virga illa Aaron Virgo Maria fuit.* Aquella vara milagrosa de Aarón fue imagen de María: *Virga ecce protulit, quod ante non habuit.* Ves aquí aquella vara en aqueste milagro dando lo que antes no tenía, y aquesto por milagro: *Et tamen cum illi de essent universa jura naturae, protulit Virga, quod nec femine suggeri potuit, nec radice.* Faltaron aquí todos los derechos de la naturaleza, que en su orden seguido concede a las plantas para que arraigadas florezcan y fructifiquen, y no habiendo raíces por donde beba alientos para retoñecer aparece florida. Ésta es María, ésta su imagen milagrosa de nuestro *Guadalupe,* ésta la que merece otro precioso tabernáculo en que se guarde, y si la otra quedó guardada con título de señal (*Ut servetur íbi in signum*), aquesta ha de conservar con el ejecutoriado renombre de señal grande: *signum magnum.*

Apparuit in coelo

En el cielo apareció la señal grande, *In Coelo*. Con el cielo han de ser ahora los discursos, aunque parezca queremos coger el cielo con las manos, por ver en nuestras manos aqueste lienzo imagen de María: es verdad que en él tenemos cielo. Dios creador omnipotente de los dos orbes, celestial y terrestre, repartiendo nombres, le puso dos al cielo. Primero le llamó firmamento, después le llamó cielo: *Et vocavit Firmamentum Coelum.* (*Gen.*, 1.) Procedió como en todo profundamente sabio. Con el nombre de firmamento, dijo lo grande, excelente y prodigioso de la obra. Con el nombre de cielo, dijo la veneración, resguardo y atención a semejante fábrica, porque lo propio es cielo, que *Coelare.* Encubrir, vestir y guardar: fue sin duda poner con el nombre de cielo una capa a todo aquello grande que se significó en el nombre de firmamento: cortando aquesta capa tan bastante, capaz y dilatada, que por la parte superior fue capa de Dios: así explican a David en un verso del *Salmo* 103: *Amictus lumine sicut vestimenta.* Está Dios vestido de la luz como de propia vestidura y capa, hace capa del cielo hermoseándolo con la luz y bordándolo con los astros: *Extendens Coelum sicut pellem.* Punto que con singularidad expuso a mi pensamiento el David jesuita de estos tiempos, padre Juan Lorino, cuyas son las palabras siguientes: *Igitur vis comparationis petitur hoc loco ex lyneo candido, spiendentique vestimenta, quod si de Coelo affirmamus, erunt in hoc vestimento sydera tanquam aurei clavi floresque pelucidi.* Hace Dios del cielo vestidura y capa. Comparación es ésta sacada de quien se viste o cubre de algún lino, lienzo o manta blanca, y en aquesta del cielo sirven las estrellas de unos broches resplandecientes fijos, y de unas flores varias que lo siembran. De manera que aquesta capa por la parte superior sirve a Dios, y así como para tal dueño está bordada a luces, y realzada con todos los astros. Por la parte inferior es capa de los hombres, tan permanente y durable, que el más pobre siempre confiesa que solamente le queda la capa del cielo, con acuerdo por esta parte pintó Dios esta capa al temple de la tierra sobre azul, eso dice lo que la vista presume en los celajes, nubes y copos que se relevan, dorándose tal vez con reflejos de luces, y tal vez obscureciéndose con vapores. Será pues en toda propiedad el cielo una capa, y sonará muy bien decir, que si San Juan vio aparecer la señal en el cielo, *Signum magnum apparuit in Coelo*, fue verla aparecida en una capa, lienzo o manta, si de esto sirve el cielo.

A medida del cielo sin duda le cortaron a Juan Diego la manta; capa de su nación, para que se verificáse con todas propiedades, que la señal, milagro e imagen de María Virgen de *Guadalupe*, se había aparecido en el cielo, cuando capa y cielo son uniformes en lo significado, y aquí también en todo lo sucedido. Descubrióse María en su imagen, vestida y bordada de todas las luces, sol, luna y estrellas, por acreditar desde luego y declarar, que aquella manta

teniéndola pintada era capa de Dios, que se viste del cielo luciéndolo por la parte superior, donde si las estrellas se juzgan como flores, aquí las flores se convierten estrellas. Está la manta toda pintada al temple, con celajes y nubes acompañando lo azul del manto desplegado, propio color del cielo, por mostrar María es capa al temple de la tierra, que de esta suben los exhalados vapores que se cuajan en nubes, escarmenan en copos y parten en vellones, y que en esta manta tienen los hombres capa con que cubrirse, sin que ninguno se atemorice por pobre, ni desconfíe por humilde, pues eligió por dueño de está capa a un hombre tan humilde, a un sujeto tan pobre. Queden gloriosamente reciprocados los nombres, el cielo será capa, la capa será cielo, y en el cielo y la capa aparecida María, *Apparuit in Coelo.*

¡Oh cuántas glorias se me translucen aquí para esta tierra! ¡Oh cuántas esperanzas se me aseguran para los nacidos en ella! En fe del apóstol San Pablo las publico, y en su doctrina las fundo, en el cap. 2 de la *Epístola a los hebreos,* predica los beneficios que el hombre debe a Dios piadosamente encarnado por él, y habiendo expuesto mucho, los cifra y suma así: *Nusquam enim angelos apprehendit: sed semen Abrahe apprehendit. Unde debuit per omnia fratribus similari: ut misericors fieret, & fidelis pontifex ad Deum, ut repropitiaret delicia populi.* Vistióse Dios de la naturaleza humana, prefiriéndola en esto a la naturaleza angélica, con que se puso y constituyó en una obligación piadosa de ser semejante a sus hermanos los hombres, a ser con ellos misericordioso, a interceder por ellos para que se les perdonen sus culpas. Es muy de advertir cuán divina fineza fue dejando el brocado y tela rica de la naturaleza angélica, vestirse de una naturaleza tan humilde y tosca como es la de los hombres quedando con esto obligado a ser misericordioso y eterno abogado de los pecadores, que siempre se reconozcan agradecidos de que cortase capa humana para su amparo. ¿Quién podrá negar en toda piedad la semajanza amorosa en María Virgen, eligiendo esta manta? Entendamos, confesemos, agradezcamos, que quiso tan divina señora humanarse, mostrar su amor y asistir con nosotros, y pudiendo buscar realzados tejidos, preciosas telas y cortes de brocado, se inclinó a una manta que toda es criolla de esta tierra, en la planta de su *maguey,* en sus hilos sencillos y en su tejido humilde, sin desdeñarlos por nacidos en ella, antes a ley de su piedad, declarándose por esto obligada a imitación de Cristo su hijo, a ser con los de aquesta tierra más misericordiosa, solicitando sus causas. Quédense de memoria para consuelo las palabras apostólicas de Pablo: *Ut misericors fieret, ut repropitiaret delicta populi.* Elegir capa es amor, es misericordia, es intercesión.

Empeño semejante de María Virgen me da licencia a que adelante más las esperanzas por los nacidos en aquesta tierra. Hablando Cristo de los hombres que han de ser bienaventurados dijo: *Erunt sicut Angeli Dei in Coelo* (Math., 22). Serán como los ángeles en el cielo. Lo particular del título es el misterio, porque pueden en la bienaventuranza gozar de Dios, en quien ella consiste, sin

ser ángeles; es verdad, mas quiso Cristo como justísimo en sus disposiciones, que supiesen los hombres cómo tenía prevenidos a los ángeles para que les pagasen lo que les debieron en ocasión, y fue cuando tres ángeles visitaron al S. patriarca Abraham, entonces se valieron de forma, traje y capa de hombres para disimularse. *Apparuerunt ei tres Viri* (Gen., 18). Es muy justo, dice Cristo, que pues los ángeles se valieron de la capa de los hombres en su tierra, los hombres gocen la capa de los ángeles en su cielo. Ley al fín en el gobierno de Dios. Tertuliano es el dueño del concepto (lib. *in Macronem)* y de las palabras que lo explican: *Et sunt renunciemus eius esse promissum, homines in Angelos reformandos, quando quidem quia Angelos in homines formarit aliquando.* Dadme licencia querida de mi alma Virgen María para decir, no con pretensión de reconvertir vuestra gratitud, sino por alentar las confianzas en los míos. Que pues os humillastéis amorosa y os determinastéis amable a pedir a un indio pobre la manta, y quisistéis fuese capa tan de esta tierra, que ia planta, hilos y tejido no se halla en otra, fue para consolarlos, que guardando la ley de Cristo vuestro hijo y redentor nuestro, si pedís nuestra capa piadosa habéis de damos la vuestra, y como sois tan prevenidamente agradecida, desde el mismo punto que la pedíais, la pagáis, quedando pintada en la manta, dándonos a vos misma en vuestra imagen, que desplegando el manto azul rociado de estrellas, está ofreciendo su capa como un cielo para cubrimos, para que podamos decir y gloriarnos en aquesta tierra con las palabras de German (*Const. de Oblig.*): *Virgo vestimentum nuditatis nostrae.* Que sois la vestidura de nuestra desnudez aparecida en ese cielo: *In Coelo.*

Ingratitud pareciera si dilatara una amorosa exhortación a los nacidos en mi patria y criollos de aqueste Nuevo Mundo, sea la del cap. 8 del Deut., donde hace Dios memorias de los beneficios obrados con los caminantes israelitas, para reconvenirlos por boca de Moysen, y señala entre ellos uno por singular: *Adduxit te Dominus Deus tuus quadraginta annis per desertum. Vestimentum tuum quo operiebaris nequaquam vetustate defecit.* Cuarenta años caminastéis por el desierto, y en todo aquel tiempo vuestros vestidos que os abrigaban y cubrían, no se consumieron, gastaron, ni envejecieron, advertir obligación tan grande en que os puso Dios para que siempre agradecidos lo adoréis y sirváis. Aquesto propio nos está perpetuamente predicando el beneficio y milagro de aquesta vestidura y su imagen, vestidura de nuestra desnudez, *Vestrimentum nuditatis nostrae,* para el agradecimiento a Dios y a María, y con mayores contrapuntos, porque las vestiduras de los israelitas serían forzosamente de linos, lanas, sedas y tejidos de suyo permanente por la materia y por el arte. Aquí la manta en hilos de un *maguey y* tejida a ingenio humilde, sin arte, precepto, ni curiosidad entre los indios; con que de suyo por lo natural no podía asegurar la permanencia, que hoy por lo divino está gozando. Aquellas vestiduras permanecieron cuarenta anos sin gastarse; aquesta manta [pintada con la Virgen]

ciento diez y seis años sin consumirse: tan consistente, entera y fuerte, que una vez con toda veneración y con tiernos consuelos de mi alma, no con vana curiosidad al milagro, sino con devota pretensión para este escrito, llegué a tocarla, y la descubrí, sentí y experimenté del porte referido y prometiendo eterna duración, pues habiendo pasado más de un siglo, no se había resentido, cuando los peligros son tantos y fácilmente conocidos, ya del sitio en que vive, a quien baten y combaten los vientos a porfía, ya del polvo que inquieto se levanta, y siendo como es tan salitroso, puede dañar a lo más fuerte, ya por las luces, aromas, perfumes y sahumerios, cuyos calores, o podían tostarla en su continuación o sus humos empañarla, obscurecerla y borrarla, siendo pintura al temple. Motivos son aquestos para que debamos siempre vivir agradecidos por esta capa o cielo: *In Coelo.*

Capa tan milagrosa pide agradecimiento para celebrarla, estimación para lucirla, desvelo para defenderla y conocimiento para gozarla: todo lo hallé cifrado en las vestiduras de Cristo. San Marcos en su cap. 6 refiere, que cuando Cristo entraba en las villas y las ciudades, ponían en las plazas los enfermos y le suplicaban permitiese le tocasen las vestiduras, logrando siempre los efectos, porque cualquiera que las tocaba quedaba con salud: *Quocumque introibat in vicos, vel in Villas, aut Civitates, in plateis ponebant infirmos, & de praecabantur eum, ut vel simbriam vestimenti eius tangerent: & quotquot tangebant eum salvi fiebant.* San Mateo en su cap. 27 escribe, que en el pretorio los ministros desnudaron a Cristo de sus vestiduras y lo vistieron de otra de grana para burlarlo rey: *Tunc milites praesidis suscipientes Jesum in praetorium, & exuentes eum chlamidem coccinearm circumdederut ei.* Después para llevarlo a crucificar le restituyeron sus propias vestiduras, vistiéndolo con ellas: *Et postquam íllus erunt ei, exuerunt cum chiamidem, & indverunt eum vestimentis eius: & duxerunt eum ut crucifixerent.* Lo que en el Calvario sucedió con estas vestiduras advierte San Juan, cap. 19: *Milites ergo eum crucifixissent eum acceperunt vestimenta eius, & securunt quatuor partes, uncuique militi partem.* Después de haber crucificado a Cristo, los soldados se apoderaron de sus vestiduras, y de la una hicieron cuatro partes, llevando cada uno de los soldados la suya dividida: *Erat autem tunica inconsutilis de super contexa, per totum. Dixerunt ergo ad invicem. Non scindamus eam, sed sortiamur de illa cuius sit.* Llegando a la túnica inconsútil de Cristo, vestidura tejida del cielo, no quisieron partirla ni cortarla, sino que convenidos se diese por suerte a quien le cayera, siendo todo el suceso cumplimiento de la profecía de David, acerca de aquestas vestiduras: *Ut scriptura impleretur dicens, partiti sunt vestimenta mea sibi, & in vestem meam mi serunt sortem.* Aquestos son los tejidos evangélicos, pasemos a lo que significan.

El Espíritu Santo le cortó a Cristo aquestas vestiduras a la medida grande de misterios, debemos entenderlo así, siendo que desde sus principios fueron aquestas vestiduras milagrosas, tan a cuidado y estimación de Cristo, que para

dar salud a quien la solicitaba permitía se las pidiesen a tocarlas, pudiendo obrar en pago de los afectos que lo buscaban médico, sólo con su querer sin necesitarlos a contactos tan físicos. Después salir con la vestidura de grana que le habían puesto, que siendo para burla y escarnio prosiguiera la afrenta en el mayor concurso, querer le restituyesen las vestiduras para subir con ellas encierra su misterio, y más si atendemos a la grave ponderación y sentencia de San Jerónimo a este propósito. Dice, que al punto que le volvieron a Cristo sus vestiduras, al instante que las recibió y vistió, se turbaron los elementos y comenzaron todas las criaturas a confesar a Cristo por su creador y dueño: *Tunc pristinas vestes recepit, & proprium assumit ornatum, statimque elementa turbantur, & creatori testimonium dat creatura.* En el Calvario se reparten con singularidad, la una dividida en pedazos que llevaron los soldados para eficaz reliquia en sus enfermedades, por lo que la habían oído y visto en semejantes experiencias. Ésta es opinión de Lyra (*Ad cap., Gen., 28*). La túnica inconsútil cupo entera por suerte, si bien después según corre en historias, vino a parar a manos y poder de Pilatos, que vestido de ella muchas veces se libró de la muerte en evidentes peligros, hasta que inadvertido o ignorante de la fuerza de tan santa reliquia se desnudó la túnica, pagando con la vida su ingrata inadvertencia. A todo me persuado fácilmente, porque siempre los poderosos son herederos de las mejores prendas, y Cristo esmera los milagros de su misericordia con sus mayores enemigos. Y por clave de la veneración de Cristo a sus sagradas vestiduras, previno expresa profecía por boca de David (*Psalm., 21*), que refiere San Juan tan cuidadosamente.

Con el agudo corte de su pluma ajustó San Agustín aquestas vestiduras a soberanos misterios (Trat. 128, *in Joan.*). Todas las vestiduras de Cristo significaron a su Iglesia la dividida en cuatro partes, a la Iglesia comunicada en todas las del mundo con igualdad a los fieles. La vestidura entera, a la Iglesia unida en estas partes con entero vínculo de caridad: *Quadriparüta vestis Domini Jesu Christi, quadripartitam figurabit eius Ecciesiam, toto scilicet (qui quatour partibus constat) terrarum orbe diffussam, & omnibus eiusdem partibus aequaliter distributam. Tunica vero illa sortita omnium partium significat unitatem, quae charitatis vinculo continetur.* Llamarse inconsútil la Iglesia, es por su permanencia, que nunca ha de cortarse, sino que ha de permanecer entera en el poder de uno, para todos. Este uno, que es para todos, es nuestro padre San Pedro, a quien la entregó Cristo cuando respondió por todos los apóstoles su divina filiación: *Inconsutilis autem ne aliquando disvatur, & ad unum pervenit, quia in unum omnes, colligit, sicut in Apostolis cum omnes essent interrogati: solus Petrus respondit, Tu es Christus filius, Dei vivi: & ei dicitur, tibi dabo claves regni Coelorum.* Ninguno ya extrañará el cuidado de Cristo con sus vestiduras milagrosas, cuando en ellas está representando y venerando a su Iglesia. Piadosamente a esta medida hemos de celebrar nuestra capa de *Guadalupe.*

Aunque muchos devotos de María Virgen no la hubieran intitulado vestidura de Cristo, esto bastara para que propiamente gozara el epíteto y atributo, heredándolo de la Iglesia con quien tiene, como al principio nos enseñó nuestro Santo Agustino, íntimo parentezco y derecho a todas sus prendas y títulos estimables, y así podremos discursar sin recelo. En la vestidura que se dividió en cuatro partes, términos de todo el mundo, entendamos a María purísima Madre de Dios en sus milagrosas imágenes repartidas en toda la cristiandad, y en cada una de ellas mostrándose toda con su intercesión, obrando milagros y prodigios, declarándose madre misericordiosa, pues como la otra vestidura de Cristo no excusó partirse y entregarse a públicos enemigos, verdugos pecadores, no se desdeña la piedad de María perpetuamente comunicarse a éstos, antes parece que los busca viniéndoseles a las manos para darles las manos de su favor. En la túnica inconsútil y tejida del cielo entiendo a María Virgen en su santa imagen de nuestro mexicano *Guadalupe,* no sólo por el título común de vestidura, sino por lo particular de la elección, en una manta semejanza del cíelo, donde se estampa y pinta, concediéndole por su camino los privilegios que a la otra. En lo inconsútil que dice permanencia y perpetuidad, la consistente duración de este lienzo e imagen, como supimos. El comunicarse y entregarse a uno para todos como la Iglesia a su príncipe Pedro, se mostró con viva semejanza y amorosa experiencia, pues desde sus principios hasta sus fines eligió a un consagrado príncipe, sustituto de Pedro en su santa Iglesia de México, a quien solicitó, buscó y visitó, poniéndose a sus ojos y a sus manos, entrándose en la Iglesia, como diciendo que ella era vestidura inconsútil parecida a la primera, y se venía a transformar en la Iglesia y declarar cuán de derecho era suya, que estando en ella sería para todos, que cualquiera que se vistiese de ella en su invocación, amor y devoción, viviría seguro de peligros; y al fin que conociese había sido su imagen en esta vestidura dada del cielo por suerte venturosa.

No se ha cortado el hilo de oro de San Agustín, prosigue el pensamiento. Pregunta, ¿qué significa la palabra fuerte? Y enseña su espíritu, que es la gracia de Dios, cuyas divinas propiedades se conocen, en que de uno se comunica a todos, y como gracia de Dios dada por suerte tiene su fundamento en ocultas permisiones de Dios y no en méritos de la persona: *In sorte autem quid nisi gratia Dei commendata est? Sic quippe in uno ad omnes pervenit, & cum sors mittitur, non personae, vel cuius sumque meritis, sed occulto judicio Dei ceditur.* Suerte y gracia de Dios es una misma cosa, diose aquella túnica inconsútil de Cristo por suerte, sin atender a los merecimientos del venturoso que la llevó, sino por oculto juicio suyo. No falta circunstancia tan singular en aquesta vestidura e imagen milagrosa, túnica dada por suerte a nuestra tierra, antes parece que buscó María Virgen Santísima modo con qué decirlo.

El legítimo dueño que vistió aquesta pobre manta tuvo por nombre *Juan.*

El consagrado príncipe que la recibió se llamaba *Juan*. La misteriosa etimología y significación del nombre *Juan* está muy sabida, *Gratia Dei*, gracia de Dios; aquesto significa. ¿Quién no se admira si confronta las palabras de mi santo, *In sorte autem quid nisi gratia Dei commendata est?*, que la suerte con que se dio la túnica de Cristo es la gracia de Dios, con los nombres de aquestos dos varones insignes, en cuyo poder y manos estuvo la túnica o manta de nuestra milagrosa imagen, porque sí en los dos se halla el nombre *Juan,* que significa gracia de Dios, dirá cada uno en lo que le toca, que aquella manta es suerte por gracia de Dios. *Juan,* el que la da, confesará con el nombre, que es donación gratuita de la gracia de Dios. *Juan,* el que la recibe, predicará con el mismo nombre, que la recibe en suerte por la gracia de Dios, en ocultos juicios, profundas permisiones y soberanos decretos, pues quiso dar a este Nuevo Mundo suerte tan venturosa.

Para cerrar gloriosamente este discurso guardé una devota ponderación del abad Guarrico (Serm., 4 *de Assup.*). Entre nuestro padre San Pedro y el evangelista San Juan repartió Cristo sus dos mayores prendas, que son la Iglesia y María Virgen. La Iglesia le cupo por suerte a San Pedro. María Virgen, también por suerte a San Juan, quedaron dueños de estas reliquias, Pedro y Juan, y esto por suerte; voy atado a la propiedad de las palabras, que son éstas: *Sic quippe inter Petrum, qui plus diligebat, & Joannem qui plus diligebatur haereditatem suam Christus divisit: ut Petrus sortiretur Ecclesiam, Joannes Mariam.* Hizo a estos dos apóstoles herederos de todo lo que tenía. Aplicó con toda propiedad la ocasión. En la túnica inconsútil está significada la Iglesia, en ella misma representada María en esta su milagrosa imagen, pues confesemos, que aquélla le cupo por suerte a Pedro sacratísimo: *Ut Petrus sortiretur Ecclesiam.* Y aquesta a Juan obispo consagrado, *Joannes Mariam.* Quedando Pedro y Juan con una misma obligación en la suerte que les cupo: ésta es, en doctrina de San Agustín, que una vez pronunciada deja perpetuos ecos en mi memoria: *Inconsutilis autem ne aliquando disuautur, & ad unum pervenit, quia. in unum omnes colligit.* Llamarse la túnica inconsútil, es por lo permanente, que no ha de dividirse, ni enajenarse, porque se puso en uno para que la gozasen todos, y como tan vigilante dueño y poseedor legítimo nuestro padre San Pedro, ha conservado la Iglesia y la ha de conservar en su poder para todos. Por su camino a el Juan Príncipe en la Iglesia de México, se le advirtió mirase siempre por esta túnica, en la imagen de *Guadalupe. Ne aliquando disuatur:* No salga de su poder en quien todos la gozan.

Dichoso tiempo aqueste en que gobierna la Iglesia santa de México otro Juan, el ilustrísimo y reverendísimo señor Don Juan de Mañozca, a quien el nombre está dictando todo lo dicho y su cuidado ejecutándolo, pues reconocido a esta capa por suerte, la tiene venerada, lucida, celebrada, aplaudida, buscada, obligando con esto a todos sus fieles subditos, a que le digan agradecidos,

gustosos, lo que dijeron los de Jerusalén a uno de su patria (Isai., 3): *Vestímentum tibi est, Princeps esto noster.* Vestido y capa tienes, nuestro príncipe eres. La capa de *Guadalupe* tienes, la veneras, la luces, la comunicas, seas nuestro príncipe por dilatados siglos, no sólo por el presente; dile por todos los hijos de esta tierra, a esta tu santa capa, que ha cabido por suerte, que la tierra y los tuyos tienen puestas en ella (en María) las esperanzas de sus suertes espirituales y temporales: *In manibus tuis sortes meae (Psalm., 30).* Por que son esperanzas y suertes fundadas en el cielo: *Apparuit in Coelo.*

Mulier

Cuando podía esperarse que el milagro grande aparecido en el cielo fuese un globo congelado, un plumaje de fuego, una exhalación de relámpagos, una impresión de rayos, un asistente incendio, un cometa abrazado, se viene a reducir a una mujer: *Mulier.* Basta para milagro grande, con las circunstancias que se descubre. *Amicta Sole:* Vestida del sol. *Luna sub pedibus eius:* Calzada de la luna. *Et in capite eius corona stellarum duodecim:* Coronada de estrellas. Y después con todo aqueste adorno y lucimiento huyendo a una soledad en que Dios le tenía la habitación dispuesta: *Mulier fugit in solitudinem, ubi habetat locum paratum a Deo.* El nombre mujer, dice origen primitivo de la tierra en la primera que hubo: *Aedificavit Dominus, Deus costam quam tulerat de Adam in mulierem.* Sol, luna y estrellas, diesen asistencia superior en el cielo: *Posuit eos in firmamento Coeli.* (Todo es del Génesis.) Es conocido milagro ver a una criatura de la tierra avecindada en el cielo, de tal manera que tenga a su obediencia a todos los astros, cuando aún entre muy iguales suelen replicarse los dominios, añadiéndose verla, que con movimiento el más veloz que puede imaginarse, como es el huir, baja a la soledad de la tierra, dando ocasión a que se pueda presumir, que si subió al cielo, fue para apoderarse de las luces y traérselas a su tierra, al lugar que Dios le tenía señalado. Grave energía encierra este milagro; consulto la verdadera astrología en la Escritura Sagrada y de ella saco dos pronósticos que me parecen evidentes.

Apoderarse esta mujer de todas las luces en sol, luna y estrellas, huyendo a la soledad donde las comunica, es avisar que las solicitó y se las concedieron para bien común y utilidad de su tierra. Puede inferirse del Génesis, donde se sabe que Dios creó al sol, luna y estrellas, y las puso en sus lugares, para que en ellos luciesen y con su lucir alumbrasen la Tierra: *Ut lucerent super terram.* Fue advertirles, no presumiesen habían de lucir solamente gobernando como superiores, sino aprovechando a la tierra como sus bienhechoras, y que la luz que recibían era con este cargo: público magisterio por la boca de Dios, que nunca se recibe el puesto, la dignidad y lucimiento, sin apensionados gravámenes. Todo lo considera otra luz, la de Milán en su mitra y la de la Iglesia

en su doctor San Ambrosio (Lib., 1, *Exam.*), dice, que justamente celebró Dios a la luz, sirviéndole de predicador en sus elogios, conociendo, lo generoso de la luz, que es toda gracia en el comunicarse, viviendo siempre atenta a las utilidades ajenas sin atender a las propias. Es digna de alabanza, no porque luce, sino porque aprovecha: *Non in splendore tantum modo, sed in omni utilitate gratia lucis probatur.* Eran los astros todos hijos de aquesta luz, en un parto heredaron la naturaleza del hacer bien a la tierra. Luego si esta mujer aparecida en el cielo, *Mulier,* tiene posesión del sol, luna y estrellas, y con todas baja a su tierra, es pronóstico seguro que ha de ser para bien de la tierra, pues no se debe presumir ha de quitar ni estorbar en las luces repartidas, la obligación primera en que fueron creadas a obediencia de Dios.

Tener todas aquestas luces resplandeciendo a un tiempo, cuando se sabe que Dios les señaló el lucimiento por sus turnos, es declararse baja a la tierra a fundar un nuevo paraíso. Con la doctrina y curiosidad de San Basilio *el Grande* he de asentarlo. Hablando del paraíso plantado por la mano de Dios entre grandezas de aquel sitio y privilegios de aquel puesto, señala aqueste, y a mi entender, el más raro: *Propter celsititudinem sirus nulla, sui pars ullas tenebras admittit, nulla tenebrescit caligine, ut pote quem exoriens syderum splendor irradiat, & undique lumine circum fundit* (Homil. *de Parad.*). El paraíso está plantado en lugar eminente de la tierra, donde goza la luz perpetua sin tinieblas, alumbrándole a un tiempo sol, luna y estrellas: quiso Dios que el beneficio de la luz en los astros, de que toda la tierra gozaba por tiempos y horas señaladas del día y de la noche, en aquel pedazo de tierra y su floresta, asistiese perpetuo. Quien puede dificultar con esto, que nuestra prodigiosa mujer luciendo a un mismo tiempo todas las luces y bajándolas a su tierra, quiera fundar en ella un nuevo paraíso.

Desempeño de aquestos piadosos pronósticos sois vos esclarecida señora, María Virgen y soberana Madre en vuestra imagen milagrosa de *Guadalupe.* El nombre mujer, es vuestro con misterioso derecho impuesto por boca de Cristo vuestro hijo, cuando os oyó solicitar el remedio de aquellos convidados en las bodas: *Quid mihi, & tibi est Mulier? (Joan.,* 2.) Ésta fue la primera vez que oísteis el nombre, y en ocasión que mostrábais cuidados en causa de los hombres. Venísteis a conquistar esta tierra acompañando a sus valerosos conquistadores con vuestra santa imagen de los Remedios, que venera esta ciudad y reino, en el monte donde hoy tiene su ermita, y en que después de la conquista estuvo oculta y retirada muchos años, hasta que quisistéis descubrirla a otro humilde indio, que fue depositario de tal reliquia muchos años: y como habíais sido la conquistadora y esmerado milagros en favor de los españoles, visiblemente con ésta vuestra imagen, si en la escultura pequeña, en los prodigios grande, quedó aquesta tierra por vuestra, al amparo, protección y cuidado de vuestra misericordia; y así desde luego lo solicitasteis y descubristeis, ofreciendo

en la manta pintada tal imagen, que diga sois la mujer aparecida en el cielo, a donde en nombre de aquesta vuestra tierra abogasteis con Dios, *Mulier*. Y apareciendo con todos los astros, sol, luna y estrellas, conozcamos seguros efectos en dos pronósticos: uno, que es todo para utilidades de la tierra, por ser ésta la naturaleza de la luz: *In omni utilitate gratia lucis probatur*. Otro, que lucirlas todas a un tiempo, es fundar en la tierra un nuevo paraíso, donde nunca hay tinieblas: *Nulla tenebrescit caligine*. Y pues estáis tan vestida de luces, para ver la experiencia de lo pronosticado en estas luces diremos con David (*Psalm.*, 35): *In lumine tuo videbimus lumen* — A vuestra luz, veremos la luz, veamos primero la del sol.

Amicta Sole

Esta María Virgen en aquesta su imagen *Amicta Sole*, vestida del sol, en medio de un sol como en nicho, trono o tabernáculo, prometiendo a la tierra por boca de David, seguridad de que el sol no la ha de dañar de día: *Per diem Sol non uret te* (*Psalm.*, 120). Así lo entiendo con la explicación del Scholio de Vatablo: *Per diem Sol non uret te. In calidis regionibus Sol radiis suis hominibus multum nocere solet.* Hay regiones tan abrasadas y tostadas del sol en un ardiente clima, y sus rayos los afina tan vivos, que dañan, molestan y destruyen a los hombres, imposibilitando la habitación en ellas. Es prometer en esta semejanza, que Dios ha de favorecer por lo espiritual. Supimos por lo natural como cosa evidente, era esta tierra y Nuevo Mundo una tórrida zona y región abrasada del sol, que siempre se presumió inhabitable; apoderóse María Santísima del sol, amansó sus rigores, rebajó su incendios, apaciguó su fuego, templó sus rayos, sirvió de nube que como tal le asiste asegurándola: *Per diem Sol non uret te.*

Discretamente declaró esta propiedad con lo singular y único de su milagro en las flores. Creó Dios la luz en el primer día: *Fiat lux & facta est lux.* En el segundo el firmamento, que dividiese las aguas para que se descubriese la tierra: *Fecit Deus firmamentum.* En el tercero se descubrió la tierra y produio sus plantas: *Germinet terra herbam virentem.* En el cuarto creó al sol con el gobierno del día: *Luminare maius, ut prae esset diei.* Repara en esto San Zenón Veronense. Si la luz del sol es la propia que ya estaba creada el día primero en el común sentir, ¿para qué la retarda y oculta, pudiendo desde luego crear al sol, en quien la depositó después, sin esperar dos días intermedios, cuando parece que el sol debía preferir por tan lúcido y bienhechor planeta? Y halla la causa; en que no había descubiértose la tierra, ni había producido sus plantas, para que aquestas gozaran el calor y vivificación del sol; al punto que las hubo, luego se manifestó y descubrió, fue en su modo notificarle al sol, que nacía y lucía para las plantas de la tierra, a quien había de fomentar y favorecer: *Non*

dum erant terrae nascentia femina cuius calore foverentur. Siguió la Virgen en este Nuevo Mundo por su camino aquesta disposición. Descibrióse esta tierra, detúvose diez años en aparecerse, eligió flores para descubrirse en su imagen en el medio sol, porque supiésemos, que aquel sol que allí se manifestaba era para las plantas de esta tierra: *Cuius calore foverentur.* Que viviendo el sol a sus espaldas, no se había de atrever a dañar, sino a favorecer, pues ella lo descubría: *Per diem Sol non uret te.*

Rayos de oro rasgados en número de ciento rodean el sol aparecido en la imagen; como lenguas de oro que publican la obediencia a María, porque el sol no se contentó con amansar su fuego y templar sus calores para que pudiese habitarse esta tierra; sino que reconcentrándolos en sí mismos y acrisolándolos en sus actividades, que son las que engendran el oro en minerales, brotaron y se hilaron en oro que le tributan a María como a dueño. Oro de tan subidos quilates no ha de probarse al toque de lo que vale, sino de lo que significa, que aquello puede argüir intereses del precio y esto muestra estimación del beneficio. El filósofo grande Aristóteles (lib. *de Admir. narrationib.*) refiere que en una tierra nacen en lugar de las plantas ramos de oro, por las eficaces influencias del sol, y tiene por nombre y título glorioso: la tierra de los Filipos: *Circa Phílippos ferunt me talla inveniri, aurumque manifeste producunt.* Es cada rayo del sol allí una veta de oro. Dispuso nuestra soberana señora y bienhechora María al mismo sol por testigo público y cronista desta tierra, para que con los rayos de oro en número de ciento, número, de suyo perfecto e infinito en esta imagen, como con lenguas predicase, o como con plumas escribiese o como con alas volase a todo el mundo y dijese era aquesta tierra de los Filipos, desta manera: tierra de la monarquía católica de España, de los Filipos de gloriosas memorias que ha tenido, de Filipo *el Grande* señor nuestro, que prosperen los cielos en dilatados siglos, que hoy la goza y gobierna, a todo gusto amado, a toda veneración obedecido, a toda fidelidad eternizado, confesando y obrando estas verdades las plantas, troncos y ramos, hijos de aquesta tierra, que transformados en oro, entero jeroglífico de todo lo bueno, dicen son de Filipo. Y cuando yo dijera, que el sol en esta santa imagen era nuestro Filipo; ya tenía bien ejecutoriado el nombre desde el principio, y ahora muy al vivo, viéndolo con María Virgen, que tanto solicita el bien de aquesta tierra, que si al principio el sol aguardó para manifestarse al día cuarto, aunque siempre hubo luz, aquí la luz de España se ha esmerado en el cuarto Filipo, comunicando a las plantas humildes desta tierra, alientos para que vivan, favores para que se alienten, honras para que se ilustren, premios para que se animen y mercedes para que se eternicen. O que bien nos asegura María beneficios del sol, apareciéndose vestida del sol: *Amicta Sole.*

En la historia del libro primero de los Reyes, cap. 6, ha de quedar aqueste sol y su milagro. Los filisteos para restituir el arca del testamento quisieron

fuese con experiencias de milagrosa, diligencia excusada, cuando ellos habían sido testigos de sus milagros. Pusiéronla en un carro a quien uncieron dos vacas recién paridas, fiando que el bramar de los becerrillos las divertirían del camino, señalaron por término y paraje a Bethsames, a donde habían de caminar derechos con el arca: en aquestas dos cosas fundaron el milagro. Lo primero pase, que al fin se gobernaban por lo natural de los brutos en el amor a sus crías. Lo segundo tiene misterio, que fuese el término y asistencia, en Bethsames, como sucedió: *Ibant autem indirectum vacae per viam quae ducit Bethsames. Et plaustrum venit in agrum Josue Bethsamitae, & fictit ibi.* Paró y se detuvo el arca en el campo de Bethsames: aunque fue para los de aquella tierra rigurosa su entrada, pues murieron muchos nobles y plebeyos, porque atrevidamente curiosos llegaron a descubrir el arca y levantar el velo y capa con que iba cubierta. Mandaba Dios en los Números, cap. 4, que cuando saliese en público el arca, sobre los velos que llevaba, también la cubriesen con una capa de color de jacinto: *Involuent Arcam, extendentque de super pallium totum Hyacinthinum.* Levantaron aquesta capa para verla y con las vidas lo pagaron: esto es en opinión del *Abulense,* cuidadoso explorador de semejantes sucesos. En el presente, dos cosas nos han de poner en camino real para el propósito. La una, la significación y etimología de Bethsames; que según San Gregorio, es lo mismo que casa del sol: *Bethamis quippe dicitur domus Solis* (Lib. 7, *in Job;* cap. 18). La otra, ser la capa con que iba cubierta el arca de color jacinto, que es una planta y flor, de quien afirma Díoscórides está matizada de diversos colores, rematando el tronco o espiga en una copa o maceta de flores; con que aunque el jacinto siempre supone por la piedra preciosa, entra también en la jurisdicción de las plantas y flores, puede su color ser vario como en las flores; en su libro 4, lo escribe. Ya es fácil aplicarlo.

San Ambrosio intitula a María Sacratísima arca del testamento: *Arca foederis,* y en aquesta su imagen puede con más derecho, pues está vivamente representada y celebrada en la vara florida de Aarón, que por reliquia singular iba guardada en el arca. En la capa de color de jacinto, se debe piadosamente venerar como en vislumbres de profecía la manta y capa propiamente de flores con que se cubre. Bethsames, casa del sol, es aquesta tierra en el ardiente clima. Saquemos por buen discurso; que aunque la Virgen María Madre de Dios había sido siempre tan milagrosa en todas sus imágenes y no necesitaba de milagros, quiso venir y aparecerse en ésta tierra con singular milagro, viniendo a parar, vivir y estar en otro nuevo Bethsames, casa del sol. Llegó cubierta con capa de color de jacinto, manta de flores en que se pinta: y como los desta tierra y patria desde luego la recibimos, venerándola, admirando su aparición, sin curiosidad, atrevimiento, duda o sospecha en escudriñar tan soberanos misterios, arrodillándonos a su imagen en capa tan humilde, se trocaron las suertes: y si los bethsamitas murieron a su entrada, y su sol ensangrentó los rayos como

lanzas, aquí fue para templar el sol, amansar sus incendios y rebajar sus calores, vistiéndose del sol, *Amicta Sole*, y asegurando siempre lo que al principio, que el sol de día no ha de abrasamos: *Per diem Sol non uret te*. Bien podéis proseguir con el verso purísima María: *Neque Luna per noctem,* y decirnos que con vos no ha de dañarnos en la noche la luna, pues la tenéis a vuestros pies sujeta.

Luna sub pedíbus eius

A los pies de María Virgen está una media luna: *Luna sub pedibus eius*. Con ella prosigue consolando a la tierra y a los suyos; que si al sol templó para que no abrasara, tiene también a la luna sujeta, porque no dañe: *Neque Luna per noctem*. Los daños de la luna por buena astrología dedujo fray Juan de San Gemiano en *la Suma* que escribió, docta, curiosa y doctrinable (Líb. 1., cap. 3): *Luna specialiter humidis dominatur, & significat pluviam, & aquarum inundationes*. La luna predomina en las aguas, en las lluvias y en las inundaciones, a cuya causa; defender de la luna, será defender de las aguas para que la tierra no se inunde. Esta ciudad de México, siendo de suyo lugar de muchas aguas, como el nombre lo significa, siempre ha vivido con el trabajo de las aguas, humedades del sitio y generales inundaciones: descubrióse María en aquesta su imagen milagrosa con la luna a los pies, y en quien está plantada: fue ofrecer favor contra la luna. *Neque Luna per noctem:* Que la luna no ha de dañarla

Rosa de Jericó se llama por atributo divino María Virgen: *Quasi plantatio rosae in Jericho* (*Eccles.*, 24). Y porque todas las rosas podían reclamar, viendo que se llevaban el título honorífico en tal señora solamente las rosas de Jericó, se declaró el derecho particular que tienen aquestas, con la *Historia* del 4, Reg. 2. El santo profeta Eliseo entró en la ciudad de Jericó, sus ciudadanos acudieron a pedirle remedio para las aguas, que amargas, salobres y malas esterilizaban la tierra, aunque de suyo la ciudad era muy habitable de temple y clima: *Ecce habitatio Civitatis huius optima est, sed aqua pessima sunt, & terra sterilis*. Eliseo, agradecido al cortesano hospedaje y satisfaciendo a la confianza, sin dilatar lo que pedían, santificó las aguas en su origen, purificándolas y sanándolas: *Sanavit aquas*. Conocióse al punto la fuerza del milagro, porque regada con las aguas benditas la tierra de Jericó, produjo rosas de tan singular hermosura, que conocidamente se diferenciaban de las comunes y se declaraban de milagro: éste les granjeó perpetua primacía entre todas las rosas, y ser tan señaladamente atributo de María Virgen, *Quasi plantatio rosae in Jericho*. ¿Bien pudieron ser estas rosas de milagro en otra tierra, si tuvo algo de miterioso el ser en Jericó? yo me persuado que sí, por la significación del nombre. Jericó se interpreta luna, así lo enseña el sol San Agustín: *Jericho Luna interpretatur* (Sup. *Psalm.*, 88). Y como la luna predomina en las aguas, que allí entonces dañaban, sepa la luna, que tiene predominando en sí a las rosas de milagro, a quien

ella ha de estar obediente y sujetar sus aguas; que la ciudad de Jericó con el nombre de luna; si antes decía el perjuicio de las aguas, ahora diga el remedio con las rosas, y sea lo propio decir rosa plantada en Jericó: *Quasi plantatio rosae in Jericho,* que decir rosa plantada en luna. La semejanza a mi propósito con brevedad se alcanza. México, ciudad insigne desde su fundación, ha sido molestada de las aguas por ser lugar y manantial de aguas, quiso la Virgen Santísima consolarla con aquesta su imagen. Descúbrela entre las rosas milagrosas que trajo Juan en la manta, prometiendo en ellas el sanarle las aguas y estorbar penosas influencias de la luna con que dañaba. *Neque Luna per noctem,* y para toda seguridad pinta a sus pies la luna: *Luna sub pedibus eius.* Y si Jericó en el nombre de luna, dice la obediencia de la luna a las rosas, aquí la propia luna a la imagen de rosas, a cuyo dueño se consagran las otras: *Quasi plantatio rosae in Jericho.*

La luna especialmente daña con las aguas en las inundaciones donde predomina: *Specialiter significat aquarum inundationes.* México ha padecido muchas en los tiempos pasados, y la más general, penosa, seguida y asistente fue la que se principió por el mes de septiembre del año de mil seiscientos veinte y nueve, durando hasta el de treinta y cuatro. Remedióse con el favor e intercesión de la Virgen María Señora Nuestra, viniendo a la ciudad su santa imagen de *Guadalupe,* a donde se volvió dejándola seca y libre de las aguas. Ocasión para que yo a mis solas advirtiese: ¿cómo habiendo padecido la ciudad tantas inundaciones, en ninguna se valió de aquesta reliquia e imagen milagrosa, trayéndola para remedio de su trabajo, teniendo ejemplar parecido en la santa imagen de los Remedios, que había venido muchas veces, para el tiempo de seca y esterilidad, lográndose con evidencia su venida y abriendo el cielo para que lloviese, estando aún más distante el sitio? No quise preguntarlo a los antiguos, porque les parecería, o examen del descuido o curiosidad de mi devoción, y así me resolví a responderme, pidiendo desde luego al que leyere perdón de pensamiento tan humilde, como es el siguiente.

La inundación referida, aunque comenzó el ano de mil seiscientos veinte y nueve, tuvo su mayor y entero crecimiento en las aguas, el año siguiente de treinta y uno, en que asistió algún tiempo, hasta que después fue decreciendo. Conociéndose que el año de treinta y uno había llegado el agua a todo punto, porque la juzgaban por segunda anegación, y así la llamaban, pareciéndose en esto al diluvio primero que padeció el mundo generalmente; donde las aguas crecieron, asistieron y bajaron por sus tiempos. Conté los años desde la aparición de la Virgen en esta su santa imagen, que fue el año de mil quinientos treinta y uno, y hallé que hasta el de mil seiscientos treinta y uno habían corrido cien años: y me pareció que como Dios había prevenido a Noé que fabricase el arca para el remedio del mundo cien años antes que sucediera el diluvio, como consta del Génesis, había querido y permitido que otro tanto tiempo se

anticipase la aparición de María Virgen en aquesta prodigiosa imagen, que había de ser el amparo y remedio de la mayor inundación de México: y que si antes no había venido, en aquesta, misteriosamente se traiga e invoque, a número de cien años. Volvamos al propósito, no parezca que el divertirnos ha sido siempre para dejarle la luna en prendas.

La luna ocultamente encerró en sí este suceso, y lo declaró a esta ocasión, en que quiso la Virgen la entendiesen. Está a los pies solamente medía luna, cuya forma y círculo partido significa número de ciento; número que se declara con nuestra letra [latina] C, que es forma de media luna; cuenta es ésta que tiene su antigüedad en la que refiere Alexander ab Alexandro. Públicamente los senadores traían en el calzado unas medias lunas; no sólo por ser insignia de nobleza, sino porque montaban el número ciento, que era el número señalado de los senadores: *Quippe in calceis Senatorum Lunam ad scripsisse centum numerum designavit, quo tunc Senatores continabantur, amplissimum nobilitatis testimonium.* Luego, esta media luna a los pies de María Virgen significando su nobleza, ha de montar el número de ciento. Pues digamos, que se entendió el misterio de lo que significaba la luna, y fue que a los cien anos de la aparición de esta santa imagen, cuando la luna había de influir y predominar en tan general inundación, entonces María Señora Nuestra la había de sujetar; estorbándola que se llenase enteramente para destruir esta ciudad, partiéndola y reprimiéndola en sus llenas crecientes de las aguas, plantándose en el medio círculo con que se calza en su imagen: *Luna sub pedibus eius.* Y se ha conocido, que después de haber entendido aqueste patrocinio, aunque han amenazado y amagado las aguas en lluvias, raudales y vertientes a la ciudad, han suspendido el curso y retirado las corrientes, viendo a la luna su planeta a los pies de María, declarada patrocinadora contra inundaciones de México.

Siempre son a propósito los elogios y amorosos requiebros del Espíritu Santo cantados a María Virgen en los Cantares: de todos, uno es tan de aquesta su imagen, que sólo tiene haber sido por cifra, para que desde el principio que se pronunció, no se señalara por viva profecía: *Quam pulchri sunt gressus tui in calce amentis, filia principis (Cant., 7).* Hermosos son tus pasos, no solamente por la grada en el darlos, por lo acertado en imprimirlos, por lo seguro en no torcerlos, sino por lo singular del calzado: alabando tanto el calzado le declara su real filiación: hija del príncipe. Aquí no señalar el género de calzado, es dar licencia para que viéndola en esta su imagen calzada de la luna: *Luna sub pedibus eius,* celebremos sus pasos en el calzado de la luna; pues son pasos dados en beneficio nuestro. Las palabras del título: *Filia Principis,* son misteriosas y propias de la imagen, según tienen las traslaciones. Los 70 leyeron: *Filia Nadab,* hija de Nadab. Aqueste fue un hijo de Aarón, a quien habiendo abrasado el fuego, le dejó intacta y entera la túnica de lino de que estaba vestido: *Tulerant sicut jacebant vestitos lineis tunicis (Levit., 10).* Aquí está representada la

manta y túnica que permanece pintada. San Gerónimo y San Ambrosio expusieron: *Filia Aminadab*, hija de Aminadab. Aqueste fue el venturoso capitán y valeroso caudillo, que habiéndose dividido el mar Bermejo, dando franco pasaje a los caminantes israelitas, recelándose todos y retrayéndose temerosos de no arrojarse al paso que aquellas aguas partidas les dejaron, él animosamente primero, capitaneando con su carro se abalanzó al camino, pagándole Dios la determinación de su confianza, con que todo el sitio que le cupo en el mar, se convirtió en una primavera, vergeles y jardines para que caminase pisando una floresta; pagóle con flores de milagro: en la Sabiduría, se refiere, cap. 19: *In mari Rubro via sine impedimento, & campus germinans de profundo nimio*. Aquí confrontan las flores milagrosas de la imagen. Filón Carpasio trasladó: *Filia Anab*, hija de Anab, que significa, *Donum Dei*, don de Dios. Aquesta santa imagen fue propiamente dádiva de Dios, ya lo supimos y probamos; pues queden en nombre nuestro escritas y repetidas, en lo blanco de la luna que la calza, las palabras: *Quam pulchri sunt gressus tui in calceamentis, filia Príncipis*. Virgen María Madre de Dios de *Guadalupe*, hermosos son tus pasos en aqueste calzado, hija del príncipe. Este título pide corona. Levantemos los ojos a la cabeza.

Et in capite eius Corona stellarum duodecim

La mujer aparecida tenía corona de doce estrellas, porque el número de doce como perfecto es número universal: *Et in capite eius Corona, stellarum duodecim*. En esta santa imagen está la Virgen coronada, la corona es real, las estrellas no solamente en la cabeza, sino en el manto donde se muestran repartidas, bordándolo vistosamente, resaliendo sobre lo azul celeste por ser todas de oro. Busquemos desde luego el lugar que al principio tuvieron las estrellas cuando Dios las creó, para ver cuál hemos de dar a las nuestras. Creó Dios el firmamento y lo ocupó en dos cosas: la primera, que dividiese las aguas que tenían anegada la tierra: *Fecit Deus firmamentum, divisitque aquas*. La segunda, para que recibiese en sí las estrellas al punto que las crea, sin que jamás se caigan: *Posuit eos in firmamento Coeli*. Fueron dos beneficios grandes para la tierra, encomendados al firmamento. Por esto los santos cuidadosamente le aplican el nombre y título de firmamento a María sacratísima; al docto me remito, porque no es mi intento trasladar atributos de la Virgen; sino celebrar esta su milagrosa imagen, de quien entiendo a este propósito el verso de David (*Psalm.*, 71), que me sonó vivamente, y no ha de disonar al devoto que gustare aplicarlo. Profetizando David la felicidad de la Iglesia con la venida de Cristo promete: *Et erit firmamentum in terra in summis montium, super extolletur super Libanum fractus eius: & florebunt de Civitate sicus faenum terrae*. Ha de haber en la tierra un firmamento que se descuelle entre los montes, florecerá con

abundancia. Las señas son tan conocidas, que forzosamente señalan a la Virgen María en esta su imagen. ¿Quién ha visto que el firmamento florezca, si no es aquí en aqueste milagro? Fundó en la tierra nuestra el firmamento aparecido, y parecido en todo el firmamento del cielo. Aquél sirvió de dividir las aguas para que se habitase la tierra. Aqueste de María ha mostrado y obrado en México semejante beneficio, y lo está perpetuamente predicando plantada sobre la media luna, donde como firmamento está partiendo y dividiendo las aguas; aquél es lugar de las estrellas en que viven luciendo y brillan alumbrando en el cielo. Aqueste de la tierra se descubre rociado de estrellas grabadas en el manto con buriles de oro, en el número muchas, y todas sujetas a la corona real que ciñe su cabeza: *Et in capite eius Corona stellarum.* Ya celebramos la división de las aguas, quedémonos con el lucir de las estrellas.

Los ángeles se intitulan estrellas. De los ángeles buenos entiende, el que también lo es en el entendimiento. San Jerónimo, un lugar de Job, 25, *Sub nomine stellarum Angelos intelligere possumus.* De los ángeles malos expresamente habla el evangelista San Juan en nuestro capítulo doce; donde refiriendo los atrevimientos y perjuicios que causó el dragón en el cielo, derribando consigo sus ángeles, aliados apóstatas, dice que derribó la tercera parte de las estrellas, en quienes están representados; derrumbándolos a la tierra: *Et cauda eius trahebat tertiam partem stellarum Coeli misit eos in terram.* Pobre tierra; desde luego se lastiman de ella en el cielo, a renglones seguidos: *Vae terras, quia descendit Diabolus ad vos habens iram magnam.* De aquí hemos de principiar el misterio de las estrellas que nos alumbran.

En el dragón dibujamos con toda semejanza, propiedades y señas al demonio de la idolatría desta tierra [mexicana] en su gentilidad; ahora hallándole derribado en la tierra y acompañado de sus compañeros demonios, que precipitados soberbios le asistieron, hemos de proseguir, entendiendo en ellos los muchos ídolos que adoraban los indios, pues cada día era distinto en el nombre y adoración, presidiendo a todos como otro Lucifer, un ídolo llamado *Guitzilopusco.* Éstas eran las estrellas malditas que cayeron en esta tierra, infestándola entonces con bárbara idolatría. Conoció María Virgen, como quien estaba en su imagen del cielo representada a los ángeles, la caída, daño y perjuicio, que habían de causar a esta tierra las estrellas caídas; que por eso caritativamente se compadecía el cielo de la tierra: *Vae terrae, quia descendit Diabolus ad vos.* Y dispuso traer consigo a la misma tierra otras estrellas benditas que representasen a los ángeles buenos, defensores custodios, que por haber permanecido en el amor de Dios con tanta fidelidad, se pintan propiamente realzadas con oro; y como ya María había conquistado esta tierra, funda en sí misma un firmamento: *Et erit firmamentum in terra,* donde asistan, velen y guarden los ángeles cifrados en estrellas, haciendo posta a la defensa, centinela al amparo, escolta contra el riesgo, atalaya contra las malditas estrellas.

¡Oh misericordiosa prevención de María madre nuestra! ¡Oh privilegio concedido a su imagen! en que puede preguntar lo que Dios en materia, y comprobación de su omnipotencia le preguntó al Santo Job, cap. 38: *Nun quid conjungere valebis micantes stellas?* ¿Podrás tu juntar, unir y conformar a tu obediencia resplandecientes estrellas? *Nun quid producís. Luciferum in tempere suo,* & *vesperum super filias terra consurgere facis?* ¿Tú gobiernas en la mañana al lucero para que madrugue, y a la tarde a la estrella espero a que se levante, y todo esto en favor de los hijos de la tierra? ¿Quién pudo sino María como Madre de Dios obrar este prodigio y pintarse de estrellas, para que a todas horas asistan alumbrando y luzcan defendiendo a los hijos de aquesta tierra?

Entendamos también en aquestas estrellas a los hombres predestinados, pues hay fundamento para ello, en el número que es de cuarenta y seis; tantas son las estrellas que están repartidas en ésta santa imagen de María; a quien pongo por testigo de la verdad en todo lo que toca a su pintura; que mi cuidado no es buscar motivos para llenar papeles, sino advertir lo misterioso, como lo es el número de estas estrellas, que las conté y después las remití a la luz para que las contase, al sol para que las refiriese, a San Agustín para que me las declarase. Por el número de cuarenta y seis enseña, que en los números griegos el nombre de *Adam,* vale y monta cuarenta y seis; por el valor de sus cuatro letras, que son, dos AA que valen dos, una D que vale cuatro, una M que vale cuarenta; así se escribe propiamente, *Adam.* Sumados estos números, sale el de cuarenta y seis: *Iam videte; istae litterae quem numerum habeat,* & *ibi inventetis quadraginta sex* (*Tract.* 10, *in Joan.*). El que estuviere atento, por el número podrá entender al mismo *Adam.* Advirtamos ahora la cuenta del evangelista San Juan, en el perjuicio del dragón, que fue de la tercera parte de las estrellas: *Cauda eius trahebat tertiam partem stellarum.* Cayó la tercera parte de los ángeles; este número de precitos precipitados han de llenar en sus lugares los hombres predestinados dichosos, con tal cuidado que según sienten Santo Tomás (I, p. q. 23, art. 7) y San Bernardo (*in cantica. Serm.,* 8), en ajustándose el número de los predestinados y ocupándose con ellos los lugares que dejaron los ángeles malditos, se ha de acabar el mundo. Siguió este parecer el doctísimo Jacobo de Valencia, de la orden de nuestro P. San Agustín (con esto se califica), sobre el salmo 109. Expresamente escribe haber de ocupar los predestinados los lugares vacíos de los ángeles: *Reparabit ruinam Angelorum, quia tunc erit completus numerus electorum,* & *implebuntur sedes vacuae, de quibus Angeli ruerunt.* Con esto podemos carear los dos números; el de aquellas estrellas que cayeron y el de aquestas estrellas que se pintaron en la imagen santísima de María.

Descubrióse aqueste Nuevo Mundo donde el dragón arrojado tenía por compañeras sus estrellas malditas, en los ídolos que la gentilidad adoraba; aparecióse María Virgen con las estrellas de oro, como firmamento, a la defensa; mostró ser prudente, sabía y cuidadosamente amorosa, y quiso fuesen en

número de cuarenta y seis, para que este número dijese tenía consigo a Adam, y repartido en estrellas de oro, se supiese lo tenía en sus hijos, que habían de ser estrellas predestinadas, que ocupasen lugares que habían desocupado las estrellas caídas, y por raro camino y cuenta, montasen las estrellas de su manto el mismo número de las estrellas que derribó el dragón demonio, para que sintiese penosa pesadumbre todas las veces que viera aquesta santa imagen, y los cristianos singular consuelo con tales esperanzas, animándose piadosamente los nacidos en esta tierra; por que si en las estrellas del dibujo, al principio dejamos retratados a los primitivos conquistadores y a todos sus descendientes, aquí en la pintura se pueden presumir ser ellos retocados de oro, por la felicidad que esperan con la intercesión de María, que tan consigo los tiene desempeñando enteramente el primer pronóstico de las luces, sol, luna y estrellas; pues no las trajo para sólo lucir, sino para aprovechar a la tierra, que es la condición que señaló San Ambrosio: *Non in splendore tantum modo, sed in omni utilitate gratia lucis probatur.* Lo nuevo de aqueste firmamento de nuestra tierra: *Et erit firmamentum in terra,* es que haya de situarse en alto, florecer vistoso y fructificar abundante. Busquemos el paraje.

Mulier fugit in solitudinem

A la soledad, a un lugar que Dios le tenía prevenido, huyó la mujer aparecida en el cielo, adornada de todas las luces que a un tiempo la ilustraban: *Mulier fugit in solitudinem, ubi habebat locum paratum a Deo.* En esta soledad dibujamos al principio con Isaías a la gentilidad y su sitio; sigamos el sentido, y diremos que la Virgen María vino a esta soledad del Nuevo Mundo, tierra de gentilidad; y quiso aparecerse y descubrirse, eligiendo el puesto y lugar venturoso de la soledad de *Guadalupe,* donde mostró era su pretensión fundar un nuevo paraíso. El otro se plantó en lugar eminente, floreciendo y fructificando; mereciendo a un tiempo la asistencia del sol, luna y estrellas, como nos lo enseñó San Basilio. (Repitamos sus palabras por excusar estorbos en el buscarlas.) *Propter celsitudinem situs nulla sui pars ullas tenebras admittit, ut pote quem exoriens syderum splendor irradiat, & undique lumine circum fundit.* Ella en el monte llama a su Juan, en el monte brotan las flores milagrosas que la tuvieron por fruto en su florida imagen; y apareciéndose también con el sol, luna y estrellas calificaba en sus luces unidas el privilegio del paraíso, y desempeñaba el pronóstico de que para eso se había apoderado de los astros: *Mulier fugit in solitudinem.* Con esto acredito la instancia que apunté en lo bien que me había sonado el verso de David, del firmamento en la tierra: Que había de estar en lo alto: *In summis montium.* Que sus frutos habían de ser los más crecidos: *Super extolletur super Libanum fructus eius.* Que sus flores habían de ser vistosas en matizados ramilletes: *Et florebunt de Civitate sicut faenum terrae.* Quedóme con estas últimas palabras del verso para el resto del discurso.

Tanto milagro de flores de milagro: *Florebunt;* en una soledad: *Fugit in solitudinem;* en un peñasco duro: *Ubi habebat locum paratum a Deo.* Tiene mucho de prodigioso para la vista y de profundo para la consideración, póngola en lo mayor. Quiso María Virgen deberse a si misma, por medio de esta imagen, una circunstancia gloriosa que al parecer le faltaba. En todas las excelencias que en el dichoso estado de la gracia tuvo nuestra madre Eva, se aventajó María, dejándola muy atrás; en una solamente, en la esfera de lo humano, podía jactarse Eva había sido la singular: en haber nacido en el paraíso entre las plantas frescas y variedad de rosas, y haber sido aquel sitio plantado de la mano de Dios con tanto cuidado; y aunque aquesta calidad es muy de la tierra y nunca debe perjudicar a las acciones grandes, ni para adicionarlas ni para deslucirlas; con todo esto, es un accidente que se repara cuidadosamente en el mundo, haciendo cada uno mérito de su patria. Esto faltaba en María santísima; porque aunque con misterio quiso Dios que naciera en Nazareth, ciudad que con la etimología del nombre está diciendo cuán escogida estuvo para esto: significa *Custodita;* guardada; *Sanctificata,* santificada; *Separata,* apartada; *Florida,* florida; expresamente pedían los ojos flores, pues en verdad que no han de faltarles, porque las tenía guardadas para que brotasen de milagro en la soledad y monte de *Guadalupe,* y después entre ellas renacer con su imagen, a quien quedará siempre deudora la misma Virgen, en el milagro que había desempeñado lo que podía echarse menos de gloria, aun tan accidental, y que Nazareth *y Guadalupe* se conformaran en servir a María: Nazareth poniendo el nombre de las flores: *Florida y Guadalupe* brotándolas: *florebunt de Civitate.* Claro está, que agradecida Nazareth, de buena gana se concederá y honrará la soledad de *Guadalupe,* con las otras significaciones que la ilustran, que se llame soledad, guardada, apartada, santificada con la asistencia de María.

Atienda Eva ahora a las ventajas, que por este camino, y en aquesta milagrosa imagen le ganó su dueño soberano y Virgen original. Adam y Eva hallándose por la culpa desnudos, se vistieron de las hojas de la higuera para cubrirse: *Cum cognovissent se esse nudos consueverunt folia ficus, & fecerunt sibi perizomata.* Baja Dios al paraíso a residenciarlos, condénalos a que la tierra les brote abrojos y espinas: *Spinas, & tribuios germinabit tibi.* Desnúdalos de las vestiduras de las hojas y vístelos de pieles, con que los destierra del paraíso: *Fecit quoque Dominus Deus Adae, & uxori eius tunicas pelliceas, & induit eos, emisit eum de Paradiso.* Misterio es el cuidado de Dios en mudarles las vestiduras; cuando ya ellos las habían cortado y cosido, conformando las hojas de la higuera. Doy mi voto porque no perjudica, ni a la letra ni a la ocasión. Eran las hojas reliquias del paraíso y de una planta suya; no quiso Dios sacasen del paraíso prenda alguna, aunque se las había por singular gloria plantado de su mano; sea castigo el desnudarlos, y no contento, vístelos de pieles de animales, telas tan diferenteis de lo que toca, nace y produce el paraíso en su

huerto; y cuando salgan de él lleven sabido, que en la tierra no han de pisar flores, sino espinas. La contraposición de este suceso y castigo, es la mejora, la primacía, el privilegio que sobre el desempeño de paraíso ganó con el milagro la santa imagen a María. La manta se buscó tejida de los hilos de un maguey; aqueste es propiamente planta con derecho de ser muy natural del paraíso, según encierra utilidades y virtudes para la vida humana; aquesta manta llena de flores, que va pisando María, para ofrecerlas por señal evidente del milagro al prelado que la había pedido, salieron de un nuevo paraíso, un nuevo Adam, Juan Diego; una nueva Eva, María; para que si el primer Adam y la Eva primera no pudieron sacar del paraíso reliquias, señas, ni prendas de él, aunque lo habían gozado, sea esta gloria singular en esta imagen santa, y pueda blasonar, que no solamente desempeñó a su sacratísimo original María, sirviéndole de milagroso paraíso; sino que la había aventajado en que saliese vestida de todo él; en la planta tejida y entre las flores disimulada. A ellas sin duda llegó la abeja de la Iglesia, Ambrosio, y admirándose las hubiese producido aquesta soledad eriaza, seca y estéril de *Guadalupe,* le predica su buenaventura: *Ubi ante spinae; ibi nunc flores, ubi ante desertum; messis est* (Lib. de *Issai. & anima*). ¡Oh novedad del cielo! ¡Oh poder de la divina mano! ¡Oh intercesión de María! aquí tantas espinas antes, ahora tantas flores; aquí antes un inculto desierto, ahora cosechas abundantes; antes cambronera espinosa enredada de abrojos, ahora jardines matizados de abundancias floridas y milagrosos renuevos; antes soledad de gentiles, ahora habitación de cristianos. A esto huyó nuestra mujer a ésta soledad: *Mulier fugit in solitudinem.* Floreció la soledad: *Florebit quasi lilium* (*Isai.*, 35).

Si aquí descubrió flores para su paraíso, ¿a qué fin las lleva a la ciudad de México, a donde las ofrece al prelado ilustrísimo? Pregunta es, que siempre me dio cuidado y se acrecentó con el encuentro del verso de David; que nuestro firmamento había de florecer, y pone por circunstancia, que en la ciudad: *Florebunt de Civitate,* habla de la felicidad de la ciudad de Jerusalén, como cabeza y metrópoli del reino y de los ciudadanos de ella; que con el florecer en abundancia la explica. Sigo en esto el comento del doctísimo P. Lorino a este verso, con todo lo que a él dijere. Verifícase que vino a la ciudad de México a florecer en su imagen, sembrar y trasponer sus flores, para que la ciudad y los suyos entiendan que han de florecer. Bien pudiera desde luego pedir albricias a mi patria México por aquestas nuevas, cuando en ellas le tengo de advertir un favor singular que llegué a presumir, oyendo al dulce San Bernardo agradecidos encarecimientos por las palabras de Cristo hablando con María Virgen Madre suya, en el misterio de su encarnación; en los Cantares.

En el capítulo segundo la llama que venga, y se apresure con amantes requiebros y apodos cortesanos, y la anima avisándole: *Flores apparverunt in terra nostra,* en nuestra tierra han aparecido flores. Cógele la palabra: *In terra*

nostra, en nuestra tierra; y explícala: *Homo est, inde terram nostram vendicat sibi; sed quasi patriam, non quasi possessionem. In terra nostra; non príncipatum sonat vox ista, sed consortium* (Serm. 99, *in cant.*). Dios hecho hombre llama a la tierra, nuestra tierra; no por mostrar dominio de posesión, sino por declarar la elige como por su patria. La palabra *nuestra,* no se encamina a la soberanía, sino a la hermandad con los hombres; los cuales deben reparar con todo agradecimiento, que semejante título y lenguaje nunca lo oyó de la boca de Dios el cielo, siendo su eterna habitación. ¡Oh amor de Dios para los hombres! que no se contenta con hacerse hombre, sino tener patria entre los hombres. Bien puede litigar el que quisiere; que como para favor tan raro cual es honrar a la tierra con nombre de su patria, ¿no dice Cristo que han aparecido soles, lunas y estrellas que causen admirable atención, y se remite a las flores, siendo tan propias de la tierra? Su derecho le dejó a salvo: yo me valgo de todo lo referido y comprobado, como suena y reconozco que las flores aparecidas son las señas, títulos y ejecutoria de fundación de patria, cuando el mayor dueño y señor declara la humana, que le aficiona, con decir a su esposa y madre santísima, que han aparecido flores en su tierra: *Flores apparverunt in terra nostra.*

Bien puede México cristianamente ufana y humildemente agradecida a María Virgen, que en su imagen trajo las flores, para que en su ciudad se apareciesen, suplicarle pronuncie por su boca las mismas palabras: *Flores apparverunt in terra nostra,* flores han aparecido en nuestra tierra; y pedir a San Bernardo, repita las suyas piadosamente prestadas y acredite con ellas la dicha que a las manos le vino. *Terram nostram vendicat sibi; sed quasi patriam, non quasi possessionem.* Apareciéndose María en México entre las flores, es señalarla por su tierra, no sólo como posesión, sino como su patria; dándole en cada hoja de sus flores y rosas, escrito el título y fundación amorosa, con licencia para que los ciudadanos de México puedan entender, publicar, inferir, alegar, pretender, íntima y singular hermandad de parentesco con María en aquesta su imagen, pues renace milagrosa en la ciudad donde ellos nacen; y la patria aunque es madre común, es amantísima madre.

Como a tal le perdono las albricias que me debía México por estas buenas nuevas, quizás no reparadas tan al vivo, hasta que mi devoción las ofrece ejecutoriadas; mas es la condición con que las remito, que oiga, repita y obedezca estas breves palabras de mi Santo Agustino, que me las presta para darle el parabién: *Adest nobis, dilectissimi optatus dies, ideo cum summa exultatione gaudeat terra nostra, tantae Virginis illustrata natali.* Queridos ciudadanos de México, este es el día que debió desearse, alégrese nuestra tierra con espirituales júbilos en el milagroso nacimiento y florido renacer de tal Virgen como María. Y por que no le falte la circunstancia del propósito y se particularice esta tierra; prosigue: *Haec est enim flos campi, de qua ortum est pretiosum*

lilium convallium (Serm. 18, *de finetis.*). Es María flor del campo, de quien nació Cristo azucena de los valles. Nos la pinta nacida con nombre de flor y a su hijo con título de azucena; de aquí adelante los de México aviven las esperanzas y atiendan a las obligaciones: las esperanzas de que han de florecer: *Florebunt de Civitate.* Las obligaciones que deben ser flores olorosas de virtudes, a imitación de Cristo y de María, considerándola siempre renacida en México entre sus flores.

Otros interesados he descubierto al verso: *Florebunt de Civitate,* otra ciudad y otros ciudadanos. La ciudad es cielo y sus ciudadanos los ángeles, que han de florecer bajando del cielo a la tierra, a servir y asistir a Cristo en el misterio de la eucaristía. Ya señalé expositor del verso, doy sus palabras en que cita a San Antonino de Florencia (3 part., tit. 14, cap. 5): *Beatus Antoninus ad multitudinem Angelorum refert, qui de Civitate coelesti descendunt ad Eucharistiam.* Pues en verdad que no han de quedar quejosos los ángeles, lugar han de tener en aqueste milagro e imagen de nuestra soberana mujer, que vino a la soledad de *Guadalupe: Mulier fugit in solitudinem.* Mas ellos estuvieron tan prevenidos, que ya diviso a un ángel por planta de la imagen.

Michael, et Angeli eius praeliabantur cum dracone

En el instante que la mujer divina huyó a la soledad, los ángeles en el cielo castigaron el atrevimiento del dragón por haber hecho rostro a quien era imagen de María: *Michael et Angeli eius praeliabantur cum dracone.* Prevalecieron los ángeles buenos y derribaron al dragón y a los suyos a los abismos de la tierra: *Proietus est Draco.* Claro está, que viendo los ángeles otra imagen de María Virgen que milagrosamente se aparecía en la tierra, donde había estado el dragón apoderado de la gentilidad idólatra habían de bajar, asistir y pintarse en su compañía; y aunque venían cifrados en estrellas de oro, quisieron descifrarse en los colores y remitirse a los pinceles, que pintando a un ángel, los declarase a todos. Esto significa el ángel, que con afecto ansioso, con los brazos tendidos, con las manos tocando las extremidades del manto y túnica, con las alas desplegadas está cargando la milagrosa imagen. Si no es que digamos y diremos bien, que atendieron particularmente a lo raro y singular del milagro, que había sido de flores y rosas, fundadoras de un nuevo paraíso en que perpetuamente había de vivir María y aunque siempre como a su reina sirven y veneran, parece que los inclina y enamora cuando la ven entre flores, huertos y jardines. Su más verdadero amante el esposo lo conoció, confesó y se lo declaró: *Quae habitas in hortis amici auscultant: fac me audire vocem tuam* (Cant. 8). A tí digo la que habitas en los huertos, los amigos y compañeros míos te escuchan, merezco yo oír tu regalada voz. Las dos glosas exponen: *Amici auscultant: Angeli auscultant:* Los ángeles te oyen. ¿Cuándo más propiamente, que

viéndola en esta su imagen paraíso de flores milagrosas, estarán los ángeles escuchándola, uno por todos, todos en uno? Si bien aqueste ángel que representa a todos los ángeles es el arcángel S. Miguel. Seguro estoy de que no se han de agraviar los ángeles en oírlo, ni los hombres admirarse de que yo me determine a entenderlo, porque a los ángeles satisfaré en su derecho con todo fundamento y a los hombres en su admiración con el nombre *Miguel* que debe preferir en mi con gratitud cristiana

En el cielo, entre todos los ángeles defensores de María, solamente se expresa y declara San Miguel: *Michael et Angeli eius praeliabantur cum dracone.* Piadosa consideración será y bien fundada consecuencia, que si en el cielo se le concede aquesta preeminencia y prerrogativa en causas de María, no se le había de quitar en la tierra, en una imagen tan parecida a la otra. Si atendemos al milagro de flores y paraíso, se puede ponderar que desde el instante de su felicidad, se le dio el lugar y asistencia, porque al soberano arcángel San Miguel, en premio de su valor, fidelidad y celo, le dieron y adjudicaron todas las gracias, privilegios y mejoras que tenía el ángel Lucifer; una era estar y gozar del paraíso de Dios: así lo reconvino Ezequíel: *In delictis Paradisi Dei fusti* (Cap. 28). Con que en habiendo paraíso de Dios, le pertenece a Miguel. María Virgen lo es a voces de San Bernardo: *Paradisus Dei* (*In deprec. ad Virg.*). Y en aquesta imagen paraíso de milagro sea S. Miguel el ángel que en ella apareció pintado; y la Iglesia en nombre de María le confirmará el título en el oficio que le canta: *Archangelus Michael Praepositus Paradisi.* El arcángel San Miguel es el prepósito, ministro y custodio del paraíso, goce esta gloria y ministerio honorífico en esta santa imagen.

Tener los brazos abiertos y tendidos, y en las manos las extremidades del manto y túnica de María Virgen, es consolar a todos los que llegan a buscarla, visitarla, implorarla. En el otro paraíso estaba plantado un querubín, que con espada de fuego atemorizaba impidiendo la entrada, pues para avisar la misericordia de este paraíso, asegurando a todos, muestra y enseña que allí está sin armas, que tiene en las manos banderas de paz con que está llamando y convidando a la entrada del paraíso de *Guadalupe;* porque quiere puntualmente administrar su oficio: *Praepositus Paradisi.* Quede el ángel en nombre de todos los ángeles con nombre de Miguel: *Michael et Angeli eius.* Y esperemos por manos de tales espíritus lo que la Iglesia les canta en uno de sus responsorios: *Venit Michael Archangelus cum multitudine Angelorum, cui tradidit Deus animas sanctorum, ut perducat eos in Paradisum exultationis.* El arcángel San Miguel viene en compañía de muchos ángeles y se le entregan las almas justas para que las introduzca en el paraíso de alegría. Glosemos esto a nuestras esperanzas, que aqueste ángel y los suyos, nos han de favorecer para que entremos en este paraíso de María, en su favor, misericordia y piedad, pues vino con ella pintado en su imagen donde la asiste siempre. Mostrar las alas desplegadas con

amagos al vuelo es el amor, obediencia y obligación a María sacratísima, ofreciéndosele para volar con ella y seguirla ligero a todas partes; y más sabiendo que a la otra mujer aparecida en el cielo, se le dieron alas de águila para volar, y a ella no le pueden faltar por ser dádiva misteriosa. Consuelo es éste para mí, porque volando el soberano arcángel San Miguel en seguimiento de María ha de llevarme con su nombre en la imagen.

Datae sunt Mulieri alae duae Aquilae magnae

Dos alas de águila grande se le dieron a la mujer soberana, para que con ellas volase a su lugar: *Datae sunt Mulieri alae duae Aquilae magnae ut volaret in desertum in locum suum.* En aquestas dos alas entendimos y dibujamos con autorizado fundamento a la santa cruz. Ahora la vemos expresa en la pintura, pues entre las insignias tan prodigiosas que tiene nuestra santa imagen, es sobre todas una cruz en medio de un óvalo de oro, que como broche une la túnica y le queda pendiente y colgada del pecho, con que desempeña muy al vivo el amoroso discurso de mi pluma, que por glorias de mi patria dibujó la señal de la cruz en profecía piadosa. Dos motivos apunto en aqueste retoque, aunque se me ofrecieron muchos, que remití porque pedían más dilatado escrifo. El primero fundé en el milagro, acordándome que cuando Dios bajó al paraíso, a residenciar a nuestros primeros padres Adam y Eva, éstos oyendo su voz, temerosos y fugitivos se acogieron a la sombra de un árbol, que con sus troncos enredados y sus hojas tejidas los escondiesen, amparasen y defendiesen como sagrado contra los rigores de Dios: *Abscondit se Adam, & uxor eius in medio ligni Paradisi.* Atiende orígenes y les cuenta los pasos con cuidado. Dice, que sin saber lo que hacían obraron con misterio, acudiendo al árbol que estaba en medio del paraíso, porque en aquel árbol estaba significada la cruz de Cristo, cuya sombra había de ser amparo, abrigo y refugio de miserables pecadores; quiso Dios desde entonces, hubiese en aquel paraíso alguna representación de la cruz en jeroglífico, a donde Adam y Eva, con interiores impulsos o proféticos avisos, acudiesen solicitando su remedio: *Impulsu quodam primos parentes ad arborem, tanquam ad asylum se contulisse putandum est: ut significaretur iam tunc unicum per fugium peccatorum, quod sub inde constitutum est in arbore Crucis.* Previno la Virgen santísima María todo lo necesario, glorioso y memorable para el milagro de su imagen, formóse un paraíso de flores las más bellas, de rosas las más vivas; había de ofrecer en ella franca la entrada a todos los pecadores para pedirle, dispuso pues que no faltase el árbol de la cruz, no sólo figurado, sino formado en cruz, y como en el medio del paraíso, se lo pintó en el pecho, animando a los fieles que allí tienen sombra donde ampararse, y que estando el árbol de la cruz en su poder, había de alargar sus troncos, dilatar sus ramas y desplegar sus hojas con mayores misericordias, mediante su intercesión.

Sea el segundo motivo haber querido honrar a la ciudad de México, así lo pruebo. Todas las aves cuando vuelan forman con las alas en sí mismas la señal de la cruz; y aquí se le dan alas de águila: *Datae sunt Mulieri alae duae Aquilae magnae.* Parece que la elección de águila confronta con el blasón primitivo de México porque se conozca, que habiendo de cristianizarse el águila de México por mano de María, la mayor dádiva que le podía ofrecer, era la S. cruz, la cual pinta en jeroglífico de águila por las alas, y la retoca en su pecho, donde la tiene expresa en los colores, ofreciéndosela perpetuamente. Califique mi concepto el Santo profeta Ezequiel, cap. 17: *Aquila grandis magnarum alarum, plena plumis, & varietate venit ad Libanum, & tulist medulum cedri.* Vio que un águila real, con alas grandes, vestida de varias plumas a todo vuelo se remontó a la cumbre del eminente Líbano, monte de cedros, e inclinándose a uno, lo desentrañó sacándole el corazón y médula, cortando de sus troncos algunas ramas y hojas. *Transportauit eam in terrean Chanaan* — Bajó con esta presa a la tierra de Canaan. *In urbem negatiatorum posuit illam* — Eligió una ciudad populosa, a donde transplantó el cedro y sus ramas. *Ut sit mare tradices super aquas multas,* atendiendo a que allí con sus muchas aguas florecería. Sucedió así por que creció y brotó tan misterioso, que compuso una viña rica y llena, cuyas vides y raíces estaban siempre mirando al águila, reconociéndola por su fundadora: *Cumque germinasset crevit in vineam, latiorem, respicientibus ramis eius ad eam, & radices eius, subilla erant.* En aquesta ocasión viose levantaba y nacía otra águila grande y excelente; aunque sólo bosquejo y sombra de la primera: *Et facta est Aquila altera grandis.* Que también gozaba aplausos de la viña y frutos de sus vides. Poco trabajo tiene el aplicarlo.

El águila primera es María; el monte, el Calvario; el cedro, la cruz: todo aquesto es corriente en exposición y doctrina de maestros y doctos. María se remontó al Calvario, ella fue la que bajó el corazón del cedro en el suyo, trasplantólo en todo el mundo y escogió con particular cuidado la ciudad de México, ciudad de muchas aguas, que ha sabido lograr el cedro de la cruz en la viña que goza de la Iglesia, y ya toda la ciudad está llena de vides, en las cruces que con tanto número ilustran y acompañan su sitio en cristianas veneraciones que puede convidar a todo el mundo, venga a ver el día de hoy lo grande, raro y prodigioso de aquesta devoción. Sea la otra águila, el retrato de México, que como discípula de María, desplegando sus alas y formando la cruz: *Aquila altera grandis,* está reconociendo y confesando que a el águila Virgen se la debe, y esto perpetuamente, pues ve la cruz pintada al pecho de su imagen. No es mucho México confiese a aquesta deuda en la dádiva de la cruz por mano de María, cuando todo el mundo la debe predicar, por todo él la predicó San Cirilo Alejandrino: *Per te Crux pretiosa celebratur in toto orbe terrarum* (*Homil. cont. Nest.*). Por tí, oh María, la cruz de Cristo se celebra y adora en todo el mundo. Estime México lo particular en la dádiva, que sea en alas de águila: *Datae sunt*

Mulieri alae duae Aquilae magnae. Aquestas alas en la mujer prodigiosa, fueron para que volase al destierro a su lugar: *Ut volaret in desertum in locum suum.* Seguir aqueste vuelo y saber el lugar es muy dificultoso. Job lo confesó cuando le preguntó Dios, si tenía poder para que el águila volase y señalarle nido: *Nunquid ad praeceptum tuum elevabitur Aquíla, & in arduis ponet nidum suum?* No pudo responder, y como en cosa tan grande se remitió al silencio: *Respondere quid possum?, manum meam ponam superes meum* (cap. 39). Sigo el estilo en este yuelo y lugar de María.

Solemne Colocación de la Santa Imagen en su Ermita de Guadalupe

San Basilio Magno, preciándose de agricultor sagrado, curioso jardinero y hortelano ingenioso del paraíso, plantado cuidadosamente de la mano de Dios, y con la propia puesto en él a nuestro padre Adam: *Planteaverat autem Dominus Deus Paradisum voluptatis a principio: in quo posuit homnem quem formaverat* (*Gen.*, 2). Y advirtiendo el misterio de no haberlo dejado en el lugar donde lo había creado, como en su patria, que al parecer tenía derecho para la posesión, dijo: *Nam quemadmodum hominem a caeteris animantibus dicreta ac singulari dignatus est formatione: ibidem & homini apparavit; suaque condidit manu per amoenam, ac deliciis diffluentem mansionem* (*Hom. de Parad.*). Adam había sido creado con singular acuerdo de la mano de Dios, imprimiendo en él su imagen primera, dignidad con que se diferenció de todos, los animales y criaturas terrestres, dispuso Dios que para tal persona hubiese lugar señaladamente anticipado en la jurisdicción de la tierra, con favores y privilegios de su mano. Título es éste que quiso Dios guardar con María Virgen Madre suya en aquesta su imagen milagrosa; pues habiendo aparecido en México, en el medio de su ciudad, no permitiese quede en ella, sino que se traslade a *Guadalupe;* donde antes milagrosamente le había ya plantado el paraíso de sus flores brotadas de milagro, y aunque tenga México derecho de patria, prefiero lo singular, raro y único de la aparición de tal imagen, a quien se debe como a primera un lugar señalado, para éste se le dieron las alas: *Ut volaret in desertum in locum suum.* Así lo conoció el ilustrísimo y reverendísimo señor don Juan de Zumárraga, pues al punto que supo estaba ya la ermita acabada, trató llevar a ella la santa imagen de María.

Consultó los dos cabildos, previno general procesión, señaló día en el segundo de Navidad, martes a los quince días del descubrimiento de la imagen. Todos se dispusieron a la solemnidad y cuidaron de lo que les tocaba; encargóse la decencia de las andas para llevarla; la curiosidad del adorno para lucirlas; la devoción de las luces para acompañarla; la música de los cánticos

para bendecirla; la publicidad de los clarines para aclamarla; las alegrías de las trompetas para servirla; los regocijos de las chirimías para predicarla; compuso el gusto las danzas; la variedad, los zaraos; la nación, sus mitotes; las comarcas, sus tocotines; el fuego, las salvas; el aire, los perfumes; la tierra, sus jardines; las aguas, sus canoas; la limpieza, el camino; el triunfo, los arcos; la veneración, los toldos; el ingenio, las enramadas; el aplauso, las gentes; la solemnidad, el concurso. Llegóse el día, hizo señal la hora, batió María en su imagen alas al vuelo y como eran alas de águila, siguió la propiedad de águila, que siempre fervoriza a sus hijos para que vuelen con ella, ofreciendo las alas en que los lleva, carga y sustenta: *Sicut Aquila provocans ad volandum pullos suos, & super eos volitans expandit alas suas: & assumpsit eum, atque portavit in humeris suis* (*Deut.*, 31). Llevóse consigo a toda la ciudad.

Llegó a su casa, lugar y ermita de *Guadalupe;* de quien tomó posesión con las palabras de David, salmo 131. (Esto puede dictarnos la piedad.) *Haec requies mea. in saeculum saeculi:* A questa ermita es casa de mi descanso en propiedad de siglos. *Hic habitabo quoniam elegiam:* Aquí he de habitar por elección de mi voluntad. *Pauperes eius saturabo panibus:* A los pobres que en ella me buscaren tengo de sustentar. *Sacerdotes eius induam salutari:* Vestiré siempre de salud a los sacerdotes que celebraren a mis ojos. *Sancti tui exultatione exultabunt:* A los justos he de comunicar espirituales consuelos. *Paravi lucernam Christo meo:* Tengo de conservar ardiendo perpetuamente lámpara para Cristo mi hijo, a su divino culto dedicada en aquesta mi imagen. *Inimicos eius in duam confusione:* A sus enemigos he de confundir con los milagros que he de obrar. *Super ipsum autem efflorebit sanctificatio mea:* Y siendo aquesta casa lugar mío, que se fundó de flores, ha de florecer perpetua en él mi santidad.

Este día estrenó, dedicó y bendijo la ermita el consagrado príncipe D. Juan [Zumárraga] y celebró misa de pontifical. Pudieron en la ocasión cantarle con, toda propiedad las palabras del Eclesiast., 45, dichas por el sumo sacerdote Aarón: *Et addidit Aaron gloríam, & dedit illi hereditatem, & primitias frugum terrae dinisit illi.* Dios añadió gloria a las glorias de Aarón, dándole una particular herencia y las primicias del fruto y plantas de la tierra. A la dignidad de obispo acrecentó Dios en aqueste prelado, la herencia y patronazgo de aquella ermita de *Guadalupe;* que hasta hoy poseen sus ilustrísimos sucesores; diole las primicias floridas; desta tierra en su primera imagen de María, aparecida en ella, y con la dádiva, esperanzas seguras de sus aumentos, porque la manta se le convirtió en palio y las flores brotaron en su báculo; para que uno y otro lo pusieran en la primacía de arzobispo, medrando como Aarón, por las flores de tal milagro. Siguióse devoto novenario y acabóse solemnemente.

El venturoso Juan Diego pidió al prelado licencia para venirse de su pueblo y asistir en la ermita sirviendo a su dueño. Amablemente se le concedió, y él cuidadosamente lo puso en ejecución; no pudo desear más para sus buenos

sucesos y premio de su diligencia. Sabemos que al santo patriarca Jacob, pidiendo a Dios favor y seguridad contra sus enemigos, lo remite a que vaya y viva en Bethel: *Surge & ascende Bethel, & habita ibi* (*Gen.*, 35). Obedeció, y con esto sus contrarios no se atrevieron a seguirlo: *Non sunt ausi persequi.* Llegó y allí le concedió particulares favores y bendiciones: *Benedixit quae ei.* Sabida la causa de haberle Dios señalado por habitación a Bethel se le había aparecido la Escala, que es imagen de María, y él en aquel sitio con veneración puso la primera piedra con título de casa de Dios: premióle Dios la diligencia y diole por morada a Bethel, donde había merecido ver aquella imagen. Sea muy parecida a esta dicha la de nuestro Juan, en habérsele concedido el lugar y ermita donde había visto a la Virgen, y recibido su imagen; sea premio de las embajadas y solicitud de la fundación de aquella casa, y sean esperanzas de los favores que allí ha de recibir. Seguro lo deseamos, procuremos tantear, medir y rodear con la consideración este lugar en que María Virgen queda por dueño.

Descripción del Santuario de Guadalupe

Plantar Dios el paraíso con su propia mano: *Sua condidit manu,* según nos dijo San Basilio, fue para que en el sitio, disposición y forma quedase enteramente misterioso. Lo propio entiendo de aqueste santuario, en quien cualquiera parte, lugar y fábrica tiene oculto misterio. Subamos primero al monte, de quien ya hicimos memorias en el principio de la narración histórica, mas nunca ha de perder, sino resucitar por muchas causas. La primera: por que en las historias que tratan de la gentilidad de los indios en esta tierra, se halla que en aqueste monte adoraban un ídolo a quien llamaban la madre de los dióses, y en su lengua *Theothenantzi* [sic. *Tonantzin*], ídolo en su ignorancia de toda estimación. Permitió la Virgen que en este mismo monte naciesen sus flores, se principiase su milagro y se fundase su habitación, para desmentir y castigar al demonio en su ensenada idolatría, y se conociese era sola ella la Madre del verdadero Dios, y el monte, que antes había sido altar de un ídolo sacrílego, fuese después trono de una Virgen purísima. La segunda: por lo natural, en que forzosamente quedó privilegiado, sí supiera entenderse. En el libro que se intitula *de Plantis,* se refiere: hay algunos árboles, plantas, yerbas y flores tan útiles, provechosas y medicinales, que aunque se arranquen y desarráigen, dejan a la tierra donde nacieron y brotaron con la misma virtud, eficacia y propiedad para que obre como ellas: *Sunt non nullae plantae, quae licet e naturali solo sint avulsae, tamen carum cespites, & adorem ad huc emittunt, & virtus de ellis exit ad sanandas infirmitates.* ¿Quién duda que las flores milagrosas dejaron a este monte con oculta virtud y utilidad de privilegio? La tercera: por ser testigo perpetuo del milagro; pues parécele pidió a la naturaleza algunas señas evidentes

para esto, y que se las concedió prodigiosas. Muéstrase el monte en muchas de sus partes, desde la raíz hasta lo alto, razgado con resquicios y hendido en quebraduras, advirtiendo a los que lo miran, que su dureza no es solamente de riscos en cortezas, sino de peñascos en entrañas; viviendo tan cuidadoso, que si por lo bajo informa con tantas bocas que nunca cierra, por lo alto tiene lenguas en agudas espinas que lo cimbran, para avisar a los que suben, atiendan y reparen el sitio, reconociéndolo imposible a poder producir flores, ni brotar rosas, menos que de milagro. Bien merece este monte descollarse entre todos. Dedicóle un verso de David, salmo 47, con la versión que leí en el padre Lorino y con la explicación de San Agustín, que es todo cuanto puedo ofrecerle para celebrarlo.

Habla David de la fundación de la Iglesia, con título de monte y de ciudad, profetizando la conversión de la gentilidad a ella: *Fundatur exultatione universae terrae mons Sion.* Fúndase el monte Sion para alegría universal de la tierra. Esto se traslada misteriosamente: *Fundatur favus mellis.* Fúndase un monte que es panal de miel. El panal pide para su fábrica flores de dulce calidad y fugo, abejas que lo destilen y labren las mieles, siendo siempre las mejores sazonadas y más sabrosas, las que se benefician por un género de abejas a quien la naturaleza señaló dorándoles las alas. El curioso Virgilio lo advirtió (*Georg.,* 4):

> *Elucent alia, & fulgore coruscant.*
> *Ardentes auro, & paribus lita corpora guttis.*
> *Haec potior soboles, hinc coeli tempore certo*
> *Dulcia mella premes.*

Este monte con título de Sion, dice la conveniencia para ser lugar y habitación de María, que vivió en el monte Sion, según refieren las historias con que le da licencia al de *Guadalupe,* que así pueda llamarse. Brotando flores milagrosas, ofrece la materia a la fábrica del panal, que por mano y cuidado de la abeja María, se fundó y labró para los fieles: *Fundatur favus mellis mons Sion.* Mostrando su imagen tan labrada y perfilada de oro en sus estrellas, califica las mieles por las más dulces. El venturoso que las gustó primero fue Juan, que puede repetir por sí las palabras del esposo a María: *Veni in hortum meum soror mea (Cant.,* 4)—Llegué al huerto hermana mía. *Comedi favum cum melle meo—* Comí el panal y gusté de su miel. *Comedite amici—* Convidé a los amigos míos y compañeros, que si en aquestos están entendidos los obispos y los fieles: *Idest Episcopi, & alii Christiani:* según expone el Scholio de Vatablo las palabras, él convidó a un consagrado obispo de México y a todos sus fieles cristianos, que hasta el día de hoy están gozando de panal tan sabroso, pues lo es siempre María. *Favus distilans labia tua:* Destilando de sus labios dulzuras y piedades.

A la parte del Aquilón tiene su sitio el monte, que juntamente es la ciudad del rey grande: *Latera Aquilons, Civitas Regis magni.* Concluye el verso y

lo explica el fénix de los hombres en ingenio, S. Agustín. Dice que el Aquilón es el demonio, sus lados los gentiles, a quienes tenía engañados y sujetos a idolatrías y supersticiones, adorando simulacros y sirviendo demonios en sus ídolos. *Quis est iste Aquilo nisi qui dixit, ponam sedem meam ad Aquilonem, & similis ero altissimo? Diabolus poseederat gentes servientes simulachris, adorantes Daemonia.* El poder y la misericordia de Dios convirtió los gentiles, sacándolos de los errores de su infidelidad y supersticiones de demonios; viéndose libres y creyendo en Cristo, se trocaron y convirtieron, para que si antes eran lados del Aquilón, sean ya miembros de la Iglesia, que es la ciudad del rey grande. *Liberati homines ab infidelitate & superstitione Daemoniorum, credentes in Christum collineati sunt illi Civitati, & facta est Civitas Regis magni quae fuerat latera Aquilonis.* Parece S. Agustín profeta del monte de *Guadalupe* y su santuario. A la parte del Aquilón está plantado; en él los indios cuando gentiles sacrificaban al ídolo *Theothenantzi*, y en éste a todos los demonios con idólatras supersticiones; convirtiéronse a la fe de Cristo, entraron en su Iglesia; trocóse el monte en ciudad de Dios y en ermita de su sagrada Madre donde hoy les administra la doctrina y santos sacramentos, y si antes eran lados del Aquilón, ya son miembros de la ciudad a del rey grande. Y para que de todo punto aquesto se atribuya a la intercesión y piedad de la sacratísima Virgen María, hemos de cotejar las señas que el santo dejó para la conversión de los gentiles, lados del Aquilón. *Ab Aquilone nubes, & non nigrae nubes, sed coloris aurei.* Si antes venían de la parte del Aquilón nubes negras y oscuras, ya vendrán nubes resplandecientes y doradas con la gracia de Dios. Vino María en la manta de un gentil convertido, vino pintada entre celajes y nubes de su lienzo; vino rayada, perfilada, pespuntada y estrellada de oro, avisando que ya de aquel monte no habían de venir oscuridades gentiles, sino claridades cristianas. Bajemos del monte.

Los deseos de obedecer el mandato de la Virgen María y las experiencias del favor recibido, apresuraron al ilustrísimo obispo don Juan de Zumárraga ya los ciudadanos de México, a edificar la ermita primera conforme la brevedad del tiempo. Labróse a las raíces del monte, por abrigarla de los nortes, que reciamente soplan en aqueste puesto. Fundóse a vista y paso del camino real, que remontando la calzada en el puente se reparte en diversos caminos de toda la Nueva España. Y habiendo sido la primera aparición de la Virgen en la cumbre del monte, y en él brotado las flores milagrosas, fue mucho permitirle le fabricasen su ermita en lo bajo y sitio tan pasajero de trillados caminos. Sea el misterio de aquesta permisión la historia del Génesis, 31. Caminando Jacob, se le murió en el camino a vista de Bethlem su esposa Raquel, y allí la sepultó; levantando túmulo a sus memorias: *Mortua est Rachel, & sepulta est in via.* Bien pudo llevarla a la ciudad tan cercana, mas obró con espíritu profético y conoció que en los venideros tiempos habían de pasar por allí los del pueblo de Dios,

peregrinando cautivos; Raquel habría de rogar, interceder y llorar por ellos. Esto suenan las palabras de Jeremías: *Rachel plorans filios suos* (cap. 51). Y en ellas funda Nicolao de Lira esta opinión. Quedó en el camino Raquel para bien de los pasajeros caminantes, fue su sepulcro padrón del beneficio. Sin duda María Sacratísima, cuya piadosa prevención de misericordia siempre se aventaja, movería los corazones y las manos al edificio de su ermita para que la plantasen y situasen entre tantos caminos a los ojos de pasajeros, peregrinos y caminantes; convidándoles con sus ruegos e intercesión para sus viajes. Cuidado tienen todos de visitarla devotamente en su ermita. De aquesta hoy se ven solamente los cimientos y términos; antes que salgamos de ellos, dejemos sabido el fin dichoso de nuestro indio Juan Diego.

Sirvió en esta ermita con afectuosa puntualidad; procedió con ejemplares costumbres; vivió con singular virtud, murió dejando esperanzas gloriosas de su salvación, cristianamente fundadas en la piedad y favores de María; murió a los diez y seis años de su asistencia. Sea epitafio del sepulcro de Juan Diego en esta dicha, la historia de Jacob (*Gen.*, 27). Rebeca, su madre, solicitó inclinada con fuerzas del amor, la bendición de su padre Isaac, ganándola a su hermano Esaú; poniendo en el negocio todas las diligencias, arbitrios y ejecuciones, y aunque todo fue muy a propósito, se pudo atribuir el afecto a la vestidura que le vistió Rebeca, según lo dan a entender las palabras del texto: *Statimque ut sensit vestimentorum fragrantiam benedicens illi ait. Ecce odor filij mei, sicut odor agri pleni, cui benedixit Dominus.* Al punto que sintió el olor de las vestiduras lo bendijo, y declaró que aquel olor era olor de campo lleno y bendito de Dios; que es propiamente olor de plantas, rosas y flores. En este olor, dice San Ambrosio, estaban significadas las virtudes de Jacob: *Non vitem Patriarcha olebat aut frugem, sed virtutum spirabat gratiam* (Lib., 5, cap. II). Aquesta bendición pasó de Jacob a todos los que después le bendijeran. De manera que una bendición se mereció perpetuas bendiciones de muchos: *Et qui benedixerit tibi, benedictionibus repleatur.* María Virgen se mostró con Juan Diego, como Rebeca con su hijo Jacob; dispónele de su manta la vestidura olorosa entre flores, que cada una se le convertiría en una virtud para que supiese vivir bien, y llegando a morir bien, se presentase a él Isaac; al Padre Eterno que movido de los olores de campo y fragancia de aquella vestidura, le diera bendición de su gloria: *Benedicens illi.* Quedando María gustosa de ver logrado por su mano a tal hijo, a quien debemos como a nuestro bienhechor bendecir y alabar porque juzgo que por el, la sacratísima Virgen nos ha de pagar bendiciones: *Qui benedixerit tibi, benedictionibus repleatur.*

Dejó Juan Diego por herederos de todos sus bienes, cifrados en la manta, a los hijos de aquesta tierra, sus vecinos y moradores, que como en vinculado mayorazgo logran por lo divino los frutos e intercesiones de María en su milagrosa imagen. Mas entiendo, que la pretensión de aquesta soberana señora por

lo particular, fue para los de su nación, para los indios, a quienes pretendía mover, aficionar, instruir y favorecer en la fe de su hijo Cristo; sintió eficaz instrumento en aquesta manta. Yo lo pensé muchas veces así, y me convencí en ocasiones que atendía la devoción, veneración e inclinación que los indios muestran en la presencia de aquesta santa imagen, y se me ofreció el suceso de Saúl con David (I, *Reg.*, 24). Cuando Saúl habló amorosamente a David: *Fili mi David.* Enternecido de oírle lloró: *Flevit.* Confesó que David era más justo que él: *Justior tu, quam ego.* Le dijo que había de reinar con toda certidumbre: *Nunc scio quod certisime regnaturus sis.* Y le pidió favor recomendándole su linaje: *Ne deleas semen meum.* Palabras, demostraciones, afectos y rendimientos fueron aquestos jamás oídos ni vistos en Saúl, con David antes muy al contrario como enemigo declarado. ¿Qué fue la causa de que se trocase el corazón de Saúl en aquesta ocasión? El texto la declara; enseñóle David un pedazo de su vestidura que le había cortado en la cueva y le dijo: *Cognosce oram chiamidis tuae in manu mea.* Pudo tanto aquel retaso de la vestidura vista en poder de David, que ya no parece Saúl su enemigo sangriento, sino su aficionado amante. Considere la piedad cristiana, por una parte haber sido divina la elección de María, en haberse pintado en esta manta y vestidura de los indios, y por otra, las ventajas en los efectos. Por que si la otra en un pedazo supo mover a Saúl en manos de David, aquesta entera en poder de la Virgen, tendrá fuerzas divinas para que siempre los indios contemplándola con su imagen y agradecidos a Mafia por aquel lucimiento, se fervoricen, confundan, enternezcan y lloren; la reconozcan, celebren, aclamen, confiesen, imploren y adoren. Quiero darles a los indios por título de aquesta herencia y mayorazgo, unos versos que Venancio Fortunato compuso a San Martín, celebrándole la media capa que dio a Cristo.

> *Martinique chlamis texit velamine Christum.*
> *Nulla Augustorum meruit hunc vestis honorem.*
> *Militis alba chlamis plus est quam purpura Regis:*
> *Prima haec virtutum fuit Arrha, & pignus amoris.*

Cubrió Martín, el santo dadivoso, con su media capa a Cristo, y aquesta capa gozó la honra que no han merecido todas las capas de los mayores dueños, señores, príncipes y monarcas. Aquesta limpia y blanca vestidura es más que púrpura real; sirvió de primeras arras de la virtud de quien la ofrece y la primera prenda del amor de quien la recibe. No se agraviarán los versos, sus dueños, ni la explicación si los aplicamos a nuestro propósito, cuando vemos que merece esta capa de un indio lo que no han alcanzado en toda la cristiandad capas de cortesanos, togas de juristas, mantos de caballeros, hábitos de religiosos, púrpuras de monarcas, roquetes de obispos, capelos de cardenales y vestiduras de pontífices.

A la raíz del monte, por la parte que mira al oriente, en el llano del camino

real está un pozo admirable, lo principal por el lugar, que fue donde la Virgen María salió a encontrar a Juan Diego cuando pretendió torcer el camino y le dio las rosas para su imagen. Pozo que puede confrontar con el que pone la Sagrada Escritura por señal en el campo, donde caminando Jacob vio a su querida Raquel: *Jacob venit in terram Orientalem, & vidit puteum in agro, & ecce Rachel venit (Gen., 29)*. Por lo natural es prodigioso, sus aguas algo gruesas, pálidas y turbadas, nacen con tan crecida violencia, que se levantan de la tierra casi una tercia, formando un plumaje rizado, lleno y esponjado, que parece al ruido y resalir de las aguas, al golpe ímpetu y abundancia; que brevemente ha de inundar aquel ejido, resolviéndose todo aqueste movimiento y ejecutándose este raudal brotado y reventado bullicio, en un hilo de agua tan sútil y delgado, que apenas se percibe al deslizarse, permaneciendo siempre sin mengua de sus aguas ni novedad en sus movimientos, porque jamás se agota, ni divierte en diversas respiraciones de la tierra o surcos que se quiebran a los calores del estío. Son sus aguas conocidamente medicinales para diversas enfermedades, en públicas experiencias y saludables curas, atribuidas a milagro. Muchas veces sentado al brocal deste pozo, pensé y discurrí lo había brotado el cielo en aquel camino real, para que con su lengua de agua, aunque tan balbuciente, avisase a todos los que pasan, llegan y paran, la asistencia que allí tuvo María, sepan el milagro y veneren el sitio; yo le di el título sagrado de los Cantares: *Puteus aquarum viventíum (Cant., 4)*. Pozo de las aguas que viven tantos años y esperan vivir por gloriosas memorias de aqueste santuario.

La devoción de los fieles a nuestra santa imagen fue desde sus principios grande, creció con los milagros que obraba y con los beneficios que recibían, a cuya causa agradecidos, con las limosnas se edificó otra ermita que dedicó y bendijo el ilustrísimo señor don Juan de la Serna, arzobispo de México, por el mes de noviembre de mil seiscientos veinte y dos años. Esta segunda ermita, que hoy permanece con lucimiento cristiano, se plantó poco distante de la primera, teniendo siempre al monte por respaldo, que si quisieran alejársela, pienso que desquiciado correría en alcances de su reliquia soberana. Es en la fábrica de un cañón acertado, en la capacidad bastante, en la arquitectura perfecta. El techo es de madera en curiosas molduras, entretejidos lazos y cortadas labores, lucidas a variedad de colores, engastadas en oro, realzándose todo en la capilla mayor, que toda es una pina de oro, de quien están pendientes más de sesenta lámparas de plata, grandes y pequeñas, y con ellas ufana, parece que canta esta capilla el verso de David (Salmo 67) y lo dedica a su dueño María: *Pennae columbae de argentatae, & posteriora dorsi eius in pallore auri*. Tiene las alas de paloma en la plata y lo superior de oro en tirados rieles, asegurándose por de fuera con láminas de plomo que lo visten. Media un arco hoy propiamente un iris vistoso en los colores, perfilados con sus fajas de oro y coronándose con la imagen de María en el misterio de la encarnación. Goza dos puertas

labradas en cantería curiosa, una mira al poniente, lográndose con plaza real, que se remata en el camino; otra mira a la parte del medio día y en ella su ciudad de México sin que le estorbe cosa alguna, por ser el sitio descombrado, a quien riega un río continuamente. Tiene esta puerta dos torres a sus lados, que como hermanas igualmente suben y se descuellan, y en verdad que podían reclamar servían allí de jeroglíficos de su dueño, cuyos pechos se comparan a las torres, porque sustentan y defienden: *Ego murus: & hubera meae sicut turris, ex quo facta sum coram eo* (*Cant.*, 8). Y que con ellas hablaba a México; en habérsele puesto tan a sus ojos, para consolarlo todas las veces que divisare aquella ermita. Está cercada de un capaz cementerio, limpio y almenado, que llegando a señalar la parte del oriente, encuentra con la casa de hospedería, dividida según la calidad de las personas que llegan, teniendo correspondencia con la iglesia por la sacristía, la cual tiene para el culto divino (excusemos inventarios) todo lo necesario de ropa, cálices, vasos, candeleros, ornamentos, vestuarios. Todo abundante, curioso, ajustado, rico, diverso, nuevo y lucido.

El altar mayor está a la parte del norte; su retablo en tres cuerpos; la escultura a todos primores; la pintura a toda valentía, allí reverberando el oro, aquí viviendo los colores. Ocupa el medio la imagen milagrosa de María, guardada en un tabernáculo precioso, rico, lucido, singular, curioso, raro, primoroso, único, que le dedicó, ofreció y consagró con generosidad cristiana, con ejemplar veneración, con pública modestia el excelentísimo señor don García Sarmiento Sotomayor y Luna, conde de Salvatierra, virrey que fue de aquesta Nueva España y ahora del Perú. Dádiva a que la ciudad de México debe estar muy atenta y perpetuar en agradecimientos, memorias de tal príncipe, que aunque en lo temporal le mostró lo mucho que la amaba, en esto fue el primero y ha de obrar grandemente en que fuere segundo, por que la devoción a ésta imagen santísima la esmeró tan por suya, que le siguió e imitó su excelentísima consorte visitando la ermita y ofreciéndole para el culto divino preseas y ornamentos, gloriándose que luciesen labrados de su mano. Suspendo el proseguir esta materia, por que como fueron notorios los favores, honras, benevolencias, obras y beneficios que recibí de la liberalidad de este príncipe, para mí muy parecido a Dios; no se adicione por mi obligación, la que se le tiene por los afectos a reliquia tan nuestra.

El tabernáculo es de plata, en el peso de trescientos y cuarenta marcos, labrado en arquitectura puntual, en su porte plata copella, en las molduras vaciaba, en las planchas de martillo, en las labores cinceladas, en lo vistoso conforme y en el todo un prodigio. Tiene por su remate y capitel que lo corona, la imagen del Eterno Padre, también de plata, con toda viveza relevado y algo inclinado con la vista a contemplar la imagen con los brazos abiertos a recibirla. Esta fábrica parece dictamen del esposo sagrado de María que deseó edificarle torres de plata contemplando el muro de su ciudad. *Si murus est aedificemus*

super eum propugnaculo argentea—Fabricarle un palacio de plata. *Palatium, argenteum,* leyó Vatablo. La puerta del tabernáculo es de espejos cristalinos a toda cuenta y número, pues dos visten la imagen desde los pies a la cabeza, y lo restante por lo alto, bajo y ancho los demás, tan curiosamente labrados, compuestos y ajustados, que no impiden a la vista que logre enteramente la imagen, antes regale entre cristales, y a los reflejos de las luces presenta a los ojos, causando veneración ver la reliquia en un viril tan rico y relicario tan decente. Adorno es éste de toda propiedad y misterio, que en María se contempla todo con soberanas atenciones de luz, espejo e imagen, así la celebra el sabio: *Candor est enim lucis aeterna, speculum sine macula Dei maiestatis, & Imago bonitatis illius (Sap.,* 7). Y si aquestos cristales en tabernáculo le sirven a María de atributo, a nosotros de predicadores con la doctrina de San Pablo: *Videmus nunc per speculum m enigmate: tunc autem faciem ad facie* (I, *Ad. Corínth.,* 13). Ahora vemos y contemplamos a María Virgen por espejos y enigmas, esperando la hemos de ver, asistir y gozar claramente en el cielo.

Milagros de la Santa Imagen de Guadalupe

Puso Dios a nuestro padre Adam en el paraíso, para que obrase en él y lo guardase: *Posuit eum in Parayso voluptatis, ut operaretur, & custodiret illum (Gen.,* 2). Las obras habían de ser obras de virtud; según doctrina de San Gregorio papa: *Operatur ille qui agit bonum virtutes, quod praecipitur* (lib. 9, *moral,* cap. 13), o supo obrar como debía. Guardóse esta excelencia para María sacratísima, que siempre está obrando virtudes, piedades, misericordias, prodigios, maravillas y milagros; como lo ha mostrado en este lugar y ermita, a donde Dios la puso desde el mismo día que entró en posesión: porque sucedió en él; que habiéndole solemnizado grandemente los indios, entre los festejos al uso de su nación compusieron y dividieron dos escuadras o tropas de chichimecos; que así llaman a los indios que ejercitan el arco y flechas, sin pensar se soltó una y atravesó el cuello de un indio, derribándole herido de muerte. Viendo el desgraciado suceso, lo llevaron con grandes alaridos y lo arrojaron muerto a la presencia de la Virgen y su santa imagen en la estrenada ermita pidiéndole remedio. Túvolo fácilmente, porque sacándole la saeta, volvió en sí, vivo, sin lesión ni herida, quedando solamente las señales por donde había penetrado, para testigos del milagro, que causó en los indios admiración, regocijos y devoción. Quiso sin duda María Virgen en su imagen, por aqueste camino comenzar a ganar los corazones de aquellos recién convertidos a la fe de su sagrado Hijo Jesucristo. Con una saeta de las de su corazón escribió a rni entender S. Agustín estas palabras al propósito: *Novit Dominus sagittare ad amorem, & nemo pulchrius sagittat ad amorem. Sagittat amantis ut adiuvet*

amantem; sagittat ut faciat amantem (Sup. *Psal.*, 114). Ninguno mejor que Dios sabe tirar saetas de amor verdadero, tira al corazón, para aficionarlo a su amor, y con el mismo tiro de la saeta que penetra, enamorando; ayuda favoreciendo al que solicita por su amante. María siendo tan parecida a Dios, tiene saetas que despide para ganar las almas; quizás permitió se soltase entonces la saeta, y remediar su herida para mover a los indios a que agradecidos la amasen y confiados le pidiesen favor en sus trabajos.

El año de mil quinientos cuarenta y cuatro se encendió un fuerte cocolixtli y contagiosa pestilencia entre los indios; cuya vehemencia mató en breves días más de doce mil personas en los pueblos circunvecinos de México. Los religiosos de S. Francisco cuidadosamente piadosos, dispusieron una devota procesión de los indios niños y niñas, de seis a siete años, y con ellos caminaron desde el convento de Santiago Tlatelolco hasta la ermita de Nuestra Señora de *Guadalupe;* donde hicieron estación, súplica y rogativa por el remedio de tan urgente y pública necesidad. El día siguiente se comenzó a sentir el favor e intercesión de María Santísima y visita a su imagen; porque siendo lo común enterrar cada día cien cuerpos difuntos, desde aqueste se redujo a uno y dos; teniendo brevemente entero remedio aquel mortal contagio de tan viva enfermedad. Milagro fue muy público y que engendró en todos los indios afectuosa devoción a la milagrosa imagen de *Guadalupe.* Bien pudieron los religiosos ejercitar esta demostración tan ejemplar y cristiana en su convento, e invocar a la Virgen; mas ella quiso llevarlos a su casa y ermita. Muy parecidos sucesos al de David, cuando se halló en el trabajo de la pestilencia y mortandad de su pueblo; aconsejado del profeta Gad salió de su palacio donde tenía capilla y oratorio, y en ella el arca, y fue a la era del Jebuseo a ofrecer sacrificio, con que Dios se aplacó y cesó la plaga: *Ascende, & constitue altare Domino in area Areuna Jebusei* (2, *Reg.*, 24), quizás porque aquel lugar era bien visto de Dios. Estaba la vera en el monte Moría donde Abraham había querido sacrificar a su hijo: lugar en que después se edificó el templo y santuario, puede mucho el sitio donde Dios ha inclinado a conceder favores. Bien pudo María Virgen dar salud a los indios, quiso que el lugar, monte y ermita escogido de su mano, fuese motivo para tal beneficio.

La Virgen María Señora Nuestra en los principios de la conversión de aqueste Nuevo Mundo esmeró sus favores con los indios, para aficionarlos, enseñarlos y atraerlos a la fe católica y al amparo de su intercesión, pues vemos que las dos imágenes milagrosas que hoy gozamos a la vista de México, entregó y descubrió a dos indios; aquesta en el santuario de *Guadalupe;* la otra en el de los *Remedios.* La de los *Remedios* se le apareció a un indio llamado D. Juan, que la halló en el monte donde hoy tiene su ermita; quitóla del maguey donde estaba, y llevóla consigo a su casa, en que la tuvo muchos años, hasta que por algunas conveniencias se trasladó a una iglesia pequeña, que está a la caída del

monte y a vista de la casa de aqueste indio, el cual pasado algún tiempo enfermó gravemente sin esperanzas de la vida. En aquesta ocasión como pudo pidió a los suyos lo trajesen a la ermita de Nuestra Señora de *Guadalupe,* distante de la otra más de dos leguas. Con caridad lo cargaron en una cuna, y pusieron en presencia de la Virgen, donde lo recibió riéndose con él; hablándole amorosamente; concediéndole la salud que le pedía, mandándole que volviese a su casa y subiese al monte donde la había hallado, y en el propio lugar le edificase ermita humilde (que hasta entonces no la tenía) dándole la instrucción de todo. Cobró entera salud, dio gracias a la Virgen en su milagrosa imagen y obedeció el mandato tan a gusto de la Virgen, que al punto que se acabó la ermita, se subió la santísima imagen de los *Remedios* por sí misma a su altar, en que hoy está. A su historia me remito, que así lo refiere.

Este milagro en cuanto al beneficio de la salud y favores para concedérsela, tiene mucho de profetizado y cumplido. En los Proverbios se pinta una mujer fuerte, retrato de María, de quien se dice que compró un campo y de su mano en él plantó una viña: *Consideravit agrum, & emiteum, de fructu manuum suarum plantavit vineam.* Que tejió y labró para sí una vestidura de diversos colores, vistosa como lucida: *Stragulatam vestem fecit sibi.* Y siendo cosa común y natural el reírse, aquesta se había de reír en un día que fuese nuevo, raro y memorable: *Et ridebit in die novisimo.* Mostrándose entonces en el hablar prudente y en el obrar misericordiosa: *Os suum aperuit sapientia, & lex clementia in lingua eius (Proverb.* 31). A rostro descubierto esta mujer profetizó a María Virgen en el campo de *Guadalupe,* donde fundó su ermita; vestida de una manta de diversos colores y resplandores lucidos, riéndose con un indio que la visita necesitado, dando a este día con su risa memorias eternas: hablándole sabia en lo que le manda, y remediándolo piadosa en la salud que le pide. Esto está muy fácil de entenderse.

Lo que me dio qué discurrir, fue ¿cómo pudiendo la Virgen darle al indio D. Juan la salud en su casa, tan vecina de su milagrosa imagen de los *Remedios; y* allí entonces y antes en tantos años mandarle que le edificase su ermita; para todo lo remite a la de *Guadalupe; y* en su imagen le concede el favor, le intima el mandato y se pone en tan gloriosos efectos? Me determiné a responder con la Escritura Sagrada; que celebra a dos excelentes señoras. A Ruth; en el amor que tuvo a Noemí, viniéndose con ella de la tierra de Moab su patria, sin poderla divertir del propósito, antes constituyéndose como natural de Bethlem patria de Noemí: *Quocumque perrexeris pergam: populus tuus populus meus.* A Noemí, en el cuidado de agradecerle este amor, ofreciéndole en Bethlem cuanto valía para sus comodidades: *Filia quaeram tibi requiem, providebo ut bene sit tibi.* Poniéndolo tan en efecto; que se logró en todos aumentos por su mano a Ruth; gloriándose Noemí y recibiendo en ellos parabienes de todos. Justo cuidado y bien empleada gratitud la de Noemí con Ruth, por que aquesta señora

había dejado su patria y se había venido con Noemí a la suya; fue desempeño de un corazón ilustre agradecido y de una señora que quiso pagar en nombre de Bethlem, de donde era criolla, tan amables finezas como se vieron en Ruth, su libro lo refiere. Venero en Ruth y Noemí las dos milagrosas imágenes de María Virgen. En Ruth, a la de los *Remedios* venida de España, acompañando a los conquistadores, con amor a esta tierra para su remedio, favoreciéndolos en su conquista. En Noemí, a la de *Guadalupe,* criolla y aparecida en México; y juzgo que aunque es una misma Señora María en todas sus imágenes, de quien podemos decir lo que S. Pedro Crisólogo, hablando de la María que vino a visitar el sepulcro de Cristo en su resurrección: *Venit ipsa sed altera, altera, sed ipsa.* Vino la misma pero otra, otra pero la misma, una es María en la persona y otra cuanto a los nombres de sus imágenes. Dispuso este suceso y milagro del indio, para mostrar el agradecimiento de aquesta su patria, pagar por ella y satisfacer obligaciones que tiene a su santa imagen de los *Remedios;* quiso que por su mano y orden se edificase la ermita; que cada día creciesen sus glorias, se aumentasen sus veneraciones y se publicasen los agradecimientos de aqueste Nuevo Mundo, solicitados por mano de su Noemí de *Guadalupe,* a la Ruth de los *Remedios.*

Salió de la ciudad de México para el pueblo de Tulancingo un caballero llamado don Antonio de Carvajal y en su compañía un mancebo pariente suyo. A éste en el camino se le desbocó y enfureció el caballo y lo llevó espacio de media legua con toda velocidad precipitado por barrancas y pedregales, arrebatado sin poder detenerse, los compañeros corrieron a su alcance, presumiendo, como era forzoso, estaba no sólo muerto, sino descuartizado, al ímpetu de tan desenfrenado animal. Halláronle arrojado en la tierra, pendiente un pie del estribo y al caballo inclinado con las manos algo torcidas; quieto, sosegado y humilde. Admirados de verle vivo y sin daño, le preguntaron el prodigio, a que respondió: Que cuando salieron de México habían entrado en la santa ermita de Nuestra Señora de *Guadalupe,* que es al camino, habían rezado en presencia de la sacratísima imagen de María, de quien por el resto del camino hicieron memoria en los milagros que había obrado con sus devotos; platicaron y conversaron lo milagroso de aquella imagen, quedándole esta plática y conversación muy impresa en su alma. A cuya causa, cuando se vio en aquel evidente peligro y trance sin recurso, con todas veras de su corazón y exclamaciones de su alma había invocado a la Virgen María de *Guadalupe,* acordándose de lo que había oído, logrando su afecto e invocación tan puntualmente que vio llegar a la Virgen Santísima como está pintada en su imagen de *Guadalupe,* y detener por el freno al caballo, obedeciendo el animal con tanta reverencia, que aquella disposición en que lo hallaban, fue arrodillarse y querer besar la tierra en presencia de la poderosa Virgen, que le socorrió y libró de un trabajo tan sin remedio, menos que por su mano. Bien pudo S. Bernardo

llegar a esta ocasión y predicarle al venturoso mancebo lo que a todos: *In periculis, in angustiis Mariam cogita, Mariam invoca, non recedat ab ore, non recedat a corde. Et ut impetres eius orationis sufragium, non deseras conversationis exemplum.* En los peligros, en las angustias, piensa en María, invoca a María, no falte de tu boca, no se aparte de tu corazón; y para que goces y alcances su intercesión, sea tu plática y tu conversación María: *Ipsa tenente non curruis, ipsa protegete non metuis, ipsa propitia pervenis: & sic intermet ipsa experiris, quam merito distumsit:* & *nomen Virginis Maria* (Homil. sup. Miss.). Si María te da la mano, no has de caer; si te ampara, no has de temer; sí te acude, has de llegar sin riesgo: todo aquesto en tí mismo lo experimentas y puedes conocer los efectos milagrosos del hombre e invocación de María: cada palabra es un concepto al propósito de este milagro.

Estando un hombre en la capilla mayor de la santa ermita arrodillado y rezando a la imagen de la Virgen de *Guadalupe,* se quebró y cortó el cordel de una lámpara grande muy pesada de las que estaban colgadas, en su presencia cayó sobre la cabeza del devoto que allí estaba y siendo el golpe por el peso y lo alto, bastante a quitarle la vida o a lastimarlo peligrosamente, no le dañó en cosa alguna, sino que la lámpara cayendo no se abolló, ni el vidrio se quebró, ni el aceite se derramó, ni la luz se apagó; causando a todos los que asistían notable admiración, viendo en un milagro tantos milagros. El profeta Zacarías vio un candelero de oro con siete lámparas y dos olivas a los lados: *Vidi, & ecce candelabrum aureum totum, & lampas eius super caput ipsius, & septem lucernae eius super illud: & duae olivae: una a dextris, & una a sinistris* (Cap. 4). La disposición era de tres en tres a cada lado, y una en medio sobre la cabeza del candelero, presidiendo a las otras como superior; sus vasos recibían en unas azucenas que se formaban en las lámparas y cada una tenía su nombre misterioso, todos eran aquestos. Paz, santidad, vida perpetua, resplandor, sembradora de la gracia. La que expele los males, la que destruye pensamientos carnales: *Pacifica, Sanitas, Vita indeficens; Splendor, Seminatrix gratiae, Expultrix malorum, Evertrix sensuum carnalium.* Las olivas para la perpetuidad y abundancia del aceite. Curiosidad es ésta de Rafael Aquilino, *Tract.* 7, fol. 88. Entre lámparas tan misteriosas, una se declara en la presidencia y primacía de la cabeza del candelera. Aqueste puede significar a María Virgen en aquesta su imagen tan de oro en el que tiene su pintura; sus lámparas, las que están pendientes de su capilla y dependientes de su presencia, en que las califica e intitula a cada una con renombre de sus efectos y milagros; pues todas ellas son dadas en reconocimiento de particulares mercedes que los fieles han recibido. La lámpara prodigiosa, que cayendo en la cabeza del devoto arrodillado obró tantos milagros, sea la que da en la cabeza del candelero y elección de María, presidiendo y aventajándose a todas. *Et lampas eius super caput ipsius.* Hoy sin duda en memoria y veneración de esta lámpara se está repartiendo de ella, que

arde continuamente delante de la santa imagen cantidad de aceite en abundancia, a petición, devoción y fe de los cristianos, que lo piden para sus enfermedades como medicina experimentada en muchos beneficios. Y para que quede mí concepto con toda autoridad, sea la de Andreas Hyerosolimitano, la que dé este título a la Virgen: *Candelabrum aureum totum, septem gratiae lucernis ornatum* (*Salut. ad Virg.*). Es María Virgen candelero de oro con las siete lámparas, dones y gracias del Espíritu Santo. Siempre han de arder aquestas lámparas y aquí fundadas propiamente en azucenas, flores y rosas del milagro.

El licenciado Juan Vázquez de Acuña, vicario que fue de aquesta santa ermita muchos años, subió a su altar mayor a decir misa; a ocasión que se habían apagado todas las luces en la iglesia y sus lámparas, por ser aquel sitio tan batido de vientos. Salió el ministro a encender luz; el sacerdote que la esperaba en el altar vio que dos rayos del sol, en cuyo medio está la imagen milagrosa de la Virgen, se volaron lucidos a las dos candelas que allí estaban dispuestas en el altar y las encendieron milagrosamente, a vista de otras personas que asistían. Volvió el ministro con la luz, y hallándola ya en las candelas, antes de informarse, conoció había venido aquella luz de milagro. A éste se puede aplicar y glosar las palagras de Job, cap. 36: *In manibus abscondit lucem, & precipit ei ut rursus adveniat.* En las manos tiene escondida la luz, a quien manda que resucite y vuelva; y ella obedece: *Annunciat de ea amico suo, quod possessio eius sit, & ad eam possit ascendere.* Comunica esta luz a su amigo, advírtiéndole que la tiene en posesión y que puede llegar a esta luz. Vatablo lo explicó todo así: entre nubes guarda una exhalación fogoza, la comunica para que su compañero sepa es suya, se anime y la publique: *Socius eius annunciet de ea.* Guarda María Virgen entre los celajes y nubes de su manta e imagen, la luz, pues cuando es menester, como esta ocasión, envía sus rayos lucidos y fogozos, para que resucite la luz en las candelas, este favor lo concedió propiamente a su compañero, a su ministro, a su sacerdote, a su capellán, dándole a entender que por estos títulos la tenía en posesión; animándolo a esperarla en el cielo; obligándole a que publicase luces tan milagrosas. ¡Oh venturosos, infinitas veces los sacerdotes que merecen ocupar el puesto que aqueste gozó tan felizmente! ¡Oh cómo deben todas las veces que celebraren en la presencia de la Virgen acordarse de tan regalado beneficio!, y ya que exteriormente no sea necesario se les repitan las luces, interiormente las esperen comunicadas a las almas; gloriándose de verse compañeros, ministros, capellanes, custodios, tesoreros, poseedores de tan agradecida Señora. ¡Oh qué bien empleada vigilancia la del prelado que siempre señala, elige y nombra para este ministerio personas de todas prendas, partes y virtudes, que lo desempeñan en su obligación y satisfacen en la que pide el santuario!

Dios, para pronunciar, prevenir y avisar el diluvio general del mundo con todas sus penalidades, confesó le dolía en lo íntimo de su corazón: *Tactus dolore*

cordis intrinsecus, delebo inquit hominem quem creavi facie terrae (Gen., 6). Pues
¿cómo pudiera yo historiar la inundación general de la ciudad de México, pade-
cida en el tiempo y años que supimos y parecida tanto al diluvio primero;
cuando el acordarme sólo me contrista, pensarla me enternece y apuntarla me
duele? *Tactus dolore codis intrinsecus.* Aquesto digo, por si alguno aficionare
curioso la brevedad en la materia: si bien de todo lo esencial no me olvide reto-
cando la luna de nuestra santa imagen; ahora falta señalar su venida en esa
ocasión. Fue martes veinte y cinco de septiembre en que tuvo principio la inun-
dación, comenzando ya las aguas a entrarse en la ciudad. Por ella, acompañando
mucha gente, atribulada y afligida; y capitaneando el ilustrísimo señor D. Fran-
cisco Manzo y Zúñiga, arzobispo de México, que lo dispuso, vino la Virgen en
su imagen milagrosa desde su ermita de *Guadalupe.* Estuvo aposentada aque-
lla noche en el palacio de este príncipe; quizás para que viese el lugar y casa
donde había renacido entre las flores y aparecido pintada en aquella su manta,
y reconvenirla se apiadase de su ciudad y patria. A la mañana la trasladó al altar
mayor de la catedral, donde estuvo todo el tiempo de la inundación; dando
lugar a que la diligencia humana en los que cuidaban del remedio, pusiera para
el todo cuanto se alcanzó por lo posible, y pasando a pretender lo imposible,
hasta que llegó a desmayarse, rendirse, desahuciarse y resolverse a vivir per-
petuamente en medio de las aguas trajinadas de las canoas; determinación que
en breve tiempo había de menoscabar en todo la ciudad. Entonces se conoció
el amparo e intercesión de la Virgen; por que sin pensar bajaron poco a poco
las aguas, dejando seca la ciudad; cosa que ni la dilación de los años, ni la eje-
cución de los arbitrios había podido. La voz común se levantó aclamando el
milagro de la santa imagen. *Are facta est terra (Gen.,* 7): Quedóse la tierra.

Pasó el diluvio general del mundo, quedó la tierra seca, salió del arca Nóé
con su familia, ofreció agradecido sacrificio a Dios y la Escritura le da nombre
de sacrificio oloroso: *Odoratusque est Dominus odorem suavitats (Gen.,* 3). El
ilustrísimo señor D. Francisco Manzo y Zúñiga, viendo seca la ciudad de Méx-
ico, ofreció a Dios otro sacrificio propiamente oloroso en la santa imagen; resti-
tuyéndola a su ermita con toda solemnidad, adorno y curiosidad. Domingo
catorce de mayo de seiscientos treinta y cuatro, la sacó en procesión desde la
catedral; y por la calle que llaman del Reloj caminó hasta la iglesia de S. Catalina
Mártir, a donde se hospedó lo restante del día. A la mañana del siguiente
prosiguió a dejarla y colocarla en su santuario. Fue a quedar el arca después
del diluvio, descansando en el lugar que Dios le dispuso: *Requievitque, Arca
super montes Armeniae (Gen.,* 8).

Cristo ha de predicar a México la obligación que tiene de perpetuar memo-
rias, agradecimientos y veneraciones a esta imagen santísima de María por tan
público milagro, con otro suyo que refieren los evangelistas San Mateo, cap.
9., San Marcos, cap. 6., y San Lucas, cap. 8. Caminaba Cristo acompañado de

numeroso concurso fuera de la ciudad, donde estaba una mujer desterrada por enferma sanguinaria; en cumplimiento de la ley, sin remedio, ni esperanzas de la salud por haber padecido doce años, y gastado su caudal con médicos y medicinas que no le aprovecharon. Determinóse confiada a tocar las vestiduras de Cristo; llegó, tocó, sanó, secóse la sangre que le destilaba en diluvio: *Accessit retro, & tetegi simbriam vestimenti eius, & confestim stetit fluxus sanguinis eius.* Cristo preguntó a sus discípulos: *Quis me tetigit?* ¿Quién me ha tocado? Ellos le respondieron que el concurso y aprieto de la gente la había causado. Cristo se declaró repreguntando: *Quis tetigit vestimenta mea?* ¿Quién ha tocado mis vestiduras? Aquella instancia obligó a la mujer a descubrirse y agradecida arrodillarse a los pies de Cristo, el cual honoríficamente le ratificó el beneficio de la salud recibida. San Pedro Crisólogo con su elocuencia celebraba a esta mujer; y entre las alabanzas una es: *Mulier in Christi fimbria divinitatis totam vidit in habitare virtute (Serm., 34).* Esta mujer vio y conoció, que en lo más humilde de la vestidura de Cristo habitaba toda la virtud de la divinidad. En aqueste milagro se pueden ponderar dos cosas singulares entre muchas que tiene. La una, que siendo el estilo común y proceder de Cristo en sus milagros y maravillas, procurar ocultarlas; aun siendo públicas y notorias; en aqueste solicitó descubrirlo a todas instancias, habiendo sucedido tan en secreto. La segunda; que en memoria deste milagro, y en el propio lugar donde se obró, levantaron dos imágenes de bronce, una de Cristo, otra de la mujer arrodillada a sus pies; con tal misterio, que en el contorno y espacio que ocupaba la imagen de Cristo, nacían unas plantas, yerbas o flores, que crecían solamente hasta tocar la vestidura; con que cobraban eficaz y oculta virtud para ser útiles y saludables en diversos efectos. Esto leí en los libros de *Vitae Chrísti:* autor el padre Fonseca a este milagro, y cita fundamentos.

Las vestiduras de Cristo ajusté con mis humildes conceptos a María Virgen en aquesta su imagen. Ahora será novedad entenderlas en ella, antes se acrecientan evidentes señas y prodigiosos testigos; pues nacieron plantas y flores que tocando las vestiduras de Cristo en su imagen de bronce, predicaban el milagro y se calificaban con el contacto medicinales. Admirablemente hablan tales flores en favor, crédito y profecía de las milagrosas en la vestidura y manta de la imagen única de *Guadalupe;* a cuya causa reparto desta suerte el milagro referido, sus propiedades y atenciones.

La mujer enferma fue la ciudad de México; la enfermedad, su diluvio de agua, sí en la otra de sangre; los accidentes penosos, unos mismos en la duración del trabajo; en el gasto para el remedio; en el destierro viendo sus hijos y ciudadanos retirados a montes, campos y desiertos; en las pocas o ningunas esperanzas de verse libre y seca. Valióse con la fe y devoción de la vestidura de Cristo, en aquesta imagen de María, que asistiendo, acompañando, permaneciendo y tocando a la ciudad enferma, la sanó, secó, libró, redimió, restauró y conservó.

Atienda México a la obligación en que se puso por beneficia tan singular; y advierta que Cristo la enseñó en el otro milagro, a que conociese lo prodigioso en obrarlo y procure lo permanente en agradecerlo; pues él dispensó su silencio y acostumbrado recato en publicarlo; obligó a la mujer a que se descubriese para reconocerlo y permitió imágenes de bronce para eternizarlo. Yo le repito por breve memorial de lo dicho las palabras elocuentes de S. Pedro Crisólogo a la vestidura de Cristo, en que vio la mujer toda la virtud de la divinidad: *In Christi simbria divinitatis totam vidit in habitare virtutem.* Conozca que en aquesta vestidura y manta humilde pintada con la imagen milagrosa de María, habita esmeradamente toda su virtud, favor, intercesión, piedad, amparo, defensa, medicina, salud, remedio, consuelo, milagros, prodigios, misericordias, compañías y gracias. Éstas de agradecimiento se le deben dar por la asistencia que tiene en aqueste su lugar, ermita y santuario adonde la puso Dios, en que está obrando tantos beneficios y dispuesta a obrar infinitos, *Ut operaretur.*

Escribí algunos por mostrar la veneración al milagro de tal imagen, siguiendo la doctrina de Cristo: que después de haber obrado en el desierto el milagro de los cinco panes, mandó a sus discípulos recogiesen las sobras porque no se perdiesen, obedeciéndole ellos con puntualidad. *Colligite quae superaverunt fragmemta, ne pereant. Collegerunt ergo, & impleverunt duodecim cophinos fragmentorum ex quinque panibus* (*loan.* 6), o quiso Cristo que de milagro tan provechoso a tantos, tan útil a millares de gentes, se perdiesen las memorias, sino que hubiera alguna demostración particular entre todos los milagros que él había obrado, porque cada cortezón, cada migaja de aquel pan milagroso era un milagro que debía venerarse, dándoles quizás también a entender a los apóstoles, que ellos como sus compañeros, amigos y testigos de sus maravillas, eran los más obligados a perpetuar y celebrar los milagros nacidos de tal milagro. Si yo pudiera explicarme en aqueste concepto quedara muy gustoso, porque considero en el milagro de aquesta santísima imagen, un milagro general para todos los deste Nuevo Mundo y en particular para los nacidos en la ciudad de México, que deben estar siempre atentos a que lo menor que le toca (si hay aquí algo menor, donde todo es mayor) no se olvide ni pierda, sino que se recoja y escriba en elocuentes crónicas y doctos comentarios. En este breve de mi ignorancia y atrevimiento, obedecí a Cristo, escribí algunos milagros originados del milagro para que aqueste no se olvide; que para recogerlos todos, escribirlos y publicarlos era necesario se conviniesen, animasen y dispusiesen todos los prodigiosos ingenios de mi patria, a quienes, como a hijos de la Virgen de *Guadalupe,* como a sus compañeros y testigos está reconviniendo Cristo, en nombre de su madre, por el milagro y milagros de su imagen. *Colligite quae superaverunt fragmenta ne pereant.*

La segunda condición con que Dios puso a nuestro padre Adam en el

paraíso, fue para que lo guardase: *Ut custodiret illum*. Faltó este cuidado, dando lugar a que la serpiente maldita entrara a perderlo y perdernos. Muy al contrario hallamos la vigilancia de la mujer soberana contra el dragón enemigo. Este atrevido le hizo rostro en el cielo: *Draco stetit ante mulierem*. Porfiado la persiguió en la tierra: *Et postquam vidit Draco quod proiectus esset in terram, persecuta est mulierem*. Mas cuando la vio vestida de las alas, y que con ellas voló al desierto a su lugar y retiro; desmayó en sus designios, cobarde se desistió de la osadía, y temeroso convirtió la guerra y publicóla contra los hijos de la mujer, que lo dejó emponzoñado de coraje por haberse volado a su sitio. *Et iratus est Draco in mulierem: & abiit facere praelium cum reliquis de semine eius.* Dos cosas mostró aquí la milagrosa señora; una, que si tan presto se atemoriza el dragón por que la ve volar a su lugar, no se ha de atrever a llegarle, sabiendo que ella lo está viviendo, guardando y defendiendo. La otra, que sus hijos se consuelen y animen, conociendo que aunque el dragón les haya pregonado la batalla sangrienta en sus rencores, tienen sagrado muro, castillo y fuerte en qué ampararse; cual es el mismo lugar de la madre, que allí los ha de acoger, cuidar y favorecer. Formé discurso con esto muy en piedad cristiana permitido.

Aunque la Virgen María en todas sus imágenes es poderosa contra el demonio, parece que con singularidad se esmera con las milagrosas que tiene en sus santuarios y ermitas, poniendo en ellas para los cristianos: devoción, motivos, milagros, inclinación y afectos particulares; y contra el demonio: eficacia, terrores, pesadumbres y asombros para que respeten aquellos sagrados retiros y milagrosos lugares; y que conozcan sus devotos que en ellos tiene sus muros, defensas y fortalezas; esto es común a todos los santuarios de la cristiandad. Tenga el nuestro de *Guadalupe* en la mujer sacratísima que lo asiste y vive en la imagen alguna circunstancia; y sea la de sus flores que plantaron un nuevo paraíso guardado, seguro y defendido con su asistencia: *Ut custodiret ilüm*. Convidando a los devotos fieles, hijos aficionados de María Virgen de *Guadalupe* con la seguridad del puesto, aunque el dragón los tenga amenazados.

Es Dios tan atento en sus disposiciones, que si le mandó al primer hombre Adam obrar y guardar el paraíso, le señaló el sustento en sus frutos: *Ex omni ligno Paradisi comede*. Este cuidado esmeró también con la mujer milagrosa, que en el lugar donde asentó su habitación tiene sustento bastante a todos tiempos: *Ubi alitur per tempus, & tempora, & dimidium temporis*. Con esto forzosamente debemos inquirir y preguntar cuál sea el sustento de la Virgen María en aqueste su santuario y ermita de *Guadalupe*. San Ambrosio nos ha de dar noticia, sirviéndole de maestro a lo sazonado en el gusto, pues él confiesa serlo de la mesa de Dios, de quien dice y enseña que come y se sustenta con las buenas obras y merecimientos de los justos, dispuestos y habilitados con su divina gracia, aclamando felices dignamente a los que se disponen, llegan y merecen

ser manjares de la boca de Dios, sabrosos al paladar de su divina aceptación. *Nos in ore suo constitvit, & meritorum nostrorum epulatur dupes, ac si meremur devorat, & nostri cibi suavitatibus delectatur. Beatus quem sapientia devoraverit* (Serm., 18, m *Psalm.*, 118). Sigamos la paridad. María purísima siempre come a la mesa de Dios, a su gusto, sazón, paladar y sabor; come de sus manjares y se sustenta con ellos ¿luego todas las obras de los fieles cristianos, queridos, cuidadosos, obligados y agradecidos a su imagen milagrosa de *Guadalupe,* serán los platos regalados y sabrosas comidas que las sustentan en su ermita? Es verdad y no hablo en esto sólo por relación, sino por experiencia de haber visto que se le ofrecen a todos tiempos de días, meses y años: visitas, novenas, romerías, velas, asistencias, concursos, devociones, ruegos, lágrimas, suspiros, tribulaciones, jubileos, misas, confesiones, comuniones, rogativas, procesiones, salves, benedictas, cánticos, músicas, afectos, promesas, limosnas, prendas, memorias y fiestas, siendo la principal y título de la ermita la de su natividad, muy al propósito del milagro. Solemnízase con toda grandeza de regocijos, festejos y aplausos, el día primero por cuenta de la casa y el octavo por la devoción de los indios. Dichosos todos los que se previenen, procuran y alcanzan obras que puedan sustentar a María: doy les el propio parabién que San Ambrosio: *Beatus quem sapientia devoraverit.* Este sustento tienen en todos sus santuarios y ermitas, agradeciendo a los que se lo dedican; mas podemos juzgar que son tan aceptas las obras buenas, consagradas en aquesta ermita a su prodigiosa imagen, que con algunas vislumbres y cifras lo quiso declarar anticipadamente. A mucho me anima la devoción y me adelanta el deseo.

En los Cantares tiene la Virgen señalado lugar para que se entiendan todos en su persona; entendamos ahora el principio del capítulo sexto: *Dilectus meus descendit in hortum suum.* Bajó mi querido a su huerto: *Et lilia colligat.* Para recoger azucenas; estuvimos los dos íntimamente conformes: *Ego dilecto meo, & dilectus meus mihi.* Y habiendo recogido azucenas se sustentó con días: *Qui pascitur inter lilia.* Advirtió Niseno (Hom., 15, *in cant.)* el haber inclinádose el esposo a las azucenas y sustentándose con ellas y dice: en estas flores están significadas las buenas obras, puras, santas y loables, porque cualquier virtud y alabanza es propiamente una azucena: *Nam lilia putari debent, quaecunque insta, quaecunque pura, qucaecunque boni nominis. Siqua virtus, & siqua laus, haec sunt lilia.* De manera que para publicar la esposa Virgen y sacratísima María, como su esposo Cristo se sustenta de buenas obras y virtudes, señala huerto y flores de azucenas en que están disfrazadas como manjares y viandas sazonadas al gusto y al regalo sabrosas. Digo, que aunque la Virgen en todas sus ermitas y santuarios recibe las buenas ofrecidas de los fieles y se sustenta con ellas en compañía de Cristo; siendo aquí propiamente su huerto, teniendo las flores de su imagen, se puede discurrir piadosamente, que quiso en los Cantares publicando las obras virtuosas con capa de azucenas, celebrar las que

se dedican a su imagen de *Guadalupe;* y consolar a sus devotos, de cuán acep-
tas son a Dios; pues tan cuidadoso baja a este huerto, las recoge y las come:
Qui pascitur inter lilia. Dígales el Eclesiástico a todas estas flores azucenas, a
las brotadas de milagro y a las ofrecidas de virtud. *Florete flores quasi lilium—*
Floreced flores como azucenas. *Et date odorem—* Respirad olorosas fragancias.
Et frondete in gratiam— Dilatad vuestras hojas con la gracia. *Et collaudate can-
ticum—* Entonad cánticos sonoros. *Et benedicite Dominum in operibus suis* (cap.
39). Y bendecid a Dios en todas sus obras, pues tenéis a los ojos una tan prodi-
giosa como es la imagen de María Virgen en su ermita de *Guadalupe.* Quédese
en ella por dilatados siglos, para bien, remedio y amparo de todos los cris-
tianos; que yo tierno, arrodillado, humilde y confuso, quiero ratificar aqueste
escrito en sus memorias y darle las disculpas en los atrevimientos de mi igno-
rancia, fiando mi corazón en San Agustín, pienso me le tenía leído y escrito en
sus palabras, que han de servir de corona a la historia. Mi señora purísima, mi
madre sacratísima; mi protectora amantísima; mi patrona fidelísima; mi
querida piadosísima; mi bienhechora generosísima; mi esperanza segurísima;
ésta es la historia vuestra escrita de mi pluma tan tosca, dictada de mi lengua
tan torpe; dispuesta de mi entendimiento tan corto. Los fines fueron estos: *Non
propter honorem meum, non propter pecuniam meam, non propter vitam meam
sed loquebar pacem de te propter fratres meos, & proquinquos meos.* No me movió
la honra para acreditarme de entendido, no el interés para solicitar caudales,
no la vida para anhelar en ella pretensiones; movióme la patria, los míos, los
compañeros, los ciudadanos, los deste Nuevo Mundo; teniendo por mejor, des-
cubrirme yo atrevido ignorante para tanta empresa, que dar motivo a que se
presumiese de todos olvido tan culpable, con reliquia de tal imagen originaria
desta tierra y su primitiva criolla. *Propter Ecclesiam, propter sanctos, propter
peregrinos, propter in opes eius, ut ascendant* (Sup. *Psalm.,* 121). Atendí vuestra
iglesia y ermita; a los justos que en ella se consuelan; a los peregrinos que la
visitan; a los pobres que con necesidades y trabajos buscan allí el remedio, para
que con las noticias enteras del santuario se animen más y fervoricen confiados
a frecuentarle. Y el fin, sobre todos los fines, fue la veneración a vuestra ima-
gen milagrosa. Prosigue mi santo disculpándome (*Tract.,* 24, *in Joan.*).

Ver una pintura, o ver unas letras, obra diversas atenciones en la vista,
por que el ver una pintura causa solamente alabarla; ver unas letras, mueve a
leerlas, en la pintura obra la admiración; en las letras, el entendimiento, aque-
lla se queda en las alabanzas; aqueste pasa a los misterios. De tal manera, que
si la pintura tiene consigo letras que la declaren, granjea con ellas, fuera de los
elogios admirables que le ha consagrado la vista, alguna estimación, por que
las letras movieron a leerse y fueron lenguas predicadoras de ocultas excelen-
cias en aquella pintura. *Aliter enim videtur pictura, aliter videtur literae. Pic-
turam cum videris, hoc est totum vidissi, laudasse: literas cum videris, non hoc*

est totum, quoniam commoneris & legere. Vuestra milagrosa imagen de *Guadalupe* causa en todos los que atentos la miran, veneración, admiración, suspensión, alabándola y celebrándola; quise que aquestas letras y renglones, aunque tan mal formados, acompañándola y sirviéndola con título de su historia, declaren el milagro de su aparición; los beneficios de su liberalidad, los misterios de sus pinceles en la pintura, lo escogido del sitio en su santuario, muevan a leerse y leídos aviven fervorizando los corazones de los fieles a mayores afectos. Pretendí conformar la pintura y las letras; para que si la pintura se está mereciendo tan dignas alabanzas (*Picturam cum videris, hoc est totum vidisse, laudasse*), sean las letras humildes instrumentos y caracteres de los elogios que se crecen moviendo a que se lean. *Literas cum videris, commoneris & legere.* Por aqueste camino he solicitado muchos espirituales consuelos; trocando el suceso de Apeles pintor primoroso y prudente. Habiendo acabado, perfeccionado y retocado una pintura de su estimación, empeño y presunción la puso en público, a examen y censura de todos, retiróse escondido detrás de la tabla o lienzo de la imagen por oír y saber las faltas o excelencias que tenía, para gloriarse en éstas y enmendarse en aquéllas, como lo hizo. Fue prudencia loable no fiar los pinceles solamente de su manos y de sus ojos. He sacado en historia pública vuestra imagen María Virgen y reina de los ángeles; yo siempre al amparo, espaldas y sombra suya favorecido tengo de asistir, estoy seguro, que como la pintura no es mía, sino del cielo en tan prodigioso milagro, ha de parecer a todos hermosa, admirable y perfecta, no puedo temer el escuchar defectos que me contristen sino percibir sus alabanzas que me consuelen. Merezca yo por tales fines perdón de mi atrevida ignorancia y licencia para firmar esta historia con el título que David escribió el salmo cuarenta y cuatro: *In íntellectu canticum pro dilecto* — Cántico por él querido. Esto pertenece al venturoso, humilde, indio dichoso y querido Juan [Diego], que os dio la manta para pintaros en ella. *Triumphus pro floribus filiorum Calvariae*, leyó Símaco: Triunfo de las flores de los hijos del calvario, que son los cristianos. Esto habla con las flores milagrosas brotadas en el monte, flores que son el triunfo de todas las flores, flores con que triunfan los fieles de aqueste Nuevo Mundo. *Carmen amatorium erudiens* — Cántico amatorio: trasladó Vatablo y explicó en su scholio. *Idest, summi amoris index* — Cántico que declara un amor grande, afectuoso y verdadero. Esto pretendió mi devoción y aunque con tibio espíritu he deseado en renglones tan breves trasladar las amorosas ansias de mi alma, que con vos queda, para vivir en vos y salvarse por vos, Virgen María Madre de Dios de *Guadalupe.*

La obligación en gratitud tan debida; la fidelidad en prenda tan del cielo, la cortesía en liberalidad tan cristiana, me volvieron a la presencia del evangelista profeta, del mártir virgen y del apóstol santo Juan para entregarle su imagen con todo reconocimiento. Así lo hice, regracíándole humildemente el

beneficio de habérmela prestado para original de la de *Guadalupe,* que ya quedaba copiada en lo que pudieron alcanzar pinceles pensamientos de un ingenio tan rudo como el mío. Juzgué que había llegado a muy buen tiempo con la imagen, porque le hallé parado a la ribera del mar sobre su arena: *Et stetit supra arenam maris.* (Así acaba el capítulo doce, fundamento de nuestra historia.) Contemplaba atento una bestia fiera y monstruosa que se levantaba de la tierra: *Et vidi aliam bestiam ascendentem de terra.* Era su pretensión introducir y asentar la imagen de otra bestia para que la adorasen, infundiéndole diabólico espíritu con que hablaba y amenazando a todos los que habitaba en la tierra con sentencia de muerte, si no adoraban la estatua, simulacro o imagen de la bestia sacrilega: *Dicens habitantibus in terra ut factant imaginem bestiae, & datum est illi ut daret spiritum imagini bestiae, & ut loquantur imago bestiae: & faciet ut quicunque non adoraverint imaginem bestiae, occidantur.* Esto es en el capítulo trece siguiente y su exposición del Anticristo, cuya imagen han de solicitar y aplaudir sus secuaces ministros para la adoración. Llegué, pues, a este tiempo y me pareció era en el que podía el evangelista San Juan valerse de la imagen de su revelación, porque siendo imagen profecía de María Virgen, era bastante su representación para borrar todas las imágenes del enemigo si pintadas y destrozarlas si esculpidas.

Confieso que la ocasión, causó en mí algunos impulsos de ofrecerle a S. Juan copiada la imagen de María Virgen de *Guadalupe* en su milagro; y crecieron vivamente con lo que San Basilio de Seleucia escribe en la oración treinta y nueve. Conoce que el poder de la Virgen María Madre de Dios, sólo con admiraciones se puede celebrar: *Quis in gentem Dei parae potentiam non miretur?* Y para comprobarlo refiere que un lienzo, o toalla manual con que el apóstol San Pablo viviendo se limpiaba el cuerpo, quedó con el olor de su respiración tan calificado y poderoso que ahuyentaba a los demonios, no podían sufrir lienzo tan oloroso con la fragancia que había adquirido de aquel cuerpo apostólico: *Pauli quis apprehenso linteo manuali, & corporis ipsius ex terso odore daemones ultores abigebat.* Sacando por consecuencia que si en un lienzo el contacto oloroso de Pablo obraba tan eficaz contra los demonios, con mayores ventajas y virtudes ha de obrar María Virgen, siendo Madre de Dios. *Qualem matri virtutem in esse cogitabimus? An non maiorem multo?* ¿Dónde puede verificarse esta evidencia con más piadosa certidumbre, que en la imagen santísima de María de *Guadalupe,* pintada en lienzo y manta, entre las flores de su milagro asistiéndola tantos años? No dudo que en este lienzo esté la Virgen con su imagen inspirando celestiales olores para que los respire, sahumando cualquier sitio donde la venerasen, desterrando con ellos a todos los demonios. Poca duda puede tener aqueste efecto milagroso de la santa imagen en su lienzo y manta, con el olor de las flores; si atendemos a lo que el dulce San Bernardo afirma hablando de las viñas en sus flores, la fuerza y eficacia de sus olores, respiraciones

y fragancias, con ellas destíerran, ahuyentan y retiran a todas las sabandijas ponzoñosas, matando las serpientes, dragones y bestias de esta esfera, por que no pueden sufrir los olores, que penetrando los rinden, huyen, temen y se acobardan: *Vineae florentes dederunt odorem suum. Hic odor sertes fugat, florescentibus vineis omne reptile venenatum videre loco, nec ulla tenus ferre odorem novorum florum* (serm. 60, *in cant.*). Puso Dios por lo natural virtud oculta en las flores de las viñas contra ponzoñas de animales, como estatuas, simulacros e imágenes se levantan e irisan en los bosques, para que los otros animales se sujeten con las vidas. Claro está, que por lo divino han de preferir flores que son brotadas con celestial milagro, cuales fueron las milagrosas de María en aquesta imagen en que puede decir con propiedad ajustada fue siempre publica (*Eccl.*, 24): *Ego quasi vitis fructificavi suaviter odoris*—Y como la vid he fructificado la suavidad en flor. *Flores mei fructus honoris*— Mis flores son frutos; para que se conozca la diferencia, virtud y eficacia, que en otras plantas es muy distinto el fruto de las mías y en mí aun las flores son frutos, por lo que causan con los olores. Y así cualquiera imagen de dragón o serpiente demonio, ha de atemorizarse, huir y retirarse de mi presencia, de mi olorosa *imagen de Guadalupe*.

Con esto me resolví a ofrecerla al evangelista San Juan; para que desplegando el lienzo desta imagen a los ojos de la bestia, que pretendía sacrílega levantar su imagen en número de imágenes, que todos adorasen, triunfase de todas con los olores y flores del milagro de *Guadalupe* en su imagen. *Ex terso odore daemones ultores abisebat.* Y como yo ni sé hablar, ni obrar en casos de importancia, menos que por lengua y mano de mi Agustino; le supliqué se la entregase, que pues él me había dado noticia del original en su poder; le ofreciese el trasumpto en su devoción. Llegó y díjole lo que Cristo: *Ecce Mater tua.* Juan, querido discípulo de Cristo: ves aquí a tu madre, ves aquí a su imagen de *Guadalupe;* ves aquí a la olorosa de su milagro; ves aquí al consuelo de aquella cristiandad; ves aquí a la protectora de los pobres; ves aquí a la medicina de los enfermos; ves aquí al alivio de los afligidos; ves aquí a la intercesora de los atribulados; ves aquí a la honra de la ciudad de México; ves aquí a la gloria de todos los moradores fieles en aquel Nuevo Mundo. *Et ex illa hora accepit eam discipulus ín sua. Ut ad eius curam, quidquid ei esset necessarium pertineret* (*Tract.*, 119, *in Joan.*). Gustoso, alegre y confiado la recibió para cuidar perpetuamente de María como su hijo y guardar con la imagen original del cielo, la imagen de *Guadalupe*.

Ad Mayorem Gloria dei

Eius que Genitricis Maria Semper Virginis, sine labe Conceptae,
& B. Catharinae Virg. & Mart. Magistra meae.
Et omnium Sanctorum Omnia sub correctione
S. Romane Ecciesie

Appendix II

*Huei Tlamaluizolitca omonexiti in
ilhuicac tlatoca cihuapilli Santa María
Totlaçonantzin Guadalupe in nican huei
altepenahuac. Mexico Itocayocan Tepeyacac.*

(Cd. México: Imprenta de Juan Ruiz, 1649)
[ORIGINAL TEXT GIVEN IN NÁHUATL] by Luis Laso de la Vega

*Reina del Cielo, Siempre Virgen,
Bienaventurada Madre de Dios*

Desde que fui encargado, aunque indigno, del templo donde veneramos tu devotísima imagen, viste que te hice la ofrenda de mi corazón al entrar en tu bendita casa. Procurando con empeño tu culto; para manifestarlo un poco, he escrito en idioma náhuatl tu milagro. No recibas con disgusto, antes acepta benignamente la relación de un humilde siervo. Más ha hecho tu amor, pues en su lengua llamaste y hablaste a un pobre indio, y en su tilma de ayate pintaste tu imagen con los colores de fragantes rosas, para que no te tomase por otra, y también para que entendiera y manifestara tus palabras y voluntad. En lo cual echo de ver que no te desagrada el lenguaje de diversas gentes, sino que las haces hablar y las solicitas con instancia a que te conozcan y tengan por intercesora en toda la sobrefaz de la tierra. Eso me ha animado a escribir en idioma náhuatl tu maravillosa aparición y el presente de tu imagen a esta tu bendita casa del Tepeyácac, para que vean los naturales y sepan en su lengua cuanto por amor de ellos hiciste y de qué manera aconteció; lo que mucho se había borrado por las circunstancias del tiempo. Aún hay otra cosa por que me animé a escribir en idioma náhuatl tu milagro; y es lo que dice tu devoto San

Buenaventura, que los grandes, admirables y sublimes milagros de Nuestro Señor se han de escribir en diversos idiomas, para que los vean y admiren todas las diferentes naciones. Así se hizo cuando en la cruz murió tu divino Hijo: encima de su cabeza, y en tres lenguas, se escribió en una tabla el motivo de su sentencia, para que viesen y admirasen en diferentes lenguas las diversas gentes el altísimo, sublime y maravilloso amor del que con muerte de cruz salvó a todo el género humano. Muy grande, sublime y admirable asimismo es que tú, con tus manos, hayas pintado tu imagen, en que quieres que te invoquemos tus hijos, singularmente estos naturales, a quienes te apareciste; por lo cual, ojalá que se escriba en diferentes lenguas, para que todos los que las habían, conozcan tu gloria y las maravillas que por ellos has obrado.

Y dado que es así, que también estabas sentada al par de los discípulos de tu divino Hijo, cuando sobre ellos se posó el Espíritu Santo (Act., c. 4), que vino en figura de lenguas de fuego convertido, a conceder sus dones y enseñar y dar a cada uno todas las diversas lenguas, a fin de que fuesen por el mundo entero a predicar cuantas maravillas hizo tu precioso Hijo; y que estuviste consolándolos y animándolos en aquel tiempo; y que con tus peticiones y oraciones imploraste y apresuraste que se posara sobre ellos Dios Espíritu Santo, que por ti se les dio: haz que igualmente se pose sobre mí; que alcance yo su lengua de fuego, para escribir en idioma náhuatl el excelso milagro de tu aparición a estos pobres naturales, y el no menos grande con que les diste tu imagen. Si algo puedo con tu ayuda, acéptalo benignamente, que es cosa tuya. No diré más, sino que me postro a tus pies como tu humilde siervo.

Bachiller Luis Laso De la Vega

En Orden y Concierto se Refiere Aquí de qué Manera se Apareció Poco Ha, Maravillosamente la Siempre Virgen Santa María, Madre de Dios, Nuestra Reina, en el Tepeyácac que se Nombra Guadalupe

Primero se dejó ver de un pobre indio llamado Juan Diego; y después se apareció su preciosa imagen delante del nuevo obispo don fray de Zumárraga. También (se cuentan) todos los milagros que ha hecho.

Diez años después de tomada la ciudad de México se suspendió la guerra, y hubo paz en los pueblos, así como empezó a brotar la fe, el conocimiento del verdadero Dios, por quien se vive. A la sazón, en el año de mil quinientos treinta y uno, a pocos días del mes de diciembre, sucedió que había un pobre indio, de nombre Juan Diego, según se dice, natural de Cuautitlán. Tocante a

las cosas espirituales, aún todo pertenecía a Tlatelolco. Era sábado muy de madrugada, y venía en pos del culto divino y de sus mandados. Al llegar junto al cerrillo llamado Tepeyácac, amanecía; y oyó cantar arriba del cerrillo: semejaba canto de varios pájaros preciosos; callaban a ratos las voces de los cantores y parecía que el monte le respondía. Su canto, muy suave y deleitoso, sobrepujaba al del *coyoltótotl* y del *tzinizcan* y de otros pájaros lindos que cantan. Se paró Juan Diego a ver y dijo para sí: "¿por ventura soy digno de lo que oigo?, ¿quizás sueño?, ¿me levanto de dormir?, ¿dónde estoy?, ¿acaso en el paraíso terrenal, que dejaron dicho los viejos, nuestros mayores?, ¿acaso ya en el cielo?" Estaba viendo hacia el oriente, arriba del cerrillo, de donde procedía el precioso canto celestial; y así que cesó repentinamente y se hizo el silencio, oyó que le llamaban de arriba del cerrillo y le decían: "Juañito, Juan Dieguito." Luego se atrevió a ir adonde le llamaban; no se sobresaltó un punto; al contrario, muy contento, fue subiendo el cerrillo, a ver de dónde le llamaban. Cuando llegó a la cumbre, vio a mía señora que estaba allí de pie y que le dijo que se acercara. Llegado á su presencia, se maravilló mucho de su sobrehumana grandeza: su vestidura era radiante como el sol; el risco en que posaba su planta, flechado por los resplandores, semejaba una ajorca de piedras preciosas; y relumbraba la tierra como el arco iris. Los mezquites, nopales y otras diferentes hierbecillas que allí se suelen dar, parecían de esmeralda; su follaje, finas turquesas y sus ramas y espinas brillaban como el oro. Se inclinó delante de ella y oyó su palabra, muy blanda y cortés, cual de quien atrae y estima mucho; Ella le dijo: "Juanito, el más pequeño de mis hijos, ¿adonde vas?" Él respondió: "Señora y niña mía, tengo que llegar a tu casa de México Tlatelolco, a seguir las cosas divinas que nos dan y enseñan nuestros sacerdotes, delegados de Nuestro Señor." Ella luego le habló y le descubrió su santa voluntad; le dijo: "Sabe y ten entendido, tú el más pequeño de mis hijos, que yo soy la siempre Virgen Santa María, Madre del verdadero Dios por quien se vive; del Creador cabe quien está todo; Señor del cíelo y de la tierra. Deseo vivamente que se me erija aquí un templo, para en él mostrar y dar todo mi amor, compasión, auxilio y defensa, pues yo soy vuestra piadosa Madre, a ti, a todos vosotros juntos los moradores de esta tierra y a los demás amadores míos que me invoquen y en mí confíen; oír allí sus lamentos y remediar todas sus miserias, penas y dolores. Y para realizar lo que mi clemencia pretende, véte al palacio del obispo de México y le dirás cómo yo te envío a manifestarle lo que mucho deseo, que aquí en el llano me edifique un templo: le contarás puntualmente cuanto has visto y admirado, y lo que has oído. Ten por seguro que lo agradeceré bien y lo pagaré: porque te haré feliz y merecerás mucho que yo recompense el trabajo y fatiga con que vas a procurar lo que te encomiendo. Mira que ya has oído mí mandato, hijo mío el más pequeño; anda y pon todo tu esfuerzo." Al punto se inclinó delante de ella y le dijo: "Señora mía, ya voy a cumplir tu mandato; por ahora

me despido de ti, yo tu humilde siervo." Luego bajó, para ir a hacer su mandado; y salió a la calzada que viene en línea recta a México.

Habiendo entrado en la ciudad, sin dilación se fue en derechura al palacio del obispo, que era el prelado que muy poco antes había venido y se llamaba don fray Juan de Zumárraga, religioso de San Francisco. Apenas llegó, trató de verle; rogó a sus criados que fueran a anunciarle; y pasado un buen rato, vinieron a llamarle, que había mandado el señor obispo que entrara. Luego que entró, se inclinó y arrodilló delante de él; en seguida le dio el recado de la Señora del cielo; y también le dijo cuanto admiró, vio y oyó. Después de oír toda su plática y su recado, pareció no darle crédito; y le respondió: "Otra vez vendrás, hijo mío, y te oiré más despacio; lo veré muy desde el principio y pensaré en la voluntad y deseo con que has venido." Él salió y se vino triste, porque de ninguna manera se realizó su mensaje.

En el mismo día se volvió; se vino derecho a la cumbre del cerrillo, y acertó con la Señora del cielo que le estaba aguardando, allí mismo donde la vio la vez primera. Al verla, se postró delante de ella y le dijo: "Señora, la más pequeña de mis hijas, niña mía, fui adonde me enviaste a cumplir tu mandato: aunque con dificultad entré adonde es el asiento del prelado; le ví y expuse tu mensaje así como me advertiste; me recibió benignamente y me oyó con atención; pero en cuanto me respondió, pareció que no lo tuvo por cierto; me dijo: 'Otra vez vendrás; te oiré más despacio; veré muy desde el principio el deseo y voluntad con que has venido.' Comprendí perfectamente en la manera como me respondió, que piensa que es quizás invención mía que tú quieres que aquí te hagan un templo y que acaso no es de orden tuya; por lo cual te ruego encarecidamente, Señora y niña mía, que a alguno de los principales, conocido, respetado y estimado, le encargues que lleve tu mensaje, para que le crean; porque yo soy un hombrecillo, soy un cordel, soy una escalerilla de tablas, soy cola, soy hoja, soy gente menuda, y tú niña mía, la más pequeña de mis hijas, Señora, me envías a un lugar por donde no ando y donde no paro. Perdóname que te cause gran pesadumbre y caiga en tu enojo. Señora y dueño mío." Le respondió la Santísima Virgen: "Oye, hijo mío el más pequeño, ten entendido que son muchos mis servidores y mensajeros a quienes puedo encargar que lleven mi mensaje y hagan mi voluntad; pero es de todo punto preciso que tú mismo solicites y ayudes y que con tu mediación se cumpla mí voluntad. Mucho te ruego, hijo mío el más pequeño, y con rigor te mandó que otra vez vayas mañana a ver al obispo. Dale parte en mi nombre y hazle saber por entero mi voluntad: que tiene que pomer por obra el templo que le pido. Y otra vez dile que yo en persona, la siempre Virgen Santa María, Madre de Dios, te envía." Respondió Juan Diego: "Señora y niña mía, no te cause ya aflicción; de muy buena gana iré a cumplir tu mandato; de ninguna manera dejaré de hacerlo ni tengo por penoso el camino. Iré a hacer tu voluntad; pero acaso no seré oído

con agrado; o si fuere oído, quizás no se me creerá. Mañana en la tarde, cuando se ponga el sol, vendré a dar razón de tu mensaje con lo que responda el prelado. Ya de ti me despido, hija mía la más pequeña, mi niña y Señora. Descansa entre tanto." Luego se fue él a descansar en su casa.

Al día siguiente, domingo, muy de madrugada, salió de su casa y se vino derecho a Tlatelolco, a instruirse de las cosas divinas y estar presente en la cuenta, para ver en seguida al prelado. Casi a las diez, se aprestó, después de que se oyó misa y se hizo la cuenta y se dispersó el gentío. Al punto se fue Juan Diego al palacio del señor obispo. Apenas llegó, hizo todo empeño por verle: otra vez con mucha dificultad le vio; se arrodilló a sus pies; se entristeció y lloró al exponerle el mandato de la Señora del cielo; que ojalá que creyera su mensaje y la voluntad de la Inmaculada, de erigirle su templo donde manifestó que lo quería. El señor obispo, para cerciorarse, le preguntó muchas cosas, dónde la vio y cómo era; y él refirió todo perfectamente al señor obispo. Mas aunque explicó con precisión la figura de ella y cuanto había visto y admirado, que en todo se descubría ser ella la siempre Virgen Santísima, Madre del Salvador Nuestro Señor Jesucristo; sin embargo, no le dio crédito y dijo que no solamente por su plática y solicitud se había de hacer lo que pedía; que, además, era muy necesaria alguna señal para que se le pudiera creer que le enviaba la misma Señora del cielo. Así que lo oyó, dijo Juan Diego al obispo: "Señor, mira cuál ha de ser la señal que pides; que luego iré a pedírsela a la Señora del cielo que me envió acá." Viendo el obispo que ratificaba todo sin dudar ni retractar nada, le despidió. Mandó inmediatamente a unas gentes de su casa, en quienes podía confiar, que le vinieran siguiendo y vigilando mucho adonde iba y a quién veía y hablaba. Así sé hizo. Juan Diego se vino derecho y caminó por la calzada; los que venían tras él, donde pasa la barranca, cerca del puente del Tepeyácac, le perdieron; y aunque más buscaron por todas partes, en ninguna le vieron. Así es que regresaron, no solamente porque se fastidiaron, sino también porque les estorbó su intento y les dio enojo. Eso fueron a informar al Señor obispo, inclinándole a que no le creyera: le dijeron que no más le engañaba; que no más forjaba lo que venía a decir o que únicamente soñaba lo que decía y pedía; y en suma discurrieron que si otra vez volvía, le habían de coger y castigar con dureza, para que nunca más mintiera y engañara.

Entre tanto, Juan Diego estaba con la Santísima Virgen, diciéndole la respuesta que traía del señor obispo; la que oída por la Señora, le dijo: "bien está, híjito mío, volverás aquí mañana para que lleves al obispó la señal que te iba pedido; con eso te creerá y acerca de esto ya no dudará ni de ti sospechará; y sábete, hijito mío, que yo te pagaré tu cuidado y el trabajo y cansancio que por mí has impendido; ¡ea!, vete ahora; que mañana aquí te aguardo."

Al día siguiente, lunes, cuando tenía que llevar Juan Diego alguna señal para ser creído, ya no volvió. Porque cuando llegó a su casa, a un tío que tenía,

llamado Juan Bernardino, se le había dado la enfermedad y estaba muy grave. Primero fue a llamar a un médico y le auxilió; pero ya no era tiempo, ya estaba muy grave. Por la noche, le rogó su tío que de madrugada saliera, y viniera a Tlatelolco, a llamar un sacerdote, que fuera a confesarle y disponerle, porque estaba muy cierto de que era tiempo de morir y que ya no se levantaría ni sanaría.

El martes, muy de madrugada, se vino Juan Diego de su casa a Tlatelolco a llamar al sacerdote; y cuando venía llegando al camino que sale, junto a la ladera del cerrillo del Tepeyácac hacía el poniente, por donde tenía costumbre de pasar, dijo: "Si me voy derecho, no sea que me vaya a ver la Señora, y en todo caso me detenga, para que lleve la señal al prelado según me previno: que primero nuestra aflicción nos deje y primero llame yo de prisa al sacerdote; el pobre de mi tío lo está ciertamente aguardando." Luego dio vuelta al cerro; subió por entre él y pasó al otro lado, hacia el oriente, para llegar pronto a México y que no le detuviera la Señora del cielo. Pensó que por donde dio la vuelta no podía verle la que está mirando bien a todas partes. La vio bajar de la cumbre del cerrillo y que estuvo mirando hacia donde antes él la veía. Salió a su encuentro a un lado del cerro y le dijo: "¿Qué hay, hijo mío el más pequeño?, ¿adonde vas?" ¿Se apenó él un poco, o tuvo vergüenza, o se asustó? Se inclinó delante de ella; y le saludó, diciendo: "Niña mía, la más pequeña de mis hijas. Señora, ojalá estés contenta. ¿Cómo has amanecido?, ¿estás bien de salud, Señora y niña mía? Voy a causarte aflicción: sabe, niña mía, que está muy malo un pobre siervo tuyo, mi tío; le ha dado la peste y está para morir. Ahora voy presuroso a tu casa de México a llamar uno de los sacerdotes amados de Nuestro Señor, que vaya a confesarle y disponerle; porque desde que nacimos, vinimos a aguardar el trabajo de nuestra muerte. Pero sí voy a hacerlo, volveré luego otra vez aquí, para ir a llevar tu mensaje. Señora y niña mía, perdóname; tenme por ahora paciencia; no te engaño, hija mía la más pequeña; mañana vendré a toda prisa." Después de oír la plática de Juan Diego, respondió la piadosísima Virgen: "Oye y ten entendido, hijo mío el más pequeño, que es nada lo que te asusta y aflige; no se turbe tu corazón; no temas esa enfermedad, ni otra alguna enfermedad y angustia. ¿No estoy yo aquí, que soy tu madre?, ¿no estás bajo mi sombra?, ¿no soy yo tu salud?, ¿no estás por ventura en mí regazo?, ¿qué más has menester? No te apene ni te inquiete otra cosa; no te aflija la enfermedad de tu tío, que no morirá ahora de ella: asegúrate de que ya está sano." (Y entonces sanó su tío, según después se supo.) Cuando Juan Diego oyó estas palabras de la Señora del cíelo, se consoló mucho; quedó contento. Le rogó que cuanto antes le despachara a ver al señor obispo, a llevarle alguna señal y prueba a fin de que le creyera. La Señora del cielo le ordenó luego que subiera a la cumbre del cerrillo, donde antes la veía. Le dijo: "Sube, hijo mío el más pequeño, a la cumbre del cerrillo; allí donde me viste y te dí órdenes,

hallarás que hay diferentes flores; córtalas, júntalas, recógelas; en seguida bajas y tráelas a mí presencia." Al punto subió Juan Diego el cerrillo; y cuando llegó a la cumbre, se asombró mucho de que hubieran brotado tantas variadas exquisitas rosas de Castilla, antes del tiempo en que se dan, porque a la sazón se encrudecía el hielo: estaban muy fragantes y llenas del rocío de la noche, que semejaba perlas preciosas. Luego empezó a cortarlas; las juntó todas y las echó en su regazo. La cumbre del cerrillo no era lugar en que se dieran ningunas flores, porque tenía muchos riscos, abrojos, espinas, nopales y mezquites; y si se solían dar hierbecillas, entonces era el mes de diciembre, en que todo lo come y echa a perder el hielo. Bajó inmediatamente y trajo a la Señora del cielo las diferentes rosas que fue a cortar; la que, así como las vio, las cogió con su mano y otra vez se las echó en el regazo, diciéndole: "Hijo mío el más pequeño, esta diversidad de rosas es la prueba y señal que llevarás al obispo. Le dirás en mi nombre que vea en ella mi voluntad y que él tiene que cumplirla. Tú eres mi embajador, muy digno de confianza. Rigurosamente te ordeno que sólo delante del obispo despliegues tu manta y descubras lo que llevas. Contarás bien todo; dirás que te mandé subir a la cumbre del cerrillo, que fueras a cortar flores; y todo lo que viste y admiraste, para que puedas inducir al prelado a que dé su ayuda, con objeto de que se haga y erija el templo que he pedido." Después que la Señora del cielo le dio su consejo, se puso en camino por la calzada que viene derecho a México: ya contento, y seguro de salir bien, trayendo con mucho cuidado lo que portaba en su regazo, no fuera que algo se le soltara de las manos, y gozándose en la fragancia de las variadas hermosas flores.

Al llegar al palacio del obispo, salieron a su encuentro el mayordomo y otros criados del prelado. Les rogó que le dijeran que deseaba verle; pero ninguno de ellos quiso, haciendo como que no le oían, sea porque era muy temprano, sea porque ya le conocían, que sólo los molestaba, porque les era importuno; y además, ya les habían informado sus compañeros, que le perdieron de vista cuando habían ido en su seguimiento. Largo rato estuvo esperando. Ya que vieron que hacía mucho que estaba allí, de pie, cabizbajo, sin hacer nada, por si acaso era llamado; y que al parecer traía algo que portaba en su regazo, se acercaron a él para ver lo que traía y satisfacerse. Viendo Juan Diego que no les podía ocultar lo que traía, y que por eso le habían de molestar, empujar, o aporrear, descubrió un poco, que eran flores; y al ver que todas eran diferentes rosas de Castilla, y que no era entonces el tiempo en que se daban, se asombraron muchísimo de ello, lo mismo de que estuvieran muy frescas y tan abiertas, tan fragantes y tan preciosas. Quisieron coger y sacarle algunas; pero no tuvieron suerte; las tres veces que se atrevieron a tomarlas no tuvieron suerte, porque cuando iban a cogerlas, ya no veían verdaderas flores, sino que les parecían pintadas o labradas o cosidas en la manta. Fueron luego a decir al señor obispo lo que habían visto y que pretendía verle el indito que tantas veces

había venido; el cual hacía mucho que por eso aguardaba, queriendo verle. Cayó, al oírlo, el señor obispo en la cuenta de que aquello era la prueba para que se certificara y cumpliera lo que solicitaba el indito. En seguida, mandó que entrara a verle. Luego que entró, se humilló delante de él, así como antes lo hiciera, y contó de nuevo todo lo que había visto y admirado, y también su mensaje. Dijo: "Señor, hice lo que me ordenaste, que fuera a decir a mi ama, la Señora del cielo, Santa María, preciosa Madre de Dios, que pedías una señal para poder creerme que le has de hacer el templo donde ella te pide que lo erijas; y además le dije que yo te había dado mi palabra de traerte alguna señal y prueba, que me encargaste, de su voluntad. Condescendió a tu recado y acogió benignamente lo que pides, alguna señal y prueba para que se cumpla su voluntad. Hoy muy temprano me mandó que otra vez viniera a verte; le pedí la señal para que me creyeras, según me había dicho que me la daría; y al punto lo cumplió: me despachó a la cumbre del cerrillo, donde antes yo la viera, a que fuese a cortar varías rosas de Castilla. Después que fui a cortarlas, las traje abajo; las cogió con su mano y de nuevo las echó en mí regazo, para que te las trajera y a tí en persona te las diera. Aunque yo sabía bien que la cumbre del cerrillo no es lugar en que se den flores, porque sólo hay muchos riscos, abrojos, espinas, nopales y mezquites, no por eso dudé; cuando fui llegando a la cumbre del cerrillo, miré que estaba en el paraíso, donde había juntas todas las varias y exquisitas rosas de Castilla, brillantes de rocío, que luego fui a cortar. Ella me dijo por qué te las había de entregar; y así lo hago, para que en ellas veas la señal que pides y cumplas su voluntad; y también para que aparezca la verdad de mi palabra y de mí mensaje. Helas aquí: recíbelas." Desenvolvió luego su blanca manta, pues tenía en su regazo las flores; y así que se esparcieron por el suelo todas las diferentes rosas de Castilla, se dibujó en ella y apareció de repente la preciosa imagen de la siempre Virgen Santa María, Madre de Dios [Fig. 43], de la manera que está y se guarda hoy en su templo del Tepeyácac, que se nombra Guadalupe. Luego que la vio el señor obispo, él y todos los que allí estaban, se arrodillaron: mucho la admiraron; se levantaron a verla; se entristecieron y acongojaron, mostrando que la contemplaron con el corazón y el pensamiento. El señor obispo con lágrimas de tristeza oró y le pidió perdón de no haber puesto en obra su voluntad y su mandato. Cuando *sé* puso en pie, desató del cuello de Juan Diego, del que estaba atada, la manta en que se dibujó y apareció la Señora del cielo. Luego la llevó y fue a ponerla en su oratorio. Un día más permaneció Juan Diego en la casa del obispo, que aún le detuvo. Al día siguiente, le dijo: "¡Ea!, a mostrar dónde es voluntad de la Señora del cíelo que le erijan su templo." Inmediatamente se convidó a todos para hacerlo. No bien Juan Diego señaló dónde había mandado la Señora del cielo que se levantara su templo, pidió licencia de irse. Quería ahora ir a su casa a ver a su tío Juan Bernardino; el cual estaba muy grave, cuando le dejó y vino a Tlatelolco

a llamar un sacerdote que fuera a confesarle y disponerle, y le dijo la Señora del cíelo que ya había sanado. Pero no le dejaron ir solo, sino que le acompañaron a su casa. Al llegar, vieron a su tío que estaba muy contento y que nada le dolía. Se asombró mucho de que llegara acompañado y muy honrado su sobrino, a quien preguntó la causa de que así lo hicieran y que le honraran mucho. Le respondió su sobrino que, cuando partió a llamar al sacerdote que le confesara y dispusiera, se le apareció en el Tepeyácac la Señora del cíelo; la que, diciéndole que no se afligiera, que ya su tío estaba bueno, con que mucho se consoló, le despachó a México, a ver al señor obispo, para que le edificara una casa en el Tepeyácac. Manifestó su tío ser cierto que entonces le sanó y que la vio del mismo modo en que se aparecía a su sobrino; sabiendo por ella que le había enviado a México a ver al obispo. También entonces le dijo la Señora que, cuando él fuera a ver al obispo, le revelara lo que vio y de qué manera milagrosa le había ella sanado; y que bien la nombraría, así como bien había de nombrarse su bendita imagen, la siempre Virgen Santa María de Guadalupe. Trajeron luego a Juan Bernardino a presencia del señor obispo a que viniera a informarle y atestiguar delante de él. A entrambos, a él y a su sobrino, los hospedó el obispo en su casa algunos días, hasta que se erigió el templo de la Reina en el Tepeyácac, donde la vio Juan Diego. El señor obispo trasladó a la iglesia mayor la santa imagen de la amada Señora del cielo, la sacó del oratorio de su palacio, donde estaba, para que toda la gente viera y admirara su bendita imagen. La ciudad entera se conmovió: venía a ver y admirar su devota imagen y a hacerle oración. Mucho le maravillaba que se hubiese aparecido por milagro divino; porque ninguna persona de este niundo pintó su preciosa imagen.

La manta en que milagrosamente se apareció la imagen de la Señora del cielo [Fig. 1], era el abrigo de Juan Diego: ayate un poco tieso y bien tejido. Porque en este tiempo era de ayate la ropa y abrigo de todos los pobres indios; sólo los nobles, los principales y los valientes guerreros, se vestían y ataviaban con manta blanca de algodón. El ayate, ya se sabe, se hace de *ichtli*, que sale del maguey. Este precioso ayate en que se apareció la siempre Virgen nuestra Reina es de dos piezas, pegadas y cosidas con hilo blando. Es tan alta la bendita imagen, que empezando en la planta del píe, hasta llegar a la coronilla, tiene seis jemes y uno de mujer. Su hermoso rostro es muy grave y noble, un poco moreno. Su precioso busto humilde: están sus manos juntas sobre el pecho, hacia donde empieza la cintura. Es morado su cinto. Solamente su pie derecho descubre un poco la punta de su calzado color de ceniza. Su ropaje, en cuanto se ve por fuera, es de color rosado, que en las sombras parece bermejo; y está bordado con diferentes flores, todas en botón y de bordes dorados. Prendido de su cuello está un anillo dorado, con rayas negras alderredor de las orillas, y en medio una cruz. Además, de adentro asoma otro vestido blanco y blando, que ajusta

bien en las muñecas y tiene deshilado el extremo. Su velo, por fuera, es azul celeste; sienta bien en su cabeza; para nada cubre su rostro; y cae, hasta sus píes, ciñendóse un poco por en med|io: tiene toda su franja dorada, que es algo ancha, y estrellas de oro por dondequiera, las cuales son cuarenta y seis. Su cabeza se inclina hacia la derecha; y encima sobre su velo está una corona de oro, de figuras ahusadas hacia arriba y anchas abajo. A sus píes está la luna, cuyos cuernos ven hacia arriba. Se yergue exactamente en medio de ellos y de igual manera aparece en medio del sol, cuyos rayos la siguen y rodean por todas partes. Son cien los resplandores de oro, unos muy largos, otros pequeñitos y con figuras de llamas: doce circundan su rostro y cabeza; y son, por todos, cincuenta los que salen de cada lado. Al par de ellos, al final, una nube blanca rodea los bordes de su vestidura. Esta preciosa imagen, con todo lo demás, va corriendo sobre un ángel, que medianamente acaba en la cintura, en cuanto descubre, y nada de él aparece hacia sus píes, como que está metido en la nube. Acabándose los extremos del ropaje y del velo de la Señora del cielo, que caen muy bien en sus pies, por ambos lados los coge con sus manos el ángel, cuya ropa es de color bermejo, a la que se adhiere un cuello dorado, y cuyas alas desplegadas son de plumas ricas, largas y verdes, y de otras diferentes. La van llevando las manos del ángel, que, al parecer, está muy contento de conducir así a la Reina del cielo.

Aquí se Refieren Ordenadamente Todos los Milagros que Ha Hecho la Señora del Cielo Nuestra Bendita Madre de Guadalupe

Cuando por vez primera la llevaron al Tepeyácac, luego que se concluyó su templo, aconteció el primero de todos los milagros que ha hecho. Hubo entonces una gran procesión, en que la llevaron absolutamente todos los eclesiásticos que había y varios de los españoles en cuyo poder estaba la ciudad; así como también todos los señores y nobles mexicanos y demás gente de todas partes. Se dispuso y adornó todo muy bien en la calzada que sale de México hasta llegar al Tepeyácac, donde se erigió el templo de la Señora del cielo. Fueron todos con grandísimo regocijo. La calzada rebosaba de gente; y por la laguna; de ambos lados, que todavía era muy honda, iban no pocos naturales en canoas, algunos haciendo escaramuzas. Uno de los flecheros, ataviado a la usanza chíchimeca, estiró un poco su arco y, sin advertirlo, se disparó de repente la flecha e hirió a uno de los que andaban escaramuzando, al que le traspasó el pescuezo, y allí cayó. Viéndole ya muerto, le llevaron y tendieron delante de la siempre Virgen nuestra Reina, a quien invocaron los deudos, para que fuera

servida de resucitarle. Luego, que le sacaron la flecha, no solamente le resucitó, sino que también sanó del flechazo: no más le quedaron las señales de donde entró y salió la flecha. Entonces se levantó: le hizo caminar, infundiéndole alegría, la Señora del cíelo. Toda la gente se admiró mucho y alabó a la inmaculada Señora del cielo, Santa María de Guadalupe, que ya iba cumpliendo la palabra que dio a Juan Diego, de socorrer siempre y defender a estos naturales y a los que la invoquen. Según se dice, este pobre indio se quedó desde entonces en la bendita casa de la santa Señora del cielo, y se daba a barrer el templo, su patio y su entrada.

En el año de mil y quinientos y cuarenta y cuatro, que hubo pestilencia, se despobló mucho la gran ciudad. Diariamente sin género de duda pasaban de cien las personas que eran enterradas. Así que viendo los reverendos frailes que Nuestro Señor San Francisco que no se aplacaba y que nada se le aplicaba propiamente que caminaba a uno y otro lado y que Nuestro Señor, por quien se vive, destruía la tierra, proveyeron que se hiciera una procesión y que fueran todos al Tepeyácac. Los reverendos padres congregaron a muchísimos niños, mujeres y hombres, que apenas pasaban de seis y siete años; los que se fueron disciplinando durante la procesión, que salió del templo de Tlatelolco, y por todo el camino fueron invocando a Nuestro Señor para que se doliera de su pueblo; que cesara su enojo y que se apiadara solamente por amor de su preciosa Madre, nuestra purísima Reina, santa María de Guadalupe del Tepeyácac. Así llegaron al templo, donde los religiosos hicieron muchas oraciones. Y quiso Dios, por quien se vive, que por intercesión, y ruegos de su piadosa y bienaventurada Madre, luego se fue aplacando la enfermedad: al otro día, ya no se sepultó mucha gente; al fin, quizás dos o tres personas, hasta que cesó la epidemia.

Al principio, recién llegada la fe a esta tierra, que hoy se nombra Nueva España, muchísimo amó, socorrió y defendió la Señora del cíelo, la purísima Santa María, a estos naturales, para que se rindieran a la fe, abominando la idolatría con que andaban desatinados por el mundo, en la oscura noche en que los tenía esclavizados el demonio. Y para que la invocasen y confiasen en su poder, se apareció a dos de los naturales. El primero que alcanzó la merced de la preciosa imagen de nuestra purísima Reina, que está aquí cerca de la ciudad de México, fue Juan Diego en el Tepeyácac Guadalupe; y luego, la [otra] imagen que se nombra de los Remedios, se apareció a [otro] don Juan en Totoltépec. La vio que estaba entre los magueyes, en la cumbre de un cerrillo, donde ahora está su templo; la llevó a su casa, donde la guardó algunos años; y después le dispuso un pequeño templo enfrente de su casa, para trasladarla allí. Al cabo de algún tiempo que allí estuvo; le dio a don Juan la peste. Viéndose muy malo, que ya no podía escapar y levantarse, suplicó a sus hijos los naturales de Totoltépec que le llevasen al Tepeyácac, donde está nuestra

purísima y preciosa Madre de Guadalupe, que dista quizá más de dos leguas de Totoltépec; porque sabía que la Señora del cielo sanó a Juan Bernardino, tío de Juan Diego y natural de Cuautitlán, a quien de igual manera había dado la peste; y sabía de todos los milagros que había hecho. Al punto le acostaron en una cama de tablas y le llevaron al Tepeyácac: después que le tendieron en presencia de la señora del cielo, nuestra bendita Madre de Guadalupe, le rezó con lágrimas, se humilló delante de ella y le pidió qué le hiciera el beneficio de curar su cuerpo; que quizá podía tenerle otros días en este mundo, para servirle a ella y a su precioso hijo. Acogió ella benignamente su piadosa oración; se alegró mucho y se rió al verle, y le manifestó amor cuando le habló: "Levántate; ya estás sano; vuelve a tu casa. Te ordenó que en la cumbre del cerro, donde están los magueyes y viste mi imagen, erijas el templo en que ha de estar." Y le mandó que hiciera otras cosas. Al momento sanó. Después de rezar y darle rendidas gracias por su beneficio, se volvió a su casa, ya por su pie: ya no le llevaron en brazos. Luego que llegó, puso manos a la obra de erigir el templo a la preciosa imagen de la Señora del cielo, que se nombra de los Remedios, donde ahora está. Concluido su templo, ella entró y por sí misma se colocó en el altar, como hoy está, y según está pintada con todos sus milagros.

Un noble español, de esta ciudad de México, llamado don Antonio Carbajal, yendo para Tollantzinco, llevó en su compañía otro joven pariente suyo. Habiendo pasado por el Tepeyácac, entraron un momento al templo de nuestra purísima y preciosa Madre de Guadalupe; y allí de prisa, rezaron y saludaron a la Reina del cielo, para que los socorriera y defendiera, y los hiciera llegar con bien adonde iban. Después que salieron, yendo ya en camino, fueron platicando de la Purísima; de cómo se apareció su preciosa imagen, que fue muy prodigiosamente, y de los diferentes milagros que habían hecho para favorecer a los que la invocaban. Al ir caminado, el caballo en que iba el mancebo, se medio cayó, porque se enojó o porque algo lo asustó, y partió violentamente y corrió por barrancos y peñascos, mientras que él en vano con todas sus fuerzas tiraba del treno, sin poder detenerlo: casi media legua le hizo caminar, ea tanto sus compañeros querían en vano atajarlo. Ya no hubo manera de que lo lograran: iba como llevado por el viento. Luego lo perdieron de vista; pensaron que quizá en alguna parte fue a hacerlo pedazos, porque adonde corrió derecho era muy peligroso lugar, de muchos barrancos y peñascos. Pero quiso Nuestro Señor, y su piadosísima y bienaventurada Madre, salvarle. Cuando acertaron a hallarle, estaba el caballo parado, con la cabeza baja y en esta manera, con las manos dobladas: ya no podía moverse. El joven estaba colgado de un pie, asido al estribo. Mucho se asombraron al verle, de hallarle vivo; que nada le pasó ni se lastimó parte alguna. Al punto le tomaron en brazos y le sacaron el pie. Cuando se enderzó, le preguntaron cómo se había librado, pues nada le sucedió, y él les dijo: "Ya vistéis que al salir de México, pasamos

de prisa por la casa de la Señora del cielo, nuestra preciosa Madre de Guadalupe, de donde vinimos, admirados de su bendita imagen, a la que estuvimos rezando. Después, por el camino vinimos platicando de todos los milagros que ha hecho; y de cómo se apareció muy prodigiosamente su santa imagen. Todo lo guardé muy bien en mi memoria. Así es que cuando vi que me puse en gran peligro, que de ninguna manera podía librarme; que en todo caso iba a perderme y a morir, y que carecía de todo auxilio, entonces con todo mi corazón invoqué a la purísima Señora del cielo, nuestra preciosa Madre de Guadalupe, para que se apiadase de mi y me socorriera; e inmediatamente vi que ella misma, así como está aparecida en la preciosa imagen de nuestra Reina de Guadalupe [Fig. 1], me socorrió y me salvó: cogió del freno al caballo, que luego se paró y la obedeció y se inclinó, al parecer, delante de ella, doblando las rodillas, así como estaba al tiempo que habéis llegado." Por ello alabaron fervorosamente a la Señora del cielo, y luego siguieron su camino.

Estaba en cierta ocasión un español, rezando de rodillas ante la Señora del cíelo, nuestra preciosa Madre de Guadalupe. Y sucedió que se cortó la cuerda de que enfrente colgaba una lámpara grande, muy pesada, la cual se vino derecho y acertó a caer sobre la cabeza de aquél. Todos los que allí estaban, pensaron que acaso había muerto y le había quebrado la cabeza o que le había herido gravemente, porque se desprendió de muy alto. Pero no sólo nada le sucedió y en ninguna parte se lastimó, sino que ni la lámpara se abolló o quedó algo maltrecha; el cristal no se quebró, no se derramó el aceite que tenía, y no se apagó el fuego, que estaba ardiendo. Toda la gente admiró mucho el milagro que en esta vez hizo la Señora del cielo.

El licenciado Juan Vázquez de Acuña la tuvo bajo su guarda como vicario que fue muchos años. Una vez sucedió que, ya para decir misa en el altar mayor, se apagaron todas las velas. El sacristán fue primero a hacer fuego; pero tardó mucho. Y el sacerdote, que estaba esperando que encendieran las velas, vio salir de los resplandores de la Señora del cielo así como dos llamas o relámpagos, que vinieron a encender las velas de uno y otro lado. Mucho se maravillaron de este milagro todos los que estaban en el templo.

A poco que se mostró la Señora del cielo a Juan Diego y muy prodigiosamente se apareció su preciosa imagen, hizo muchos milagros. Según se dice, también entonces se abrió la fuentecita, que está a espaldas del templo de la Señora del cielo, hacia el oriente; en el punto donde salió al encuentro de Juan Diego, cuando éste dio vuelta al cerrillo, para que no le viera la Señora del cíelo, queriendo ir primero a llamar al sacerdote, que confesara y dispusiera a su tío Juan Bemardino, el cual estaba muy grave; allí mismo donde ella le atajó y le despachó a cortar flores en la cumbre del cerrillo; donde también le mostró el llano en qué se había de erigir el templo; y donde, finalmente, le *envió* a ver al señor obispo, a quien remitió las flores, que eran señal y prueba de su

voluntad para que se le hiciera un templo; todo lo cual ya se dijo brevemente. El agua que allí mana, aunque aumenta, porque burbujea, no por eso rebosa; y no camina mucho sino muy poquito: es muy limpia y olorosa, pero no agradable; es algo ácida y apropiada a todas las enfermedades de quienes la beben de buen grado o con ella se bañan. Por eso son incontables los milagros que con ella ha hecho la purísima Señora del cielo, nuestra preciosa madre, santa María de Guadalupe.

A una española, moradora de esta ciudad de México, empezó a hinchársele el vientre, como hidrópica, y parecía que le iba a reventar. Hicieron experiencias los médicos españoles, aplicándole diferentes medicinas; nada le hizo bien ni le convino; antes iba empeorando. Ya hacía diez meses que tenía la enfermedad, y estaba cierta de que ya no podía sanar y que iba á morir, si no la sanaba la Señora del cielo, la purísima santa María de Guadalupe. Mandó que la transportasen en angarillas al Tepeyácac, a la casa de la Señora del cielo; de mañana se levantaron y la llevaron al templo y la tendieron en su presencia; le rogó luego con todo su corazón que tuviese piedad de ella y le diera salud; delante de ella se humilló y lloró. Pidió que le dieran un poco de agua de la fuentecita, para beber; y así que la bebió, se templó su cuerpo y empezó a dormir. Pasado el mediodía, cuando iba a sonar la una, los que la lleváron habían salido un rato afuera, a admirarse de muchas cosas, dejándola a ella sola, mientras que durmió y se templó su cuerpo. Uno de los naturales que, por el voto que hacen, andaba barriendo el templo, al ver que por debajo de la mujer salía una víbora muy espantable, de una brazada y un jeme de largo, y muy gruesa, se asustó mucho y dio voces a la española enferma; quien luego despertó; se enderezó muy asustada; gritó para llamar y mataron la víbora. Al momento sanó y se le bajó el vientre. Cuatro días más permaneció allí, rezando diariamente a la Señora del cielo, que le hizo el beneficio de curarla; y cuando regresó, ya no la trajeron en brazos, sino que volvió por su pie, muy contenta de que nada le dolía.

A un noble español, morador de esta ciudad de México, le dolían fuertemente la cabeza y las orejas, que parecía que le iban a reventar; nada le hacía bien y ya no podía sufrir. Mandó que le llevaran a la bendita casa de la Purísima, nuestra preciosa Madre de Guadalupe. Luego que llegó a su presencia, le rogo con todo el corazón que le favoreciera y le sanara; e hizo voto de que si le sanaba, le haría la ofrenda de una cabeza de plata. Y acababa de llegar, cuando sanó. Casi nueve días permaneció en la casa de la Señora del cielo; y se volvió a la suya contento; ya nada le dolía.

Una joven llamada Catalina estaba hidrópica. Viendo que nada le hacía bien, que estaba muy grave y que los médicos decían que no se había de levantar, sino que moriría, suplicó que la llevasen al templo de la Señora del cielo, nuestra preciosa Madre de Guadalupe. Así que la llevaron, le rogó con todo el

corazón que le diera la salud; fueron luego a cogerla y la sacaron dos hombres; ella puso todo su empeño en llegar adonde está la fuente; con toda confianza bebió del agua que allí mana y quedó sana al punto. Parecía que por todas partes le salía el aire; mayormente por la boca, en cuanto bebió el agua. Ya estaba sana; no le dolía nada, cuando visitó el templo de la Señora.

Un faile descalzo de San Francisco, llamado fray Pedro de Valderrama, tenía muy malo el dedo de un pie: nada le podía ya remediar, si no se lo cortaban, porque tenía cáncer pestífero. Apresuradamente le llevaron a la bendita casa de la celestial Señora de Guadalupe; y así que llegó a su presencia, desató el trapo con que estaba envuelto el dedo, que mostró a la Señora del cielo, rogándolé con todo su corazón que le sanara. Al momento sanó y a pie se volvió gozoso a Pachuca.

También un noble español, llamado don Luis de Castilla, tenía un pie muy hinchado. Estaba muy malo, porque se pudría y ya nada le aplicaban los médicos para curarle. Estaba cierto de que iba a morir. Según se dice, el religioso de que se habló antes, le refirió que le había sanado la Señora del cielo, nuestra preciosa Madre de Guadalupe. Luego ordenó que los plateros le hicieran un pie de plata, tan grande como su pie; y lo envió, para que en su templo y ante de ella, lo colgaran, encomendándose a ella con todo su corazón, para que le sanara. Cuando salió el mensajero que vino a dejarlo (el pie de plata), estaba (el enfermo) tan grave, que se quería morir; y cuando aquél volvió, le encontró bueno: ya le había sanado la Señora del cielo.

Un sacristán, llamado Juan Pavón, encargado del templo de la Señora del cielo, nuestra amada Madre de Guadalupe, tenía un hijo al que se le hizo una hinchazón en el pescuezo y estaba muy malo: ya se quería morir y no podía tomar aliento. Le llevó a presencia de ella y le untó aceite de la lámpara que estaba ardiendo. Al punto sanó: la Señora del cielo le hizo el beneficio.

Al principio, cuando se apareció la preciosa imagen de nuestra purísima Madre de Guadalupe [Fig. 1], los habitantes de aquí, señores y nobles, la invocaban mucho para que los socorriera y defendiera en sus necesidades; y a la hora de su muerte, se entregaban completamente en sus manos. Uno de éstos fue don Francisco Quetzalmamalitzin, señor de Teotíhuacán, cuando se destruyó el pueblo y quedó desamparado, porque se opusieron a ser privados de los frailes de San Francisco. Quería el señor visorrey don Luis de Velasco que los tuvieran a su cargo los frailes de San Agustín; lo que estimaron los vecinos como una gran molestia. Don Francisco, el señor, y sus cortesanos no más andaban escondiéndose, porque en todas partes los buscaban. Al cabo, vino a Azcapotzalco, y secretamente se llegaba a rogar a la celestial Señora de Guadalupe que inspirase a su querido hijo el visorrey y a los señores de la Audiencia Real, a fin de que fuesen perdonados los vecinos; que pudiesen volver a sus casas y que de nuevo les fuesen dados los frailes de San Francisco. Así

sucedió exactamente: se perdonó a los vecinos, al señor y a sus cortesanos; otra vez les dieron frailes de San Francisco, que a su cargo los tuviesen; y todos volvieron a sus casas, sin ser ya por eso molestados. Lo cual sucedió en el año de mil y quinientos y cincuenta y ocho. También, a la hora de su muerte, se encornendó don Francisco a la Señora del cielo, nuestra preciosa Madre de Guadalupe, para que diera favor a su alma; y le hizo manda en su presencia, según aparece de los primeros renglones de su testamento, que fue hecho a dos de marzo del año de mil y quinientos y sesenta y tres.

Estando ya en su santa casa la purísima y celestial Señora de Guadalupe, son incontables los milagros que ha hecho para beneficiar a estos naturales y a los españoles, y, en suma, a todas las gentes que la han invocado y seguido. A Juan Diego, por haberse entregado enteramente a su ama, la Señora del cielo, le afligía mucho que estuvieran tan distantes su casa y su pueblo, para servirle diariamente y hacer el barrido; por lo cual suplicó al señor obispo, poder estar en cualquier parte que fuera, junto a las paredes del templo, y servirle. Accedió a su petición y le dio una casita junto al templo de la Señora del cielo; porque le quería mucho el señor obispo. Inmediatamente se cambió y abandonó su pueblo: partió, dejando su casa y su tierra a su tío Juan Bernardino. A diario se ocupaba en cosas espirituales y barría el templo. Se postraba delante de la Señora del cielo y la invocaba con fervor; frecuentemente se confesaba, comulgaba, ayunaba, hacía penitencia, se disciplinaba, se ceñía cilicio de malla y escondía en la sombra para poder entregarse a solas a la oración y estar invocando a la Señora del cielo. Era viudo dos años antes de que se le apareciera la Inmaculada; murió su mujer, que se llamaba María Lucía. Ambos vivieron castamente: su mujer murió virgen; él también vivió virgen, nunca conoció mujer. Porque oyeron cierta vez la predicación de fray Toribio Motolinía, uno de los doce frailes de San Francisco que había llegado poco antes, sobre que la castidad era muy grata a Dios y a su Santísima Madre, que cuanto pedía y rogaba la Señora del cielo, todo se le concedía; y que a los castos que a ella se encomendaban, les conseguía cuanto era su deseo, su llanto y su tristeza. Viendo su tío Juan Bernardino que aquél servía muy bien a Nuestro Señor y a su preciosa Madre, quería seguirle, para estar ambos juntos; pero Juan Diego no accedió. Le dijo que convenía que se estuviera en su casa, para conservar las casas y tierras que sus padres y abuelos les dejaron; porque así había dispuesto la Señora del cielo que él solo estuviera. En el año de mil y quinientos y cuarenta y cuatro hizo estación la peste, y le dio a Juan Bernardino: cuando se puso grave, vio en sueños a la Señora del cielo, quien le dijo que ya era hora de morir; que se consolara y no se turbase su corazón, porque ella le defendería en el trance de su muerte y le llevaría a su palacio celestial, en razón de que siempre se había consagrado a ella y la había invocado. Murió el quince de mayo del año que se ha dicho; y fue traído al Tepeyácac, para ser sepultado dentro del templo

de la Señora del cíelo; lo que así se hizo de orden del obispo. Tenía ochenta y seis años cuando murió.

Déspués de diez y seis años de servir allí Juan Diego a la Señora del cielo, murió en el año de mil y quinientos y cuarenta y ocho, a la sazón que murió el señor obispo [Zumárraga]. A su tiempo, le consoló mucho la Señora del cielo, quien le vio y le dijo que ya era hora de que fuese a conseguir y gozar en el cielo, cuánto le había prometido. También fue sepultado en el templo. Andaba en los setenta y cuatro años cuando murió [Juan Diego]. La Purísima, con su precioso hijo, llevó su alma adonde disfruta de la gloria celestial. ¡Ojalá que así nosotros le sirvamos y que nos apartemos de todas las cosas perturbadoras de este mundo, para que también podamos alcanzar los eternos gozos del cielo! Así sea.

Aquí concluye la relación del prodigio con que se apareció la imagen de la Reina del cielo, Nuestra Santísima Madre de Guadalupe [Fig. 1]; y la de algunas cosas que están escritas de los milagros que ha venido haciendo, para mostrar su ayuda a los que la han invocado y en ella han puesto su confianza. Mucho se ha callado, que borró el tiempo y de que ya nadie se acuerda, porque no cuidaron los viejos de que se escribiera cuando acaeció. Ya de atrás son así las gentes de este mundo, que sólo en el momento estiman y agradecen el beneficio de la Reina del cíelo, si lo han conseguido. A pocos días lo van echando en olvido, los que vienen después y ya no tienen la dicha de alcanzar los resplandores del sol de Nuestro Señor. Por esto, porque algo se habían perdido y olvidado los beneficios de la Señora del cíelo, desde que se apareció muy prodigiosamente aquí en su casa del Tepeyácac; no tanto como era menester, la conocían y confesaban por Señora sus pobres vasallos, por cuyo amor hizo allí su morada, para oír sus necesidades, sus congojas, sus lloros y peticiones, y darles el beneficio de su ayuda, así como ya esta dicho, dio su palabra a su siervo Juan Diego, cuando se le apareció. Para que no todo se acabara y borrase el tiempo los milagros de la Reina del cielo, quiso ella amorosamente que con su auxilio se escribieran e imprimieran, que aparecieran y se publicaran; aunque difícilmente se ha llevado a efecto, porque acontece que aquí y allá se va teniendo necesidad de otros. Y aunque es así que no hay más que una preciosa Señora del cielo, una sola Madre del Hijo de Dios; y que a ella sola hemos de honrar en todo el universo los creyentes en su Divino Hijo; tengan por cierto las gentes de este mundo, no sólo de algunos, sino de todos los pueblos, que ella misma eligió su asiento y su imagen, para socorrer a los menesterosos que vengan confiadamente a su presencia y con todo su corazón le pidan su felicidad. Así como en tantas partes, ha hecho aquí en nuestra tierra la Nueva España. Su preciosa, imagen acompañó a los españoles que entraron la primera vez a pelear; y ya se sabe lo que sucedió, que uno de los oficiales la escondió apresuradamente en Totoltépec, cuando los mexicanos hicieron salir con guerra

y echaron de México a los españoles; y que mucho tiempo estuvo allí perdida en el magueyal, hasta que se mostró a un indio y le mandó que le edificara casa, según se dijo antes. Ha dado todo su favor y hecho beneficios en donde está: mucho han conseguido diversas gentes, especialmente los españoles que la trajeron y los que han trabajado en su casa. En la tierra caliente, hacía levante, adonde llegan los navios junto a la orilla del mar, y en el lugar nombrado Cozamalloapan, tiene su asiento otra preciosa imagen de la Reina del cielo, que ha hecho muy grandes milagros desde que, está allí asentada, y socorre a cuantos la invocan en sus necesidades. De igual manera, la que está asentada en el lugar llamado Temazcaitzinco y las de otros pueblos. En particular, la de que vamos hablando, eligió su asiento aquí en el Tepeyácac, y de modo milagroso entregó su preciosa imagen [Fig. 1], que no pintó ningún pintor de este mundo, porque ella misma se retrató, queriendo amorosamente estar allí asentada. Y si bien favorece a las diversas gentes, que en sus aflicciones vienen a saludarle a su casa; tengan entendido estos naturales que por amor de ellos se dignó hacer allí su morada esta Reina. Pues en verdad, no sin propósito, muy al principio de la fe, se apareció a dos indios, que aún no abrían los ojos, antes que totalmente los alumbrara la fe; para manifestar que a ellos vino a buscar, deseando que la tuviesen por Reina y que la honrasen y le sirviesen; y para ponerlos bajo su amparo y estarles dando su mano y su auxilio. Porque no faltaban en aquel tiempo personas dignas y reverendos eclesiásticos, de largo tiempo atrás servidores de la Reina del cielo; pero a ninguno de ellos hizo el precioso beneficio de aparecerse, sino a sólo los indios, que sumidos en profundas tinieblas, todavía amaban y servían a falsos diosecillos, obras manuales e imágenes de nuestro enemigo el demonio; aunque ya había llegado a sus oídos la fe, desde que oyeron que se apareció la santa Madre de Nuestro Señor Jesucristo, y desde que vieron y admiraron su perfectísima imagen, que no tiene arte humano [siendo "acheiropoética"]; con lo cual abrieron mucho los ojos, cual si de repente hubiera amanecido para ellos. Y luego (según los viejos dejaron pintado) algunos nobles, lo mismo que sus criados plebeyos, de buena voluntad echaron fuera de sus casas, arrojaron y esparcieron las imágenes del demonio y empezaron a creer y venerar a Nuestro Señor Jesucristo y su preciosa Madre. En lo que se realizó que no solamente vino a mostrarse la Reina del cielo, nuestra preciosa Madre de Guadalupe, para socorrer a los naturales en sus miserias mundanas, sino más bien, porque quiso darles su luz y auxilio, a fin de que conocieran al verdadero y único Dios y por él vieran y conocieran la vida del cielo. Para hacer esto, ella misma vino a introducir y fortalecer la fe, que ya habían comenzado a repartir los reverendos hijos de San Francisco, con que se persiguió y desterró la idolatría y se derrumbó el reino del demonio, que pretendía ser tenido por dios, en la profunda oscuridad en que tuvo a las criaturas y vasallos de Nuestro Señor, a quienes había cegado [el demonio] para que

le dieran culto, templos, adoratorios, flores, incienso, con inclinaciones de cabeza y doblar de rodillas, que son ofrendas para sólo aquel que nos crió y que está sentado en el cielo. Ya de antes era oficio de la Reina del cielo destruir la idolatría, según dice de ella y la confiesa nuestra madre la Santa Iglesia que tantas veces le reza, la alaba y le dice: *Gaude, María Virgo, cunctas haereses sola interemisti in universo mundo;* que significa: Salve, purísima María, que tú sola has destruido todas las idolatrías y falsas creencias. Y, dado que es así verdad que vino a realizarlo en nuestra tierra la Nueva España, por ser muy necesario que despierten y abran los ojos, vean estos naturales y lean lo que aquí se ha escrito, que por ellos ha hecho la preciosa Señora del cielo, para que consideren cómo han de corresponder y pagar su amor, a fin de que también ellos alcancen su ayuda cuando la invoquen o vengan a su casa a saludarla y a ver su bendita imagen [Fig. 1]; que ella cumplirá su palabra, de que quiso hacer allí su morada, para socorrer a los naturales. Quiera nuestra santísima Madre inflamar nuestro corazón, para que con todo él la veneremos en este mundo, hasta que, mediante su auxilio, vayamos a verla con nuestros ojos en la bienaventuranza. Así sea.

Laus Deo et beatae Mariae Virgini de Guadalupe

[Spanish translation by Primo Feliciano Velázquez, as published in his *La aparición de Santa María de Guadalupe* (Cd. México: Patricio Sanz, 1931), pp. 142–83.]

Chapter Notes

Introduction

1. Absolutely fundamental to this study is the exhaustive research of Stafford Poole, C.M., *Our Lady of Guadalupe: The Origins and Sources of a Mexican National Symbol, 1531–1797* (Tucson: Arizona University Press, 1996). Father Poole's ground-breaking (and revisionist) investigation is now ably complemented by David A. Brading, *Mexican Phoenix. Our Lady of Guadalupe: Image and Tradition Across Five Centuries* (Cambridge: Cambridge University Press, 2001). A collection of the essential primary historical documents relating to the Guadalupe phenomenon has been usefully assembled by Ernesto de la Torre Villar and Ramiro Navarro de Anda (eds.), *Testimonios históricos guadalupanos* (Mexico City: Fondo de Cultura Económico, 1982; hereafter referred to as *Testimonios*). Since the secondary literature on the Guadalupe is abundant, too much so to be completely enumerated here, I will only cite those works which are strictly relevant to specific points raised in this book. In the event, most of these works—especially Poole's and Brading's monographs—do contain abundant bibliographical references to other studies; for the rest, see Gloria Grajales (ed.), *Bibliografía Guadalupana (1531–1984)* (Washington, DC: Georgetown University Press, 1986). Financial support for this research, including a generous travel grant, was provided by the H.M.S. Phake-Potter Literary Foundation (www.xlibris.com/HMSPhakePotter.html).

2. See Donald Attwater, *A Dictionary of Saints* (Harmondsworth: Penguin, 1965), citing no comparable relationship in European hagiography.

3. For the evolving historical appropriations of the Guadalupe to serve strictly political ends (that is, secular and profane), see Jeanette Favrot Peterson, "The Virgin of Guadalupe: Symbol of Conquest or Liberation," *Art Journal* (Winter 1992): 39–47. (Prof. Peterson now informs me that she has a monograph on the Guadalupe well under way.)

4. David Freedberg, *The Power of Images: Studies in the History and Theory of Response* (Chicago: University of Chicago Press, 1989). Freedberg's exhaustive catalogue of devotional icons, which may be as much political as religious in their emotional effects, makes brief mention of the Guadalupe (p. 111, fig. 41).

5. Poole, *Our Lady of Guadalupe*, p. 14.

6. Although apparently unknown to the art-historical community (for I do not see it cited by them), an important contribution to what follows is an analytical study by Joe Nickell and John F. Fischer, "The Image of Guadalupe: A Folkloristic and Iconographic Investigation," *The Skeptical Inquirer* 9 (Spring 1985): 243–55.

Chapter 1

1. Although the legend asserts that the painting was done upon a cactus-derived textile, Juan Diego's cape (*tilma*) as woven from maguey fiber, analysis of the material, published in 1790, determined that it was just canvas (and most likely sized), that is, the standard European painting vehicle; see Brading, *Mexican Phoenix*, pp. 190–95. According to another study, as performed in 1982 (and since seemingly kept secret by the Vatican; see ch. 4, notes 10, 14; ch. 8, note 11), the actual material was tempera (*temple*) paints as applied over a linen and hemp support (*lino y cáñamo*).

2. For this mysterious publication and its author, see Poole, *Our Lady of Guadalupe*, pp. 110–26; Brading, *Mexican Phoenix*, pp. 81–88 (and, besides providing a complete transcription of the text in question in Appendix II, I will later provide further contextual analysis).

3. For this momentous iconographic revision, see Brading, *Mexican Phoenix*, pp. 304–5. As Luis Lasso de la Vega clearly stated in 1649

(albeit originally in Náhuatl), "Su cabeza se inclina hacia la derecha; y encima sobre su velo, *está una corona de oro,* de figuras ahusadas hacia arriba y anchas abajo. A sus pies está la luna, cuyos cuernos ven hacia arriba"; text as given in Primo Feliciano Velázquez (trans.), *La aparición de Santa María de Guadalupe* (Mexico City: Editorial Jus, 1981), p. 55. (Initially appearing in 1926 and 1931, this was the first-ever published, complete translation into Spanish of the Náhuatl incunabulum composed by Lasso and called by him the *Nican mopohua.*) The first known depiction of the Guadalupe icon, a literal copy painted by Baltasar de Echave Orio in 1606, also shows the crown (fig. 10).

4. My translation is derived from the Spanish translation rendered by Velázquez, *La aparición,* pp. 25–57. For another citation of the same text, see *Testimonios,* pp. 27–35 (copying the Velázquez translation of 1926). Here, however, its authorship is erroneously attributed to Antonio Valeriano, who died in 1605; moreover, Velázquez affirms that said narrative was "escrita ... hacia 1545, en idioma mexicano." Quite to the contrary, the truth of the matter is that it had been composed *a century later,* in 1649, by Luis Lasso de la Vega — just as Father Poole demonstrates several times in his meticulous study of *Our Lady of Guadalupe.* For the entirety of the text in Lasso's little book, so properly establishing its narrative contexts, see the transcription in Spanish given in my Appendix II (what has just been quoted in English represents the first half of Lasso's text; what follows there describes the myriad of miracles worked by the miracle-generating painting of *Nuestra Señora de Guadalupe*). As we shall later see, in chapter 7, Lasso's text is itself a plagiarism (but one recast in Náhuatl) of another text, that of Miguel Sánchez, which had been published just a year earlier, in 1648.

5. "Relación Primitiva," my translation from the version translated into Spanish by Mariano Cuevas and reprinted in *Testimonios,* pp. 24–25 (and adding my emphasis on the art-historical aspects of the phenomena); for a transcription of the original Náhuatl text, the *Inin huey tlamahuitzoltzin,* see Poole, *Our Lady of Guadalupe,* pp. 245–46 (and given in English on pp. 40–41). Poole denounces the old translation by Cuevas as full of errors and incomprehensible. In any event, the provenience of the text is extremely controversial. My assumption is that it is simply a later plagiarism of the *Urtext* published by Lasso; according to Poole (p. 43), "the *Inin huey tlamahuitzoltzin* in all probability is a model or sample sermon, like others in the *Santoral en mexicano* [kept in the Biblioteca Nacional in Mexico City] which dates from some time in the eighteenth century."

6. Poole, *Our Lady of Guadalupe,* pp. 175, 184, 214.

7. For this kind of abundant Hispanic pictorial documentation of otherworldly close encounters, see the fundamental study by Victor Stoichita, *Visionary Experience in the Golden Age of Spanish Art* (London: Reaktion, 1995).

8. See Brading, *Mexican Phoenix,* pp. 105, 196, 352.

9. For another illustration of the Stradanus print, see Jacqueline Orsini Dunnington, *Guadalupe: Our Lady of New Mexico* (Santa Fe: Museum of New Mexico Press, 1999), pp. 18–19, there also noting that "the 1531 apparitions are tellingly absent from the composition." For other observations (negative) on the putative reality presented in the Stradanus print, see also Poole, *Our Lady of Guadalupe,* pp. 122–24.

Chapter 2

1. On this topic, see the indispensable study by Hans Belting, *Likeness and Presence: A History of the Image Before the Era of Art* (Chicago: University of Chicago Press, 1994), esp. chapter 4, "Heavenly Images and Earthly Portraits."

2. For what follows, see Freedberg, *Power of Images,* p. 99ff.

3. Cicero, in Belting, *Likeness and Presence,* p. 55.

4. Zacharias Rhetor, in Cyril Mango (ed.), *Art of the Byzantine Empire, 313–1453: Sources and Documents* (Toronto: University of Toronto Press, 1986), pp. 14–15.

5. George the Pisidian, in Belting, *Likeness and Presence,* p. 497.

6. Ignatius Monachus, in Mango, *Art of the Byzantine Empire,* pp. 155–56.

7. *Vita S. Theodorae,* in ibid., pp. 210–11.

8. *Vita S. Mariae iunioris,* in ibid., pp. 211–12.

9. *Vita S. Niconis Metanoeite,* ibid., pp. 212–13 (emphasis mine).

10. For the painting by Zurbarán, see Stoichita, *Visionary Experience,* p. 66.

11. "Muerte de Pilatos," in A. de Santos (ed.), *Evangelios Apócrifos* (Madrid: Biblioteca de Autores Cristianos, 1963), p. 498 (bilingual).

12. John Damascene, in Mango, *Art of the Byzantine Empire,* p. 171.

13. "Acts of Thaddeus," in Freedberg, *Power of Images,* p. 209.

14. Latin inventory, in Belting, *Likeness and Presence,* p. 527.

15. Robert of Clari, in E. G. Holt (ed.), *Documentary History of Art: The Middle Ages and the Renaissance* (Garden City, NY: Anchor, 1957), II, p. 82.

16. For some of the other *Mandylion*-gener-

ated imagery, see Belting, *Likeness and Presence*, pl. iii, figs. 125, 128, 129.

17. Petrus, in Freedberg, *Power of Images*, p. 207 (and citing modern studies on the Veronica).

18. Gervase, in Belting, *Likeness and Presence*, p. 541; see also pp. 215–24.

19. Gerald, in ibid., p. 542.

20. Acuña, in Stoichita, *Visionary Experience*, pp. 63–64.

21. For the historical evidence conclusively pointing to a man-made fabrication, see Joe Nickell, *Inquest on the Shroud of Turin* (Buffalo, NY: Prometheus, 1987).

22. Belting, *Likeness and Presence*, pp. 210, 376 n8.

23. Dionysius, in Freedberg, *Power of Images*, p. 165.

24. Bonaventure, in ibid.

Chapter 3

1. Archival reports, as given in William A. Christian, *Apparitions in Late Medieval and Renaissance Spain* (Princeton, NJ: Princeton University Press, 1981), p. 121 (my emphasis on the specifically art-historical context); for the original Catalan text, see p. 297.

2. Archival reports, in ibid., Castilian text, pp. 260–62.

3. Inés, in ibid., pp. 68–70; the complete Castilian text is given on pp. 269–76.

4. For the encounter in Reus, see ibid., pp. 140–41, fig. 10.

5. For the strictly art-historical contexts in Europe leading up to the Guadalupe apparition in 1531, also explaining its conventional artistic treatment, see Sixten Ringbom, *Les images de dévotion: XIIe-XVe siècles* (Paris: Monfort, 1995), esp. pp. 24–32. For a provocative look at the communality of apparitional phenomena, throughout the ages and all over the world, see Patrick Harpur, *Daimonic Reality: A Field Guide to the Otherworld* (London: Arkana/Penguin, 1995); Keith Thompson, *Angels and Aliens: UFOs and the Mythic Imagination* (New York: Ballantine, 1993); for the strictly *post*-modernist apparitional phenomena, which are also deeply grounded in strictly secular popular culture, see John F. Moffitt, *Picturing Extraterrestrials: Alien Imagery in Modern Culture* (Amherst, NY: Prometheus, 2002). For instance, more-or-less recent, but iconographically conventional, Old World examples include Guadalupe-like apparitions of the Virgin at Lourdes, France (1858), Knock, Ireland (1879), Fátima, Portugal (1917), Beauraing and Banneux, Belgium (1932–33), Amsterdam, Holland (1945–59), Garabandal, Spain (1961–65), Medjugorje, Bosnia (1981 to present), etc.; see John T. Delaney (ed.), *A*

Woman Clothed with the Sun: Eight Great Apparitions of Our Lady in Modern Times (New York: Image, 1990).

6. Archival reports, as in Christian, *Apparitions*, pp. 47–48 (with my emphasis on the essential artistic context); Castilian text, pp. 258–60.

7. Poole, *Our Lady of Guadalupe*, p. 22.

8. For a host of complementary Old World stereotypes, which were to prove essential after 1492 for the earliest European interpretations of their unparalleled New World experiences, see John F. Moffitt and Santiago Sebastián, *O Brave New People: The European Invention of the American Indian* (Albuquerque: University of New Mexico Press, 1996).

9. Poole, *Our Lady of Guadalupe*, p. 36.

10. Suárez de Peralta, in *Testimonios*, p. 93.

11. Jody Brant Smith, *The Image of Guadalupe: Myth or Miracle?* (New York: Doubleday, 1983), p. 11. A properly qualified scholar would, however, demur; Poole (*Our Lady of Guadalupe*, p. 12) points out that "there is no evidence for the claim that there was a vast conversion of Indians in the aftermath of the [Guadalupe] apparitions in 1531."

12. For the evolving historical appropriations of the Guadalupe to serve strictly political ends, again see Peterson, "The Virgin of Guadalupe."

Chapter 4

1. For more on the *acheiropoieta* tradition, again see Belting, *Likeness and Presence*, pp. 49–57, and his chapter 11, "The 'Holy Face': Legends and Images in Competition." For a skeptical perspective on such religious artifacts, see Joe Nickell, *Looking for a Miracle: Weeping Icons, Relics, Stigmata, Visions and Healing Cures* (Amherst, NY: Prometheus, 1998), esp. chapters 2 and 3: "Miraculous Pictures" and "Magical Icons."

2. These scriptural precedents were usefully noted by Luis Medina Ascensio, *The Apparitions of Guadalupe as Historical Events* (Washington, DC: Center for Applied Research in the Apostate, 1979), p. 1ff.

3. See Poole, *Our Lady of Guadalupe*, pp. 23–24, 70–75, 92–95.

4. Curiously, Freedburg (*Power of Images*, p. 113) confuses the two Guadalupes: "The Madonna of Guadalupe is changed almost beyond recognition from one version [the Mexican: fig. 1] to the next [the Spanish: fig. 23], and in Gumppenberg's book [fig. 24] she is shown crowned, swathed in a great cone of cloth, and studded with jewels; so is the Child, whom she holds like a doll in her hands."

5. Albalá of 1477, as cited in Suzanne Stratton, *La Inmaculada Concepción en el Arte Español* (Madrid: Fundación Universitaria

Española, 1989), p. 12: "que el dicho Prior y los frailes y el convento hayan de celebrar y que celebren por el día de la Concepción de Nuestra Señora [que cae] en el mes de diciembre de cada año, [dedicando] una fiesta solemne al honor y la reverencia suya, diciendo vísperas con su vigilia, y misas en su día, todo solemnemente." (I have modernized the spelling).

6. The venomous encounter is cited in Dunnington, *Guadalupe: Our Lady of New Mexico*, p. 3.

7. Francisco de San José, in Poole, *Our Lady of Guadalupe*, pp. 74–75.

8. Bernadino de Sahagún, *Historia General de las Cosas de Nueva España* (Mexico City: Porrúa, 1979), pp. 704–5: "Aquí en México está un montecillo que se llama Tepeácac, y los españoles [lo] llama Tepeaquilla, y ahora [en 1576] se llama Ntra. Señora de Guadalupe; en este lugar tenían [los indios] un templo dedicado a la madre de los dioses que llamaban *Tonantzin*, que quiere decir Nuestra Madre ... y todos decían 'vamos a la fiesta de Tonantzin'; y ahora que está allí edificada la Iglesia [católica] de Ntra. Señora de Guadalupe también la llaman [todavía] *Tonantzin*" (this citation is found in the appendix, "Adición sobre supersticiones," to Libro XI).

9. The sixteenth-century sources, and their momentous, collective silence on the miraculous encounter at Tepeyac, are methodically analyzed in Poole, *Our Lady of Guadalupe*, chapters 3 to 6.

10. For what follows, a skeptical analysis of the physical data actually found in the painting, see Nickell and Fischer, "The Image of Guadalupe." All of what follows is confirmed by the recent publication of a scientific analysis of the painting carried out in 1982 by José Sol Rosales, a conservator working at the Instituto Nacional de Bellas Artes; his commission came from Guillermo Schulenberg, then abbot of the Basilica of Guadalupe. Sol Rosales' report was then sent directly to the Vatican — where it was then apparently suppressed for twenty years! Two decades later, it was (somehow) leaked to a Mexican journalist; for the details, see Rodrigo Vera, "El análisis que ocultó el Vaticano," *Proceso* no. 1333 (May 19, 2002): 28–31 (I thank Dr. Joe Nickells, a researcher at CSICOP, for sending me notice of this article); for further revelations, as related in July 2002 by a professional art restorer, see the publication cited here in chapter 6, note 19 (and specifying the identity of the painter).

11. For a contrary, "miraculous," conclusion to that one reached by Nickell and Fischer, see Philip S. Callahan and Jody Brant Smith (with abundant annotations by Faustino Cervantes Ibarrola), *La tilma de Juan Diego, ¿técnica o mi-*

lagro? Estudio analítico al infrarrojo de la Imagen de Nuestra Señora de Guadalupe (Mexico City: Alhambra Mexicana, 1982); Callahan's reiterated conclusion (for instance, see pp. 88–89) holds that the painting represents "un don de Dios," and thus its physical genesis must be "un hecho milagroso." Besides his Spanish translation, Cervantes' editorial contributions are extensive notes discreetly tempering Callahan's more egregiously pious assumptions. This co-authored work is an expanded version of Callahan's *The Tilma under Infra-Red Radiation* (Washington, DC: Center for Applied Research in the Apostate, 1981). In the event, all of Callahan's earnest endeavor has been recently made obsolete (also shown to be absurd) by the explosive publication in May 2002 of the Sol Rosales analysis of the painting, all notice of which had evidently been suppressed since 1982 by the Vatican; see here notes 10, 14; see also chapter 8, note 11.

12. Callahan et al., *La tilma*, pp. 67, 70.

13. Ibid., pp. 63–66.

14. Cabrera, as in ibid., p. 77; for the interview with José Antonio Flores Gómez, see Rodrigo Vera, "El milagro inexistente," *Proceso* no. 1343 (July 28, 2002): 16–19; for further confirmation of the accuracy of Cabrera's analysis, see the publications cited in note 10. For a painting by Cabrera copying the Guadalupan icon, see Brading, *Mexican Phoenix*, plate 19: *San Francisco [de Asís] expone la imagen de Nuestra Señora de Guadalupe* (1752).

15. Callahan et al., *La tilma*, pp. 71, 83.

16. For a particularly labored, also absurd, explanation for the formulaic, and wholly European, artistic treatment of the Virgin's eyes, see Juan J. Benítez, *El misterio de la Virgen de Guadalupe: Sensacionales descubrimientos en los ojos de la Virgen mexicana* (Barcelona: Planeta, 1988).

17. Nickell and Fischer, "The Image of Guadalupe," pp. 252, 254 (emphasis mine); my fig. 26 is found on p. 251 of this co-authored paper.

18. So noted by Callahan, *Tilma*, p. 94.

19. Smith, *The Image of Guadalupe*, pp. 12, 68–69 (Smith neither reproduces that copy, nor, which is worse, does she cite any document testifying to its supposed antiquity).

20. Ibid., p. 69.

21. Callahan et al., *La tilma*, pp. 50, 51, 53, 56, 58, 63, 67, 70, 84–85, 99.

22. Callahan, *Tilma*, pp. 47, 84–85.

23. Zahortiga (documented between 1403 and 1458) worked in Zaragoza; his tempera panel of the *Virgen de la Misericordia* (2.02 x 1.26 m) was commissioned for the Hermitage of the Virgen de la Carrasca in Blancas, Teruel province. The painting is now exhibited in Barcelona

at the Museo de Arte de Cataluña; see the exhibition catalogue, *La Pintura Gótica en la Corona de Aragón* (Zaragoza: Instituto Camón Aznar, 1980) pp. 104–5 (with bibliography). For two other close matches, see Stoichita, *Visionary Experience,* fig. 9, Juan Correa de Vivir's *Dormition of the Virgin* (ca. 1545); fig. 20, Pedro Berrugete's *Apparition of the Virgin to a Dominican Community* (ca. 1495); see fig. 39.

24. Callahan, *Tilma,* p. 59 (my emphasis).

Chapter 5

1. The pioneering work was done by Martín S. Soria, "Colonial Painting in Latin America," *Art in America* 47:3 (1959): 32–39, and "Notes on Early Murals in Mexico," *Studies in the Renaissance* 3 (1959): 236–42. For model studies showing the actual employment of European prints as graphic models for New World iconographic cycles, see Samuel Edgerton, *Theaters of Conversion: Religious Architecture and Indian Artisans in Colonial Mexico* (Albuquerque: University of New Mexico Press, 2001); Jeanette F. Peterson, *The Paradise Garden Murals of Malinalco: Utopia and Empire in Sixteenth-Century Mexico* (Austin: University of Texas Press, 1993); both have bibliographies pointing to other studies dealing with the use of European graphic models.

2. Claire Farago, in Elizabeth Zarur and Charles M. Lovell (eds.), *Art and Faith in Mexico: The Nineteenth-Century Retablo Tradition* (Albuquerque: University of New Mexico Press, 2001), p. 14.

3. Marcus B. Burke, in ibid., pp. 39–43.

4. Motolinía (Fray Toribio de Benavente), *Historia de los indios de la Nueva España* (Madrid: Alianza, 1988), p. 273 (Bk. III, ch. 13).

5. For instance, Dürer's well-known woodcut of 1498 depicting the "Apocalyptic Woman" has been suggested as a likely graphic source by Elisa Vargas Lugo, "Iconología guadalupana," in *Imágenes guadalupanas: Cuatro siglos* (Mexico City: Imprenta Madero, 1980), p. 60. Nonetheless, and as we shall see, most likely, the present Guadalupe image is a synthesis of two or more iconographcally conventional European prints, and (as is pointed out here) there are literally *dozens* of potential candidates.

6. The materials examined for this investigation include the following, now canonical, published collections of European prints (which I list in chronological order): (1) Adam von Bartsch, *Le peintre graveur* (1st ed. Vienna: J. V. Degem, 1803–21, 21 vols., unillustrated; rpt. Würzburg: Verlagsdruckerei, 1920, 21 vols.); expanded, illustrated translation: Walter L. Straus (ed.), *The Illustrated Bartsch* (New York: Abaris Books, 1978–99, 165 vols.); henceforth referred

to as *TIB.* (2) William L. Schreiber, *Handbuch der Holz- und Metallschnitte des XV. Jahrhunderts: Manuel de l'amateur de la gravure sur bois* (Stuttgart: Hiersemann, 1926–30, 18 vols.; facs. rpt. Nendeln, Liechtenstein: Kraus Reprints, 1969, 10 vols.); all the Schreiber volumes are just text, except for vol. 11: H. Th. Musper (ed.), *Der Einblattholzschnitt und die Blockbücher des XV. Jahrhunderts* (Stuttgart: Hiersemann, 1926). Note: *TIB,* vols. 161–65 now comprise "The Illustrated Schreiber," and *TIB,* vol. 164, is exclusively devoted to Marian iconography (now providing the plates only described in Schreiber, *Handbuch,* vol. 2). (3) Max Lehrs, *Geschichte und kritischer Katalog des deutschen, niederländischen und französischen Kupferstichs im XV. Jahrhunderts* (Vienna: Gesellschaft für Vervielfältigende Kunst, 1908–34, 10 vols.; facs. rpt., New York: Collectors Editions, 1973); for the plates alone, see now *Late Gothic Engravings of Germany and the Netherlands: 682 Copperplates from the "Kritischer Katalog" by Max Lehr* (New York: Dover, 1969). (4) Max Geisberg, *Bilder-Katalog zu der deutsche Einblatt-Holzschnitt in der ersten Häfte des XVI. Jahrhunderts* (Munich: Schmidt, 1930); rpt. *The German Single-Leaf Woodcut: 1500–1550,* ed. W. L. Strauss (New York: Hacker, 1974, 4 vols.). (5) Arthur M. Hind, *Early Italian Engravings: A Critical Catalogue with Complete Reproduction of All the Prints Described* (London: Quaritch, 1938, 7 vols.; rpt. Nendeln, Liechtenstein: Kraus Reprints, 1978, 4 vols.). (6) F.W.H. Hollstein, *Dutch and Flemish Etchings, Engravings and Woodcuts, ca. 1400–1700* (Amsterdam: Hertzberger, 1949–56, 25 vols.). (7) F.W.H. Hollstein, *German Engravings, Etchings, and Woodcuts, ca. 1450–1700* (Amsterdam: Hertzberger, van Gendt, et al., 1954–95, 40 vols.).

7. For doctrine of the Immaculate Conception, and above all for the way in which it evolved from Assumption scenes in specifically Spanish contexts, see the basic study by Stratton, *La Inmaculada Concepción;* for some images of an iconographic character very similar to *Nuestra Señora de Guadalupe,* see ibid., pp. 41–43 and, above all, her figs. 32–36 (although there exist many more Spanish images of the Assumption, these only begin to appear sometime after 1531, the supposed date of the miraculous arrival in Tepeyac of the Mexican icon).

8. James Hall, *Dictionary of Subjects & Symbols in Art* (New York: Icon, 1979), pp. 34–35, "Assumption." For the theological context of the Assumption, see Jaroslav Pelikan, *María a través de los siglos: Su presencia en veinte siglos de cultura* (Madrid: Editorial PPC, 1997), pp. 41–43, 207–18 (also analyzing the Guadalupan apparition, pp. 182–87, but as an actual event of 1531). Oddly, Pelikan did not discuss the obvious

historical precedent for all such "Assumption-Ascension" (also "Resurrection-Anastasis") typology; for that essential context, "Cosmic Kingship," see H. P. L'Orange, *Apotheosis in Ancient Portraiture* (New York: Caratzas, 1982).

9. Schreiber, *Handbuch*, cat. no. 1108; text as given in vol. 2, p. 145: "*Die Madonna in der Glorie mit Engeln und Tauben*. In der Mitte ist die Jungfrau nach links gewendet mit langem Haar und Doppelreifnimbus. Sie trägt auf dem rechten Arm das mit einem Strahlem- und Kreuznimbus geschmückte, bekleidere Kind, das in der rechten Hand eine Blume hält und die linke nach einem Apfel ausstreckt, den ihm die Mutter bietet. Ihre Figur ist von einer flammenden Aureole auf schwarzem Grund umgeben. Letztere wird von einem unten und zwei an den Seiten befindlichen Engeln getragen, währen ein über derselben schwebender Engel der Jungfrau eine mit zwölf Sternen gezierte Krone aufs Haupt setzt." [After transcribing the Flemish inscription, of course indecipherable to a Mexican artist, Schreiber then adds that] "Diese interresante Blatt hat in der Kunstgeschichte eine bedeutende Rolle gespielt, insofern, als die Verfechter der Jahreszahl 1418 auf der [Schreiber catalogue] Nr. 1160 das vorliegende Blatt als Beweis für die Richtigkeit ihrer Ansicht heranzuziehen versucht haben. In der Wirklichkeit wäre es nicht völlig ausgeschlossen, dass beide Blätter von der gleichen Hand herrühren, doch müsste dann die Nr. 1160 als das spätere bezeichnet werden. Das vorliegende ist aber frühestens um 1460 enstanden und kann daher keinesfalls als Stürtze für die Richtigkeit der Jahreszahl 1418 dienen. Ursprünglich wurde das hier in Rede stehende Blatt als 'höllandisch' betrachtet, die Brüsseler Gelehrten weisen aber auf die Wortform dass es flämischen oder brabanter Ursprungs sein müsse." For the illustration itself, see Schreiber, *Handbuch*, vol. 11: Musper, *Der Einblattholzschnitt*, Abb. 63; see also *TIB*, vol. 165, p. 137.

10. I first spotted this example some years ago in Arthur M. Hind, *An Introduction to a History of Woodcut* (New York: Dover, 1963); see his fig. 47 (illustrating Schreiber 1108); see also his figs. 305, 311, 441 (three Italian woodcuts depicting Marian apparitions including a mandorla).

11. Schreiber, *Handbuch*, cat. no. 1109-m; description as given in vol. 2, p. 148; cat. no. 1109-m: "Die Madonna in der Glorie auf dem Halbmond, bekröniert bei Engeln." For the illustration itself, see *TIB*, vol. 165, p. 141.

12. Schreiber, *Handbuch*, cat. no. 1107; text as given in vol. 2, p. 145; cat. no. 1107: "Die Madonna in der Glorie auf dem Halbmond (mit Rosenkranz-Einfassung)"; after describing its format, Schreiber transcribes the inscription

below the image, which I cite in my text (adding punctuation). For the illustration itself, see *TIB*, vol. 165, p. 135.

13. See note 7, citing various similar examples that are contextualized in Stratton, *La Inmaculada Concepción*.

14. See F. J. Sánchez Cantón, "El retablo de la Reina Católica," *Archivo Español de Arte y Arqueología* 17 (1930): 99–100; Colin Eisler, "The Sittow Assumption," *Art News* 64 (Sept. 1965): 34–40.

15. See Stratton, *La Inmaculada Concepción*, pp. 38–39, 44 — and there noting (but only in passing) the clear-cut relationship between these Spanish works and *Nuestra Señora de Guadalupe*.

16. Lehrs, *Geschichte und kritischer Katalog*, vol. 2, pp. 118–19, cat. no. 59: "Maria mit dem Buch auf der Mondsichel."

17. Ibid., p. 119, cat. no. 60: "Die *betende* [my emphasis] Heilige Jungfrau in Halbfigur. Maria steht mit über den Kopf gezogenem Mantel und betend zusammengelegten Händen, etwas nach links gewendet, hinter einem dreiteiligem Bogen. Sie senkt den Blick auf das offen auf einem Kissen vor ihr liegende Brevier. Gürtel, Halsauschnitt und Ärmelsaun sind mit Perlen geziert, und ein Strahlennimbus umschliesst das Haupt, neben dem links und rechts verteilt die Bezeichnung steht."

18. Hind, *Early Italian Engravings*, vol. 1, p. 31, cat. no. A. 1. 15, "The Assumption of the Virgin." The print, now "considerably torn" and which apparently only exists in a single impression, is presently hidden in a private collection in Florence. It is also described and illustrated in *TIB*, vol. 24, pp. 117–18, where it is acknowledged that "the composition of the print can be traced all the way back to early Christian and Byzantine art."

19. For this *retablo*, see (briefly) José Camón Aznar, *Pintura Medieval Española: Summa Artis, XXIV* (Madrid: Espasa-Calpe, 1977), p. 581, fig. 666. For two other close matches, see Stoichita, *Visionary Experience*, fig. 9, Juan Correa de Vivir's *Dormition of the Virgin* (ca. 1545); fig. 20, Pedro Berruguete's *Apparition of the Virgin to a Dominican Community* (ca. 1495); see my fig. 39. Poole (*Our Lady of Guadalupe*, pp. 74–75) also mentions a wooden sculpture of the Madonna and Child, surrounded by an aureola and standing on a crescent moon, made around 1490 and which was kept in the Guadalupe monastery in Extremadura (Spain); in 1743, one of the friars resident there wrote that it seemed "a perfect copy for the Mexican" Guadalupe (unfortunately, Poole did not illustrate this work). Dunnington (*Guadalupe: Our Lady of New Mexico*, p. 23) also discusses this work and its depiction in a printed choral book, adding

that "the transfer of attributes from either of the Spanish Marian prototypes to the Tepeyac Guadalupe cannot be taken as examples of pure chance; the similarities are too obvious."

20. Schreiber, *Handbuch*, vol. 2, pp. 109–10, no 1017-a: "Mariä Himmelfahrt mit Engeln [...] wohl flämisch oder niederländisch um 1500 [sic: um 1490]." The Latin inscription below the image reads as follows: "*Ave Maria, rosa, gloria plena viola. / Dominus tecum iflium* [sic: *in filium*]. */ Ora pro nobis filium / In assumptione tua in coelum. Super omnes, / Choros angelorum benedicta, et in secula. Amen.*" (It is reproduced in *TIB*, vol. 164, p. 29, cat. no. 1017–1).

21. I will now list these *other* potential iconographic sources, which are indeed plentiful, and which the interested researcher can now easily look up. In Schreiber, *Handbuch*, see vol. 2, pp. 132–141: no. 1074: "Die Madonna auf dem Halbmond" (mit Kind und Krone); nos. 1075–1101, pp. 144–48, nos. 1106–1113: "Die Madonna in der Glorie, stehend" (mit Kind und Krone); these prints are also illustrated in *TIB*, vol. 164, pp. 97–128, 134–46, 144–48. In Musper, *Einblattholzschnitt und die Blockbücher,* see p. 36, Abb. 82 (S. 1129-a) French, ca. 1500 (has child, halo, symbols of 4 Evangelists, stylized mandorla, but no angels; this is also illustrated in *TIB*, vol. 165, p. 164). In Lehrs, *Late Gothic Engravings*, see cat. nos. 59, 89, 118, 365, 582, esp. nos. 666–69 (Israhel van Meckenem). In Geisberg, *German Single-Leaf Woodcut,* see vol. I, p. 418 (G 446) Hans Burgkmair the Elder, 1513 (seated, with child, crowned); vol. 4, p. 1299 (G 1350) Heinrich Steiner, 1513 (with child, being crowned); p. 1507 (G 1550–1) Wilhelm Weinhold, 1515 (with child, looks right). In Hollstein, *Dutch and Flemish Etchings,* see vol. 5, p. 6, and vol. 10, p. 214: Lucas van Leyden, 1530, Passion Book, color woodcut: Virgin is uncrowned, praying, has angels (but no mandorla and looks right); see also vol. 10, p. 115 (print dated 1512), and p. 117 (print dated 1523; both are crowned); see also vol. 12 (anonymous artists), pp. 39, 40, 41, 149, 266; vol. 13, pp. 62, 79, 80, 81, 101, 166, 167, 168, 172, 175. In Hollstein, *German Engravings,* see vol. 7, dedicated to Dürer, pp. 25, "Virgin on Crescent" (undated, has child, crown), 28 (1508, has child, crown), 30 (1514, has child, crown), 32 (1516, has child, crown; looks right),135 (1511, has child, crown; bust only), 163 (undated, has child, crown; seated and looks right); see also vol. 24, dedicated to Israhel van Meckenem (ca. 1440–1503), cat. nos. 193–203, executed between 1492 and 1502 (but all with child, crown and/or halo). Above all, see *TIB*, since this is probably the most accessible collection of graphic material; here, see vol. 8, no. 33; vol. 9, nos. 48. 49, .027 S1 and S2; vol. 10 (Dürer's oeuvre), nos. 30 to 30-E, 31 to 31-C, 32 to 32-C, 33 and 33-A,

C7 SI to C8 S2, C9, C10; vol. 23, nos. 3 (11), 6 (12), 7 (03); vol. 83, nos. 1481/1159, 1482/137, 1483/1167, 1486/290; vol. 87, no. 1489/465; vol. 164, nos. 1075 to 1113–2 (including variants, some 45 images of "The Madonna and Child in a Glory"); see also nos. 1129, 1130 to 1132, 1143 to 1145 (further prints depicting "The Madonna and Child in a Glory").

22. The print by de Vos is fig. 41 in Stratton, *La Inmaculada Concepción;* for the serpent motif, see Hall, *Dictionary of Subjects & Symbols in Art,* p. 326–27, "Virgin Mary, 4: *The Immaculate Conception.*"

23. Dunnington, *Guadalupe: Our Lady of New Mexico,* p. 21 (my emphasis).

Chapter 6

1. Bernal Díaz del Castillo, *Historia Verdadera de la Conquista de la Nueva España* (Madrid: Austral, 1985), pp. 189 (as found in chapter 91; my emphasis on Marcos the painter), 355, 606 (the two Guadalupe references correspond to chapters 150 and 210). For the reference made in 1568 to a "Berruguete," see John F. Moffitt, *The Arts in Spain* (London: Thames & Hudson, 1999), pp. 91, 96, 100–102, 116, 131, figs. 61–63, 71, 72 (discussing both Pedro and Alonso B.). However, given that Díaz del Castillo left Spain in 1514, that is, long before Alonzo Berruguete's work became known there, then his reference has to be to his father, Pedro (a point which I will later emphasize).

2. All of the historical sources quoted following are those earlier cited by Poole, *Our Lady of Guadalupe,* pp. 58–64; Brading, *Mexican Phoenix,* esp. pp. 268–75, 324–30. Following the lead of Poole and Brading, I have consulted (and quoted) these documents as they appear gathered in the invaluable compilation of *Testimonios.*

3. "Información por el sermón de 1556," as reprinted in *Testimonios,* pp. 36–72.

4. Zumárraga, in Poole, *Our Lady of Guadalupe,* p. 35.

5. "Denuncias," in *Testimonios,* pp. 43–44.

6. *Testimonios,* pp. 71 (Masseguer), 63 (Sánchez). To these commentaries there should also be added the testimony of Marcial de Contreras (p. 54): "vengan ahora a decir que [hay] una imagen que está allí pintada de un indio, que hace milagros."

7. Salazar, in ibid., pp. 58–59.

8. Brading, *Mexican Phoenix,* p. 327 (and listing the titles of these four documents).

9. Juan Bautista, in Poole, *Our Lady of Guadalupe,* p. 51 (also giving the Náhuatl), and also explaining (p. 58) that the verb "appeared (*monextia*)" probably "refers to the discovery, or appearance, of the [painted] image"; see also

Testimonios, p. 105, translating *monextia* as *manifestarse* or *descubrirse.*

10. Poole, *Our Lady of Guadalupe,* p. 224.

11. Ibid., p. 63. After reviewing all the surviving documentation (p. 72ff., "Aditamentos"), as the editors of the essential *Testimonios* laconically remark (pp. 78, 82), "Existen publicados otros documentos [del siglo XVI] sobre varios asuntos, pero en *ningún* la más ligera indicación de la Virgen de Guadalupe. Tan significativo fue su silencio en sus escritos como en sus hechos.... Los historiadores regulares anteriores a 1648 no hacen mención [alguna] de la maravilla del Tepeyac."

12. Francisco del Paso y Troncoso, "Noticias del indio Marcos y de otros pintores del siglo XVI," as paraphrased in *Testimonios,* pp. 129–41.

13. For a recent resumé of the scanty biographical data on Marcos Cípac de Aquino, see Rodrigo Vera, "Imposible hacer la biografía del supuesto pintor de la Guadalupana," *Proceso* no. 1335 (June 2, 2002): 66–68; see also (briefly) Callahan et al., *La tilma,* pp. 107–9 (Cervantes' appendix); Smith, *The Image of Guadalupe,* pp. 20–21.

14. For these illustrations, see John McAndrew, *The Open-Air Churches of Sixteenth-Century Mexico* (Cambridge, MA: Harvard University Press, 1969), pp. 72, 294. McAndrew also mentions in passing (p. 386) that "Marcos Cípac de Aquino had probably also painted the most celebrated and beautiful of Mexican sixteenth-century pictures: the *Virgin of Guadalupe.*" Even more to the point, in the article published by Rodrigo Vera in June 2002 (as cited in the preceding note) there is also included the interesting observation that in 1553 Pedro de Gante, Marco's art instructor, published an illustrated edition of his *Doctrina christiana en lengua mexicana,* "con grabados de la Virgen María que debieron servir de modelo para sus alumnos, maestros y colaboradores indios," with these including (*por supuesto*) Marcos Cípac de Aquino.

15. For extensive references to the art school founded by Pedro de Gante, also to its likely curriculum, see Edgerton, *Theaters of Conversion,* esp. pp. 111–27.

16. On Marcos and his project for the Capilla de San José de Los Naturales, see Manuel Toussaint, *Colonial Art in Mexico* (Austin: University of Texas Press, 1967), p. 40; Elizabeth W. Weissmann, *Art and Time in Mexico, from the Conquest to the Revolution* (New York: Icon, 1985), pp. 33–36. Unfortunately, the chapel and its altarpiece have long since disappeared, preventing any stylistic comparison to the *only* known, surviving work by Marcos Cípac de Aquino, that is, his painting of *Nuestra Señora de Guadalupe.* For what is today known of San José de Los Naturales, a church which was oddly

but purposively conceived in the architectural format of an Islamic mosque, see John F. Moffitt, *The Islamic Design Module in Latin America: Proportionality and the Techniques of Neo-Mudéjar Architecture* (Jefferson, N.C.: McFarland, 2004), pp. 143–57.

17. Navarro, in *Testimonios,* p. 134.

18. This is the conclusion reached in ibid., p. 133–35, also noting (p. 130) that "Marcos ha sido para los aparicionistas verdadera pesadilla desde que se descubrió el documento" denouncing Bustamante's sermon in 1556.

19. Garza-Valdés, in Rodrigo Vero, "La Guadalupana: tres imágenes en una," *Proceso* no. 1334 (May 26, 2002): 51–53. It is suggested here that a full account of this investigation might eventually be published as a book; since Garza-Valdés had been contracted as early as 1999 by Doubleday, this perhaps explains his previous silence regarding the unprecedented results of his 1999 investigation. However, rather than by Doubleday, his book was published in Spanish: Leoncio A. Garza-Valdés, *Tepeyac: Cinco siglos de engaño* (Mexico City: Plaza y Janés, 2002); see esp. pp. 22–27, where he claims that three paintings were superimposed upon the *tilma* image, the first one being the one by Marcos that is dated 1556, with the other two being dated 1625 and 1632. According to the other conclusions reached by Garza-Valdés, as originally depicted by Marcos, it appears that the Virgin carried the nude Christ Child on her arm. If this was indeed the case, then Marco's composition would have looked just like the prints I have proposed as iconographic prototypes (see figs. 28–30). Moreover, as Garza further claims, the original appearance of Marcos' painting was specifically altered some seventy years later, in 1625, and by Juan de Arrue. This claim may, however, be discarded outright, especially given the graphic evidence presented in the exact copy of the Guadalupe made by Baltasar de Echave Orio in 1606 and by the Stradanus engraving of 1616 (see figs. 10, 11), for these show (except for the crown) exactly the same composition as may be seen now in the Guadalupe image (fig. 1).

20. On this ecclesiastical worthy, see Poole, *Our Lady of Guadalupe,* pp. 58–59; for the historical evidence showing that Montúfar did found (or invent) the shrine to the Guadalupe at Tepeyac, see ibid., pp. 66–68.

21. *Museo del Prado: Catálogo de las Pinturas* (Madrid: Prado, 1972), p. 52, cat. no. 615, "Aparición de la Virgen a una comunidad dominicana" (tabla en témpera, 130 x 86 cm).

22. Dominican legend, as cited in Stoichita, *Visionary Experience,* pp. 57–59.

23. Chandler R. Post, *A History of Spanish Painting* (Cambridge, MA: Harvard University

Press, 1947), vol. 9, part I, pp. 114–17; Eric Young, "A Rediscovered Painting by Pedro Berruguete and Its Companion Panels," *Art Bulletin* 57:4 (Dec. 1975): 473–75. At the time Young published his article, the location of the *Assumption* panel I will discuss (fig. 39) was unknown to him. The large side panels and *Isaiah* and *Jeremiah* are now in Spanish museums (in Montserrat and Pontevedra), and the two other *predella* panels are in Long Island and Maine.

24. Melissa R. Katz (ed.), *Divine Mirrors: The Virgin Mary in the Visual Arts* (New York: Oxford University Press, 2001), pp. 97–98, 165–68; cat. no. 7 (also citing my fig. 39 as a "related composition").

Chapter 7

1. On this ecclesiastical worthy, later an Oratorian priest, see Poole, *Our Lady of Guadalupe*, chapter 7.

2. For the opportune circumstances of Sánchez's creation and the character of its author, besides Poole, *Our Lady of Guadalupe*, chapter 7, "The Woman of the Apocalypse," see also Brading, *Mexican Phoenix*, chapter 3, "The Woman of the Apocalypse."

3. See, for instance, the many citations of Molanus in the influential seventeenth-century treatise by Francisco Pacheco, *El arte de la pintura*, ed. B. Bassegoda i Hugas (Madrid: Cátedra, 1990), Index, s.v. "Molano."

4. J. Molanus, *De historia SS. imaginum et picturarum, pro vero earum usu contra abusus* (Louvaina: Joannes Paquot, 1771), pp. 332–55 (as cited in Stratton, *La Inmaculada Concepción*, p. 43; the English translation following is mine).

5. Pacheco, *El arte de la pintura*, pp. 575–77, "Pintura de la Purísima Concepción de Nuestra Señora."

6. For some appropriate examples, see Moffitt, *The Arts in Spain*, esp. chapter 5, and fig. 92, Pacheco's *Immaculate Conception-Assumption* (ca. 1622).

7. See Stratton, *Inmaculada Concepción*, pp. 46–48, pointing out that a pictorial fusion of the Immaculata with the Apocalyptic Woman only became common *after* 1580.

8. A complete transcription of the text by Mateo de la Cruz, itself just an abbreviation or paraphrase of the repetitious text of Sánchez, is given in *Testimonios*, pp. 267–81.

9. Poole, *Our Lady of Guadalupe*, p. 109.

10. Marina Warner, *Alone of All Her Sex: The Myth and the Cult of the Virgin Mary* (New York: Pocket Books, 1976), pp. 240, 243. For the standard medieval account of the feast of the Immaculate Conception, as given in the *Legenda Aurea* (ca. 1264), and which was still popular in the Renaissance, see Santiago de la Vorágine, *La leyenda dorada*, trans. J. M. Macías (Madrid: Alianza, 1987), pp. 850–61, cap. 179, "La Concepción de la Bienaventurada Virgen María."

11. As is explained by Poole, *Our Lady of Guadalupe*, p. 254 (n. 4).

12. Sánchez, in *Testimonios*, p. 158 (my emphasis on the total lack of verifiable documentation, and to which the author himself confesses); for the narrative context of this passage, see here Appendix I, p. 122.

13. See Edmundo O'Gorman, *Destierro de sombras: Luz en el origen y culto de Nuestra Señora de Guadalupe del Tepeyac* (Mexico City: Cultura de Fondo Económico, 1986), esp. pp. 161–212. The conclusion reached by O'Gorman that the "Náhuatl" author of the crucial *Nican mopohua* story, the one relating the apparition of the Virgin's portrait, was none other than Lasso de la Vega was later borne out by the more intense philological analyses of Stafford Poole, Lisa Sosa, and James Lockhart (eds.), *The Story of Guadalupe: Luis Laso de la Vega's "Huei tlamahuiçoltica" of 1649* (Stanford, CA: Stanford University Press, 1998). Here there is provided not only the entirety of the apocryphal Náhuatl text but also a superb English translation.

14. Poole, *Our Lady of Guadalupe*, p. 221.

15. Brading, *Mexican Phoenix*, pp. 81–82, 88.

16. Ibid., p. 88.

17. Lasso, complete prologue to the book by Miguel Sánchez, *Imagen de la Virgen María* (etc.), in *Testimonios*, pp. 263–65 (here citing p. 264).

Chapter 8

1. Brading, *Mexican Phoenix*, pp. 81–82, 88, 359.

2. See Jacques Lafaye, *Quetzalcóatl et Guadalupe: la formation de la conscience nationale au Méxique, 1531–1813* (Paris: Gallimard, 1974), pp. 312–24.

3. On Macpherson's literary handiwork, see Richard Newnham, *The Guinness Book of Fakes, Frauds and Forgeries* (London: Guinness, 1991), pp. 38–46.

4. Included among these investigative precursors is Jeanette Peterson, who presented a conference paper ("A Dark Madonna for the Spanish Americas") in 1999 at the College Art Association, where she stated, and following what had already been said by some of the other investigators I have here cited, that Marcos Cípac de Aquino was the painter of *Nuestra Señora de Guadalupe* and that he executed the work in 1555 or 1556. Nonetheless, until she sent me a copy of her paper in June 2002 — by which time I had already reached my own conclusions. In the same letter, she told me that she is prepar-

ing a monograph on the Guadalupe (but I wonder now what remains to be said about a seemingly exhausted subject). However, as this book was going to press, I received an offprint from the same author: Jeanette Favrot Peterson, "Creating the Virgin of Guadalupe: The Cloth, the Artist, and Sources in Sixteenth-Century New Spain," *The Americas* 61:4 (April 2005): 571–610. The article essentially confirms the conclusions already reached by me, but two more useful bits of information published here should be added to the record. I now know that there was a Spanish variant of the Flemish print (see fig. 28) that I cited as providing most of the iconography of the Guadalupe image, and this graphic *trouvaille* strengthens my case that this woodcut *was* known in Mexico. As Peterson points out (ibid., p. 593, fig. 3), this version even included an inscription in Spanish: "¿Quién es esta Reina? El Consuelo del mundo. / ¿Díme, cuál es su nombre? María, Madre y Virgen. / ¿Como se podrá llegar a Ella? Invocándola y imitándola. / ¿Cómo obtuvo tanta Gloria? Por su caridad y humildad." Also important is her citation (ibid., p. 598, fig. 6) of an anonymous mural painting in the Franciscan monastery in San Martín Huaquechula in the state of Puebla. As executed around 1560, besides showing a figure standing upon a cherub-borne half-moon and arranged just like *Nuestra Señora de Guadalupe,* the mural unquestionably depicts the Assumption of the Virgin, and just as I stated that this was the title that would have originally been specified in the commission given to Marcos Cípac in 1556.

5. See Poole, *Our Lady of Guadalupe,* chapter 12, "Conclusions."

6. On the newly canonized saint, particularly for his polyvalent polemical contexts, see Brading, *Mexican Phoenix,* chapters 13, "Juan Diego," and 14, "Nican Mopohua" (analyzing the apocryphal source-text). For the wholly orthodox ("aparicionista," or apocryphal) version of his life, see Archbishop Norberto Rivera Carrera, *Juan Diego, el águila que habla* (Barcelona: Plaza y Janés, 2002). In any event, political reasons—mainly to draw Native-Americans back to the Church—essentially drove the process of his canonization. Even so, it appears that the desired results were not forthcoming; see Guillermo Correa and Rodrigo Vera, "Indiferencia indígena," *Proceso* no. 1343 (July 28, 2002): 12–15; see also an Associated Press dispatch of July 26, 2002, "Church image of first Indian saint doesn't look like an Indian."

7. For the distinguished company St. Juan Diego has now joined, again see Attwater, *A Dictionary of Saints.*

8. On the dubious testimony engendered by this ecclesiastical inquest with an *a priori* agenda, see Poole, *Our Lady of Guadalupe,* pp.

128–43. For a 150-page-long, twenty-first-century reprise of this apocrypha, see Rivera Carrera, *Juan Diego.*

9. For the historical evidence conclusively pointing to fakery, again see Nickell, *Inquest on the Shroud of Turin.*

10. A case in point is a book published in 1995 (in English) and 1996 (in Spanish) which presented a variety of evidence demonstrating that, most likely, the bust of the "Dama de Elche," supposedly a work executed by an Iberian artist around 450 BCE, was actually made in 1897 CE. Although a former director of the National Archeological Museum of Madrid, where the piece is still proudly displayed, stated in January 2000 that a team of technicians would soon perform scientific tests to determine the actual date of the work, in March 2002 a newly appointed director informed the disgruntled American author that plans for all such analysis have been definitively cancelled; see John F. Moffitt, *Art Forgery: The Case of the Lady of Elche* (Gainesville: University Press of Florida, 1995); *El caso de la Dama de Elche: Historia de una falsificación* (Barcelona: Ediciones Destino, 1996).

11. Dunnington, *Guadalupe: Our Lady of New Mexico,* p. 39. For the specific reason why Abbot Schulenberg made this declaration—namely José Sol Rosales' scientific analysis of the painting, of which any publication had been (supposedly) suppressed by the Vatican since 1982, see ch. 4, notes 10, 14 (citing its unauthorized publication in May 2002 by a Mexican weekly). Moreover, but as has only recently been revealed, Schulenberg had kept up a "confidential" correspondence with the Vatican between 1998 and 2001. As joined by other informed clerics and historians, including Father Poole, Schulenberg repeatedly implored the Holy See not to proceed further in the canonization process due to the complete lack of any historical basis for the Juan Diego legend. Of course, his earnest entreaties were ignored. This clandestine correspondence has been since published by Manuel Olimón Velasco, *La búsqueda de Juan Diego* (Barcelona: Plaza y Janés, 2002); see also Rodrigo Vera, "Manos humanas pintaron la Guadalupana," *Proceso* no. 1332 (May 12, 2002): 28–31.

12. In my personal collection of Guadalupan memorabilia, I, too, have a wondrous image of the Guadalupe and as imprinted upon a garment—not a *tilma* (or poncho) but a jet-black t-shirt, whose silk-screened scene shows the Virgin making an airborne apparition above a wonder-struck, *1963 Chevrolet sedan!* Dunnington (*Guadalupe: Our Lady of New Mexico,* p. xiv) has grouped such populist imagery under the rubric of "ethnokitsch" and provides a

catalogue raisonné of such ethnic memorabilia (pp. 69–72).

13. For an in-depth analysis of some current and wholly secular examples of the pictorialization of otherworldly beings, see Moffitt, *Picturing Extraterrestrials.*

14. Consecration formula, in Freedberg, *Power of Images,* p. 459 n. 34.

15. Aquinas, in ibid., p. 162.

16. John Damascene, in ibid., p. 401.

17. Basil, in ibid., 393.

18. Athanasius, in ibid., 392.

19. Proclus, in ibid., p. 88.

20. Minucius, in ibid., p. 84.

21. Belting, *Likeness and Presence,* pp. 458–59, 470–71.

22. Matthew of Janov, in ibid., p. 540.

23. Freedberg, *Power of Images,* p. 112.

24. Brading, *Mexican Phoenix,* p. 366.

Bibliography

Ascensio, Luis Medina. *The Apparitions of Guadalupe as Historical Events.* Washington, DC: Center for Applied Research in the Apostate, 1979.

Attwater, Donald. *A Dictionary of Saints.* Harmondsworth: Penguin, 1965.

Bartsch, Adam von. *Le peintre graveur.* 1st ed. Vienna: J. V. Degem, 1803–21, 21 vols., unillustrated; rpt. Würzburg: Verlagsdruckerei, 1920, 21 vols.; expanded, illustrated translation: Walter L. Straus (ed.), *The Illustrated Bartsch.* New York: Abaris Books, 1978–99, 165 vols.

Belting, Hans. *Likeness and Presence: A History of the Image Before the Era of Art.* Chicago: University of Chicago Press, 1994.

Benítez, Juan J. *El misterio de la Virgen de Guadalupe: Sensacionales descubrimientos en los ojos de la Virgen mexicana.* Barcelona: Planeta, 1988.

Brading, David A. *Mexican Phoenix. Our Lady of Guadalupe: Image and Tradition Across Five Centuries.* Cambridge: Cambridge University Press, 2001.

Callahan, Philip S. *The Tilma under Infra-Red Radiation.* Washington, DC: Center for Applied Research in the Apostate, 1981.

Callahan, Philip S., and Jody Brant Smith (with Faustino Cervantes Ibarrola). *La tilma de Juan Diego, ¿técnica o milagro? Estudio analítico al infrarrojo de la Imagen de Nuestra Señora de Guadalupe.* Mexico City: Alhambra Mexicana, 1982.

Camón Aznar, José. *Pintura Medieval Española: Summa Artis, XXIV.* Madrid: Espasa-Calpe, 1977.

Christian, William A. *Apparitions in Late Medieval and Renaissance Spain.* Princeton, NJ: Princeton University Press, 1981.

_____. *Local Religion in Sixteenth-Century Spain.* Princeton University Press, 1989.

Cornack, Robin. *Painting the Soul: Icons, Death Masks and Shrouds.* London: Reaktion, 1997.

Correa, Guillermo, and Rodrigo Vera. "Indigerencia indígena." *Proceso* no. 1343 (July 28, 2002): 12–15.

Delaney, John T. (ed.). *A Woman Clothed with the Sun: Eight Great Apparitions of Our Lady in Modern Times.* New York: Image, 1990.

Díaz del Castillo, Bernal. *Historia Verdadera de la Conquista de la Nueva España.* Madrid: Austral, 1985.

Dunnington, Jacqueline Orsini. *Viva Guadalupe! The Virgin in New Mexican Popular Art.* Santa Fe: Museum of New Mexico Press, 1997.

_____. *Guadalupe: Our Lady of New Mexico.* Santa Fe: Museum of New Mexico Press, 1999.

Edgerton, Samuel. *Theaters of Conversion: Religious Architecture and Indian Artisans in Colonial Mexico.* Albuquerque: University of New Mexico Press, 2001.

Eisler, Colin. "The Sittow Assumption." *Art News* 64 (Sept. 1965): 34–40.

Freedberg, David. *The Power of Images: Studies in the History and Theory of Response.* Chicago: University of Chicago Press, 1989.

Garza-Valdés, Leoncio A. *Tepeyac: Cinco siglos de engaño.* Mexico City: Plaza y Janés, 2002.

Geisberg, Max. *Bilder-Katalog zu der deutsche Einblatt-Holzschnitt in der ersten Häfte des XVI Jahrhunderts.* Munich: Schmidt, 1930; rpt. *The German Single-Leaf Woodcut: 1500–1550,* ed. W. L. Strauss. New York: Hacker, 1974, 4 vols.

Gombrich, E. H. *The Story of Art,* 15th ed. London: Phaidon, 1989.

Grajales, Gloria (ed.). *Bibliografía Guadalupana (1531–1984).* Washington, DC: Georgetown University Press, 1986.

Hall, James. *Dictionary of Subjects & Symbols in Art.* New York: Icon, 1979.

Harpur, Patrick. *Daimonic Reality: A Field Guide to the Otherworld.* London: Arkana/Penguin, 1995.

Hind, Arthur M. *An Introduction to a History of Woodcut.* New York: Dover, 1963.

_____. *Early Italian Engravings: A Critical Catalogue with Complete Reproduction of All the Prints Described.* London: Quaritch, 1938, 7 vols.; rpt. Nendeln, Liechtenstein: Kraus Reprints, 1978, 4 vols.

Hollstein, F.W.H. *Dutch and Flemish Etchings, Engravings and Woodcuts, ca. 1400–1700.* Amsterdam: Hertzberger, 1949–1956, 25 vols.

_____. *German Engravings, Etchings, and Woodcuts, ca. 1450–1700.* Amsterdam: Hertzberger, van Gendt, et al., 1954–1995, 40 vols.

Holt, E. G. (ed.). *Documentary History of Art: The Middle Ages and the Renaissance.* Garden City, NY: Anchor, 1957.

Katz, Melissa R. (ed.). *Divine Mirrors: The Virgin Mary in the Visual Arts.* New York: Oxford University Press, 2001.

Lafaye, Jacques. *Quetzalcóatl et Guadalupe: la formation de la conscience nationale au Méxique, 1531–1813.* Paris: Gallimard, 1974.

Lasso de la Vega, Luis. *Huei Tlamaluizolitca omonexiti in ilhuicac tlatoca cihuapilli Santa María Totlaçonantzin Guadalupe in nican huei altepenahuac. Mexico Itocayocan Tepeyacac.* Mexico City: Imprenta de Juan Ruiz, 1649.

Lehrs, Max. *Geschichte und kritischer Katalog des deutschen, niederländischen und französischen Kupferstichs im XV Jahrhundert.* Vienna: Gesellschaft für Vervielfältigende Kunst, 1908–1934, 10 vols.; facs. rpt., New York: Collectors Editions, 1973; *Late Gothic Engravings of Germany and the Netherlands: 682 Copperplates from the "Kritischer Katalog" by Max Lehr.* New York: Dover, 1969.

L'Orange, H. P. *Apotheosis in Ancient Portraiture.* New York: Caratzas, 1982.

Molanus, Johannes. *De historia SS. imaginum et picturarum, pro vero earum usu contra abusus.* Louvain: Joannes Paquot, 1771.

Mango, Cyril (ed.). *Art of the Byzantine Empire, 313–1453: Sources and Documents.* Toronto: University of Toronto Press, 1986.

McAndrew, John. *The Open-Air Churches of Sixteenth-Century Mexico.* Cambridge, MA: Harvard University Press, 1969.

Moffitt, John F. *Art Forgery: The Case of the Lady of Elche.* Gainesville: University Press of Florida, 1995; *El caso de la Dama de Elche: Historia de una falsificación.* Barcelona: Ediciones Destino, 1996.

_____. *The Arts in Spain.* London: Thames & Hudson, 1999.

_____. *Picturing Extraterrestrials: Alien Imagery in Modern Culture.* Amherst, NY: Prometheus, 2002.

_____. *The Islamic Design Module in Latin America: Proportionality and the Techniques of Neo-Mudéjar Architecture.* Jefferson, NC: McFarland, 2004.

Moffitt, John F., and Santiago Sebastián. *O Brave New People: The European Invention of the American Indian.* Albuquerque: University of New Mexico Press, 1996.

Motolinía (Fray Toribio de Benavente). *Historia de los indios de la Nueva España*. Madrid: Alianza, 1988.

Museo del Prado: Catálogo de las Pinturas. Madrid: Prado, 1972.

Musper, H. Th. (ed.). *Der Einblattholzschnitt und die Blockbücher des XV. Jahrhunderts*. Stuttgart: Hiersemann, 1926.

Newnham, Richard. *The Guinness Book of Fakes, Frauds and Forgeries*. London: Guinness, 1991.

Nickell, Joe. *Inquest on the Shroud of Turin*. Buffalo, NY: Prometheus, 1987.

_____. *Looking for a Miracle: Weeping Icons, Relics, Stigmata, Visions and Healing Cures*. Amherst, NY: Prometheus, 1998.

Nickell, Joe, and John F. Fischer. "The Image of Guadalupe: A Folkloristic and Iconographic Investigation." *The Skeptical Inquirer* 9 (Spring 1985): 243–55.

O'Gorman, Edmundo. *Destierro de sombras: Luz en el origen y culto de Nuestra Señora de Guadalupe del Tepeyac*. Mexico City: Cultura de Fondo Económico, 1986.

Olimón Velasco, Manuel. *La búsqueda de Juan Diego*. Barcelona: Plaza y Janés, 2002.

Pacheco, Francisco. *El arte de la pintura*, ed. B. Bassegoda i Hugas. Madrid: Cátedra, 1990.

Pelikan, Jaroslav. *María a través de los siglos: Su presencia en veinte siglos de cultura*. Madrid: Editorial PPC, 1997.

Peterson, Jeanette Favrot. "The Virgin of Guadalupe: Symbol of Conquest or Liberation." *Art Journal* (Winter 1992): 39–47.

_____. *The Paradise Garden Murals of Malinalco: Utopia and Empire in Sixteenth-Century Mexico*. Austin: University of Texas Press, 1993.

_____. "Creating the Virgin of Guadalupe: The Cloth, the Artist, and Sources in Sixteenth-Century New Spain." *The Americas* 61:4 (April 2005): 571–610.

Phake-Potter, H.M.S. *Nuestra Señora de Guadalupe: La pintura, la leyenda y la realidad. Una investigación arte-histórica e iconológica*. Madrid: Fundación Universitaria Española, 2004.

La Pintura Gótica en la Corona de Aragón. Zaragoza: Instituto Camón Aznar, 1980.

Poole, Stafford. *Our Lady of Guadalupe: The Origins and Sources of a Mexican National Symbol, 1531–1797*. Tucson: Arizona University Press, 1996.

Poole, Stafford, Lisa Sosa, and James Lockhart (eds.). *The Story of Guadalupe: Luis Laso de la Vega's "Huei tlamahuiçoltica" of 1649*. Stanford, CA: Stanford University Press, 1998.

Post, Chandler R. *A History of Spanish Painting*. Cambridge, MA: Harvard University Press, 1947.

Ringbom, Sixten. *Les images de dévotion: XIIe–XVe siècles*. Paris: Monfort, 1995.

Rivera Carrera, Norberto. *Juan Diego, el águila que habla*. Barcelona: Plaza y Janés, 2002.

Sahagún, Bernadino de. *Historia General de las Cosas de Nueva España*. Mexico City: Porrúa, 1979.

Sánchez, Miguel. *Imagen de la Virgen María, Madre de Dios de Guadalupe, milagrosamente Aparecida de en la Ciudad de la México. Celebrada en su Historia, con la Profecía del capítulo doze del Apocalipsis*. Mexico City: Imprenta de la Viuda de Bernardo Calderón, 1648.

Sánchez Cantón, F. J. "El retablo de la Reina Católica." *Archivo Español de Arte y Arqueología* 17 (1930): 99–100.

Santos, A. de (ed.). *Evangelios Apócrifos*. Madrid: Biblioteca de Autores Cristianos, 1963.

Schreiber, William L. *Handbuch der Holz- und Metallschnitte des XV Jahrhunderts: Manuel de l'amateur de la gravure sur bois*. Stuttgart: Hiersemann, 1926–1930, 18 vols.; facs. rpt. Nendeln, Liechtenstein: Kraus Reprints, 1969, 10 vols.

Smith, Jody Brant. *The Image of Guadalupe: Myth or Miracle?* New York: Doubleday, 1983.

Soria, Martín S. "Colonial Painting in Latin America." *Art in America* 47:3 (1959): 32–39.
_____. "Notes on Early Murals in Mexico." *Studies in the Renaissance* 3 (1959): 236–42.
Stoichita, Victor. *Visionary Experience in the Golden Age of Spanish Art.* London: Reaktion, 1995.
Stratton, Suzanne. *La Inmaculada Concepción en el Arte Español.* Madrid: Fundación Universitaria Española, 1989.
Thompson, Keith. *Angels and Aliens: UFOs and the Mythic Imagination.* New York: Ballantine, 1993.
Torre Villar, Ernesto de la, and Ramiro Navarro de Anda (eds.). *Testimonios históricos guadalupanos.* Mexico City: Fondo de Cultura Económico, 1982.
Toussaint, Manuel. *Colonial Art in Mexico.* Austin: University of Texas Press, 1967.
Vargas Lugo, Elisa. "Iconología guadalupana." In *Imágenes guadalupanas: Cuatro siglos.* Mexico City: Imprenta Madero, 1980, p. 60.
Velázquez, Primo Feliciano (trans.). *La aparición de Santa María de Guadalupe.* Mexico City: Patricio Sanz, 1931; rpt. Mexico City: Editorial Jus, 1981.
Vera, Rodrigo. "Manos humanas pintaron la Guadalupana." *Proceso* no. 1332 (May 12, 2002): 28–31.
_____. "El análisis que ocultó el Vaticano." *Proceso* no. 1333 (May 19, 2002): 28–31.
_____. "La Guadalupana: tres imágenes en una." *Proceso* no. 1334 (May 26, 2002): 51–53.
_____. "Imposible hacer la biografía del supuesto pintor de la Guadalupana." *Proceso* no. 1335 (June 2, 2002): 66–68.
_____. "El milagro inexistente." *Proceso* no. 1343 (July 28, 2002): 16–19.
Vorágine, Santiago de la. *La leyenda dorada,* trans. J. M. Macías. Madrid: Alianza, 1987.
Warner, Marina. *Alone of All Her Sex: The Myth and the Cult of the Virgin Mary.* New York: Pocket Books, 1976.
Weissmann, Elizabeth W. *Art and Time in Mexico, from the Conquest to the Revolution.* New York: Icon, 1985.
Young, Eric. "A Rediscovered Painting by Pedro Berruguete and Its Companion Panels." *Art Bulletin* 57:4 (Dec. 1975): 473–75.
Zarur, Elizabeth, and Charles M. Lovell (eds.). *Art and Faith in Mexico: The Nineteenth-Century Retablo Tradition.* Albuquerque: University of New Mexico Press, 2001.

Index